典藏記盛

卷一

陳振濂 著

前言

提供特定的參照視點，體驗新鮮的知識譜系

《杭州日報》開闢「藝術典藏」專版，在「藝術推介」方面希望給文風頂盛的杭州文人雅士提供一個有品質的專業平台，是一件大好事。杭州有中國美術學院、有百年西泠印社，藝術創意人才薈萃；而「典藏研究」方面牽涉到收藏、鑑定、拍賣、交易市場、藝術品投資等等，別說是一個區域的杭州，即使是放眼全中國，這方面的成果積累也因為當代文物交易政策開禁時間不過十幾年、歷史較短而缺少從思想觀念到運作方式、行業規則的整體梳理，難以形成品質與規模的集聚效應與覆蓋面。鑑於此，報社希望通過我聯合正在對當代收藏鑑定拍賣市場等，從價值觀到方法論進行學科頂層研究的浙江大學中國書畫文物鑑定研究中心的同道們，開闢一個深入淺出的閱讀性欄目，對當代藝術品典藏進行多方位的觀照，補時議之缺失、增業界之未及，這是一件有益於世的大好事。故受邀之際欣然應諾，希望能通過我們的努力，為當世典藏提出一個立足於高端、又面向普及推廣的特定的參照視點。

據我的意願，這個欄目應當有如下一些特質。

一，應該啟人心智，生動有趣，上下五千年縱橫八萬里盡收眼底。讓從業的書畫收藏玩家覺得可讀性強，會恍然大悟自己孜孜終日的業內還有這麼多好玩又典型的史實與案例。

二，應該有系統的從觀念到方法的梳理，一段時間下來，積累的閱讀經驗能串聯成珠玉之鏈，對典藏有一個大概完整的認知。

三，應該有很好的聚焦話題，比如當代拍賣、鑑定、收藏、投資那些膾炙人口的成功事蹟和失敗案例。涉及人物、事實、物品、關係、各種顯性或隱性的遊戲規則等等。

四，應該適當體現出前沿性。典藏在過去是怎樣的？現階段又呈現出什麼樣式？今後發展的可能性？它有哪些不足？今天我們面對這樣一個領域，能提得出什麼樣的批判與倡導、引領？

每週一次的「藝術典藏」版，會有大量的藝術創作展覽、研究、拍賣交易訊息推出，也會有許多藝術大家名師接受採訪閃亮登場，但既特別提出典藏作為核心關鍵詞，當然不僅限於一般的藝術名家成就高下的評判定位，而希望能把各種要素都匯聚到典藏這個點上來——之所以還要在我們的版面上介紹名家大師的成就，不是因為他們的知名度不夠高，而是因為一般看他們多從通常習慣的創作風格、技巧成就入手，而我們現在在藝術典藏版看他們則更會關注他們的存在對拍賣交易市場與收藏界具有什麼樣的意義。角度完全不同，演繹出來的結論也當然不同。亦即是說，我們服務的閱讀對象，不是一般熱衷於學畫的美術實踐愛好者，而是已入行或準備入行的收藏家群體。正因如此，有一個核心的「典藏視線」欄目在專版中起到一個支撐作用，就更有必要甚至必不可少了。

我希望《杭州日報》的讀者在關心、閱讀這個欄目時，能產生與閱讀其他創作研究類藝術、報紙、雜誌時不一樣的感受與思考，能獲得另一種特殊的體驗與新鮮的知識譜系，倘若如此，這個典藏欄目在杭州和浙江、江南的地域文化建設、在收藏鑑定拍賣投資領域中就具有足夠的存在與啟迪意義。

二○一三年十二月十二日

CONTENTS 目 錄

前言　提供特定的參照視點，體驗新鮮的知識譜系 002

「收藏」與「典藏」 010

藝術品交易的特色：「不保真」條款 012

收藏家的層次 014

文物藝術品交易與「職業操守」 016

博物館‧公家收藏 018

畫廊‧拍賣行的「實戰」鍛鍊 020

名人手跡的魅力 023

拍賣大廳裡的品行與規矩 025

蘇軾〈功甫帖〉之今日傳奇 028

文物考古界的「三不」傳統 031

斯坦因敦煌考古與百年「偷盜」惡名 034

贗品外流的國際尷尬 037

拍賣當代史摭談 040

收藏巨擘張伯駒 043

百年奇事「毛公鼎」 046

從美國前總統小布希辦畫展說開去 049

拍賣商業交易中的物權與人權 052

目錄 CONTENTS

陸儼少畫與杜甫詩　055

國家收藏普查、鑑定工程與公共文化建設　058

百年古董海外收藏與「贓物」的定義　061

明星書畫收藏之玄機　064

收藏拍賣中的書、畫價格落差的潛規則　067

西山逸士舊王孫：溥心畬　070

吳昌碩市場價格的升值速度　073

沙孟海與浙博〈剩山圖〉的故事　076

收藏家的「範兒」　079

「成化鬥彩雞缸杯」話舊　082

畫家張大壯的古畫修補與「全形拓」絕藝　085

「懷袖雅物」話藏扇　088

「扇」趣　091

安思遠：美國最好的中國書法碑帖收藏　094

中國民間古玩市場成長記　097

銅墨盒絮談　100

刻帖親歷記　103

大英博物館的明朝特展——二○一四年九月　106

CONTENTS 目錄

從古董商人到職業鑑定家 ⋯⋯ 109

博物館在近代中國 ⋯⋯ 112

故宮歷史上的兩件意外之事 ⋯⋯ 115

「古物」、「文物」、「古器物」之特定語義指代 ⋯⋯ 119

書畫鑑定中尷尬的「代筆」 ⋯⋯ 122

從書畫作偽史到「蘇州造」 ⋯⋯ 125

重提朱家溍 ⋯⋯ 129

收藏大家的情懷與信仰 ⋯⋯ 132

「圖錄費」與拍賣亂象 ⋯⋯ 136

「江南第一藏」錢鏡塘 ⋯⋯ 139

「天祿琳琅」與古籍之「形式鑑定」 ⋯⋯ 142

書畫「牙儈」說兩宋 ⋯⋯ 146

明代書畫交易收藏市場中的江南士族與徽商 ⋯⋯ 149

紫檀家具市場的大起大落 ⋯⋯ 153

當鑑定家遇到「被鑑定」 ⋯⋯ 156

「收藏、鑑定、市場、拍賣」高峰論壇之熱點話題 ⋯⋯ 159

二十年前的兵馬俑買賣爭論風波 ⋯⋯ 162

目錄 CONTENTS

中國拍賣業起步、公物拍賣、經濟體制改革·香港樣板 165

博物館、畫廊辦展的「贋品測試」創意 168

一九一五年——狀元張謇與他的觀音畫主題性收藏與展示 171

當一代金石學領袖遇到造假與贋鼎 174

王國維、羅振玉、沈曾植——王國維與書畫買賣 177

永恆的時間——三百年蘇富比、四百年「美國身分」的中國古董拍賣 182

企業家的文物藝術品投資 185

元青花與中外文化交流 188

青銅器中的「仿」與「偽」 192

造紙術與鑑定收藏史 195

皇宮收藏之於宋徽宗 198

從石刻到木刻 201

從「漢八刀」看漢玉雄風 204

從趙之謙與吳讓之的藝術爭論看書法收藏中體現的文人個性 207

潘天壽名畫兩億七千九百萬引出的藝術品市場課題 210

《石渠寶笈》和皇帝的臨摹 212

「全形拓」道古 214

王朝的收藏 217

CONTENTS 目錄

從書籍收藏看中國社會文明與文化形態的變遷 220

西方收藏與博物館時代的開端 223

探險，收藏與文明共享 225

古玩文物中的價值與價格 228

漆器的沿革 231

關乎文化意識與行為原則 234

御題被刮之「謎」 237

私人美術館現象 240

八大山人賣畫逸記 243

洪憲瓷、珠山八友、文革瓷——近代收藏三大瓷 246

秦磚漢瓦 249

〈清明上河圖〉與瘋狂「故宮跑」 252

班簋的身世 255

雙說「洛神賦」 258

馬踏飛燕 261

智永禪師八百本〈千字文〉今何在？ 264

「東北貨」 267

「東北貨」與長春偽皇宮小白樓 270

目 錄 CONTENTS

「絲綢之路」與薩珊古幣收藏 273

文物外流之「多稜鏡」 276

中國古泉學社四君子 279

收藏界籌款募捐之法 282

民國書畫交易之行規 285

製玉但見陸子剛 288

孫位《高逸圖》與承名世先生 291

「傳國御璽」辨 294

水下考古與「海上絲綢之路」 297

銅鏡收藏中的罕見之品 300

「照子」：鏡與印 303

「水陸畫」 306

關於古籍收藏「善本」的定義 309

題跋之冠黃庭堅 312

書畫作品中「偽」的各種涵義 316

「犀尊」犀角杯 320

「收藏」與「典藏」

當收藏成為一種全民的風氣時，僅僅以舊有習慣的視角，只看到它的傳統一面即文人士大夫的賞玩性質，是遠遠不夠的。今天這個時代的收藏，有著古代、近代所沒有的自發性與草根性特徵。在過去，比如明清時期抑或是民國時期，收藏是有錢的世家大戶莊園主或海派租界買辦企業家們玩的。普通市民買幾幅畫掛在家裡，那是藝術愛好者，與收藏沒什麼關係。中共建政以後相當一段時間文物禁止買賣；世紀初文物交易市場開放，又正逢中國經濟騰飛，老百姓手裡有錢了，投資股票、投資房地產、投資藝術品古董文物拍賣，才有了一個收藏階層與領域或曰圈子的逐漸成形。

但正是這樣的時代背景，使收藏在古代、近代所具有的專業圈子的概念與印象以及習慣認知被嚴重稀釋與化解：書畫文物藝術品收藏不再是一個高端的、需要專業性很強、門檻很高的專家們才有資格發聲的所在，而是一個與股票、房地產一樣人人都可以根據常識作出判斷選擇的普通投資領域。收藏所帶來的賞心悅目、陶冶性情的非功利的審美欣賞、嗜好癡迷的部份，被與股票房地產等同的經濟價值或曰賺錢盈利功能所覆蓋；不斷聽到有業內人士抱怨：今天沒有真正的收藏家，因為一張古畫今天剛買進明天就拋出，稍有利潤即放手；沒有熱愛，沒有癡迷，沒有愛不釋手，買一件古畫不再是因為它筆墨精良、堪可朝夕相對的心愛的賞玩品，而是它作為質介能幫我賺多少錢？藝術品交易不再是專業交易而可以混同於一般經濟交易。它的喜聞樂見的平民俗世的色彩被大大彰顯，活力四射的同時又魚龍混雜、泥

沙俱下，但在一個經濟振興的時代，它又意味著無限的機會，與通過藝術品、文物收藏交易進行投機盈利賺錢甚至暴利的可能性。

草根的、自發的、視為經濟行為或與股票房地產一樣的投資行為的社會認知，與專注於藝術品質、嗜好癡迷於其間的畢生投入的原有視角，就是這樣奇怪地混雜交織在一起，構成了今天文物收藏交易市場的諸相。

站在鑑定、拍賣、收藏市場的專業立場上，對於藝術品收藏與典藏，我以為應該劃定幾個大概的邊界以把握住它的核心內涵並作為討論的出發點。

一，收藏是一個包含著一連串行為之鏈的複合過程。它包括了買賣交易即「收」，文物藝術品作為物品對象的特定屬性即值得「藏」的過程。這個過程在今天，具有巨大的社會性並且因大批草根愛好者的介入而煥發出旺盛的市場能量。但我們對它在每一個環節的專題研究還遠未能跟上。

二，從收藏到典藏，是一個從業餘愛好走向專業高端的過程。一般收藏之初，是散亂零碎、隨性而為的，隨著眼界漸高，出手漸準，經驗漸厚，會逐漸走向專題性與精品意識。人無我有，人粗我精，成就一定規模，優者會成為一個專題（如瓷器、玉器、雜件、書畫）的行業標竿。

三，走向典藏的主要標誌，過去可以以博物館收藏為標誌。國家重器，非博物館以鉅額國家資金無法購入。近年來如浙江民間經濟大發展，已有後來居上的趨勢。乃至「好東西都在私人手中」之歎。有不少企業從事文物書畫收藏幾十年而漸漸具備典藏的高水準，這是社會健康發展的標誌。

這並不是壞事。

二〇一三年十二月十九日

藝術品交易的特色：「不保真」條款

你到大型百貨公司或超市去買衣服或電器，如果遇到假冒偽劣，假一罰十。你在淘寶網上購物，買家不滿意，作為中介的支付寶可以不付賬。最近中國剛剛修訂的《消費者權益保護法》規定，商品交易中買方可以無理由退貨。這些，都是旨在無條件提升賣方（商家即經營牟利方）的信用與服務意識，保護買方（它的背後是巨大的消費市場）的利益。

但在藝術品文物交易市場，這樣的遊戲規則卻不存在。

一個藝術品古董收藏者逛北京潘家園，店主巧舌如簧忽悠他上當買了一件假玉，回過神來後，他絕不會大呼小叫地到店面或攤頭去賣難店主賣假貨，因為周邊如果有十個圍觀者，十個人都會嘲笑他眼拙、菜鳥，活該「吃藥」——上當受騙的行話，叫「吃藥」。在這一行的民間價值觀是：你吃藥是你笨，沒人同情你。至於賣假玉的店主，不但不會被追責，相反還會有人誇獎運氣好或會賺錢。

在幾乎所有的大大小小的藝術品拍賣公司的拍賣圖錄前後，必有一格式化條款，曰「拍賣公司不對藝術品瑕疵負責」。據說這一規則是早期從國外蘇富比、佳士得等老牌拍賣公司原封不動移植過來的。

「瑕疵」的含義，既可指拍品品相的新舊整殘，又可指拍品的優劣真偽，概言之，就是「不保真」。那麼當一個收藏家舉牌參拍時，他不能指望拍賣公司為他負責，只能靠自己的眼力來判斷。如果有品牌意識的拍賣公司愛惜羽毛，珍視信譽，不上拍可疑的藝術品，那還好辦。如果拍賣公司即使知假賣假，那

也完全不用承擔任何像百貨公司假一罰十或電子商務支付寶「止付」，甚至法律責任。

我初時很驚訝於歐洲美國乃至實施嚴格的英倫法律體系的香港，在藝術品文物拍賣方面何以有如此不講法律責任的「不保真」條款而且居然很少有糾紛官司，後來漸漸悟出，原來歐陸整個社會體系法律極其嚴密細緻。如果拍賣公司知假賣假一旦敗露，那不僅僅是一兩件拍品的索賠問題，而是整個公司會被其他更大的法律適用條款與社會性規則罰得傾家蕩產跳樓為止，所以沒有人敢冒此險。即使偶有爭議，也是見解不同或是一時疏忽走眼；但中國改革開放三十年，經濟快速騰飛而法律信用體系建設嚴重滯後，因此利用國外現成移植進來的「不保真」條款振振有詞地知假賣假，成了當下一些畫廊或拍賣公司賺錢的主要方式。據二〇一二年統計，在中國各地大大小小的拍賣會上，竟然總共有八千件齊白石，三千件張大千上拍，如此不靠譜的數據背後，不知道有多少知假賣假，做局設套的拍賣公司，也不知道有多少「吃藥」上當受騙的收藏家呢。

同一條款，在不同時空地域間隔之下，竟會有如此落差，實在是在提醒初入藝術品文物市場的愛好者，一定要先做好做足功課，雖然入行不可避免會「吃藥」，但付的學費太沉重，對收藏愛好者而言，畢竟傷筋動骨，故當敏於觀察積累，慎於匆忙出手。斯謂之正道也。

二〇一三年十二月二十六日

收藏家的層次

曾經在京滬杭各處不斷被邀請去看私人藏品，延請者都是有身分的紳士文人，情面難卻，而說辭又都是某朋友收藏宏富一定讓你不虛此行云云，但真去略一瀏覽，幾百件藏品中竟無一為真，中介者在旁又很難直言無忌，偶爾說了幾句委婉的提醒話，藏家還一臉不高興地堅決捍衛、反駁爭辯，哼哼哧哧了半天，敗興而返。這樣的經驗一多，以後就不為交友情面去看東西了，不但古董文物藏品不看，連拍賣會上因為有我的作品上拍、真偽找我認定，也一概不看。此無他，怕惹是非也。記得啟功先生在杭時曾求教他遇到別人求他鑑定真偽，他怎麼應對？他笑吟吟答曰，真的我不說也假不了，假的被我說穿了砸人飯碗，以後還不得算計我一輩子？所以最好學魯迅：「今天天氣真是，哈哈哈……。」至於琉璃廠仿我啟功的，我都說「寫得比我好」，但我沒說是真呀。

收藏家但凡有了一定的閱歷，反而容易出錯。初入門者因為是新手，自知缺乏經驗與經歷，諸事不敢造次，小心翼翼多看、多聽、多比較，又怕露出菜鳥相被人恥笑，所以不會自信滿滿大言炎炎。買對的機會因其謹慎膽小而不多，但出錯的機會也同樣不多。

動輒千萬上億投入一件拍品的大藏家，經驗眼光都到一定高度，只要不是稀世難解之謎題，一般情況下判斷下單很少會犯低級錯誤。比較的視野既開闊，參照物又多，當然收放自如左右逢源，因此是買對的機會多而出錯的機會極罕見。

最可慮的是中間層次的收藏家，因有一定的年資積累，逐漸有了種種判斷或買賣成功的經驗案例，自信心大增，業內也有稱道。但又無法做到百無一失、無懈可擊，尤其是面對稍微複雜的案例，只靠一隅之見的狹窄積累，再加上盲目自信要面子，必會出昏招選錯項，最後仍免不了「吃藥」。尤其是中間層次偏下的收藏家，許多是原先並無行內經歷，只是因為手頭有資金而投身藝術品收藏領域的企業家老闆，道聽途說一知半解之弊在所難免，又加之做企業成功後充沛的自信心和長期習慣養成的令行禁止的強勢領導力，會自然而然轉移到文物藝術品收藏行為上來，從而造成明顯的錯判。即使是久入此道的畫廊經紀人，有時也難免因此而失手。許多拍賣會上慎重的買家一般會延請專業人士作為自己的顧問、高級參謀到場，俗稱「掌眼」，幫助確定拍品真偽、價格、作者身分等等各種要素，避免「吃藥」，即是這個道理。

如果企業家投資藝術品文物市場只是出於經濟目的，那只要保證不買錯東西即可，但如果是對這一行有興趣，想投身於其中，那就需要不斷提升自己的專業知識積累和經驗積累。而收藏、鑑定、拍賣又是一個專業邊界很清楚的領域。不花時間投入，就不會有產出。到專業機構或高校去進修是一個必須的過程。但如何選擇好的進修管道，也是一件煩難的事：目前我所瞭解的藝術品投資鑑賞班中的絕大多數，還只是用籠統的、常識性的中國美術史、中國書法史講課來忽悠學員，完全沒有藝術品交易市場中投資、鑑定、交易方式、市場檢測以及相關的方方面面成體系的講授內容。學員們聽了一大堆畫家故事，卻仍然於實際的收藏行為選擇無所裨益。

如果能通過這一代人的努力，使收藏、鑑定、拍賣、市場、投資等與藝術品文物相關的知識譜系化進而學科化，使初入門者學有所循，使沉浸此道者思有所得，使高端專家們也偶有所悟，那可真是為收藏界大開方便之門了。

二〇一四年一月九日

文物藝術品交易與「職業操守」

文物古玩市場中買家與賣家的鬥智鬥勇，心機用盡，形形色色，花樣百出，究其原因，是與文物古玩作為特殊商品的屬性有關。一是求真假，二是究價錢。真的自不用說；假的能賣成真價錢，這在古玩行裡是真本事。次一等的是真東西賣真價錢。最次等的自然是真東西當假東西賤賣了。如果說博物館裡的文物專家最關注的是收進的文物藏品的真偽的話，那麼目的在於賺錢的文物商人最關心的是賣出價錢的高下。對他們而言，真偽並不重要，它只是支撐價格高下的一個要素而已。

之所以會如此本末倒置，是因為文物古玩可重複的很少，一件就是一件，沒有橫向可比性。買賣雙方的出價，很少有現成的標準參照而只能憑經驗，出價的隨意性本身就很強。如果再遇到真假的問題，更可能是以真品出價而被疑偽者責為天價，或認假出價而被識貨者幸運「撿漏」，凡此種種，都是古玩藝術品市場交易中的常態。正因為很難像對一般商品那樣採取標準化的價格定位，文物古玩藝術品買賣中價格的低與高，地攤價與天價全在一念之間和個人認知與把握上，「撿漏」不算欺詐行為，「打眼」買虧了也沒人同情，於是其中就有了大量運作空隙可供投機鑽空子，而這樣的機會一多，期間就產生出許多或意外之喜或受騙上當，妙趣橫生的民間故事與傳說體驗來。

但我們也看到在這充滿投機氛圍中的一些陽光記載。

最典型的是上世紀七〇年代英國倫敦發生的故事。倫敦舊城區有一家百年老咖啡館，倫敦是霧都，紳

士出門都帶傘。到咖啡館入座前將雨傘插置一廣口大瓷罐竟是中國稀世珍品，價值連城，遂告訴咖啡館善待之。老闆專注於咖啡館事務，對這一提醒並不在意，數日後客人再來，也不忽悠妥心眼，圖謀廉價買下轉手賺暴利黑錢，而是直截了當告訴老闆這是天價寶貝，送蘇富比代為拍賣競拍了幾十萬英鎊。老闆才恍然大悟。這就是著名的明代洪武年釉裡紅大罐的故事。

我們從這個故事中看到文物古玩藝術品買賣交易過程中的所有要素：不懂行的咖啡館老闆，作為尋常傘插的稀世珍寶明洪武大罐，懂行的客人（身分是蘇富比拍賣師）；這些要素如果在當下唯利是圖的文物古玩藝術品買賣交易氛圍中，咖啡館老闆賤賣、拍賣師暴賺天價，幾乎是必然的故事結果。但讓我感到溫暖的是，這位拍賣師的品德、良知、紳士風度，為我們豎起了一面鏡子！過去聽沙孟海先生提過，上世紀五〇年代博物館上至館長下至工作人員，個人絕不玩收藏，以免瓜田李下之嫌，這叫職業操守。以此看這位懂行的咖啡館客人蘇富比拍賣師，放著唾手可得的鉅額利益不顧，只是挽救這被誤作傘桶的明洪武釉裡紅大罐不要在日常使用中無謂受損，拍出天價後仍歸價於不懂行的咖啡館老闆。自己除拍賣行規規定所得佣金外不貪一毫意外之財，作為名牌拍賣行中的專業拍賣師，其職業操守之嚴謹，維護職業信譽之堅定，足令百年後眼花繚亂難敵誘惑的我們為之汗顏自愧！

我們老是在為今天的文物古玩藝術品市場的紛繁與混淆而感歎，其實在其中，買賣雙方希望最大限度獲利是十分正常的現象，關鍵在於作為行業操盤者的畫廊中介業者、拍賣師、鑑定師的能否堅守行業底線。有如一個社會必會有不同群體和個人之間的利益紛爭，但公眾最不能容忍的是警察與法官的腐敗，因為他們本來應該是社會秩序和公平公正的守護者。從這位蘇富比拍賣師的作為，再對比今天中國紛繁混亂的藝術品市場，不應該悟出點什麼來？

二〇一四年一月十六日

博物館‧公家收藏

中國的博物館體制是近代化的產物，古代並沒有博物館。近代社會與政治制度轉型，最初是引進西方的萬國博覽會形式，主要是積聚各種物產作交流展示，其中就會有（古物館）來展示本國或本民族的古代文化與文物以示來龍去脈；其後因為清廷崩壞、民國興起，馮玉祥領軍把末代皇帝溥儀趕出紫禁城，遂有以故宮成立國家博物院之議。在故宮博物院成立之後，有條件的各省相繼成立省博物館，以文物保護、收集、展示、研究為單純的、清晰的職能，由國家而省、而市縣，逐級設置，遂自成系列焉。

博物館成立之前，在古代王朝體制下，除了皇宮內府的皇帝官家收藏之外；有實力問鼎收藏的，都是達官宦、王公大臣或富豪士紳。雖然他們是親貴、也有功名或在朝廷為官，但在本質上都屬於私家收藏，著名的比如從南宋賈似道到明代嚴嵩、嚴世蕃以及項元汴、安岐、高士奇等等。近代意義上的公家收藏幾乎沒有。民國以降，如上海赫赫威名的大收藏家劉靖基、龐萊臣、吳湖帆、錢鏡塘等等，也都是私家收藏。古代文物書畫的收藏行為所構成的專業之鏈：從拍賣、收集、鑑定到交易、定價、研究等，都是以收藏家個人或其聘請的專家團隊來完成的。不說中國，就是東鄰日本，著名的西泠印社第一代社員河井荃廬，就是應聘日本三井財團作為專職的文物收藏顧問，在上海和全國各處積極活動、並收購大批中國古書畫拓本文物的。從專業上說，他們都是私人立場、或是為私人收藏服務的。

博物館在民國之初興起、逐漸遍佈全國各省；尤其是中共建政後還成立專門的文物管理委員會（文

物局）作為政府派出機構的政策支持與扶持，使文物書畫的公家收藏（非皇家、亦非私人）大大興旺起來。其中有些是文管會作為政府機構強勢管理專業博物館的業務，如許多省級架構；有的如上海、北京、南京等具備區位優勢，及陝西、河南、遼寧等文物大省有較大的資源優勢，因為博物館的地位、藏品規模與專業聲譽，或許有更大的話語權。而正因為有專門的博物館，於是在公家的收藏、鑑定、研究方面，自然而然聚集起了一批術有專攻的權威人士與學者專家，從而形成了一個專業圈或曰領域。

尤其是在中華人民共和國成立以後相當一段時間裡，文物古董書畫不准進入市場交易而只能由國家出面收購，民間買賣屬於違法的大背景下，博物館作為政府強勢控制下的唯一的文物收藏研究機構，獨占鰲頭，佔盡天時地利人和之便利，於是以藏品規模巨大、專家權威研究豐碩作為博物館對當代文物收藏的兩大支柱，領一代風騷，成就了幾十年文物收藏史的主幹內容與基本脈絡。而博物館的專家學者，每有意見，判定真偽，其結論也就成了行內必須認可的唯一權威與風向標，統領著業內的發展進程。

八〇年代中後期，中國國家文化部文物局曾經組織過一次全國博物館書畫文物大普查，歷時幾年，當時啟功、謝稚柳、楊仁愷、徐邦達、劉九庵等組成以博物館專職為主的強大的學術鑑定團隊，在各省博物館看藏品、分等級、辨真偽，**轟轟烈烈**，風生水起，遂成為新時期以來公家收藏中最引人注目的文物書畫收藏鑑定大舉措從而載入史冊。這樣彪炳千秋的恢宏業績，因了這些具有身分、職業、機構優勢的飽學之士的逐漸逝去，再無一言九鼎的領袖級權威，今後盛況不再矣！

二〇一四年一月二十三日

畫廊・拍賣行的「實戰」鍛鍊

民間收藏在近十幾年中發展迅猛，風起雲湧，漸漸成為當代中國文物書畫收藏的主角，而未讓博物館的公家收藏專美於前了。在其中，畫廊尤其是藝術品拍賣行，扮演了非常重要的角色。

中國文物交易市場開禁之後，一大批畫廊應運而生，幾年之間，培育起了一個有形有質的藝術品交易一級市場。但正因為是民間自發激起的市場行為，早期的畫廊在起到激活交易市場的積極推動作用之外，也出現了小而散、信用不夠、價格體系升降過泛、真偽混雜乃至知假賣假的弊端。隨著時勢發展，文物書畫藝術品交易規模愈來愈大，一些大型畫廊已經成為全國品牌，樹立了自己的專業形象；而更大規模的藝術品拍賣業崛起，動輒上億乃至十幾億的成交額也為業內重新洗牌、重組創造了新的條件與平台。與十年前剛剛開禁時的文物書畫藝術品交易的格局與視野相比，已不可同日而語。從最早一批獨占鰲頭的拍賣行如嘉德、瀚海、朵雲軒、榮寶、保利，到中期崛起的西泠、匡時等等，原來是頭牌老大的漸漸淪為地方小拍了，原來名不見經傳的新拍賣行卻因其勢頭迅猛而成為業界新貴。每場或每年的成交量當然是一個主要指標，但業內形象、特色、研究開發能力，也是一個極其重要的參照係數。此消彼長、循環往復，構成了文物書畫、藝術品，民間收藏一翼風起雲湧蔚為大觀的壯麗景觀。

與博物館專家的「吃皇糧」不同，民間收藏的交易主體畫廊與拍賣行，處在激烈的市場競爭氛圍中，殺伐決斷全憑自己的眼力、修為、經驗與判斷決定成與敗。而且資金動輒百萬千萬，一念之間，相

去霄壤。又因每次一個專場經手文物書畫實件動輒千數，長期培養起來的動態的鑑定眼光，使每一個畫廊或拍賣行老總的本領都不可小覷。在文物之禁尚未開放之前，國營文物商店的業務經理也有這種本事。隨著中國放開文物交易市場，交由民間力量與資金來主導，許多當年在公家收藏經營年代裡，練就一雙火眼金睛的文物商店經理或自己下海、或為收藏家專職掌眼，成為市場上十分活躍的新寵與主力軍。與博物館靜態的藏品陳列與研究相比，市場的隨機性、活力四射與鐵面無私的殘酷淘汰機制，的確有它的不可替代性。

相比之下，博物館的文物書畫藝術品收藏鑑定研究與交易，具有明確的文脈承傳的文化功能而不完全是商業功能，而且博物館的職責，還有社會文明教化傳播之責。這樣的兼容並包，是純粹以商業市場交易等經濟行為定義自身的畫廊與拍賣行所不可能具備的。從這個意義上說：在博物館「吃皇糧」的學者專家，由於不需要參與嚴酷的市場搏殺，可以有更充裕的時間來靜態地研究藏品，並提出自己的研究心得；而畫廊拍賣行則直接面對市場經濟遊戲規則，必須在千變萬化的動態過程中，快速尋找到自己的判斷與決定，因此其經驗積累與直覺會更豐富多彩。於是，博物館的專家學者們看宋元明清的古代，因其研究能力強而足以引領學術風氣；而畫廊拍賣行老總們因為多有機會接觸清及清末民國，近現代的大量書畫藝術品而具有充份的實戰經驗，判斷準確，較少走眼。兩類人才的分工不同，自然所長所短處也各有不同，未可輕易地厚此薄彼月旦雌黃也！

也正因此，前些年遼寧博物館古代書畫權威楊仁愷先生鑑定當代石魯大批作品走眼、或畫廊拍賣行對黃庭堅手卷〈砥柱銘〉的爭議，雖然直到目前還是眾說紛紜莫衷一是，但大抵正是因為觸碰到了自己不擅長的領域又無法繞開，遂有這些蜚短流長的議論橫生，類似的例子在近十年中還可以舉出一大把，它告訴我們，任何一個領域，都會有非常專業而細密的分工與擅長，如果以為誰可以包治百病，不尊重

科學規律，想當然地去涉足一些非專攻的範圍還妄作判斷，鮮有不弄巧成拙招來物議致使聲譽受損的。

收藏鑑定界人士又是直接面對一件文物藝術品和其背後浩瀚的歷史文化信息，在這方面更應該履冰臨淵、小心謹慎為上。

二○一四年二月十三日

名人手跡的魅力

上世紀九〇年代前中國還沒有藝術品拍賣，那時的收藏，主要是靠高端的畫廊與低端的地攤。畫廊主要經營重器大件，就書畫而言，是正經八百創作作品的概念：比如中堂大軸，比如手卷對聯。都是堂而皇之的養眼大作。而地攤上則是雜件小物，間或有名人書信手札或出版文稿出現。過去看從曾國藩、李鴻章、端方到蔡元培、魯迅、陳獨秀、錢玄同的手札書信，都是毛筆寫的。點畫精妙，書法藝術價值很高，但在今天的拍賣分類中，同樣是書法的名人手跡或被約定俗成地歸於古籍善本部而不是書畫部。

而其實名人書法手稿並非古代印刷品更不同於古籍抄本，歸為古籍善本十分牽強。顯然是類的誤置，後來想想業界大概是從書畫角度考慮：書畫大件是供人賞玩的，是藝術，故而與銅器、瓷器、玉器等並列；而名人書信手札儘管也具有書法藝術價值，卻主要是出於實用文字信息的傳播目的，因此不入書畫類而入古籍善本類，重在它的文獻史料價值與語義知識傳播價值，似乎也有它的道理。

二〇一三年十一月十二日嘉德秋拍，魯迅信札拍出了六百五十五萬元。李大釗信札拍出四百一十四萬元，陳獨秀信札拍出兩百三十萬元。區區幾頁手札竟有幾百萬的價值，這些昔日不起眼的地攤貨在過去花幾百幾千即可唾手而得，現在卻是身價扶搖直上，以千倍甚至萬倍的速度抬升，其瘋狂程度令人咋舌，連老買家也大呼買不動了！究竟是市場瘋了還是投資者喪失了判斷力？

一個具體的數據，可以幫助我們分析這個有趣的市場：

一九九四年瀚海拍賣有徐悲鴻信札十五通，估價僅十萬，每通僅六千元，還流拍——這是名人手札從地攤時代轉向拍賣的初期價格。

二〇〇四年瀚海拍賣徐悲鴻信札三通，二十四萬拍出。二〇〇五年上海嘉德秋拍，郁達夫致王映霞情書八通，三十四萬成交——這是拍賣時代名人手札的價格。

二〇一三年嘉德秋拍，魯迅六百五十五萬，李大釗四百一十四萬，陳獨秀兩百三十萬，都是百萬級的——這是今天瘋狂拍賣時期的價格。

以此推算，拋開名頭、文辭等高下因素，綜合平衡一下，則名人手跡從九〇年代初至今二十年間，平均漲幅為一百倍至三百倍。試想想，什麼樣的投資能有這樣的暴利？

隨著藝術品交易拍賣市場從最初的新生而混亂的初始狀態逐漸走向成熟，名人手跡的文史文獻價值愈來愈引起社會文化界關注。比如二〇一三年春，已故學術大師錢鍾書生前給某編輯的書信被當事者拿出來拍賣，錢夫人楊絳起訴當事人以侵犯個人隱私、最後撤拍的故事，即告訴我們名人手跡收藏領域中的恩怨是非，有一般意義上僅靠筆墨爭勝的書法作品所未可企及者。

經常會有身邊的朋好門生告訴我，你在某出版社出版的一疊書稿，在某處出售且標價不低，你八〇年代寫給誰的鋼筆字信札，在某處賣了三千元。初初聽說，心裡大是不爽——私人信函，怎可不經本人同意出售獲利？以後誰還敢為書法愛好者或朋友回信？但轉念一想，市場經濟大浪淘沙，魚龍混雜，僅僅要求收藏家潔身自好也不現實。看看這一百倍到三百倍的利益誘惑，會讓多少初入者怦然心動？

二〇一四年二月二十日

拍賣大廳裡的品行與規矩

「這些人令人難以置信的富有，但舉止卻像……」

這是一家國際大型拍賣行員工的評論。她之所以沒有把話說完，是因為她不想得罪或日失去這樣富有而且一擲千金的新貴客戶。但我們卻可以對之作一次接龍式續句：粗魯？暴發戶？沒教養？沒品位？混地皮的小混混？或者今天最流行的術語：「土豪」？

正是中國喜歡收藏的富豪們一擲千金在改變著全世界藝術品交易市場。就像中國人同樣在美國、澳洲甚至是就近的香港一擲千金購房置地正在改變著房地產市場，中國真的富起來了。但令人困惑的是，這些玩收藏的中國富豪們很少會認真去尊重拍賣行的規則與工作，比如，看過海外的藝術品拍賣會的肅穆靜謐秩序井然後再來看中國哪怕是大規模的藝術品拍賣會，會驚訝於買家的肆無忌憚無所顧忌：吃零食、旁若無人與鄰座聊天、大聲打電話、隨意打招呼走動……或者還有最近愈來愈常見的、令正規拍賣行十分頭痛的現象：拍得藝術品後遲遲不付款結賬，一拖跨年或是幾年，以只致於拍賣行要組織專門的團隊來追款了賬。

據媒體調查，中國已經在二〇一一年成為全世界最大的藝術品市場。在其中流動的財富數以千億萬億計。如果從一九九三年中國開始有第一場拍賣算起，我們用短短二十年走完了西方兩百年的拍賣歷程而且還成為獨占鰲頭的冠軍技壓群芳，以致西方大型藝術品拍賣公司無不爭先要到北京來開設分公司

或支店、辦事處。但這些在西方被嚴格而細密的法律約束得絕不會亂說亂動，更不會想入非非的大拍賣行，在中國擴大業務卻比預想的要困難得多：拍賣會大廳裡有相當比例的客戶，其心態裡是投機商式的、賭徒式的；撞大運、撿便宜、獲暴利是參與藝術品收藏拍賣的最終目標；業界流行的是荒誕不經，不勞而獲，只靠運氣的淘金故事；至於對藝術品拍品的熱愛與癡迷研究，則是次而又次的閒暇餘事，一切以賺到錢並且賺大錢為去取。至於拍賣會現場，有相當比例的中國新貴客戶缺乏對儀式的基本尊重：自由散漫，不懂規矩，有如在紐約看歌劇時的洋相百出；或者在倫敦、巴黎美術館「禁止拍照」的警示牌下偷偷拍攝沒被發現還自以為得計一樣。

最近幾年最典型的例子，是二〇〇九年初拍賣圓明園獸首的所謂「愛國主義義舉」事件。二月二十六日兩件獸首（兔首、鼠首）在巴黎由收藏家送拍，有某富商認定圓明園獸首是清末八國聯軍時被帝國主義搶去的，理應無償歸還中國。於是雄起起、氣昂昂特別義憤填膺地前去舉牌並以天價三千一百四十九萬歐元拍得，但公然宣稱絕不會付款，理由是這些文物本是從中國被搶去的、理應送還中國。故不付款（亦即故意賴賬）以示愛國主義：既然過去你們西方人是搶，那麼今天我也可以──其陳述理由之堂皇令人瞠目結舌。但我們同時又注意到了三月二日中華搶救流失海外文物專項基金舉行的新聞發佈會，而該富商竟是此一專項基金的收藏顧問。這即是說：搶救流失海外文物的義舉，是可以用賴或騙的方式來實現的：只要有一頂愛國主義大帽子，可以不擇手段坑蒙拐騙：該當事者宣稱「我只是盡到了自己的責任」──什麼責任？愛國的責任？賴賬不講信用的責任？

令人費解的是，當時網路上對這樣所謂的「愛國主義義舉」是一面倒的叫好聲，而反對無信用賴賬的批評聲音卻十分微弱並且還遭到網上圍攻。對於中國的大多數人來說：愛國主義是大是大非的政治立場問題，而一件拍品的賴賬則是小節，不足為慮並且在國內本來就司空見慣。但對於西方（其實中國也

一樣）健康有序的拍賣業界來說：空洞的愛國主義情緒與拍賣無涉，而賴賬是沒有職業倫理和信用、破壞根本規則的致命錯誤乃至劣跡。一旦有了這樣不良紀錄，一百個愛國主義理由也無法消解。

而在五年前的中國輿論界，價值判斷正好被顛倒了個個兒。這樣的藝術品市場的價值觀，怎不令人費解並且倍感困惑？

——我想起民國時一位哲人的告誡：愛國主義愛國主義，多少黑幕假汝之手以成？

——我更想起今天流行的一個新名詞：「愛國賊」！

當中國富豪以公開賴賬的無賴方式，在拍賣會上宣示愛國主義情緒時，有多少有良知的國人或外域人士會尊重中國藝術品拍賣業的職業倫理底線乃至中國式的「愛國主義精神」？

二〇一四年二月二十七日

蘇軾〈功甫帖〉之今日傳奇

從去年九月十九日上海收藏家劉益謙在紐約蘇富比拍賣會上以八百萬美元（五千零三十七萬人民幣）高價購入蘇軾〈功甫帖〉，幾個月以來，已經形成近年來的收藏界的一大話題聚焦熱點，中國各大社會媒體都作了充份報導。北宋墨跡本來存世量極少，又是大名人蘇東坡這位曠世才子書法班首的手跡；字數又極少僅九字而價高如此；又後有清代翁方綱題跋；安儀周、民國張葱玉、現代徐邦達三家所作出的真跡結論。自然是眾家關注、仰之山高。被視為近年來最勁爆的文物拍賣新聞事件。

但正是這樣一件珍貴文物，引起了各方的探究願望，遂至引起學術界、收藏界、博物館系統發佈各種意見，論真贋、指優劣、作斷代；波瀾橫生，跌宕起伏，幾如一部當代傳奇。

第一場波瀾，是在劉益謙購買〈功甫帖〉後近三個月，上海博物館鍾銀蘭、單國霖、凌利中三位中國古代書畫鑑定專家聯合在十二月二十一日《新民晚報》上發表文章公開質疑〈功甫帖〉並非真跡而是清代雙鉤廓填摹本。由於上博三位專家在業內的影響力，這一事件陡然升溫，吸引了足夠的眼球。為此，劉益謙發表了〈我的聲明〉，首先在態度上予以回應。其後蘇富比方面也有正式聲明。一時間，支持與反對兩種聲音交集，為〈功甫帖〉以寥寥九字卻萬眾矚目作出了足夠的輿論鋪墊。

第二場波瀾，是在一個月後的一月二十八日，另一上海收藏家顏明在新浪微博上發表〈致藏家劉益謙的公開信〉三千字。指劉早知是偽作仍拍下〈功甫帖〉，並爆料蘇富比中國書畫部負責人與劉的長期

交誼和合作關係。又引發了一場涉及內幕的輿論震撼。

第三場波瀾，是劉益謙組織啟動對〈功甫帖〉的全面鑑定、希望以正視聽。二月十八日，他在北京舉行新聞發佈會。詳細展開了他的鑑定成果與結論。其中分為幾個方面，饒有深意：

一、高科技：使用大量高科技手段先作技術鑑定。如為了證明〈功甫帖〉是原書而非雙鉤廓填摹本，對比墨跡筆道，使用了每英寸一千兩百個墨點高清掃描圖，六千萬像素高清背光圖，數位顯微鏡放大五十倍效果圖。此外，在紙張年份鑑定上也採取了高科技方式並作出〈功甫帖〉與故宮藏李建中〈同年帖〉和蘇軾自己另一〈致知縣朝奉帖〉是同一類紙的結論。

二、文史：應用著錄與文史考證方法作考訂。如為了證明遞藏關係，回應為何清代安儀周以前沒有紀錄的質疑，對〈功甫帖〉上的「義陽世家」兩方半印與北宋徐鉉、呂公綽、黃庭堅等傳世墨跡中同一印作比對，並考出南宋傅氏家族的來源，證明早期遞藏關係是清楚的。

三、藝術：對〈功甫帖〉與蘇軾書法的藝術風格中「左秀右枯」之喻的關係進行了逐筆尋跡的舉例對比，提出偏鋒說。又對蘇軾書法中幾組習慣性用筆在〈功甫帖〉中的表現進行了風格歸納，這是基於書法史的藝術審美立場。

直至目前，這一爭論還在繼續。誰是誰非尚難一斷。但我最感興趣的是在面對質疑後劉氏的反應方式：他所採取的自證方法，正是我們浙江大學中國書畫文物鑑定研究中心從二〇〇六年起倡導的「高科技＋藝術＋人文」三結合的方法。而且順序也一樣：先以高科技手段作證明基礎；其次以文史敘其可靠性與合理性；再以藝術分析證其真偽作出判斷——八年前我們提出的這一理想鑑定模式，在〈功甫帖〉之爭中獲得了一流的實踐樣本。

可惜我們在八年前提出這一模式與構想時，憑藉的是邏輯嚴密的學理推演，自知其必有合理性；但

卻缺乏實際案例的有力支撐，所以一直處於理論形態而未有機會應用於實踐。加之高校科研氛圍所限，也很難找到扎根於市場交易搏殺的充沛的實踐機緣。所以一旦遇到〈功甫帖〉之爭的這樣千載難逢的成功實踐案例，竟大有知音難覓之感！

不管〈功甫帖〉之爭今後走向如何，它應該是對當下書畫文物鑑定傳統舊方法的一次巨大衝擊。它告訴我們：沒有科學手段的證明能力，僅憑個人經驗的「目驗」式老做法，在過去因為是德高望重又愛惜羽毛的老專家、老權威的身分規定，又沒有利益糾纏的誘惑，它是行得通的。但在今天，第一是沒有積澱深厚的公認的權威學者，第二是市場利益誘惑太大令人很難堅守；「目驗」式老做法就有可能成為落後、平庸、信口開河、不負責任的代名詞，雖然它現在仍然風行一時（因為沒有其他選項），但在今後，它必然會被淘汰。

二〇一二年我在西泠印社一百十週年社慶國際學術研討會上發表過一篇數萬言長文，從多角度證明「高科技＋藝術＋人文」三結合新鑑定模式的合理性。其標題即是四個字：「需要證明」！

二〇一四年三月六日

文物考古界的「三不」傳統

關於文物藝術品收藏，雖然成形的學說很少見到，但在清末民初的前輩名家大師身上，我們還是可以感受到楚楚風範與高風亮節。他們對職業操守之敬奉、律己之嚴、自我完善境界之高遠，的確是我輩後人高山仰止的。

當中國傳統學術金石學從文人雅嗜、個人愛好轉向西方立場上的現代考古學學科構建（它很像從古代科舉轉向近代學堂的轉型）之時，一切皆在混沌未知之中。既沒有現成規則，也不知道如何建立規則。但先賢們卻是以古代士大夫式的冰雪聰明，澡雪精神，在為天下確立職業倫理與行業規範之前，先為自己立下十分嚴格的立身處世、待人接物。尤其是如何與自己所從事職業相處的鮮明價值觀與專業規則。

被譽為「中國考古學之父」的李濟先生，早在上世紀二〇年代西方考古學剛剛進入中國並首先以田野考古方式令中國文物考古界眼界一新之時，及時提出了考古學家的三不禁令：

一、文物考古人不收藏古董古物。
二、文物考古人不買賣古董古物。
三、文物考古人不鑑定古董古物。

以李濟先生的威望與崇高地位，此令一出，群起響應，迅速成為中國考古界的律條而受到嚴格遵

奉。李濟先生領導許多重大考古發掘，經手古物無數，但終其一生，他嚴格恪守自己訂下的規矩，身無長物，私人生活起居中無一文物考古珍玩之物相隨。五〇年代以後，中國考古學的奠基人夏鼐先生也嚴格遵奉這一原則：居室中無一片古瓷、無一枚古幣、無一尊古青銅器作為擺設──這是八〇年代「文革」浩劫後文物考古界歷經滄桑重新復甦之際，記者在夏鼐先生家中採訪時親身觀察所得的結論。前後兩代頂級權威大師薪火相傳文脈相接的節操與風範，讓我們敬佩之餘，唯有自慚而已。讀者諸公切須注意他們的身分：李濟是清華國學院四大導師之一，一九二八年任中央研究院歷史語言研究所考古組主任；夏鼐是中華人民共和國成立後中國社會科學院考古研究所所長。這兩個頭銜在考古界是貨真價實的專業頭牌身分。他們的率先垂範，令剛剛崛起的現代文物考古領域在開局之始風氣為之一新！

為什麼不收藏？因為自己就是發掘的主持者與執行者，無法向公眾自證所藏文物是正當途徑買來的還是考古現場私藏得來的。故為避免瓜田李下之嫌，割絕其間可能的想像以固守職業倫理，取信於天下，是最有良知的表現。

為什麼不買賣？因為作為文物考古學研究，無論是田野考古還是博物館文物收藏，都具有為專業樹標竿、為學科立典範的文化目標與社會責任。一旦捲入商業買賣，斤斤計較於盈虧利益，則無心思從事研究也做不好學者。故為學必不從商，是這一行業的基本認知。

為什麼不鑑定？因為一涉市場商業鑑定，必會捲入真偽是非的口舌之爭，且文物古物在市場上動輒涉及金額巨大，一紙鑑定的進出可以相差幾十幾百萬，市場搏殺利益誘惑太大，買賣雙方拚死爭取有利於自己的鑑定結論從而賄賂收買不擇手段。對文物考古家而言，這是個風險極大而失節極易的雷區。當然，為館藏文物定級或為考古發掘定性這些專業的、無利益的學術探索型公共行為，不屬於「不鑑定」的範圍。

以此來看今天文物考古界的混亂表現，不僅僅是物欲橫流、利慾薰心而已，知名鑑定家指鹿為馬，笑話百出，為收高額鑑定費不惜自毀專業形象，甚至親身投入文物買賣交易以專業知識優勢坑蒙拐騙牟取暴利，變身為一個唯利是圖的文物商而非復原原有的學術品格，以此亂象再來看這「三不主義」，真可謂是未雨綢繆，預防在先，令人不得不佩服李濟先生的睿智與先見之明也。

最近，才聽說文博界終於下決心出台明文規定：禁止在編的鑑定人員對社會作商業鑑定以自律，此舉大有必要。記得在二○○六年，浙江大學成立「中國書畫文物鑑定研究中心」，倡導高科技、藝術、人文三者結合的新鑑定方法，許多收藏愛好者都持所藏文物書畫來求鑑定真偽，我當時明確要求：我們是做學術研究，堅決不涉社會性商業鑑定，一則為避免捲入不可測的商家利益紛爭甚至陷入官司訴訟自壞名譽；二則也防止我們的研究人員為利益誘惑而心浮氣躁無心學術。現在想來，這一思路或也可稱有先見之明者乎？

二○一四年三月十三日

斯坦因敦煌考古與百年「偷盜」惡名

由圓明園獸首文物買賣引出的所謂愛國主義、民族主義爭論，聯想到我們今天如何看待世界和近百年歷史的問題。它在文物收藏界也同樣有非常典型而極端的正反兩方面的反映。

著名語言學家周有光曾經就文字改革有過一段精闢論述：過去我們老是糾結於落後貧窮、挨打受辱要一雪國恥，所以我們是站在自己一隅的立場上看世界，百年以來世界對我們充滿敵意，所以我們必須提高警惕防範戒備。現在中國強大了，我們已經成了世界第二大經濟體，不能老以自己的立場去揣測別人，應當站在世界的立場上反觀自己──其立場是大視野的、世界的，而不是一種僅限於狹窄偏僻的屈辱者眼光。

曾經有一次與我的博士生們討論近代敦煌寫經與諸文物流失域外的博士學位論文話題。匈牙利人斯坦因（Marc Aurel Stein）從王道士手中低價買走大批敦煌文書，中國文物考古界異口同聲指斥這是無恥的偷盜行為，並對斯坦因、伯希和等貶之唯恐不及。從結果來看，每次都有大批文物流失海外，從民族感情上說的確很難接受。義正詞嚴的斥責也是題中應有之義。但作為一個嚴肅的學術結論和歷史定位，這樣簡單化、標籤化、臉譜化的「文革」政治式憤青立場就大有可慮了。

即以斯坦因為例：

一，斯坦因到敦煌大批買收文物，向被指為帝國主義侵略中國在文化上的一個直接象徵甚至標記。

但當時的斯坦因是匈牙利人，而不是敦煌探險成功後加入英國籍並被國王封為「印度帝國高級爵士」後的所謂「英帝國主義份子」。按中國近代史慣例，匈牙利都未加入英法德美奧俄日意的八國聯軍，彈丸小國，實在算不得有帝國主義背景。

二，斯坦因到敦煌「偷盜」掘寶共三次。一九〇〇年第一次發掘簡牘寫本殘片文物一千五百餘件，一九〇六年第二次發掘和向王道士買入二十四箱敦煌文書。一九一三至一九一六年第三次又以五百兩銀子向千佛洞王道士買入五百七十件／本與繪畫。依我看來，這並不構成嚴格意義上的偷盜——因為他是與王道士商量好的、甲乙雙方願打願挨兩相情願的事。至於王道士賣賤了賣貴了，都是自家選擇，不能因為賣賤了就賴對方是偷盜。就好比今天在正式的古董交易中自己上當吃藥不能賴交易對方是「偷」一樣。而且王道士也被罵了一個世紀，但他當時出賣敦煌寫本是為了籌錢整修千佛洞，並非據為己有。

當時既無文物法，敦煌文物主權又不清晰，國家又是軍閥混戰誰也不理這遙遠的邊陲，更不可能給他撥款搶救文物，你讓他怎麼辦？還有發掘，當時並沒有法律禁止，以考古名義發掘並不觸犯中國法律，也不能說即是偷盜——到一九三一年，功成名就的斯坦因再赴新疆掘得二十六枚簡牘，這時中國政府已出台文物保護令，剛剛成形的中國考古界密切關注，遂使這部份簡牘不被攜出境而留在了英國喀什總領事館。前後對比，這足以證明前三次所謂義憤填膺的「偷盜」結論是十分不嚴謹、非學術的。

三，斯坦因在陸續獲得這些珍貴文物後，並未以之牟取暴利以飽私慾（這正是偷盜的特徵），而是將它分別捐到了大英博物館、英國國家圖書館及印度事務部圖書館、印度德里中亞古物博物館（今印度國立博物館）等頂級權威公共文化機構。我想沒有一個真正的盜賊會這樣做。而且他自己努力研究，出版了如《古代和闐》（Sand-buried Ruins of Khotan: Personal Narrative of a Journey of Archaeological & Geographical Exploration in Chinese Turkestan）、《西域考古記》（Ancient Khotan: Detailed Report of

Archaeological Explorations in Chinese Turkestan）、《亞洲腹地》（*Innermost Asia*），轟動西方學術界，從而成為世界權威學者。以一不懂漢語的老外膽敢孤身涉足大漠，千辛萬苦、九死一生搜集來這些珍貴文物又全部捐獻公共機構、還潛心研究使敦煌學成為顯學，自己也成為代表性學者學術成果豐厚，這哪兒是偷盜者所能為之？

如果當時中國像現在這樣足夠強大，我們當然可以以有效的國家法律阻止文物外流，因此我們對斯坦因之流在百年前中國貧窮落後的當時得以一逞其志，在感情上理所當然是極端排斥的。但歷史研究與思考，切忌用今天規則去套用過去現象。正如周有光老先生提醒的那樣：應該避免用喋喋不休反覆悲情的受害者心態來從狹窄的自己立場去看「充滿敵意」的世界，而應當以恢宏大氣的世界文化立場上反觀與反省自己。如何對待斯坦因的「偷盜」、「國際大盜」的百年惡名，其實正考驗我們是否還有「文革」思維和狹隘愛國主義、民族主義情緒殘留；是否還像過去那樣嚴重缺乏文化自信的一個試金石。

民國時期被正常交易或賤賣到歐洲、美國、日本去的古代書畫、陶瓷、青銅器、玉器文物數量極大，西泠印社今存「漢三老諱字忌日碑」當年也差點以八千大洋被賣到日本，但你能說這些買賣過程都是「偷盜」、「竊取」、「騙購」嗎？

二〇一四年三月二十日

贗品外流的國際尷尬

火爆的中國當代文物藝術品拍賣市場，催生了大量贗品的面世。有如我們經常在舉例的那樣，一年八千件齊白石、三千件張大千，百分之九十恐怕都不靠譜。但市場的爆發力太強，魚龍混雜，泥沙俱下的現象，在一個轉型時期的十幾年裡，又是無法避免的。於是誰都對作偽和贗品氾濫怨聲載道，但誰都拿不出好辦法，只能順勢淌到哪兒是哪兒，唯求潔身自好而已。這十幾年中，古董文物作偽已然成為一種職業乃至專業，青銅器作偽、瓷器作偽、書畫作偽，團隊配合，分工細密，質量要求極高，又大量使用高科技手段，致使博物館的頭牌鑑定專家都屢屢「打眼」、「失腳」，醜聞頻傳。我曾經在演講中開玩笑地說：現在是製造贗品偽作者所具有的高科技意識，要遠遠高過鑑定名家。鑑定名家看東西只憑經驗作「目驗」，而僅以有限的個人經驗，再加上固執保守的行業思維，根本無法與以賺錢牟取暴利、只要有效、不擇手段、無孔不入的文物販子之關注高科技手段相抗衡——此無它，後者有強大的經濟驅動力在也！

經濟轉型騰飛之際的當代中國文物書畫交易市場，贗品充斥已然是司空見慣。令人憂慮的是，這股風氣已經蔓延到國外如歐美，令那裡本來就鳳毛麟角的中國書畫文物收藏風氣遭受重挫。

加拿大溫哥華梅納茲拍賣行負責人稱：每天送來鑑定的中國藝術品至少百分之三十是低水準贗品。

多倫多韋丁頓拍賣行亞洲藝術品專家安東尼指出：由於這一行業暴利的誘惑，許多人且上升趨勢加快。

有意從中國購買大量贗品甚至訂購贗品，再運入加拿大以假充真將其出手。二○一三年八月，一群憤怒的買家聚集在溫哥華一男子門前抗議，該男子是藝術品經營商，將贗品假貨賣出而信誓旦旦說是真品誘使多名收藏家上當受騙。不但是畫作，瓷器也是贗品充斥的重災區。據加拿大皇家騎警隊警官聲稱：二○一一年收繳了價值六千七百萬加元（約一千萬人民幣）的偽造藝術品。並且，還有未被查出的幾倍於此的贗品在暗處流動。

英國的情況更不樂觀。位於倫敦的維多利亞與艾伯特博物館（Victoria and Albert Museum, V&A），專以收藏明清繪畫作品（數量約有七十件之多）見稱於時，皆來自名門豪族的捐贈和市場拍賣收購。但近年來的徵集收購遇到嚴峻挑戰，因為贗品水準太高，只靠尋常傳統的目驗式鑑定很難勝任，以致業內人士斷言其中超過四分之三為偽造或臨摹高仿，致使博物館的學術公信力嚴重受損。不久前，該博物館剛舉辦過「七○○—一九○○年中國名畫大展」，因為對自家藏品真偽的缺乏信心，大展中的七十九件展品竟無一來自本館收藏而全是外借——籌辦這樣專業的大展，當然是因為維多利亞與艾伯特博物館的明清收藏的名聲與地位；但辦大展卻又不出展自己藏品以免出乖露醜；其間的矛盾猶豫心態，真是躍然紙上。據此，或可抽繹出兩個意見：第一，中國大陸大規模的文物書畫造假和贗品氾濫，在缺乏法制保障的社會中或可大行其道肆虐於一時，但在法治嚴格的英國，卻無人敢冒險以身試法。一旦知假展假（或賣假）東窗事發，則永世別想翻身。第二，以明清收藏聞名的專業博物館，竟因為在學術上無把握而不出展哪怕一件展品，不怕外界同行笑話，寧願全部外借以堅守博物館的學術公信力，這樣的職業操守又是非常令人敬佩的。它正應該是博物館的「良知」：堅守底線，不含糊、不苟且、不以面子而以私廢公——或不以「小公」（博物館——具體機構單位之公）而廢「大公」（整個行業操守和真贗的大是大非，並且事關全社會公信力和價值觀之公）。而這樣的學術抉擇，正是當下面對巨大利益誘

惑缺少信仰時常搖擺，甚至「失身」的中國同行最最缺乏的。

不僅是這家博物館，連鼎鼎大名的大英博物館也遭遇困擾：館藏六至二十世紀的近五百件中國古畫，也有不少存疑之作甚至明斷為贗品的作品。至於他們面對當代拍賣行裡的拍品，更是不敢輕易涉足以防贗品充斥而上當受騙了。

如果僅僅是國內的藝術品拍賣交易，最多只是個錢的問題。但贗品大規模輸出海外，歐美博物館因此而遭受重創，視中國文物書畫收藏為畏途而拒絕之，並由此對中國文化信譽與信心產生嚴重動搖，那就是事關國體國威、國家形象的大是大非問題了。凡我華夏同胞、業界同人，又豈能忽之哉！

二〇一四年三月二十七日

拍賣當代史摭談

一九九二年鄧小平南巡講話，中國各行各業都加快了改革開放、思想解放的新步伐。書畫文物市場終於開禁、進入到一個全面開放的新的歷史階段。在其中，最重要的標誌，就是中國藝術品拍賣業的興起。從過去的禁止文物交易；到九○年代之前以文物公司、畫廊畫店為中心的小（缺少規模效應）、散（無集聚性）、短（賺快錢等短期行為）、低（價格低弱不穩定）為標誌的傳統交易方式被普遍認可；再到一九九二年拍賣行崛起，標示著中國藝術品交易通過艱難成長，進入到了一個努力與世界接軌並體現出中國氣派的歷史新階段。

回憶一下這段歷史是極有必要、又會令人生出無限感慨來的。

一九九二年十月十一日，「一九九二北京國際拍賣會」在中日青年交流中心世紀劇院開槌。首次以國際拍賣規則進行操作；印刷圖錄；拍品由徵集各收藏品與北京文物商店的部份被批准出售文物共兩千零二十件組成。包括瓷器、書畫、金銀銅器、古典家具、郵品等。這是中國自有拍賣以來的第一次嘗試。書畫則是第一次進入拍賣。其成交額為兩百三十五萬美元。

一九九三年六月二十日，上海朵雲軒首屆中國書畫拍賣會在靜安希爾頓酒店開槌。共拍賣中國書畫一百五十三件。因為是中國書畫專門拍賣，港台買家蜂擁而至。為體現出中國書畫首場拍賣的尊貴，特別請中國書畫大師、鑑定權威謝稚柳先生上台敲下第一槌以為紀念。它的成交額為七百五十三萬港幣。

一九九四年三月二十七日，新成立的中國嘉德藝術品拍賣公司第一場拍賣舉行，分中國書畫、油畫兩個專場。十一月七日，中國嘉德秋季拍賣會隆重舉行，增加瓷器雜項、古籍善本、扇面三個專場，形成綜合規模效應。秋季拍賣成交額高達六千萬人民幣。

在九〇年代初，這三大輪拍賣，為中國文物藝術品拍賣業開啟了一個嶄新的歷史紀元。

文物藝術品拍賣業的崛起，對畫廊畫店、文物公司等的原有經營思維與方法產生了一種倒逼機制。

文物藝術品通過拍賣而產生的數十倍的升值，除了使眾多畫廊畫店的圈內書畫收藏家怦然心動之外，還令許多圈外的業餘愛好者甚至菜鳥級的初入門者欣喜若狂——當代真正的文物書畫藝術品交易市場和龐大的收藏家隊伍終於形成了。並且，除了大型拍賣公司所舉辦的標誌性拍賣會如春季、秋季拍賣會之外，為鼓勵、刺激、催生文物藝術品市場的活躍度，北京嘉德還不間斷地頻繁舉行了「大禮拜拍賣會」、「週末拍賣會」之類的小拍以吸引那些「準富裕人群」投入從而確保市場的多結構化與可持續性。其後，瀚海、榮寶、太平洋、中貿聖佳等等魚貫而出，再後來，則有西泠、匡時的崛起。據統計，迄今為止，每年在中國各地舉行的大大小小拍賣會不下五百次。究其源頭，都是起始於九〇年代初的這幾輪大膽試水。

就藝術家本人而言，對這一突如其來的拍賣時代，其實除了瞠目結舌茫然不知所措之外，並無多少充份的應對方法與判斷能力。比如李可染的山水畫在拍賣會上迅速達到十萬一平尺——李可染生前做夢也想不到自己的作品在大陸能賣到兩萬一尺；而現在，拍賣的刺激使這一切輕鬆成為唾手可得的紀錄：

以一九九二年為分界，齊白石、李可染的作品拍賣價至少漲了十倍以上。

讓我們看看早在九〇年代初，一家美國大拍賣行總裁訪問唐雲畫室時動員他拿出得意之作參加送拍並保證在兩年內、把與他的水準不相稱的低畫價提升為國內頭等價格時，上海名家唐雲先生的一番感慨

吧。他對在場的朋友是這樣表明自己的態度的：你們不要跟我搞七捻三了。我的畫不好的；我喜歡送給誰就要送給誰的。你們如果要我的畫，可以到上海中國畫院去拿。現在，我們還是一起喝茶的好。

一個人活著時把自己的畫價搞得高來西，不好的。畫要禁得起歷史考驗才是好的。

這是一種多麼純粹純樸的、尚未經過資本市場洗禮的藝術觀？

時隔二十年之後，站在西湖邊南山路上的唐雲藝術館庭園中，回味唐雲先生在一九九〇年前後的這番話，再看看今天的拍賣盛況和同樣令人迷茫的拍賣亂象，真是恍若隔世啊！

二〇一四年四月三日

收藏巨擘張伯駒

若論百年來中國書畫收藏史上的最頂尖人物，當數張伯駒。

其實張伯駒的收藏，並不是規模最大的。但若論他收藏的品質，卻是無人可以匹敵，甚至不但前無古人還真真切切可說是後無來者。別的不說，僅僅是〈平復帖〉和〈遊春圖〉這兩件，即足以震鑠千古，使收藏家張伯駒這位業內的「爺」毫無疑義地被奠定了泰山北斗的尊貴地位。

西晉陸機〈平復帖〉是迄今傳世第一件最早的書法墨跡。它比東晉王羲之最有名的〈蘭亭序〉（那還是個唐摹本）還要早八十年。在〈平復帖〉之前，只有石刻秦碣漢碑或甲金文拓片；最多還有實用的漢簡。但若論墨跡法帖之祖，則〈平復帖〉當仁不讓成為魁首。而這卷墨跡，就曾經是張伯駒祕篋中寶物。

隋代展子虔〈遊春圖〉是迄今傳世第一件最早的丹青畫卷。在它之前的畫，都是岩畫、壁畫、陶器紋飾畫、棺廓畫……展子虔〈遊春圖〉是現存第一件卷軸畫，而且還是純供觀賞的山水畫而不是兼有實用的人物肖像畫。正是從它開始，漸漸有了「中國畫」的概念、範式與基本要素與主要形式筆墨語彙。

因此，我們今天腦子裡所謂的「中國畫」這個東西，就是從〈遊春圖〉作為原點出發而形成的。

縱觀百年收藏史風雲變幻，即使就只是一件「最早」、「第一」的藏品，就已經是夢寐以求無人可以問津了；又更何況得其二？而且分別佔據書、畫兩域的雙雙第一？以此來證明張伯駒在收藏高度上的

「最頂尖」，恐怕任誰都不作第二人想。

更何況，張伯駒的收藏中還有如下威名赫赫的精品：李白〈上陽臺帖〉、杜牧〈張好好詩〉、范仲淹〈道服贊〉、蔡襄〈自書詩冊〉、黃庭堅〈草書卷〉（〈諸上座帖〉）等，擁有這裡每一件藏品，都足以嘯傲江湖，而張伯駒卻囊括備至，這又使任何人對他的「最頂尖」的寬度，同樣不作第二人想。

張伯駒本人在百年近代風雲史上，也是個極有故事之角色。赫赫有名的「民國四公子」，張學良為首，袁克文、溥侗和張伯駒齊名於世，一時風流，傳為美談。張伯駒六歲過繼給伯父張鎮芳（官拜署理直隸總督、河南都督），又與袁世凱四個兒子同讀書，後入軍校，再入鹽業銀行任常務董事兼總稽核，南京鹽業銀行經理及北平、上海、貴州、重慶、西安、等地鹽業銀行系統業務。在此期間，以公子才情四溢、癡迷京劇、書畫，組織社團如北平國劇學會、蟄園律社與瓶花簃詞社、庚寅詞社、南京美術總會北平分會；又任北京中國畫研究會理事、北京古琴研究會理事長、北京中國書法研究社副社長。是當時北方名副其實的藝林班首文化領袖。

一九五六年，張伯駒把以〈平復帖〉、〈遊春圖〉為冠的上舉八件頂級藏品捐獻國家，遂成故宮鎮館之寶，為國家作出了卓絕貢獻，當時中國文化部長沈雁冰代表國務院高度評價。然而風雲突變，一九五七年他被打成右派。這飛來橫禍，曾經令他迷茫難以自釋；其後如果沒有摯友陳毅出手相援讓他返京，依女兒一家過活連戶籍糧票都沒有，每日衣食都是大問題，幸好在陳毅元帥追悼會上，他撰的輓聯引起了毛澤東的注意，這才由總理周恩來安排他進中央文史館當館員。

張伯駒之所以為張伯駒，還在於他的滿腹文章錦繡。我曾讀他的《叢碧詞》、《續洪憲紀事詩補注》、《素月樓聯語》，那是一種縱橫捭闔的文史大家風範，引經據典，揮灑自如。所以他玩收藏，以

其民國四公子式的氣度，出手既大，又誠信不欺；既不會有清末民初琉璃廠古董商錙銖必較的精明做派；也不會像舊上海大資本家玩收藏時那種與生俱來的頤指氣使；他是一種世家貴公子獨有的、略帶迂闊的、不計利害的又兼有恂恂儒生讀書人式的癡迷表情。這種表情，遍觀當下收藏拍賣鑑定界，竟也是四顧寂寞、無人配稱；但不正是這種純正的癡迷表情，才真正打動了幾十年以後我們的心扉並對這位大公子肅然起敬？

二〇一四年四月十七日

百年奇事「毛公鼎」

時下都在熱議「民國範」，真正的「民國範」，應該是像葉恭綽、吳昌碩與西泠印社四君子那樣，堂堂正正，風骨傲然。

重鼎大器，向來是中華文明歷程中最明顯的標記。禹鑄九鼎是上古美麗的傳說。但「問鼎」表示有政權攫取的野心，則是人人都耳熟能詳的掌故。在此中，「鼎」是至高無上的國家政權的象徵。

「毛公鼎」是西周時期最重要的青銅重器。我過去的印象，是它為傳世銘文最多的青銅器。四百九十個字的金文，在上古時代言辭文字都十分簡約的風氣下，顯得霸氣十足。其實鼎體本身並不特別巨大，但近五百字的銘文卻使它在兩周青銅文化中獨占鰲頭，無可匹敵。

「毛公鼎」的收藏史，堪稱一部傳奇史。

先是北京古董商蘇億年、兆年兄弟到西安收古董進貨，在小巷民宅打鐵鋪中發現此鼎，爐匠云即將熔化做銅門環出售，遂以三十兩銀子買下。轉手即向金石大家陳介祺介紹此鼎求售謀利。陳介祺正在北京為官，聞訊半信半疑，但他終究以大收藏家的本能出手，為了不漏失好東西，先付一百兩銀子要蘇氏兄弟盡快將鼎運到北京目驗真偽。一見之後知為稀世珍寶，遂加付白銀一千兩。這才將「毛公鼎」收入囊中。據聞蘇氏兄弟得陳介祺此一鉅款，遂金盆洗手，購房置地做富戶去，再也不在古董業內現身了。

京城古玩界漸知此事，無論官商學權勢圈子裡，覬覦之人漸多。陳介祺自知驟得寶物，樹大招風，

江湖險惡，為了「毛公鼎」，嗜古如命的他烏紗帽也不要了，辭官返鄉，闢專室供養此鼎以娛賦閒晚年。那一種風雅靜謐瀟灑自如，恐怕今人很難想見。

但是事與願違，光緒十年陳介祺病故，次子陳厚滋接手，孫子陳孝笙開錢莊虧損，遂以萬兩白銀將「毛公鼎」轉賣於端方。端方雖貴為兩江總督，也是一代金石家，對此鼎當然知其份量價值。但他的政治考量更有趣，為了結交當紅權貴袁世凱，以女嫁項城袁氏，為示隆重，竟以「毛公鼎」為陪嫁。

要命的是項城袁氏並不懂古物，轉手抵押給天津俄國道勝銀行。名士葉恭綽先生心急火燎，利用他在政界、財界、產業界的影響力，多方募集三萬元從道勝銀行贖出此鼎，庋藏於天津本地。抗戰軍興，又由有志之士運避香港。以後太平洋戰爭香港淪陷，遂不知去向。直到一九四六年才被重新捐贈南京中央博物院。今存台北故宮博物院。

圍繞「毛公鼎」這樣一件大器，有跑地皮的古董商蘇氏兄弟撿漏，乃至因此而脫胎換骨成富戶；有陳氏後代的敗家子賣祖產；有端方這樣的封疆大吏的介入，金石大家陳介祺的豪擲，乃至為此辭官；有美國人的摻和，又有葉恭綽毅然出手還以此作為嫁妝以求政治聯姻；有項城袁氏的以此為抵押品；又有項城袁氏並不懂古物的義舉。

我以為葉恭綽籌款搶救「毛公鼎」一事，與西泠印社籌款搶救「漢三老諱字忌日碑」有異曲同工之妙。這是發生在民國年間南北文物收藏界真正的愛國主義義舉的「雙璧」。發動者都是手無縛雞之力的文人，但他們信仰堅定，意志昂揚，不惜犧牲個人利益，對民族文化承傳有擔當，真正體現出了那一代知識份子的脊樑與風骨。

時下裡大家都在熱議「民國範」，多關注當時學者文人怪誕離奇的言行、穿著、癖好等細枝末節內容，其實真正的「民國範」，應該就是像葉恭綽、吳昌碩與西泠印社四君子那樣，堂堂正正，風骨傲

然。有些事情並沒有人要求你去做，不做也沒有任何錯，更不會受指責；而反過來，即使做了也沒有利益或今天我們常掛在口頭上的所謂「好處」，但為了（可能俗世看來十分空洞抽象的）使命、責任、擔當、信仰，你就會義無反顧、心甘情願地去做。

一件文物背後，一定有一連串歷史故事：撿漏—致富—豪擲—辭官—賣祖產—陪嫁物—銀行抵押品—文人士大夫贖回義舉……我突發奇想：假如我們不告訴讀者這是發生在「毛公鼎」身上的傳奇故事，僅憑上述這七八個關鍵詞，哪位能憑自己的想像力把它們串聯成一個豐富多彩、生動有趣的完整故事情節劇本？更進而言之，這橫貫百年的「毛公鼎」傳奇，其實不正是民國文化史乃至百年文化史中最典型的文化印記，是最好的小說素材，可以提供足夠的想像空間和任意發揮的文學創作空間嗎？

二〇一四年四月二十四日

從美國前總統小布希辦畫展說開去

退休五年的美國總統小喬治‧W‧布希（George W. Bush），幹了一件令世界驚訝的妙事。二〇〇九年卸任總統三年後，因了已故英國前首相邱吉爾一篇論繪畫的論文〈繪畫作為消遣〉（Painting as a Pastime），他開始學習繪畫。從二〇一二年到二〇一四年短短兩年多，這位宣稱自己從未接觸過顏料也未拿起過畫筆的總統，卻表現出驚人的造形天賦與寫實能力。四月五日，一場題為「領導藝術：一位總統的個人外交」（The Art of Leadership: A President's Personal Diplomacy）的畫展在美國達拉斯布希總統圖書館和博物館開幕，其中還有布希自己的半裸自畫像。

這肯定是一個獨一無二的畫展。第一，作者的身分是前總統。目前還沒有第二個總統或前總統（首相、主席、總理）有過畫畫的紀錄，更別說不知天高地厚去斗膽開個人繪畫展了。第二，總統的身分使之可以為畫展注入一些新的、專業畫家未必具有的特色。比如布希畫的系列世界領導人肖像，一般畫家根本見不到這些各國政要，但美國總統牛氣沖天卻易如反掌想見誰都不難。布希把畫展主題定為總統的個人外交，以朋友甚至是對對方家庭和喜好的熟悉瞭解作為背景，既有國與國之間、又有總統人與人之間的交往觀察，所作肖像在解決了技法問題後必然會生動有致鞭辟入裡。這是任何一個畫家哪怕有再高才能也難以做到的。第三，從畫展上看，每出一畫，必有當時外交交往的新聞圖片數幀作為配合，以見證交往的真實性與肖像畫表現的真實性。這進一步深化了畫展主題，使它在人文、時代、歷史方面顯得

立體而豐富。不僅僅傳遞美與藝術，還傳遞當時的歷史場景與複合式圖像（畫像與攝影圖像）。第四，

最令人意外的是，小布希的繪畫技巧純熟，色彩使用老練，不僅寫實功夫令人讚歎，而且畫面形式語言

毫無初學者的生澀與捉襟見肘的尷尬，不知者還以為是一個老手所為。從藝術的角度來看，小布希的前

總統身分反而妨礙了他的繪畫天才被公眾認知。人們習慣於不以高水準視他，而將他與退休總統閒著沒

事，自娛自樂輕易地連在一起，從而極易輕視、低估他的真正藝術水準——但從學畫不過兩年多的時間

卻有如此洋洋大觀來看，他的才華橫溢或許說天賦，是許多人無法想像的。如果他堅持下去，未來無可

限量。

與一些以技巧形式爭勝的畫作相比，這樣獨一無二的畫展才是真正值得收藏的。當然，小布希是前

總統，他不可能去賣畫。因此這批肖像畫肯定被收藏在他的總統圖書館內而不會外流。但通常而言，但

凡具有獨特性、無法取代的藝術品，應該是最有收藏價值的——有時候未必一定僅僅是藝術價值在起作

用；人文價值、歷史價值，尤其是某一特殊層面角度的價值，會極大地影響市場尤其是收藏的風向。過

去我們總是天真地認為：只要藝術上造詣精湛，就一定是大師、必然受收藏市場追捧，但現實中卻又有

很多相反的例子，懷才不遇抱恨終身的並不鮮見；而平庸之輩通過市場炒作大受追捧在現實中也比比皆

是。都說梵谷的〈向日葵〉是當今拍賣場上的最高價；梵谷與高更、莫內等人的畫，在生前是與其他寫

實畫家一起在畫廊接受人們挑剔的眼光；但他們有了一個「印象派」，成就了一段歷史，於是生前的窮

困潦倒馬上被身後的燦爛輝煌所取代。這個取代的推動力來自於哪裡？就是收藏與市場「這隻看不見的

手」。但收藏界與市場根據什麼來推動？就是「藝術水準」+「獨創性與唯一性」+「歷史定位」，而不

僅僅是技藝精湛筆墨精良或還有「下筆如有神」之類的玄說。

國內收藏界的專題收藏已經漸成風氣。在我身邊周圍的朋友中，有專收和闐玉的；有專收元明青花

的；有專收宋元以降漆器的；有專收楚系青銅器的；有專收民國文人尺牘信札的；有專收黃花梨古家具的；有專收海派繪畫的、專收名家刻竹扇骨的；集腋成裘，日積月累，漸成大觀。甚至還有以紅色收藏為題、乃至以「文革」美術宣傳畫、陶瓷等為題的，種種不一而足，都是取它的「獨特性」與「歷史定位」而已，有的無論體量與品質都已經達到了中小型博物館的規模與水準。以此看小布希的各國總統政要肖像畫展，「獨特性」與「歷史定位」都是首屈一指無與倫比；畫家身分又是前總統；藝術上也還過得去。這樣的收藏對象，如果有機會入手，任誰都會怦然心動的。它的意義與價值，一點也不遜於梵谷、莫內或齊白石、張大千。

小布希的畫展中，有俄總統普京、有德國總理梅克爾、英國前首相布萊爾、印度總理辛格、意大利前總理貝盧斯科尼、埃及前總統穆巴拉克等等，他畫的普京臉色陰沉，因為他的總統生涯使他從主觀上認定：普京是世上最難搞定的領導人。

我忽發奇想，小布希的這個行列裡，是否也應該有一幅他最痛恨的薩達姆·海珊的肖像呢？

二〇一四年五月八日

拍賣商業交易中的物權與人權

國學泰斗級大師錢鍾書生前有許多師友門生交往，其中曾經有一位李國強。交往時互相融洽，錢鍾書楊絳夫婦及女兒錢瑗曾有書信百餘封寄給李氏，在過去沒有電話更沒有電子郵件、短信、微信時，書函信札是主要交往手段。尤其是出自於已經去世的名人的書函信札，自然就有了文物藝術品的價值。於是，就有了李氏某日心血來潮看中這批本來真實記錄雙方交往的珍貴文獻的錢財價值，並將之在二〇一三年五月送到中貿聖佳拍賣公司上拍。對送拍者而言，可以把家中閒置之物換一大筆錢；對拍賣行而言，這樣一批獨一無二的珍貴文獻，當然是求之不得，可以極大提高拍賣會的社會關注度；對於買家而言，能得此無可重複的上好藏品，當然也是一件大好事。看起來當事三方都樂意的好事，外人似乎無法置喙措辭雌黃其間而已。

但這當事三方卻忘了還有另一方：錢鍾書家屬這一方。聽聞此事，已故錢鍾書夫人著名作家楊絳以耄耋高齡，先是要求中貿聖佳撤拍此批書信。中貿聖佳自然不願意放手這批好東西；在協調未果的情況下，也是在社會輿論支持下，楊絳並向法院提起侵權訴訟。我最初看了相關報導後，曾認為在目前的司法法律環境與社會人文氛圍下，楊絳老先生的勝訴率不高。因為這批書信的所有權即物權已不是錢家與楊絳，既已寄出他人，從法律上說，如何處置已是他人之事，與楊絳無關了。儘管我對這種置過去交誼換成錢財的利慾熏心做法十分不屑，有如我經常在畫廊、拍賣會上看到過去我出於友誼贈人的書畫作品

被受贈人本人拿去拍賣收錢十分厭惡。但作品既已出手，物權已屬他人，再不滿也只能徒喚奈何了！

殊不料，二月十七日，北京第二中級法院判決楊絳勝訴。中貿聖佳拍賣停止書信著作權侵權行為，賠償經濟損失費十萬元，中貿聖佳與送拍李某停止隱私權侵權行為，賠償十萬元精神損失費；李某並須以侵權行為向楊絳公開賠禮道歉。這一判決，令我大感意外，並感歎於今日司法觀念之進步，可謂有標誌性意義。

從訴訟官司看，拍賣物品是物權（財產權），而隱私權關涉人權。既是拍賣物糾紛，當然以物權歸屬為第一考量因素。我原本以為楊老先生勝訴率不大，其理由亦在於此。但此判例則在物權上提出一個隱私權（人權）的問題，並以人權高於物權、隱私權高於財產權作為判案標準，實在是令人耳目一新，不得不欽佩審案法官具有充沛的人文情懷和更高的法治精神。這樣的成功判例，在現在司法公信力嚴重不足的法律界，實在是太鳳毛麟角了。

如果不是私信交往，僅僅是書畫藝術品，獲贈後轉手換錢牟取暴利，雖然在品德上有大虧欠，但在法律上並無漏洞——你既知道這是不靠譜的牟利小人，那為什麼要贈送他？既然你贈送了，他非偷非搶，再怎麼「小人」至少在法律上與你無關。但書信私函卻不一樣，其中敘事記人之處議論批評，會涉及很多人與事，作為發出者的錢鍾書與楊絳還有女兒錢瑗，會與特定對象如李某談及但卻不願意讓社會公眾知道或另外的特定人群瞭解自己態度去取，如果不尊重發出者的意願擅自公開而且還以此換取錢財，以隱私權著作權去制裁之，合理、合情、合法。這就有如在過去，私拆信件偷看即使在母女間也是違法；在現在，偷看他人手機微信短信也被指為不道德一樣。

只有在若干年之後——如出版界的版權權益保護期年限是五十年，國家檔案解密期限也是五十年。比如前幾

據說英法歐洲是三十至六十年；在一定期限過後，即使是私信函札也可以公開而沒有禁忌了。

年藏在美國胡佛圖書館的《蔣介石日記》公開解密，即是循此之公例。之所以如此，是因為當時涉世利害相關者已至少隔了兩代，對任一方都不會造成損害。這樣的規定，其中也充滿了健康向上的人文精神的指引。

拍賣行和收藏家，在過去可能從未遇到過這種情況。拍賣即使是藝術品的商品，物權（財產權、所有權）第一，是人人皆能理解之事；但現在卻有一個更高的人權（隱私權）的衡量，謂為是社會法治的進步，不亦宜乎？

二〇一四年五月十五日

陸儼少畫與杜甫詩

陸儼少先生的《杜甫詩意一百開》冊頁，是他畢生精神集聚的代表作。我們現在所瞭解的，只是它在二○○四年，在北京瀚海春季拍賣會上拍得史無前例的六千九百三十萬人民幣高價，為當年收藏拍賣年度的大新聞。其實，回顧它的奇特過程，對照當時的時代風雲變幻與不可捉摸，對於今天的書畫拍賣收藏界而言，都是一件饒有興致的事。

陸儼少先生是當代山水畫大師，與北方的李可染先生齊名。他在上世紀五○年代末被打成右派，幸好浙江美院院長潘天壽慧眼識英雄，不避忌諱，點名聘其到浙江美院當山水畫教授。文革浩劫後國家招收研究生，陸儼少又從上海到杭州擔任山水畫研究生導師。以一知名畫家從事高等藝術教育，又以他的無可爭議的深湛經典功力在江南獨樹一幟，文人正脈，眾星捧月，門生如雲，遂成一代風範。

陸儼少先生以山水畫名於世，但他酷嗜杜甫詩並由此養成對古詩文的深厚學養，卻是一般畫家所難以企及的。抗戰時避地巴蜀，獨攜《杜工部集》。八年間以杜甫詠蜀詩作畫，積寫生數千幀。而多作冊頁每套不過十開二十開而已。一九六二年為杜甫誕生一千兩百五十年，曾作杜甫詩意四十開以紀念之。至「文革」開始，訥於言辭的陸先生老實怕再挨鬥，遂以此百開上交，待歸還時只剩六十五開。其後又遇各種借還周折，難以一言盡之，牽涉諸多人一九八九年他在北京懷柔避暑，應朋友建議補足三十多開，又成百開壯觀。如此跌宕起伏，雲當增至百開以創純山水畫冊頁之史無前例者。

事。一部百開山水畫冊本來就是前所未有之壯舉，又與杜甫這位詩聖掛鉤，還記錄了幾十年風風雨雨的時事變遷人情冷暖，即使是大師如陸儼少，畢生佳作如雲，恐怕也沒有第二個可以媲美的範例，謂為獨一無二的收藏佳品，而與他平時的山水畫條幅中堂在藝術價值與市場價值上的相去霄壤，恐怕是必然的結果。

二○○四年六月二十六日，這部《杜甫詩意一百開》冊頁，在北京瀚海春季拍賣上拍。經過數十輪競拍，最終以六千九百三十萬人民幣成交。當時陸儼少先生山水畫作品的一般拍賣價大約在二十萬一平方尺的水準上；而這套冊頁因其獨一無二的價值，竟已經達到近七十萬一平方尺，翻了三倍以上。這不是買家失去理智，而是的確看好它的市場升值潛力。而這種對市場的判斷，即取決於兩條：一是它的主題的獨特性與一百開的集聚組群特色。即使在陸儼少先生傳世作品中也無第二例。二是它歷五十年的曲折經歷和故事內容；幾乎記錄和反映了陸儼少先生一個歷史時期的丹青翰墨生涯和他對古典文學尤其是杜詩的深厚造詣。

我特別關注陸儼少先生的杜詩修養。我以為，像他這樣以一個專業畫家的身分，卻心無旁騖地讀杜、學杜、仿杜、畫杜，在當代畫家中是極罕見的。不少畫家讀古詩，多以作泛泛修養而非文學專攻者。像陸先生這樣酷嗜杜詩一家還深得其精髓的專業風度，在畫家中絕少，我以為這才是陸儼少先生的真正勝人之處。早在上世紀八○年代中期，他還未因嚴重哮喘病去深圳避冬時，我曾奉《新美術》之命寫一篇評論文章。少年時在上海時即因父蔭經常請謁而與他稔熟，在浙江美院校門口正遇到他老人家散步，遂向他請教這篇文章應該從哪個角度介入？他笑吟吟地說到我家去，給你看些東西。結果陸師母拿出幾個五米長的手卷，都是畫三峽蜀道的杜詩畫意，筆精墨妙，天機雲錦，與尋常作品大不相同。於是我恍然大悟：其實陸儼少先生的山水畫，是《杜工部集》養出來的啊！這是否也應該被綜合計入他的作

品的市場價值中去呢？

　　陸儼少之於杜甫，雖然一為畫一屬詩，看似兩股道上跑的車而互不關礙，但究其精神實質，則是流變與源泉的關係。這種關係，一般人較少會去想到，但它卻是切切實實存在著的。我突發奇想：在存世大量陸儼少山水畫中，凡是畫巴蜀山川三峽寫生又題杜甫詩句的作品，是否會更受市場和買家追捧，從而價格更高呢？

二〇一四年五月二十二日

國家收藏普查、鑑定工程與公共文化建設

中國公家收藏以博物館和美術館為主體。博物館系統除故宮、上海、遼寧、河南、陝西等大院巨館之外，各省市縣都有自己的博物館，網絡複雜，體系龐大，藏品體量亦巨。而且在資金保障、編制配合、人員功能、部門功能設立，運行方式、管理理念諸方面，有著十分相似之處。因此論公家收藏，博物館系統漸漸成為一個主體性的樣板式研究對象。

美術館系統也是一個新興的重要對象。過去除中國美術館、上海美術館等之外，一般我們習慣的理念，美術館應該是一個展示空間，而不是一個收藏空間。是一個社會公共交流平台而不是專業典藏機構。但在中國改革開放三十年以來，遍佈全國各省的各新建美術館在組織各種展覽的同時，也開始關注館藏業務。經過近二十年長達一代人的積累，目前的美術館收藏已大有可觀。它也構成了公家（國家）收藏的另一翼。與私人收藏的小而散（即使是較有規模的私人專題收藏甚至是私人博物館）相比，公家收藏的確是研究當代書畫文物藝術品收藏的一個重要對象。

中國地大物博，對海量的博物館收藏進行調查統計並作專業定位，需要有強大的專家技術力量的投入。但在過去政治掛帥群眾運動不斷的畸形時代，這樣的願望是鏡花水月，而在改革開放的新時期，才有實現的希望與可能性。記得在一九八三年十月，全國古代書畫鑑定小組成立。啟功、謝稚柳、楊仁愷、徐邦達、劉九庵等中國當代一流鑑定大家皆在其列。鑑定小組從故宮博物院藏品開始，在全國各大

博物館作書畫文物普查、鑑別、定級等，從而形成了一份史無前例、浩瀚龐大的成果：編成《中國古代書畫圖目》二十四冊。在八九〇年代，這是對公家收藏進行第一次大規模摸底式鑑定普查的時代壯舉。

它對於提升當代收藏鑑定事業的品質與高度還有社會影響力，具有不可估量的價值。記得正是在這次古代書畫鑑定大巡迴期間，一九八五年春，啟功先生到杭州，我才以後輩而能拜謁如儀，並請他老人家到敝宅品嚐明前龍井茶，還請他為《書法美學》題寫書名。從而成就了老少兩代書法人的翰墨之緣。

最近，鑑於國有美術收藏存在投入不足、家底不清、保存不善、利用不夠、效益不高的問題，文化部又發佈新聞，啟動「國家美術收藏工程」。在「十二五」期間開展全國美術館藏品普查，這是中華人民共和國成立六十年以來的第一次。從二〇一四年開始到二〇一六年底，分為準備資料、訊息採集、驗收匯總三個階段，由美術館自查、省級專業機構審查、國家普查工作機構複查、驗收幾個環節進行。並依此成果提出國家美術收藏基本數據庫；建立數據應用平台、數據動態更新機制。

與上世紀八〇年代初博物館系統的中國古代書畫鑑定普查活動以「高大上」的頂級大師專家形象刻錄於歷史相比；這次美術館系統的收藏普查活動，則是在摸清家底的同時，以強化公共文化服務為宗旨，以方便社會應用為主要目的。其中帶有強烈的時代特徵：一則是今天已沒有八〇年代那些德高望重、功業巍巍的頂級鑑定大師。既沒有這樣的名流，自然無法重複三十多年前那種以專業高度為準的「高大上」式的博物館書畫鑑定的場景。二則是隨著新世紀文物交易市場開放，藝術收藏已經成為群眾性很強的社會文化活動，提供與強化交易、拍賣、鑑定、收藏活動中的公共文化服務功能已經成了當務之急。亦即是說：時代不同了，我們對這一領域的關注點與側重也必然不同了。

既然是公家收藏，用的是財政的錢、納稅人的錢，當然應該為社會服務。這是大道理。但現在各博物館美術館卻又是一個個具體的單位機構部門，於是就有了一個小單位（本位）利益之與大社會需求的

利益之間的衝突。在過去很長一段時間裡，一些博物館人士私祕公家所藏而不願公示於外界，視公家藏品為私佔、以小算盤來多算計自己利益（包括研究特權），是常有的現象。當然，正面的好消息也有，如中國近年以國家層級來頒佈條令，要求各地博物館美術館必須作為公共文化服務機構，免費向社會公眾的參觀展覽作全面的免費開放——從社會學立場上說，博物館美術館不應該只是一個小單位的概念，它是一個公共服務機構。它不應該整天盤算自己單位機構那些小利益，更不應將藏品視為本單位本部門獨家佔有、而無視社會與公眾應有的文化權利。

據調查，全世界的青銅器（先秦有銘文者），藏於北京故宮的佔一千六百件。而全世界收藏的殷墟甲骨文的百分之十八，共計兩萬兩千四百六十三片藏於故宮。明清尺牘，故宮藏有四萬件；玉器則有三萬多件。這樣龐大的藏品數量，卻鎖於深宮，別說外人，有的連故宮人自己也無暇或無權介入。是因為公家體制束縛限制的原因？還是私人追逐名利不屑為之的原因？但這樣的公家收藏的狀態，顯然是難以令當代社會和我們這些業內人士滿意的。因此，以博物館美術館為核心的公家收藏如何擺脫困境，發揮出權威、系統、規範、研究性；尤其是它對於當下社會公共文化服務功能的卓越作用，引天下為己責，必然會成為今天我們直面的時代新命題。

回想起各種商業性的電視「鑑寶」欄目中，多有博物館專業鑑定學者隆重出場，在高額利益的誘惑下端坐台上笑吟吟地講價格辨真假，指鹿為馬，混淆正贗，我常有一想：為什麼公家博物館裡庫房裡那麼多海量的未經鑑定梳理的藏品有待整理，這本是職責所在；而他們竟不屑一顧，連眼睛都不轉過去一下呢？

二〇一四年五月二十九日

百年古董海外收藏與「贓物」的定義

有這樣三則新聞報導引起了我的注意：

一、澳大利亞國家美術館在二〇〇八年花鉅資，從美國紐約一古董商卡普爾處購得一尊十一紀印度朱羅王朝銅雕像「跳舞的濕婆」像，被指是卡普爾和助手從印度廟宇裡偷出來的。卡普爾被國際刑警組織稱為全球最大的古董文物走私犯。於是印度聲明要索還這件文物。但澳大利亞認為，只要沒有確鑿證據證明這尊銅像是贓物，就不會將重金購得的古董無償歸還。

二、德國藝術品交易商後代古利特藏有大批納粹掠奪名畫，近日通過律師宣佈，願意將確定為納粹時期從猶太人手上掠奪的藝術品物歸原主。其中有馬蒂斯的油畫，曾被納粹二號人物戈林佔有。據說還有畢卡索、夏卡爾等作品，達千餘件。

三、挪威卑爾根科德博物館（KODE Art Museums of Bergen）成立於一八二五年，是挪威第二大博物館、也是北歐最大的博物館之一。最近，館方與中國商人達成協議，歸還一個世紀前供職中國海關的挪威騎兵軍官蒙特買走的七根圓明園大理石柱子並放置於北京大學。條件是中國商人向博物館捐資一千萬挪威克朗（一百六十萬美元）以幫助修繕其中國藝術藏品和展覽計畫。據查，蒙特曾在中日甲午戰爭中為中國作戰，又成為中華民國首任總統袁世凱的副都統。他收藏宏富，科德博物館的大部份中國藝術品都得自於他的捐獻。

在風雲變幻的近代史上，許多是非實在難以一概而定。比如例一，因為是「贓物」要歸還，於理應該不錯。但如果是不知情的情況下，是否就一定應該由澳大利亞美術館擔全責？那麼他們出重金的購買費又由誰來負責？有如今天銀行一遇到市民個人手持假鈔必無情沒收之；但作為發行鈔票的銀行公共責任機構，不應該對假鈔行世或氾濫承擔部份責任而怎能全部推諉給可能完全無辜的升斗小民個體（如果是知假販假的犯罪則另當別論）？又比如例二，納粹掠奪名畫歸還，自是好消息。但這是收藏家後代的明智選擇。若不然，後代並不要為祖先的惡行而承擔代價：如果真是必須，這批千餘件藏品早被官方依法沒收了。之所以時隔六十年後還要依仗收藏家的後代來主動歸還，正表明它在法律上本來是不須歸還、甚至六十年來也的確沒有歸還這一事實。

至於第三，更是錯綜複雜。挪威軍官蒙特在一百年前收藏大量中國藝術品古董，這必然引起我們的習慣性聯想：他肯定是個掠奪者、文物盜賊。這是第一印象。後來瞭解到他在中日甲午戰爭中幫助中國打日本，我們又轉怒為喜，認定他不是侵略者，也許就原諒了他掠奪中國文物的過錯——他在大節上還是不錯的嘛！再後來知道他還在袁世凱手下當過多年將軍，還在海關任職，我們的心態又起了波瀾，認定收藏中國古董工藝品的過程其中必有貓膩，這小子不地道！最後還瞭解當時政府欠薪嚴重，常常以一些古董工藝品以充抵薪資。於是又覺得雖然有大批中國藝術品收藏數量，但並非是我們想像中的很糟糕的掠奪方式。於是又寬心了很多。最後得知他一直在華工作到一九三五年去世，一生奉獻給中國，幾乎會認定他是個外國友好人士了。

從最初必然被認定的文物盜賊掠奪者——到幫中國清朝軍隊對日作戰的同盟者——再到在中國為官，收藏大批中國古董，是個佔盡便宜者——再到得知當時滿清政府北洋政府以文物工藝品抵薪水的特殊情形似乎情有可原——再到他在中國工作到去世，是個外國友人。這些像過山車一樣忽高忽低的印象，哪個才是

真相呢？

即使是挪威歸還中國圓明園文物，看起來似乎很文明很高尚，但其實未必盡然。因為它是以中國商人一百六十萬美元的捐贈作為交換條件的——本質上它還是一種交換行為，而不是嚴格意義上的歸還。或者說對文物實體是歸還；但這場交易性質卻不是單向歸還而是互惠互利各取所需而已。如果我們幼稚地認定這是高尚的無私「歸還」，是為尊重中國民族心著想的道德之舉，那是我們自己傻帽，阿Q而已。

更有網民理直氣壯地認為「搶走的東西就應該還給中國」，這更是混淆是非的言論：第一是否是「搶走」？第二在什麼樣的法治環境下「還」？第三是「還」的方法與途徑有哪些？僅僅以簡單幼稚的所謂情緒化抗爭來無端對應之，只會讓人恥笑我們的國民心態出問題而不是其他。

回到「贓物」的定義上來。究竟是不是贓物？不能簡單地以中國文物古董在國外，就一定指認這是贓物——也許出去的手段很正當，買賣關係清晰可按。那就不能以義和團暴民心態斥責謾罵之。甚至，也許文物古董得來的手段的確不正當如前舉納粹掠奪名畫，那時隔六十年以此來指責繼承的第三、第四代子孫，對這些子孫也是不公平的。他們並不是犯罪作孽者。上幾代祖先的道德十字架，不應該必然地都落到他們的脖子上。

世事紛繁，殊難遽斷正邪是非。俗話說「清官難斷家務事」，其實豈止家務事？國事更難以片面斷之。唯有以法、理二字細細斷來，尚可不南轅北轍相去千里也！

二○一四年六月五日

明星書畫收藏之玄機

最近明星書畫又開始熱起來，緣於中央電視台主持人朱軍辦畫展，五月十七日，「杜鵑情懷──朱軍繪畫作品展」在最高藝術殿堂中國美術館舉辦，又高調延請了演藝界各路影視大腕出席開幕式，吸引足了眼球。也引來各種議論紛紛。

其實演藝界大牌轉而學書畫，前輩大有人在。京戲大師梅蘭芳，即拜師學藝畫得一手好畫，目前拍賣會裡還時常有他的冊頁扇面露面，路子很正、水準甚高，看得出理解力、修養、眼光不愧一流，非唯技法純正而已。

但今天演藝圈名人寫書法畫畫，卻很少有梅蘭芳這樣一人手就得有專家風範的念想，多數只是自娛自樂、自說自話──按行內話說是「師心自用」、「目無經典」。因為是明星，圈外人起哄架秧子湊熱鬧，而作為本行的書畫界卻冷眼旁觀不屑一顧。牆外熱鬧牆內寂寞，如此而已。

早些年有著名作家賈平凹感歎嚷書收入比寫小說豐厚多了；又有小品演藝大師趙本山書法拍賣得天價。據說連阿里巴巴馬雲的書法也在拍賣會上風雲一時，還有央視主持人倪萍一年竟有一千件畫作而某一件畫作參加公益拍賣價高一百一十八萬。即使是正在辦展的朱軍，也在之前的慈善拍賣中拍出六十萬的價格，坊間風傳一時。雖然是特定的公益慈善拍賣，畢竟也看出大眾娛樂明星的社會資源動員的號召力和影響力。我忽然想起前年上海有過一場鬧劇：在拍賣會上日本知名ＡＶ女優蒼井空的蹩腳的毛筆字

作品，竟有買家以匪夷所思的六十多萬元高價拍得，一時傳為大眾茶餘酒後熱門的曖昧話題。

娛樂明星學書畫以提高自身修養，本來是好事。除梅蘭芳外，荀慧生、蓋叫天、周信芳等，今天都有翰札流傳。那個時代的藝人，自知從小學戲，文化程度不高是軟肋；一拿起毛筆，中規中矩，心存敬畏之心，不敢有絲毫苟且。即使在戲上是貨真價實的大師名家，但書畫只是入門水準，只要不張牙舞爪自炫霸氣，認真學習經典，一筆一畫，至少文氣是都在的。

但今天是個張揚個性的時代，又是個全媒體包裝炒作的時代。我們對書畫已經不存敬畏之心了。以明星之「名」輕鬆地轉移到書畫之「名」，在書畫界上也足可收「貧兒一夜暴富」的意外之喜。

於是，娛樂明星畫畫辦展，有記者採訪，竟然有很多奇奇怪怪的說辭：

比如：「我是認真的，不僅僅是玩玩而已」——認真就一定能表明畫畫作有藝術水準與價值？又如：「我小時候就愛好書畫」——兒童時代入門級別的愛好就表明今天的辦展拍賣價值？「我對畫畫很癡迷，每天投入大量時間」——投入時間與水準一定呈正比嗎？又說「我現在是百分之九十時間畫畫，而只有百分之十精力放在演戲上」——那您應該轉行，而不是扛著明星的招牌來客串畫畫還以拍賣高價記錄的名家自居。還有說：「今天畫畫已經成為我的生活方式」——每天吃飯睡覺，上班擠公車，這些都是市民的生活方式，它與畫畫的藝術水準高下半毛錢的關係都沒有……

繞了半天圈子，我們只看到「王顧左右而言他」的大言欺世。說到底，還是對書畫傳統藝術的博大精深沒有存敬畏之心啊！

書畫拍賣會上以明星效應拍出高價，是今天社會浮躁的典型表象，並不奇怪。除了明星任性跨界又不自重之外，當然也有追捧者素質限制的因素在。或者是明知就裡通過反常的高價拍得收藏製造眼球效

應有如做廣告，其意不在畫作本身而在於吸引社會輿論關注度；或者是不入流的收藏新手「土豪」們盲目愚蠢，炫富追星硬充大頭而亂打亂撞；但這既寵壞了明星本身，以為自己已經是書畫界名流出手即是高價了，從而造成對書畫界整體價值觀的鄙視，以為誰都可以混跡於此，輕鬆博得世俗大名；又攪亂了藝術品收藏市場，良莠不齊，在藝術市場交易拍賣中產生「劣幣驅逐良幣」的負面效應；還使藝術界的價值觀顛倒混亂：孜孜矻矻十年寒窗埋首案頭夙興夜寐的苦功夫，反而不如明星們挾社會大眾娛樂效應、而以業餘手段不講規則隨意揮灑的輕狂──它讓人更加看不起書畫界收藏界的行業節操了。

今天的娛樂明星涉足書畫，展覽拍賣，公益慈善，都是好事。但願好事別變成壞事。在書畫拍賣會眾聲喧鬧之時要把握得住，別樂昏了頭不知道幾斤幾兩找不著北了。以最形象通俗的比喻擬之，上拍作品時：

──要做梅蘭芳。

──別做蒼井空。

二〇一四年六月十二日

收藏拍賣中的書、畫價格落差的潛規則

除了名頭極響亮的幾位書法界大師名家之外，在收藏圈裡，「好字不如爛畫」是個約定俗成的行規。比如在同等身分地位名氣的作者之間，畫家的作品成交價肯定大大高於書法家的作品價。書法家們似乎對此也沒什麼脾氣，只是偶有抱怨而已。我當時年少氣盛血氣方剛，覺得這種行規欺人太甚，必須改變之。於是大聲呼籲：書法的藝術價值應該比畫高至少是不低。過去書法家都是有功名的達官顯宦、文人學士，而畫家大都是畫工，身分地位文化修養根本無法比擬。因此書法作品的價值應該更高。但貌似沒什麼用。書法的作品價格仍然上不去。

不但今天是「好字不如爛畫」，看看從明代清代到民國那些大師們，好像也都是如此。比如文徵明、沈周算是書、畫兩道都堪稱專業，但同一作者，書作拍賣價格只有畫作的百分之二十或三分之一。又比如同一個時代，林則徐、左宗棠、曾國藩、阮元的對聯題匾條幅的書法，肯定不如四王吳惲的山水花鳥畫，即使林則徐們都是總督巡撫身分絕高也無濟於事。如談到價格，落差至少十倍以上。至於趙之謙、吳昌碩、蒲華直到今天走紅的黃賓虹，出自同一人之手的書畫作品，其間的價格差至少也是八至十倍。這是拍賣會上屢見不鮮的事實。它不斷印證著困擾我們心境而且我們極不情願接受的這一結果。

拍賣市場和收藏家如此，那麼作為書畫家本人怎麼看呢？他們是不服氣試圖抗爭世俗？還是順波逐流安於現狀呢？最近看到幾份民國時期三〇至四〇年代上海書畫家的潤筆單。一對照才發現，「好字不

如爛畫」的潛規則依然故我。請看如下一組對比：

書法：

沈尹默平均每二平尺二十五元。王福庵平均每二平尺十五元。鄧散木平均每平尺八元。沈尹默因為是文化名人，自然要高一些。當然，有其他因素的例子還有，比如探花商衍鎏，翰林商衍瀛，每四平尺五十至八十元，這是因為前清功名的附加值所致。當時還有狀元劉春霖一紙難求，紅遍滬瀆，也不是因為書法有多好，而是他的狀元身分。

國畫：

吳湖帆畫平均每二平尺一百五十元。謝稚柳平均每平尺一百二十元。即使是相對不擅大名的陳小翠，平均每平尺也要五十六元。這即是說：當時缺乏社會文化史上影響力、只以畫聞名的吳湖帆、謝稚柳，其畫價至少是赫赫有名幾十年的文化界風雲名流沈尹默書價的十倍左右。更進而論之，至少與沈尹默在社會影響力和身分層次上差出五六個檔次的、即使今天看來也只是民國三流海派畫家的陳小翠，其畫價也要高出一倍！吳湖帆為海上一流丹青名家，為自己訂潤，書法條幅對聯屏條是三平尺三十五元，平均每平尺十元多一點，而畫則是每平尺一百五十元，相差十五倍。嗚呼！

這還不是「好字不如爛畫」的舊觀念的鮮明註腳？

究其原因，我以為有四點：

一、是當時的書法家很少有藝術創作概念，作品單調、書體單一，與早已走向並適應市場的畫家相比，迂闊、僵化、保守、冥頑不靈還自以為是之處甚多。又加上繪畫有形象有色彩有構圖有故事情節，豐富多彩，觀賞性強。書法則基本沒有或即使有也很個別很軟弱，缺少足夠的市場亟需的藝術魅力。

二、書法是揮毫寫字，長期以來，筆會上過於輕薄的「一揮而就」所反映出的隨意與快捷、輕率，

使書法作為藝術品的成色極差，在其中看不到嚴肅認真、刻骨銘心、嘔心瀝血的艱難創作過程所帶來的含金量，只有遊戲筆墨的欺世。當收藏家出價時，怎會給書法好臉色看？

三、書法家多是文人、士大夫、讀書人，君子恥於言利。整個圈內對藝術品市場完全不熟悉。寫字既是信手拈來，分鐘的事，隨手送人者司空見慣，於是市場和收藏界根本無法掌控調節。寫字氾濫隨意贈送，收藏家既然可以不勞而獲、不出價競價也唾手可得，當然也不會出重金購買了。

四、書法作品更多地需要書家身分地位名望的支撐，與畫家多數需依靠作品優劣高下本身說話的行規大不相同。於是，書法多講人的名頭，畫則多究作品藝術質量，這使得書法定價只能依靠藝術以外的人的因素，而畫則可以實實在在地先取質量再參酌名頭。相比之下，書法的確還是個不成熟的「準藝術」定位者。據此，市場對它的不重視，則是順理成章的了。

故而幾十年間，我自己約束自己，從不外出參加筆會更拒絕現場揮毫。記得十年前我接手西泠印社時，第一個措施就是盡量不積極去組織現場揮毫的所謂筆會，以提升書法的尊嚴。不能讓外界覺得書法創作太容易太輕鬆而被輕視甚至鄙視蔑視。第二則是在近幾十年的書法探索創新生涯中，不斷為書法增加新的構成要素，比如「形式至上」，是強化書法在展覽廳裡的視覺效果以增加藝術表現的含金量。又比如「閱讀書法」，是強化書法原來就有的、今天正在被遺忘被逐漸喪失的文史內容，以增加文化含量。倘若有這兩個方面的有效努力並取得業內共識，相信收藏界「好字不如爛畫」的陳腐觀念，一定會被打破。

二〇一四年六月二十六日

西山逸士舊王孫：溥心畬

溥心畬是皇族，無心政事，熱心文事，可謂捨己之長揚己之短。皇家貴公子的身分，一點也成不了他成為藝術大家的優勢與助力，有時反而因為這股王孫公子任情慣性的壞脾氣，誤了他作為大師的清譽。比如他在台灣被重金聘為台灣大學研究所教授，但每逢上課，要麼姍姍來遲，要麼乾脆缺課，即使來了，隨性侃侃而談，海闊天空，不著邊際，一堂課只講老北平當年掌故不涉畫技畫風，學生們丈二和尚摸不著頭腦。時間久了，台大只能解聘，還不敢得罪犯他老人家，找一老輩名家小心翼翼地委婉示意，他竟茫然不知緣何因故，待講出因為缺課太多，他怫然不悅：古之設帳授徒，皆隨師尊。何物台大，竟如何不懂尊師重道之禮？又比如他在民國初年大陸第一次辦展，即高自標置是走北宋雄渾厚重一路，既不同於海派的脂粉俗氣，又不同於京派四王的懺惘迂闊。這種同時與京、滬兩地畫風叫板為敵的做法，沒有他王孫公子睥睨一切的氣度，換了別人是斷斷不敢為的。據台靜農先生回憶，溥心畬的交遊圈極小。除最親密且同為舊王孫的啟功先生與溥雪齋先生、還有張大千先生等，故在三四〇年代「南張北溥」馳譽大江南北，良有以也！

溥心畬在北平時代，住在恭王府。這是一個具有許多人文歷史記憶的所在。王府格局甚大，庭院深深，但時替世移，荒率蒼涼之氣籠罩。在這樣的氛圍下，溥心畬在古柏樹蔭下招待啟元白、溥雪齋煎茶道古，這該是如何的一種謐靜優雅而高傲的情調啊？曾聞恭王府溥宅後門大街有小書畫店，經常

有溥宅門子僕役拿著成捆的溥心畬山水書法在書畫店出售，全不顧他的畫價在琉璃廠是標價最高的。故北京畫販子常到後門大街來撿漏淘換。有好友告訴溥心畬，他也不甚追究，仍然我行我素，吟風弄月，樂此不疲。

溥心畬在北京書畫市場多以代筆聞名。他是皇族，許多人衝著這一身分而來。訂單日多，他又是個懶散之人，疏於筆耕，不得已專門僱請代筆。頤和園聽鸝館是遠近聞名的「溥家作坊」。一九三〇年代，眾多門生如寧砥中、吳詠香皆為此中主力。通常溥心畬的北宋山水因筆力雄健還容易區分代筆，過於剛狠和過於靡軟都易於露出代筆馬腳。但一旦遇到工細的重設色的青綠山水，幾於真偽難辨。而且溥老幾乎不掩飾自己的代筆行為，有訂單久不報，訪客來催促，他竟會對客抱怨門生代筆不力，即著僕人去催畫，即命速速送來加題。如此坦然自若，令訪客無不愕然！直至今日，拍賣會上見到溥心畬畫作，許多人還是不敢貿然下手，因為有偽作、有代筆、有真跡，牡牝不辨，讓人煞是為難。故溥心畬畫價一直不高，但他的王孫公子身分又必然是收藏界熱捧的對象，如果眼光夠準，撿漏的機會應該很大。

一代名畫家的溥心畬，其實曾赴德國留學，所獲竟是生物學與天文雙博士學位。皇族出身是政治，學位專業是科學，畢生所事是藝術。橫跨三界，奇哉！而他自己更是與世俗擰著來，他自己認為首先是詩人，其次是書家，最後才是畫家。有如齊白石自許印第一書第二畫第三，未免有些欺世。但溥心畬的詩文卻是貨真價實的第一，畫家之中無人匹敵。台靜農先生曾引《魏書・王粲傳》喻溥氏：「善屬文，無所改定，時人常以為宿構。然正復精意覃思，亦不能加也。」溥心畬的文才正在於快捷而高妙。如偶見老友張大千從日本寄來冊頁，即席出辭題曰：

凝陰復合，雲行雨施，神龍隱見，不知為龍亦為雲也。東坡泛舟赤壁，賦水與月，不知其為水月，

為東坡也。大千詩畫如其人，人如其畫與詩。是耶？非耶？誰得而知耶？

這樣的文采，信手拈來，當世畫家，誰復有之？

溥心畬傳世著述涉及經學、小學、金石學、訓詁學、詞章學、畫學等。有《經籍擇言》、《四書經義集證》、《毛詩經義集證》、《爾雅釋言經證》、《秦漢瓦當文字考》、《寒玉堂畫論》。而最典型的是汪辟疆《光宣以來詩壇旁記》所論：「畫宗馬夏，直逼宋苑。題詠尤美，人品高潔。今之趙子固也」。以擬善畫水仙的宋宗室畫家趙孟堅，可謂善喻！

二〇一四年七月三日

吳昌碩市場價格的升值速度

今年是吳昌碩誕辰一百七十週年。各地舉辦各種類型的吳昌碩紀念展，比如北京、上海尤其是杭州，最近是浙江博物館舉辦的「昌古碩今展」，秋季則有西泠印社的「一門五社長：吳昌碩、沙孟海社長與潘天壽、王個簃、諸樂三副社長聯展」。連拍賣行也瞅準這個年代節點，比如西泠春拍即有吳昌碩專場。遠在北京的匡時拍賣春拍也推吳昌碩，題曰：「苦鐵不朽」。二〇一四年一年之間有多少吳昌碩亮相市場，目前真還是一個未知數。

從市場、收藏的角度來看看吳昌碩吧！

早在生前，吳昌碩一直是畫價最高的，這不僅因為他一直雄踞海派領軍地位，身分高貴，還因為他的交遊廣泛，身居滬上這國際大都市，市場極其活躍；又有一個杭州後花園日西泠印社；大量作品還遠銷日本東瀛，在日本人氣極旺，甚至還為美國波士頓圖書館題了「與古為徒」匾。這樣的覆蓋面，是一個普通中國畫家所未可夢見的。民國初，他的畫價與張大千、吳湖帆、溥儒等齊名。但後三者皆是祖蔭世家或皇族且皆工細人物重彩山水，而吳昌碩則是出手很快的大寫意花鳥。至新時期文物拍賣開放後，吳昌碩作品更是扶搖直上。在上世紀八〇年代，他的作品在香港（當時中國還沒有藝術品拍賣公司）還只有幾萬或十幾萬港元的水準。到上世紀九〇年代初，他的作品已上升為百萬級，如一九九〇年《花果冊》已在香港蘇富比拍出一百三十二萬港元。創當時的吳昌碩市場最高價——至少翻了十倍。更試舉一

組數字印證之：

二○○四年五月十五日，中國嘉德拍賣：吳昌碩花卉十二屏（一九一七年）：一千六百五十萬。

二○一○年十二月三日，北京保利拍賣：吳昌碩花卉風十二屏：三千六百九十六萬。

短短六年間，同一堂一屏作品，價格翻了兩倍多，盈利空間是兩千萬。

又比如：

二○一二年十月二十八日，中國嘉德拍賣：吳昌碩花卉冊十一開：五萬。

二○一一年七月六日，西泠拍賣：吳昌碩在冊十七開（跋一）：兩千八百七十五萬。

如果除去杭州西泠對首任社長追捧的地域市場情結，那麼少了八開的拍品，仍然能拍出兩千一百萬的高價，實在是個傲人的紀錄。

縱觀吳昌碩的拍賣，一則巨幅大幛易得高價，比如吳昌碩有書法長卷，二○一○年在北京寶鼎拍賣竟以一千萬成交。這是因其獨一無二性而獲吳昌碩書法的最高價。一是特殊年份的作品，比如作於一九○四年的花卉四屏，因為是西泠印社創社之年，在嘉德拍賣時以一千七百二十五萬高價成交。又比如作於一九二七年即他去世之年的花卉冊頁，格外受到關注，最後在西泠拍賣以兩千八百七十五萬天價拍出。還有其他人生和藝術轉折點，也會形成一個個拍賣價格的高峰。

今年吳昌碩的展覽很多，各大報記者採訪紛至沓來，我曾談過一個觀點：應該如何去認識吳昌碩？

一、吳昌碩的藝術才華是無與倫比的，在書、畫、印三方面同時開宗立派，樹立不可逾越的巍巍高峰，別人也有大師才情，但書、畫、篆刻總是一強二弱。比如潘天壽，畫是大師，書法弱一些，篆刻更少傑作。張大千、傅抱石、徐悲鴻都有強弱不勻的情況。比如要排一百年內十大篆刻家，應該排不到上述幾位。同樣，要排十大書法家，恐怕也排不進齊白石。因為齊芝翁書法雖好，畢竟是畫的點綴而已。

只有吳昌碩，任意在書、畫、印中排十大序列，必然逃不掉他的大名。

二、吳昌碩不僅埋頭畫畫，還熱心把書畫推向社會，比如為日本關東大地震組織義賣賑災，比如搶救「漢三老諱字忌日碑」，比如熱心公益。這些都是當時書畫家無需做也想不到去做的。正是他作為海派領袖，極大地擴大了書畫的社會影響力，而不再滿足於自吟自唱的丹青翰墨鐵筆一隅之域，體現出一個領袖才具備的眼光與胸襟。

三、吳昌碩一派的組織化程度非常高。綿綿瓜瓞，綿延不斷。從辦昌明藝專開始，到出任西泠印社，上舉百年西泠「一門五社長」的事實，充份說明了這種新意識。

四、吳昌碩具有他同時代人沒有的國際化視野。他對日本河井仙郎、長尾甲、韓國閔泳翊泳，無不引為摯友。在老輩士大夫自詡天朝大國的鴕鳥政策，看別人都是蠻夷蕞爾小國的心態對比下，吳昌碩雖不從事政治，但思維胸懷的確有勝人之處。

一個取得絕世成功之人，必有在見識上超人之處。關鍵不是做，很多人都不缺做。關鍵是怎麼想？「想」決定了「做」的品質。這就是吳昌碩藝術一生給我們的思想啟示。

二〇一四年七月十日

沙孟海與浙博〈剩山圖〉的故事

黃公望〈富春山居圖・無用師卷〉和〈富春山居圖・剩山圖〉，是分藏於台北故宮和浙江博物館的一卷名畫。二○一一年六月，在經過多方努力下，這兩卷藏品終於有幸在台北故宮合璧展出，題為「山水合璧──黃公望與富春山居圖特展」，成為兩岸文化交流的一件空前大事。

關於〈富春山居圖〉本身的故事，坊間已有許多介紹書籍可供參考，而關於本師沙孟海先生與〈剩山圖〉之間的因緣際會，則還少人提及。故值得為撰文以推揚之。我曾經在一些書上注意到：沙孟海先生在促成〈剩山圖〉入藏浙江博物館一事上功勞卓著，但從未聽他老人家提起過。有一次，正在陪沙老去寧波老家天一閣觀看宋黃庭堅書〈劉禹錫竹枝詞長卷〉後沙老的題跋時，忽然想到這椿縈繞心中許久的謎團，遂斗膽問起此事。殊不料他唯點頭頷首而已，並不回答而是繞開了。當時並沒有在意。返回杭州，一段時間我非常癡迷黃庭堅這個長卷，反覆臨了上百通，自覺對其草法、點畫已了然於胸，遂取滿意的臨作到沙府呈沙老請教，於是又連帶想起浙江博物館的〈剩山圖〉，又恭恭敬敬地問起沙老，但他還是沒有回答。於是暗自思忖，我一定有什麼冒犯唐突之處，使在家裡談興甚健的老人家不願接這個話題。

有一次陪沙老去文管會查閱資料，順便沿六公園轉白堤散步，老少兩人，相攜而行。風和日麗，沙老興致大好，八十多歲老人，拄著枴杖，健步如飛，我攙扶著老人家，幾乎走到浙江博物館，於是自然

而然提起〈剩山圖〉，我小心翼翼地說，對浙江而言，這麼偉大的業績，總還是要有歷史真相的紀錄。

沙老朝我看看，沉默了好長一段時間，才字斟句酌地敘述起來。

其實沙老在浙江省文管會工作時，早已打聽到上海大收藏家、畫家吳湖帆祕篋中有〈剩山圖〉。沙老與吳湖帆雖相識，因為分兼書畫兩道，又分居杭滬兩地，來往並不密切，只是互相引為知己同道而已。加之吳湖帆是吳大澂之孫，世家後代，民國時期即在上海畫壇享大名，又不是吳昌碩一系。沙孟海先生從寧波到上海，論年資稍序其後。但當時的老派知識份子很有使命感，總覺得〈富春山居圖〉畫的是浙江，在吳湖帆梅景書屋祕篋不過是眾精品之一；而如捐到浙江博物館，則會成為鎮館之寶。浙江文管會領導希望沙老能促成此事，幾次具函協商，吳湖帆均無響應，沙老又請老友上海博物館的謝稚柳再為說項，瞭解下來，吳湖帆心存顧慮：當時一般概念：文物都是國家的。動用行政手段輒無償調撥，尤其是國家級對省市級博物館的藏品，以上對下的強行調撥的做法更是司空見慣。但吳湖帆是重金購入的私人藏品，豈可如此「掠走」？在一個消滅一切私有觀念、不斷要鬥私批修、狠鬥私字一閃念的年代，面對國有博物館的代表官方資格身分，吳湖帆又豈敢談價？

經過數次反覆溝通，事先擬定收購獎金數額，又有謝稚柳的大面子，有沙孟海在業內的品行聲譽，吳湖帆終於鬆口了。〈剩山圖〉入藏浙博，沙老的堅持為浙江博物館覓一稀世珍寶的責任心與使命感，是一個最主要的因素。沒有沙老，就不會贏得吳湖帆的信任，就不會有謝稚柳的出面幹旋。我少不更事，插話問當時收購費用花了多少？不料沙老馬上沉默無語，這個好不容易挑開的話題就此打住，再也繼續不下去了。現在想想，真是痛悔莫及啊！

後來瞭解到，文革浩劫，沙老以資產階級反動學術權威被打倒，被貶到庫房裡做文物保管登錄工作。但在充滿告密、出賣、誣陷的瘋狂年代，沙老在被揪鬥時，〈剩山圖〉竟也成了一個大罪狀：一是

花勞動人民血汗錢去買一張破紙；二是被說成向吳湖帆這樣的大官僚出身的大地主（吳湖帆文革被劃定大地主）獻媚；三是明明領導交辦卻是誣陷沙老獨斷專行；最主要的是，沙老身邊的同事揭發他與已被打倒的領導在洽商〈剩山圖〉收購款時瞞著革命群眾——其實有哪個單位每筆開支都要通過所謂的革命群眾不然就是「瞞」的？數遭逼問，沙老還堅持不肯以此揭發領導，為此被判定「死不悔改」，吃足苦頭——我才恍然大悟：原來這場輝煌的功業，帶給沙孟海先生的竟是如此多的苦難與痛楚以及不堪回首的記憶啊！

雖然時過境遷，許多當事人已經作古，但回想起沙老當時突然的沉默，我仍是羞愧難當，後悔自責不已！那時人生閱歷不夠，青澀懵懂的少年，在飽經滄桑的大師前輩面前，舉手投足，處處顯示出自以為聰明的輕狂，竟屢觸老人精神上（忍受著身邊親友的貌似正義的背叛、誣陷、翻手為雲覆手為雨）的沉重傷痕和忌諱，反省起來，其實我輩的精神境界該是多麼的渺小？

二〇一四年七月十七日

收藏家的「範兒」

中國著名民族工商業企業家，古籍收藏家周叔弢先生曾在一九五〇年出任天津市副市長。天津市工商聯主席、全國工商聯副主席、全國政協副主席、第一至五屆全國人大常委會委員，堪稱是民族工商業的代表人物，又身居高位。但這樣一位政商兩通的上層人士，竟有一收藏怪癖，為了一部著名古籍「完璧」不惜代價，耗費三十年，又屢出重金，最後則捐獻國家。這種癡迷與不計利害，以信仰與理想引領收藏的畢生努力，看似平淡，其精神直可驚天地泣鬼神。

中國國家圖書館今藏宋刻《春秋經傳集解》，是晉杜預所注的權威版本。春秋杜注是最早的注本，其全稱為：宋刻鶴林于氏家塾棲雲刻元修本。每卷尾均鐫有「鶴林于氏家塾棲雲之閣鋟鋅」。一九二六年，周叔弢先生在琉璃廠東街翰文閣發現四卷即二、十七、十八、二十一卷，因價格未議定遂失之交臂，為另一藏書大家李盛鐸所得。周叔弢扼腕歎息：「時時念之不能忘。」九年以後，一九三五年海源閣後人出示宋刻《春秋經傳集解》竟有共二十三卷。周叔弢聞訊喜出望外，這次不再猶豫，重金購下。其後，又以更高價格將曾經失之交臂的李盛鐸手中這四卷買下。這樣，周氏「自莊嚴堪」已入藏二十七卷。尚缺十、十四、二十六卷。一九三五年十一月，周叔弢先生由津來京，又在文祿堂發現第十四卷，又以重值託之購入。而二十六卷為身居上海正陷入經濟困境的袁世凱公子袁克文賣於中國實業銀行總經理劉體智。周氏再三懇請劉氏相讓，一直未獲得允准。遂引為畢生之憾：「劍合珠還之願更不可期，得

失聚散固有定數，非人力所能強。第忠心耿耿，終不能不為此書深惋惜耳！」

中共建政後，周叔弢先生將這部宋刻《春秋經傳集解》二十七卷全數捐獻國家，又聽說袁克文一卷也已歸上海圖書館，遂請時任上海市長陳毅協調，第二十六卷也由上海撥歸國家圖書館。現在唯缺尚杳無音訊的第十卷了。三十年歲月，堅毅執著，一個大企業家，一個政界高層人士，竟為了一部宋版古籍如此耗費精力歲月，不惜屢屢出驚為天價匪夷所思的重金，最後捐贈國家，其間數十年如一日，沒有任何個人私利的計算，這才是真正的「忠心耿耿」天地可鑑的收藏家的風範啊！

由此想到另一位王世襄先生。那是京師有名的玩家與收藏大家。研究紅木家具首屈一指。在上世紀五六〇年代以後，每天在京城有一奇景：王世襄先生常常推著一輛帶貨架的能載一二百斤重的老舊自行車，車上有一個奇怪的大兜，內有麻包片粗線繩大小包袱皮等等，還到處掛著掛鈎，遇到好的小件家什，順手就捆綁在車上帶回來了。上世紀八〇年代，被抄沒的家具陸續發還。本來就不大的蝸居堆滿了各種黃花梨、紫檀、金絲楠木等名貴的大大小小的桌椅櫥櫃榻几閣架。生活起居也不方便。一九九二年，正值上海博物館新建家具館而無展品，青銅器專家、老朋友馬承源館長勸他將這批寶物捐給國家，說好由香港企業家莊貴侖買下，以莊氏名義捐贈上博，王世襄則可得一筆購買款作為獎金補償。王世襄也正頭痛無法妥善保存這批明清家具珍貴樣本，他只提了一個條件，獎金多少無所謂，但一定要全部捐到上博。當時上博希望他捐紫檀大椅一把以為樣品種類，清單也已做好。而他堅持一定要全部四把一起搬走。我猜測上博的目的是「展示」，有一把作為樣品說明問題足矣！而王世襄則是「收藏」，四把一套齊得更是稀罕難得──有身邊朋友悄悄與他商量，捐獻件數已定，賬單也列出，領導也已批准，香港的出資也已經定額。多加三把，顯然畫蛇添足。而且幾近白送。這樣的名貴極品不如以後再捐。老人家笑吟吟答曰：「出資不要有任何增加變動。賬單也不必改，這一套四把紫檀大椅一起捐，就不會再散失

了。我玩了一輩子紅木家具，看了好好的四把椅子，硬生生把它們拆散，這心裡過不去。如果找不齊，我沒轍。現在已湊齊，再分拆說不過去，必須一起運走，若不然每天擱家裡我成了一樁心事了。」

換任何一個人，稍有利益計算的心思，都會照原議先捐一把，另三把先擱一擱，本來捐獻賬單就沒列，資金也已定數，如果過幾年再捐，一則急於湊齊的對方還會出高價，二則市場行情也更昂貴。在市場中買進賣出的生意人這樣考慮，也屬正常。但這就是商人與收藏家的區別。對王世襄先生的「心事」而言，一套上品的紫檀家具好不容易集齊堅決不肯讓它們散失，即使沒獎金白送也在所不惜，這就是一個收藏家的行規與行為準則。我想，這裡反映出的，其實就是到底自己愛一輩子的紅木家具的蒐集與研究？還是愛紅木家具背後包含的錢？如果最終不是愛紅木家具而是愛錢，那必會作捐一留三的選擇。換錢愈多愈好。紫檀大椅只是換錢的替代品而已。而如果像王世襄先生那樣，紫檀家具是文化，是畢生精力所聚，是人生價值體現，是從事收藏的終極目標，那必是四把大椅一起走而斷斷不肯分開。這就是收藏大家的「範兒」，但今天形形色色的收藏家群體中，在利益上錙銖必較，有誰有這樣的「範兒」？

<div align="right">二〇一四年七月二十四日</div>

「成化鬥彩雞缸杯」話舊

明成化鬥彩雞缸小杯，一個不起眼的小杯酒碟，直徑只有八釐米，一掌得握而已。最近又成了熱門話題。四月八日，香港蘇富比拍賣行上拍瑞士裕利家族玫茵堂的明成化鬥彩雞缸杯，竟以兩億八千一百二十四萬港幣成交。這一拍賣紀錄，使收藏界大跌眼鏡並驚呼「土豪」再現——買家在中國收藏界是一個風雲人物，屢出大手筆又備受爭議，拍得明成化鬥彩雞缸杯後，竟以之斟茶自飲一杯，於是引來一片非議責罵。重鼎大器也很少有過億的紀錄，瓷器中近年如二〇〇五年倫敦佳士得拍賣最火爆的元青花「鬼谷子下山圖罐」，成交也不過兩億三千萬人民幣。一個小小的明鬥彩雞缸小杯，以兩億八千一百二十四萬港幣買下，其中必有什麼其他想法？

文物古玩拍賣界的是是非非恩恩怨怨，姑且擱置不論。關於明成化鬥彩瓷器，倒是有不少掌故可以道道古。在文物古玩界有這樣的說法：明成化鬥彩瓷器不止是國寶，乃是世界之寶。全世界只有十九只，都在博物館，在中國只有故宮與台北故宮有藏。據說只有四只在私人藏家手中。作為紀錄，無妨看看這一脈瓷器從不為人關注、到成為瓷器中極品的歷程：

一九三七年，山東黃縣明成化官窯鬥彩繪松鼠偷葡萄圖案小杯，被前門大街古玩商人王殿臣用一塊現大洋從一婦人手中買得。經三次交易被賣到美國，價格是一萬美元。

一九八〇年，香港拍賣仇氏收藏之成化鬥彩雞缸杯，馬氏買得時，已是五百二十八萬港幣。

一九九九年，香港蘇富比上拍雞缸杯，拍出兩千九百一十七萬港元，又刷新了瓷器拍賣紀錄。和今年兩億八千一百二十四萬港幣的成交，幾乎是個極其瘋狂的紀錄。比如從一九九九年到今年二○一四年的十五年之間，從二千九百萬飆升到二億八千萬，整整十倍，在高位有如此驚人表現，實在是匪夷所思。

其實，下手明成化鬥彩雞缸杯，還是有極大風險的——因為它在明代也是聲名赫赫，仿品多見。最早的明沈德符《萬曆野獲編》曾記載：「成窯酒杯，每對至博銀百金」。小小酒杯，當時已是百金。朱琰《陶說》「成窯以五彩為最，酒杯以雞缸為最。神宗時，尚食御前，成杯一雙，直錢十萬，當時已貴重如此。」如此貴重見於同代，可見這貌不驚人的成化雞缸杯，在當時是如何吊足大家胃口的。清乾隆也有〈乾隆丙申御題仿古雞缸杯〉，其有句云：

寒芒秀采總稱珍，就中雞缸最為冠。
朱明去此弗甚遙，宣成雅具時猶見。

正因為歷代追捧，雞缸杯成了明瓷中的標誌性極品。於是歷代仿品也多。官窯方面，明代嘉靖、隆慶、萬曆時已有仿製，和清康、雍、乾三代仿品，稱之為「官仿」。而自明代起，民窯仿品也逐漸出現。乾隆時亦在景德鎮御窯製作仿品，有高柄臥足，器外帶乾隆御題詩，底足有「大清乾隆仿古」印文。民國時仿品釉色泛青，青花色浮清淡，文飾略嫌呆滯——名氣大、仿製多，鑑定就面臨很大挑戰。

尤其是明末仿成化鬥彩的白釉色澤或油光不潤，或胎密而不細，尤其是圖案繪畫纖秀而少粗放之筆，乃因為世俗多以為纖秀為真、粗放為贗，故仿品多取纖秀，但其實難以一概而論。最有意思的，是孫瀛洲

專門就成化鬥彩瓷器年款，器底青花雙方欄內楷書六字款的鑑別，編了極專業的口訣。

孫瀛洲「大明成化年製」六字：

「大」字尖圓頭非高，「成」字撇硬直到腰。

「化」字人匕平微頭，「製」字衣橫少越刀。

「明」字日窄平應悟，「年」字三點頭肩腰。

成化鬥彩瓷器是萬曆皇帝明憲宗朱見深為他寵愛的萬貴妃，在景德鎮御窯專門燒製的小酒杯。帝王之家要求極高，成品很少，上品供奉，次品則銷毀，極少流散民間。目前傳世的類型主要是雞缸杯與松鼠偷葡萄小杯、成化鬥彩鳥果高足杯。其特點是釉下青花和釉上黃綠紫礬紅等多彩合成的彩瓷。至於選擇雞的題材：學者認為一可能是成化元年為雞年；二則雞諧音「吉」，吉祥之意。但似乎很難用來喻成化鬥彩的其他題材，聊備一說而已。

成化鬥彩雞缸杯曾在山東縣鄉農家裡被農婦用作盛皂角水的杯子。想起元青花「鬼谷子下山圖罐」曾在荷蘭被家庭放置雷射唱片。文物古玩，真有遇與不遇之幸哉！一歎！

二〇一四年七月三十一日

畫家張大壯的古畫修補與「全形拓」絕藝

民國海上四大名旦，唐雲、張大壯、江寒汀、陸抑非，是花鳥畫界的頭牌人物。唐雲以豪放善交遊而占鰲頭成為班首；江寒汀以小寫意擅名，雅俗兩通，頗受市場追捧；陸抑非馳譽於時的是工筆重彩與惲南田一派沒骨，功力深湛，獨樹一幟。唯有這張大壯不動聲色、不激不勵。大隱於世、沉潛於時。我當年曾有緣拜謁，但趨學不勤，當時只癡迷於他的撞水撞色之法，揣摩日久，數次試為之，不成，又到張府見他現場揮毫，做來很容易，少年時歎為神祕。記憶中此為深矣！

與四大名旦其他三位不同，多才多藝這個詞，用在張大壯先生身上，自然有不同含義。比如唐雲、江寒汀、陸抑非以花鳥畫聞名但都有極專業的山水畫，而且都是巨幅以見技術全面，表明他們功力深厚、覆蓋面廣，不是一般上海混世界常有的「一招鮮吃遍天」式的畫匠重複熟悉圖式的複製。但張大壯走的卻不是同一條路，他是往畫外走。玩拓片、修舊畫，忙得不亦樂乎。貌似是個畫界的玩家王世襄。故而他興致廣泛，眼界大開，與畫家的身分相比，反而銜接度不高。如果不是那一手撞水撞色的張氏「絕活」所向披靡，似乎很難與唐雲、江寒汀、陸抑非這樣的專攻型人才並駕齊驅。我謂唐得「緊」、張求「鬆」、江重「實」、陸追「密」，四字或可狀其畫風之一二？在上海畫界，他似乎與來楚生的書畫印大覆蓋面倒有相似之處。

張大壯先生的畫，用水比用筆更有特色，這使他滋潤的江南文人士氣十分充沛。與來楚生、唐雲的

處處見筆相比，他溫潤有加；與陸抑非、江寒汀的重寫生細筆一路相比，他逸氣橫生。但他的弱點是畫冊頁小品精彩絕倫，但畫大畫則嫌輕弱。有時會有撐不起來之感。他的撞水撞色「空靈剔透」之法，鄙見以為可以與黃賓虹的積水積墨「層疊厚重」之法，張大千的潑水潑彩「恣意隨機」之法、或還有應野平的潑水潑墨「見筆示觸」之法，在當代山水花鳥畫的技法創新方面並列翹首——不一定大師就必然在任何方面都是領袖群倫的。比如就筆墨技法、樣式的突破與創新方面而言，張大壯、應野平的獨特性與突破性，應該遠在許多大師之上，儘管他們在許多方面還不是大師。

張大壯在我們這個典藏欄目裡的意義何在？他的畫似乎在拍賣場並不特別搶手。但他有一個許多畫家沒有的經歷與本事，那就是修古畫。他年輕時入海上大收藏家龐萊臣館，龐家每收入一件珍品，必先命張大壯繪一臨本，方才將真跡收庫入藏。初時張大壯自恃筆墨功夫好，認為無甚難處，待一下手，方知摹古完全是兩回事，遂潛心研究朝代、紙、絹、顏料、墨、畫法、風格乃至題句款識、印章等等。幾於從摹古轉到鑑古。今藏上海博物館的明代徐渭〈芭蕉牡丹〉五尺中堂；清代吳歷代表作〈湖天春曉〉原本都是龐家物，收到時都是破敗不堪已無全形。正是張大壯先生的神奇妙筆，接墨全色，尤其是徐青藤的墨觸、吳漁山的青綠厚色，皆是極難對付、稍有不慎即露馬腳，賴張大壯先生才得以復活。據說一九四九年後，上海市文聯收到古畫，還常常從中國畫院商借張大壯去修補。遂使他在畫院領導心目中，自比其他畫家份量更見重要了。

過去補舊畫皆是裱畫師傅的活兒，被視為工匠技術活。記得小時候我在潘師君諾府上得緣謁見上海博物館嚴桂榮師傅，嚴翁每每取兩軸他修補的古畫示我以範，當時欽佩得五體投地。而以一個名畫家而甘於為之且樂此不疲，似乎還少有第二例。於此可見張大壯先生嗜古之深，而再深入下去，他既能從職業摹古、補古到鑑古，則對鑑定印章也有一套絕活。故龐萊臣家的收藏章，均是出自大壯先生手澤。更

有一項人所不能到的絕活，他善墨拓之技，龐氏收得好墨佳、玉雅、硯竹刻，必請大壯先生拓之。一部《虛齋名陶圖錄》，拓工全出自張大壯先生之手。尤以紫砂壺名家如時大彬、陳鳴遠乃至曼生壺，他竟能作當時已無人擅長的「全形拓」。一位名畫家熱衷工匠之藝乃有此玩好之習，其「雅」可謂是深入骨髓裡去了。

張大壯先生出身世家，祖上翰林，舅氏為國學大師章太炎（炳麟）。好京劇，善鼓琴，多才多藝，心境散逸淡薄，為人處世如行雲流水，絕不與世爭鋒。在海上商埠錙銖必較之地，堪稱文人雅士之翹楚。

但他最重要的身分，是「杭人」。

二〇一四年八月七日

「懷袖雅物」話藏扇

古代的扇子，主要是指紈扇、團扇。唐代仕女畫中的紈扇、宋畫中大量的團扇山水花鳥小品，皆足以為形象的憑證。再早，扇子稱為「障扇」，不是納涼扇風，而是帝王外出巡視時遮陽、避風、擋沙塵的。大者曰「障屏」（屏風），手持的則曰「障扇」。扇之多用羽毛，則見於三國時諸葛亮搖鵝毛扇，故扇字從「羽」。蘇東坡〈念奴嬌〉有「羽扇綸巾」，自是不朽於世的顧曲周郎之典雅形象。羽扇由障塵擋風轉為搧涼，原有形制上功能上似嫌不夠，於是就轉成團扇，以絲絹綾羅為材料，取木、竹、骨為柄柱、外形有梅花、六角、長圓扁圓等等，別名有紈扇、宮扇、合歡扇種種，這一變化大約在東漢到南北朝時期。

摺扇的出現大約更要晚至明初，早期團扇隨中華文明傳播於漢字文化圈的東亞韓、日諸國，並沒有摺扇的物證。傳世宋畫幾百件扇畫皆是團扇、紈扇形制而無一摺扇之例，即是明證。但北宋郭若虛《圖畫見聞志》已有記載：「彼（高麗國）使人每至中國，或用摺疊扇為私覿物，其扇用鴉青紙為之，上畫本國豪貴，雜以婦人鞍馬……謂之倭扇、本出於倭國（日本）也」。知摺扇之製，非中國本土所產，而出於日本盛於三韓。但終宋元之世，團扇還是主流，摺扇在社會上的流行度並不高。

明代文人士大夫玩摺扇的風氣大盛。明永樂年間，明成祖朱棣「喜其卷舒之便，命工如式為之，自內傳出，遂遍天下」（《在園雜誌》）。號摺扇為「撒扇」。尤其是四川，先以製撒扇為進貢名品，年

以萬計。其後因蘇浙江南士大夫薈萃雲集，以扇上書畫極稱風雅，於是蘇浙製扇亦成大產業，號為蜀扇、吳扇，上品者必有沈周、文徵明、唐伯虎、仇英乃至董其昌的丹青傑作，潤雅書畫與優雅摺扇合璧，於士林之間蔚然成風矣！

摺扇之雅，玲瓏剔透，風情萬種。故收藏界漸起集扇藏扇之風，使盈尺之扇，得與中堂、對聯、條幅、橫批、尺頁、手卷諸形制相媲美。就我自身的經歷，與摺扇有直接相關的事例可舉者三：

一，少時在上海，家父與滬上名人鄭逸梅前輩交厚。鄭翁以報紙「補白大王」稱譽於時，而藏扇宏富，馳名天下，每見紙帳銅瓶室主人論藏扇之娓娓道來興致盎然，內中多少文史掌故，心中感歎老輩風雅，亦對藏扇不再視為「小道」，知其中深奧莫測，小中見大，一部江南文化史在焉。

二，在浙江大學指導博士學位論文，專注於清末民國書畫家鬻畫潤格種種行為，大量資料表明，書畫家在當時並沒有專門的經紀人制度，掛牌懸潤大都在南紙店、扇莊等處。於是知扇莊實是書畫交易的正規場所。著名者如北京榮寶齋、天津楊柳青、上海朵雲軒、杭州王星記，均為名莊。據說扇莊各種訂單中，扇面書畫之利潤可佔其半壁江山以上。至於為什麼扇莊有此榮幸，大概是因為純粹書畫作品大都是癡迷者愛集之，尺寸既大，取值亦昂；而扇子盈尺而已，兼具工藝之美，市民百姓即使不懂書畫也可把玩，故扇子更有社會覆蓋面吧？

三，二〇〇三年西泠印社百年社慶後接掌社團事務，承九十高齡老社員張銳先生賜教，說有一批藏扇願意借展孤山以助新班子聲威，一看都是一九四八年社員雅集時的精心力作。展出時轟動一時，於我可謂「開門紅」。現在想想，這批藏扇的意義巨大，記錄了西泠百年的一段足跡。以小小藏扇竟為印社歷史見證，亦出乎意外事也。

近年藝術品拍賣會上，扇面專場也是風頭正勁，嘉德、保利、西泠均是其中大戶。尤其是保利，去

年至今年連續兩個扇面專場吸足藏家眼球。二○一三年是「小萬柳堂劇迹扇畫夜場」。小萬柳堂主人為廉泉廉南湖，多年往返中日之間，成一代文化交流橋樑。名士風流，收藏甚巨，七十二件明清書畫金·扇面，百分之百成交，達九千萬之巨。今年則是「吳門清韻——過雲樓藏金·扇面專場」。過雲樓為清代蘇州怡園顧文彬藏所，有《過雲樓書畫記》，除藏書畫、藏扇外，古籍收藏更是其大端。前年曾有「過雲樓古籍拍賣」，轟動一時。扇面本為小道，而流傳有緒如此，又擁名門世家資源如此，堪稱文采映照天下。今之雅人墨客，雖已有日常生活中居室空調調節寒暑，不需再憑扇取涼，然仍宜每人袖中一柄以證風流者？

二○一四年八月十四日

「扇」趣

二〇一四年書法教師「蒲公英計畫」公益培訓項目剛剛於七月二十五日至八月四日在浙江富陽順利舉行。同門師友議論要為這次活動準備一個有意義的紀念品。最後議定做一把雅致的摺扇，前書後畫。由於做得非常專業，一百四十位學員們獲此贈品歡聲雷動。於是又想到應該再羅列一些與扇子的掌故以助談資。

先談古代。明成祖朱棣喜歡高麗扇，曾以內府仿造分發大臣，遂成朝野風氣。但明朝宮廷也不僅是這樣的好事。關於扇子的負面傳聞也不少。比如正德皇帝因閹黨劉瑾擅權謀逆之罪將之處死抄家，抄得劉瑾上朝時隨身攜帶的摺扇，扇骨中竟有兩柄鋒利的匕首，直讓正德皇帝嚇出一身冷汗。又比如奸臣嚴嵩被抄家後，抄得各色摺扇上萬柄，估計是嚴嵩雖為奸相，文才書法都好，所以對摺扇這樣的形制特別鍾愛，於是眾官吏逢迎拍馬投其所好。至清代，值得一提的掌故是乾隆帝曾命張若靄將內宮所藏元明兩代摺扇三百編目成書，題名《煙雲寶笈》。其後職業扇莊南紙店興起市肆，非唯帝王將相，市民百姓已成藏扇玩扇主角，其覆蓋面更見廣泛矣！

民國藏扇典故中可助談資者，則有如下三則：

南方的上海吳湖帆為大收藏家。其有一箱專藏狀元扇。即狀元在扇子上一面作書一面繪畫者，號為全部收齊不缺一人。有清兩百七十年，每三年一個狀元，加上恩科，總共一百多位狀元。要全部收齊，

這要花費何等重金與何等精力、功力？

北方的天津章紹庭為銀行家，不但收藏書畫作品，而且是京津一帶收藏扇子的首富。歷代成扇和扇面，多達數千面。在他的獨棟別墅裡，闢專室設紫檀黃花梨箱匣大櫃，專藏扇子，這樣的規模，也是近世所無。

還有有趣的扇子書畫潤格也不可不知。在民國的扇莊，書畫扇子訂單是業務大端。但它的機巧狡詐也令人咋舌，歎為觀止。著名篆刻家陳巨來著《安持人物瑣憶》提到：翰林太史公高振霄、沈衛寫一扇面，潤格三元。金箋加倍，六元。單行正楷，加倍，十二元。雙行小字再倍，二十四元。作隸篆再倍，四十八元。篆隸並書又倍，九十六元。正草篆隸合錦再倍，一百九十二元。金箋扇則是三百八十四元了。如此加價，聞所未聞，但當時大資本家為了體面面子一擲千金，既仰慕翰林名聲，又希望收藏獨特，故雖天價訂單仍然不少。

扇子世界的規律是竹可貴於黃金——扇子在拍賣市場上的價格，也是匪夷所思。比如扇面書畫是名家手筆，價格另有計算，但即使是扇骨，一柄上好的湘妃竹扇骨不過幾十克重，卻有幾十萬元的成交價，不比黃金還高幾十倍？上海嘉德曾以二十三萬拍出一柄湘妃竹扇骨，即是明證。

扇子世界的另一規律是竹可貴於牙玉——在扇骨中，獸骨、象牙、玳瑁、沉香等也是上好材質。但卻一概不如湘妃竹。這大約是因為文人士大夫崇尚風雅，不喜富貴俗套，故手握一柄精雕細刻的象牙玳瑁扇遠不如握一柄湘妃竹的名家書畫扇。前者僅有土豪氣，後者則代表著風範與文雅。

竹扇之有如此名貴，一是材質名貴如湘妃竹類，千金難得，稀世難求；二是有名畫家介入，比如民國時期畫扇骨者除一般「行活」外，連改琦、費丹旭、任渭長、馮超然等等都介入繪製刻製扇骨活動中，這大大加強了扇子（扇骨製作）的文化含量與社會品位，有如清代陳曼生介入紫砂壺製作遂成名士

風流一樣。

曾有幸拜謁李叔同黑白照二幀，一為在俗持扇像，神情和穆，豐子愷題「弘一法師在俗時留影」。又一為出家持扇像，著袈裟，倚欄而立，空靈清虛之境凜然。乃知弘一高僧且夕不離摺扇，非唯搧風取涼之實用也。睹此我忽發奇想：其實今日江南經濟發達，許多時候昔之傳物未必再需作實用之想。比如扇子本為納涼取風，但今日卻可以文化道具視之，有如魏晉名士清談時手持塵尾之意。即如當下女士持傘不為遮雨而是以此呈婀娜多姿；民國時許多體面人士戴眼鏡不為近視，而為顯示有知識文化；社會名流紳士出場持手杖，也不是走路不利索要幫忙，而是要昭示一種高貴的英倫風範。那麼今日西子湖畔六橋三竺樹林掩映間，有雅士臨風而立如弘一法師然，詩興逸飛，手持上好的湘妃竹扇子，青竹扇骨刻名家仕女，金箋扇面配名流書畫，則不啻是一種知識社會的高端風範與文化檔次的顯著標誌。以此為新杭州市民新風氣、新西湖新文明之一景，不亦善哉？

二〇一四年八月二十八日

安思遠：美國最好的中國書法碑帖收藏

二〇一四年八月三日，美國知名書法碑帖收藏家安思遠（Robert Hatfield Ellsworth）謝世，享年八十五歲。

中國藝術品的海外收藏，持續了一個多世紀。主要是以古董文物的外流為特徵。目前我們主要關注的美國收藏界的中國古文物收藏，最有名的有賽克勒博物館（Arthur M. Sackler Museum）。賽克勒博士被譽為「現代梅迪奇」，終身致力於亞洲藝術品收藏。據說他的亞洲收藏，竟是起源於一九五〇年看到的一張造型簡潔明快的明代小桌，其後大規模收集魏晉隋唐以後石雕佛像，收藏大量明式家具，又收藏文人書畫。其收藏規模在美國屈指可數。但他之所以在中國有名，又是因為他的活動輻射面：他主動在中國北京大學建賽克勒博物館，又在中國舉辦賽克勒杯全國書法大賽，這樣的舉動令他在中國聲名鵲起——如果說美國華裔收藏家王己千等只是在收藏圈內有名，那麼賽克勒博士則是在教育界書法界同時有名，試想：這是一個大幾千幾倍的影響面啊。

排行第二的是瑞士收藏家斯蒂芬・裕利和他弟弟、已去世的吉爾伯特・裕利。五十年持久的努力，使他們成為西方最好的中國古瓷器收藏家。其內容包括從新石器時代到明清瓷器的最上乘精品。堂號為「玫茵堂」。本來中國收藏界對它並不在意，但近年「玫茵堂」在香港蘇富比拍賣頻頻出手亮相，又今年剛剛拍出吸引無數目光的兩億八千一百二十四萬港幣明成化鬥彩雞缸小杯即是「玫茵堂」送拍之物，

於是它儼然成了中國收藏拍賣界的聚焦點，知名度急遽上升。

另有幾位對亞洲文物藝術品收藏上規模的老外也不可小覷。比如英國玻西瓦爾、大維德爵士，歷四十年不懈努力，建立起最成功最有影響力的英國私家中國陶瓷收藏。他的收藏緣起是偶然在朋友家壁爐上看到一件中國瓷瓶，大感興趣，遂開始收集中國瓷器，但起步伊始，質量一般規模也有限。

一九二四年大維德爵士來中國應邀設計一個在紫禁城內舉辦的宮廷藝術珍寶展。遂為清宮珍寶目眩神迷。其後決心收藏中國古董，並且必須以故宮紫禁城的品質為標準。而在最輝煌時期，毅然將所有收藏悉數捐贈倫敦大英博物館。成為歐洲收藏界的盛事。另有一位美國的布倫達治（Avery Brundage）先生，從一九三五年起，投鉅資收藏中國古文物，並以私人藏品的宏富（包括青銅器、玉器、漆器、陶瓷、書畫、雕刻）建立了舊金山亞洲藝術博物館。這樣的紀錄，也是當時絕無僅有的。

以此來看安思遠先生在歐美收藏界的名聲獨大，並不是因為規模體量，而是因為他的獨特的主題收藏。

真正的歐洲人、美國人，最受歡迎的收藏題材順序，一是瓷器、二是青銅器、玉器、三是國畫。到了國畫，已經是問津者稀，大半皆是華裔了。此無他，因為歷史文化知識要求太高之故也。至於書法碑帖收藏，更因還有一個漢字的隔閡，幾乎無人問津。但安思遠卻逆水行舟，獨樹一幟，成為西方的漢字書法碑帖的最大收藏鑑定者。

安思遠先生在中國的最大手筆，是他收藏的北宋拓《淳化閣帖》四卷轉讓中國的逸事。一九九六年九月，他攜北宋拓《淳化閣帖》三、六、七、八及第四卷赴北京故宮展覽，啟功先生等進行了真偽鑑定。故宮希望留下此件，未果。二○○三年四月，上海博物館聯繫安思遠先生商談購買此閣帖，終以四百五十萬美元成交。記得當時上海博物館辦展印圖錄，許多業內專家還從全國各地雲集滬上，學術界

形成一股討論刻帖熱潮，蔚為壯觀。他也因此在中國一舉成名。請注意，是以書法碑帖收藏成名，對一個老外而言，這是絕無僅有的。因此，安思遠先生去世，不但對收藏界是個大損失；對書法界也是個無可挽回的大損失。

安思遠先生除了是中國書法碑帖收藏專家外，還是明式家具收藏專家，被稱為「明朝之王」又稱「中國古董教父」。與王世襄先生有交往。王世襄先生著述中曾多次引用過他的明式家具藏品。附記之。

二〇一四年九月四日

中國民間古玩市場成長記

最早的民間古玩市場，是隱性的——國家不允許文物私下交易，所以古玩只能隱身於舊貨市場甚至農貿市場。比如上世紀七〇年代的上海華亭路舊貨市場，長樂路國營寄賣商店，裡面就有很多清代民國時普通家庭娶媳婦嫁女兒時的家什瓷瓶以及玉器雜件是古董級的。當時物資緊張，從家裡面倒騰些小玩藝兒換錢的，是和用糧票換雞蛋、換黃豆花、生米的小商販廝混在一起。在社會公眾看來，這些舊的罈罈罐罐，不也是小販的勾當嗎？它們都是資本主義尾巴，國家開放了，給他們一口飯吃，但肯定沒有合法性，比過去的個體戶還要矮一截。碰到識貨的多換幾個錢，也就是多幾元十幾元，哪像今天拍賣會上動輒千萬上億而且贗品氾濫成災？

農民把自己家裡傳下來的老輩嫁妝、瓷器花瓶著挑貨郎擔送到農貿市場上來賣，東西肯定不假。

上世紀八〇年代末，開始有了相對集中的市場。北京是宣武的國華商店後街，上海有常德路舊貨攤、福佑路地攤一條街、東台路古玩一條街，都是熱鬧的去處，但因為不合法，只能十分低調，在地攤上交易，早起擺攤，傍晚收攤，日日如是。許多「文革」抄家物資的發還，也成了此時文物交易的貨物來源，其繁盛之情景，號日古玩的「地攤集市時代」。雖然不夠「高大上」，但民間十分認可。至於官方，也逐漸鬆動了禁忌。比如文物商店，是庫房裡的東西拿出來賣，但不賣國人，只賣外賓，日為國家賺外匯。還有外匯商店（又叫外賓服務部），掛古字畫，櫃檯置列硯台、印章、玉器雜件，也是專供外

國人賺外匯券的——人民幣與外匯券差價很大，記得還有「黃牛」倒賣外匯券被冠以「投機倒把」的罪名抓走改造去的呢！我年輕時偶爾陪日本書法家逛外匯商店，看他們真有錢，有時看他們整櫃整櫃地買硯台、成扇、印章、老墨；吳昌碩、王一亭、王個簃整堵牆三十張、齊白石頁五本一次買走，巧奪豪擲，揮金如土，真是茫然不知所措。但外匯商店的經理還高興，出來迎客，奉承金主，因為賺到外匯有業績為國爭光啦！

上世紀九〇年代初中期，開始有了民間自發的古玩進貨集散地，如今天赫赫有名的潘家園，其實本來是北京周邊與外省農村挑著擔子，開著拖拉機送民間淘來的舊貨古玩過來的聚集落腳之所，完全是沿街擺攤，幾年之間規模益大，於是政府改造街區，要求退街入市，不影響市容又便於管理。才有了潘家園的今天盛況。而稍正規些的如天壇的「燕京書畫社」，盧溝橋邊的「曉月軒」，琉璃廠的「青山居」，都是集體或民營古玩店，有的在公園旅遊點設店，有的在大飯店設門市部，都打著工藝美術服務部的旗號，迴避古董古玩的招牌以免惹麻煩，但賣的卻多是古玩。當然工藝美術品也不少。其中有不少老職員。都是從國營外匯商店、文物商店退休的，眼力好，出手準，成為第一代走市場的弄潮兒。我初納悶於燕京書畫社的名頭如此響亮，但書畫家何以實在水準有限？後來去了一趟，才知道名為書畫社實為古董店。並不是我們意念中的講究藝術創作的書畫社也！

世紀之交古玩市場的興起，有許多名目，北京在一九九七年就有報國寺古玩市場，很有名，另外後海、燕莎、官園、石景山等地都陸續有古玩市場，「地攤集市時代」有點不夠檔次了，政府也逐漸意識到這是個很大的產業，值得扶持，於是開始有古玩城的建設。在潘家園旁邊先建起了「北京古玩城」。政府投資，體格巨大，遠非潘家園地攤可比；後來對面又建起了更大的「天雅古玩城」，面積竟有四萬五千平方米，於是古玩市場終於從「農貿市場」、「舊貨市場時代」，到「地攤集市時代」，再到「古

玩城時代」，完成了它的現代轉型。

正是因為有了從七〇年代末到九〇年代這二十年間，舊貨市場、地攤集市的初期民間古玩市場的行業積累，才有了天南海北的流動古董攤販的聚散，遠至新疆、西藏、內蒙、山西、河南、陝西；近有江西、安徽、湖北等雲集滬京，形成文玩古董大流通的盛世之景；又有了從陶瓷、竹木、玉石、書畫、文房雜件等等的文玩古董大分類的交易需要，使交易更有序而專門化；再有了地攤集市文化那種可以隨意上手觸摸親身體驗，還可以講價還價的民間交易方式，吸引了更多的文物收藏愛好者輕鬆入行，壯大了收藏隊伍，這與文物商店的只賺外國人外匯，而拒絕國人的做法，和今天大型拍賣會只吸收一擲千金的富豪而一般市民愛好者望而卻步的做法相比，實在是更接地氣。對於這樣一個轉型中的時代所具有的意義，其實我們已有的研究成果還太少，認識還大大不夠。

一部民間古玩市場發展史，其實就是一部當代收藏史，又是一部改革開放史！

二〇一四年九月十一日

銅墨盒絮談

早些年到北京，逛古玩市場都會看到無數舊銅墨盒擺列攤頭，其中有不少署名陳師曾、姚茫父的，雖知他們是大名家，但南方人尚硯台，端硯、歙硯、澄泥硯，銅墨盒似乎不在嗜好收藏的範圍內。買過幾個，意思一下而已。後來知道其實銅墨盒的流行就在北方京津冀晉一帶，二十世紀三〇年代左右，社會上作為時尚饋贈十分普遍，各類升學升職賀典、友朋聚集、開業大吉、壽誕婚慶、學校獎勵、軍旅建功等等，禮品獎品均取銅墨盒為首選。金燦燦的黃銅材質、又刻著文雅的山水花鳥人物圖形，若再出自名家之手，又是文房雅玩，那一種時尚，的確是京津大城市所獨有的風氣。連當時的陝甘寧邊區頒發模範先進的獎品，也是刻著毛澤東、朱德領袖像的銅墨盒。

銅墨盒居清末北京文玩三大名物之首，得益於文化名人的介入，尤其是陳師曾為其中關鍵人物。陳師曾出身名門世家，專研文人畫，又師事吳昌碩，他的藝術感覺極好，看到素白的銅墨盒忽發奇想，以為可以將書畫施展於其上，如陳曼生刻壺而使紫砂壺名滿天下然。改變刻銅者限於工匠技藝的地位。遂與專營銅文具的同古堂主人張樾丞、張壽丞合作，他在銅盒蓋上作書作畫打墨稿，張氏兄弟鐫刻，遂成當時名品。相傳陳師曾的傳世銅墨盒作品計千數，堪稱開一代風氣。自此以後，銅墨盒、盒蓋書畫墨拓，以及陳師曾的其他雅玩創意，如刻銅鎮尺、信箋版刻、扇骨、臂擱等等，皆成為北京一大文化景致，實物雅玩、拓墨賞玩，無不成時尚矣！

姚茫父也是書畫名家，但他比陳師曾更癡迷銅墨盒，除了寫畫，他還親自刻銅。以碑拓墓誌、篆隸漢磚、北魏諸體和佛像人物為之。如果說陳師曾是文人書畫逸筆草草，那麼姚茫父則試圖把刻銅墨盒引向專業書畫經典，這種嘗試更見精雅。故而他雖無首創之功，卻仍足以與陳師曾齊名也！

檢當時書畫家加盟銅墨盒者，京師名家齊刷刷地出陣：齊白石、張大千、溥心畬、金城、馬晉、壽石工、羅復堪、湯定之等。白石弟子王森然回憶曰：齊白石為他刻印四方已屬極罕見，而親手為他刻銅墨盒二件，這才是絕無僅有之事。即此可見陳師曾倡導有功在先，卓有成效，故這些大師們都引為雅事樂為之。更有直系吳佩孚大帥五十大壽，部下某軍長送壽禮，即為一方陳師曾畫張壽丞刻的山水銅墨盒。此外，黃興贈孫中山銅墨盒上刻「天下為公」和各種吉語。閻錫山賞部下銅墨盒刻格言：「以仁處事安，以智處事利，以勇處事順」以激勵之。馮玉祥、宋哲元、傅作義都有銅墨盒賞有功部下的紀錄。

尤其胡適的銅墨盒寫的是「要怎麼收穫先怎麼栽」。一副白話文宗師的腔調──銅墨盒從文人雅玩幾乎成了勵志宣言的媒介載體了。

目前在市價上，除一般地攤工藝品不值錢之外，二十世紀九○年代一些出於名家的銅墨盒大約在五百至一千元左右，現在進了拍賣會，有陳師曾、姚茫父款的精品老工墨盒，起拍至少數萬元。增值幾十倍自是題中應有之義。

遙想當年老北京琉璃廠同古堂，前店後廠，店面有高櫃上置素白銅墨盒，銅鎮尺等，上均塗均勻白粉，遇有畫家書家同好，在白粉上隨興作書作畫，樣式多變，有的題上款贈人，有的書格言自用，再由刻銅高手張樾丞、張壽丞奏刀而成，與書畫家同觀，撫掌大樂，傳播廣遠，乃是何等風雅？說不定偶爾還能碰到陳師曾、姚茫父、金城、壽石工、湯定之等名家來此一遊，看他們三筆兩線，活脫脫一幅妙作展現出來，那更是幸也何如了！

日本學者中野江漢著《北京繁昌記》，列北京銅墨盒、江西南昌象眼竹細工、湖南刺繡為「中國三大名物」。又有論寅生銅墨盒、曼生紫砂壺、子安摺扇骨為「北京三大件」。銅墨盒均居首席。清人震鈞筆記《天咫偶聞》記曰：

墨合盛行，端硯日賤。宋代舊坑，不逾十金，賈人亦絕不識。士夫案頭，墨合之外，硯石寥寥。

這就是清末民初北京翰墨圈的新風氣。

二〇一四年九月十八日

刻帖親歷記

　　美國收藏家安思遠將北宋拓《淳化閣帖》讓渡於上海博物館，是當年文物收藏界的一件大事。後來攻讀書法專業，第一批購買的專業參考書，即有楊震方《碑帖敘錄》，張彥生《善本碑帖錄》，容庚《叢帖目》三冊，視為必讀書也。最近幾年，《中國法帖全集》面世，人手一部。文博界大老徐森玉老前輩專攻碑帖事，一言九鼎。森老的高足、上海博物館副館長汪慶正近日出文集，其中碑帖考證宏文若干篇，看得出名家傳授，身手不凡。再往前推，則清人程文榮《南村帖考》。此外，林志鈞的《帖考》。以前閒來逛書店，發現有一古色古香的線裝書，一翻，乃是林宰平《帖考》。當時要一百多元，實在太貴了。後來才瞭解到，林宰平先生於一九六〇年三月謝世，心中唸唸的，是自己的《帖考》，無法出版問世。為此，身分極高的中國人大副委員長陳叔通，受故友林志鈞所託，攜《帖考》手稿來上海，希望在上海出版，但物質絕對貧乏的時代，沒有出版社有興趣這偏門與冷僻的、無用的學問，故自然不會有結果。一九六二年，林家自費影印行世，有陳叔通、徐森玉序。至一九九九年又由上海教育出版社出版。目前書肆和舊書店與古籍書店常見的《帖考》，即是這一自費影印本。長者古風，陳叔通受老友之託，奔走相告，為謀其事，真是林志鈞先生的福分也。至於陳叔通與林宰平，都是辛亥革命元老，又是南社志趣相投的志同道合者。

　　徐森玉先生對《蘭亭續帖》逐字比勘，考證《汝帖》與《蘭亭續帖》之間的討論，不由得想起最近

河南汝州地方人士來訪，希望弘揚地域文化傳統。準備聘請專家，重刻《新汝帖》，工程浩大，希望中國書法家協會學術委員會出面推揚之。並在汝州舉辦「兩宋刻帖史研究」學術研討會。徵稿一經全國發佈，群起關注。前幾年記得在無錫舉辦「明清江南刻帖學術研討會」，也是我去參加主持評審。可以說，最近書法學術界對刻帖的興趣與日俱增，也許在拍賣會上刻帖買賣市場成績不俗，比如對古籍拍賣、對印譜拍賣，至少過去無人問津，書畫是熱門，而古籍版本、印譜、刻帖價格也升高，隨著文物市場發育成熟，內行愈來愈屢見不鮮。

十幾年前，山東臨沂盛能集團老總兆恩專程驅車到杭州。有一筆投資，投哪個方向好？我說近代印刷術發達，從民國珂羅版影印，到現在高仿真彩色印刷，西洋技術引進，傳統的刻帖、墨拓技術失傳了。刻帖小塊尺寸統一為三十×七十。內容選擇歷代名家尺牘，從二王與宋元翰札，刻工還過得去。約有三千三百方，可謂工程浩大。在當前，一個民營企業，有如此的文化自覺，大不易也。可惜墨拓之工不夠精髓，遍選諸家拓工，符合標準。倘若這一工程完成，即使宋拓明拓，可遇而不可求，相反，作為當代刻帖最規模宏大的標誌，像《淳化閣帖》、《鼎帖》、《汝帖》、《大觀帖》、《寶晉齋法帖》為此，我還受命命題《瑯琊館法帖》。若是出現在市場上，雖然不是古董級的拍賣，但仍然具有獨一無二性。這可是我平生最得意的策劃案。

海上鑑定收藏界教主吳湖帆自名其齋室，曰「四歐堂」，收藏宋拓歐陽詢正書的《九成宮》、〈皇甫誕碑〉、〈虞恭公碑〉，其室既名曰「四歐堂」，可見對墨拓之本有非比尋常重視者，其實梅景書屋收藏的古代極品書畫比比皆是。冠其齋號，可選者甚夥。

西泠印社百年史上，上世紀六〇年代有陳伯衡，八〇年代有余任天，曾經拜謁府上，滿牆滿壁懸掛

典藏記盛——卷一　104

墨本，規模巨大，迄今無出其右。至今仍憶及當時場景而已。後來與余成社兄提及到余府印象，相與撫掌大笑。

西泠印社提倡「重振金石學」，應該也是因為有這些獨特的經歷吧？

二〇一四年九月二十五日

大英博物館的明朝特展──二○一四年九月

大英博物館經過五年的籌備，於二○一四年九月十八日舉辦「明：盛世皇朝五十年」，引起文博界不少談興。

大英博物館位於倫敦中心西北布盧姆伯里區，是世界上最大的文物集聚地，作為英國高端文化的標誌，大英博物館秉承「日不落帝國」的老牌帝國主義氣度，以全球文化藝術品徵集為目的，橫跨年份最大，遂成全世界最宏大的博物館。在大英博物館，中國古代文物與書畫收藏就有數萬件。史前彩陶、青銅器彝尊、秦漢石刻、魏晉造像、唐宋瓷器、明清金玉以及雕塑、建築、裝飾、漆器、織繡、錢幣，應有盡有，皆有豐富收藏，且品質極高。專家指出，僅大英博物館所藏，就可以構成一部完整的中國美術史展覽所需的展品實物。

大英博物館最令業界關注的，是〈女史箴圖〉。畫家顧愷之以晉初文學家張華所寫的〈女史箴〉文辭逐段畫成，今存九段，長一丈二尺，高八寸半，有款。這幅畫被指為中國最早的詩配畫，又被指為中國最早的連環畫。最後一段有：「女史司箴，敢告庶姬」，卷末署「顧愷之畫」。不過據學術界稱，這「現存畫家署名的最早作品」的定位不確。一是可能整卷都是宋以後人摹本；二是「顧愷之畫」款應該是後人補上去的，其墨色與本卷畫中線條墨色相比有明顯的滯重感，並不一致。關於畫上款書起源考證，迄今為止，爭議不斷。

大英博物館所藏的還有兩件唐代大畫家吳道子人物畫摹本。吳道子真跡失傳已久，傳說很多，迄今無實物為證。目前唯一可以作為憑據的是大英博物館所藏的一件唐刻吳道子〈觀音菩薩像〉，一件宋摹吳道子壁畫〈釋迦三尊圖〉，能幫助我們一窺吳道子畫風——「吳帶當風」之一二。此外，失傳的王維山水畫、著名的遺跡〈輞川圖〉，摹本石刻拓片也是作為一個畫風的見證而存在的。尤其是王維被明代董其昌譽為南宗之祖，開創了「詩中有畫，畫中有詩」的中國畫發展新路徑，這件〈輞川圖〉就更受注意了。大英博物館有連中國國內也沒有的晉唐繪畫早期參考樣本，又有南唐周文矩〈嬰戲圖〉、後蜀黃荃〈孤禽圖〉、〈芍藥圖〉、宋徽宗〈白鷹圖〉、趙孟頫山水長卷、明代仇英〈漢宮春〉長卷，林良花鳥大軸等等。

明代繪畫是大英博物館的品牌，數量既多、品質且好。可以看出，大英博物館對中國畫收藏是一以貫之的，持久的。過去我們老認為這些名跡是在我們滿清、北洋政府、國民黨執政時期被趁亂掠走的，其實是太狹隘片面了。一個世界級的大博物館，收進一件名畫，一定會有交易清單，付款多少，交易對手是誰，都有紀錄，「掠」字未必著落。還有捐贈者是誰，捐贈品流傳合法性如何，都要有案可查，以免日後惹上官司。這些都是常識。

正是因為大英博物館有如此豐富的明代古畫收藏，故而才有這樣一個策劃，並利用今天中國對外開放，可以聯絡中國的故宮博物院、首都博物館、上海博物館、南京博物院、歐洲美國、日本、韓國等國家的十個博物館兼及私人收藏，形成了目前的兩百八十件中國書畫文物展品規模。其中近三分之一是大英博物館藏品。

提起明代，我們印象中繪畫好像不是大端，而生活化（社會化）、國際化才是文明的標竿。關於國際化，鄭和七下西洋；傳教士利瑪竇；中國大量的青花瓷出口英國，見證中國明朝與歐洲已經建立了海

運聯繫。我們看明青花，是當古董看的﹔但明青花瓷，到了歐洲，尤其是英國，卻成為英式下午茶（或

餐）的必備道具。若無它，則無英國貴族、紳士、淑女的風範也！記得當年在西方、日本講學，當地專

家請我喝英式下午茶，我驚訝於茶具瓷器如此精美絕倫，細細玩來，咖啡杯皆是中國青花瓷的樣式，悟

得明朝國際化造成青花瓷製作改進的英倫化本地化，乃至生活化。故而此次大英博物館「明：盛世皇朝

五十年」，展出的不僅僅是書畫，還是一種明朝文人士大夫的生活方式。「明：盛世皇朝五十年」展品

中還有瓷器、雕塑、金玉飾品、兵器、織物，甚至包括當時世界最龐大的《永樂大典》典籍。

周邊的朋友紛紛自費赴英國去觀展，尤其是對明代浙派有研究興趣的專家們歡呼雀躍。拋棄過去階

級鬥爭的「極左」觀念，不先以一種窮鄉腐儒酸秀才的思維、受委屈的祥林嫂的嘮叨心態或義和團、紅

衛兵的與世界為敵、與社會為敵的仇世情結，逢人訴說外國人是怎麼掠奪、欺負、竊取我們的珍貴文物

的，應該表現為一種今天懷揣中國夢的大國國民應有的氣度。專制的明王朝還有胸襟遣鄭和下西洋瞭解

世界；今天的中國還為傳播中華傳統文化在世界各地不惜成本建孔子學院，在這一方面，我們的意識形

態宣傳與正規教育對本國國民似乎做得還很不夠。

研究中國古代文明，離不開故宮博物院與各級博物館，但也離不開大英博物館、美國大都會博物

館，這才是今天中國應有的氣度。它表明，中國文明受到了全世界發達國家長久橫貫幾百年的認可和

重視。

二〇一四年十月九日

從古董商人到職業鑑定家

清季收藏家大都是富裕之士，如安儀周（岐）、高士奇，重農賤商的傳統傾向，一直左右著鑑定收藏界的價值判斷。比如龐萊臣是大收藏家與鑑定家，但因為曾被指為涉足古書畫買賣，竟被陳巨來貶斥為古畫販子。口氣十分不屑。黃賓虹曾於上世紀三〇年代奉邀赴故宮鑑定古書畫，也曾因偶爾鑑定走眼被業界指責不遺餘力，視為異類。即如非限於書畫類領域，羅振玉因涉足文物如青銅器、甲骨文交易而在學界口碑遠遠不如王國維。蓋一涉交易，必涉利益紛爭。於是說壞話的人自然多了，口耳相傳。吳湖帆為海上書畫鑑定界頂尖人物，一言九鼎，但他是世家出身，上溯吳大澂、潘祖蔭，大臣相府，收藏宏富，於交易買賣並不熱心，反而畫得一手開宗立派的山水畫。以名畫家從事鑑定，眼界自高人一籌矣。與此異曲同工的是張大千，仿石濤作假幾可亂真。陳半丁上當、吳湖帆也上當。但竟無同時代人眾口討伐、極力貶斥之。大約也是對他不以古董商視之而是頂禮膜拜有加吧？

最近被書商們改編、翻倍印行問世的趙汝珍《古玩指南》也屬於琉璃廠古董商的經驗著述，出版商們不知輕重，配上圖片反覆出版，只顧賺錢。全不考慮這類書在行業中沒有地位與聲譽。遂使得一談古玩，編輯書籍，都是互相傳抄，「圖文並茂」型的，完全體現不出斯界的學術氣質。

真正扭轉這種勢頭的，是一代鑑定大師張珩的橫空出世。上世紀五〇年代他的《怎樣鑑定書畫》刊行問世。終於把古玩業的玩古董心態轉型成嚴肅的專業學術心態。其後謝稚柳《鑑餘雜稿》，徐邦達

《古書畫偽訛考辨》等等，更是在書畫鑑定方面推進學術化進程功莫大焉。

之所以會完成這樣的圓滿轉型，恐怕與外部環境的轉換有關。中共建政以後，各省市相繼建立博物館，已成一個系統。因業務需要，每個博物館都擁有一批鑑定專家，如謝稚柳供職上海博物館；徐邦達供職故宮博物院，楊仁愷供職遼寧博物館，至於張珩則供職於國家文物局文物處。這些大師們不是琉璃廠玩古董的心態，而是以世家子弟鑽研日深、癡迷日久。此外，啟功先生則是以大學教授做學問的立場，撰寫學術論文，提倡「問題」意識，強調邏輯論證方法。他對董其昌代筆人考；〈自敘帖〉真偽考；范寬傳世畫跡考等一連串的業績，為向來習慣於短篇札記、常識介紹的傳統研究格式注入新的學科意識和說理、論證風氣。而啟功先生為大學教授，開拓了學術論文論證體例的現代學術框架，使科學研究成為鑑定學界的一時風氣。

古代元明清的收藏與鑑定是一體化的，收藏家與鑑定家集於一身是司空見慣的事。除了皇宮內府的藏品鑑定有專職御用的鑑定師「掌眼」，一般不分收藏家與鑑定師。但近代博物館系統建立起來之後，收藏是國家文物專業公益機構，鑑定家則是從某一個角度為國家機構與公民提供專業經驗知識服務。於是職業鑑定家應運而生。又加之以啟功先生為代表的大學科研院所的學術力量的介入，遂使鑑定學愈來愈具有「學科相」矣——學術追求無限止的真理，辨訛證偽；學科具有穩定的基礎知識結構，不以個人經驗而改變。這些都是一門學術走向成熟而得以自立的標誌。作為後繼者，吾於是對先輩頂禮膜拜！

再加上徐邦達與楊仁愷爭論張旭〈古詩四帖〉的斷代問題；謝稚柳與徐邦達關於五代徐熙落墨法之理解的辯論；都是學術判斷、觀點碰撞、自我證明；整個一學術研究的過程。故爾，百年鑑定史的由舊學轉型為新學，張珩為先導，謝稚柳、徐邦達、楊仁愷等博物館系統專職鑑定家為一代標誌。

什麼時候鑑定家出現專業化、職業化傾向；什麼時候鑑定記錄與觀點發表是以學術論文形式面世；什麼時候以「問題」為中心；以論證、證偽為目標；什麼時間就是鑑定研究邁進現代化的轉折點。

二〇一四年十月十六日

博物館在近代中國

今天中國的博物館，過去叫文物管理委員會。沙孟海先生，就常說自己是供職於浙江省文管會。細細想去，這文管會與博物館是什麼關係？還真關係到近幾十年中國文物領域的管理體制，應該從事源上深究一下。

先來看博物館，十九世紀末，興辦博物館是推行維新變革的需要。一八九五年上海強學會即倡導辦博物館、把它與圖書館、辦報、譯書等列為開啟民智的必需條件。但始終只停留在主張上，無法落實。

在十九、二十世紀之交，博物館大都是外國人建立起來的。因資料珍貴，細列名目如下：

一、一八六八年震旦博物院（上海徐家匯），法國神父韓伯祿創辦。專門收集中國的植物標本。

二、一八七四年亞洲文會博物院（上海），英國皇家文會華北分會，收集中國動植物、礦石標本、甲骨、秦漢古物。

三、一九一五年台灣總督府民政部殖產局附屬紀念博物館（台北），日本背景。

四、一九一六年滿蒙博物館（旅順），日本背景。

五、一九一九年華西協和大學博物館（成都），美國背景。

六、一九二二年北疆博物院（天津）法國神父桑志華創辦。收集中國北方各省及西藏東部等地動植物、礦石、化石標本。舉辦展覽，研究藏品，直到一九四七年才告結束。

中國第一個公共博物館，是一九○五年張謇創辦的江蘇南通博物苑。這是中國博物館史上的一件大事。其後，則是一九一四年北平故宮文華殿、武英殿成立古物研究所，向社會公開陳列古物。一九一五年，南京成立古物保護所。一九二五年，故宮博物院成立。

據統計：上世紀二○年代中國有十三所博物館；三○年代初全中國有十七八個省市建立了博物館。至於中華人民共和國成立以後，國家制度下的博物館建設，就更正規了。

一九三六年出版的《中國博物館一覽》介紹博物館達三十六所之多。

再來看文管會。最早有名可錄的，是山東解放區的膠東文物管理委員會。時間是一九四七年。翌年，哈爾濱成立東北文物管理委員會、山東古代文物管理委員會。沙孟海先生供職的浙江省文物管理委員會，則是一九五○年二月成立。其後湖南、福建、四川、陝西、江西、甘肅、河南、山西、河北、廣東、江蘇等省市相繼成立文物管理委員會。

中共中央政府曾出台兩個法令，一是一九五一年五月七日文化部、內務部發佈的《地方文物管理委員會暫行組織通則》。二是同年十月二十七日由文化部發佈《對地方博物館的方針、任務、性質與發展方向的意見》，以及一系列法令。終於完善了中國當代的文物管理組織體制。細細分析其架構，則中央是文化部文物局牽頭主管，所有的相關法令均出自其手，各省文物管理委員會是其分支機構。博物館為保存展示可移動文物，文化局文物工作隊則負責田野考古與大型文物古蹟保護。文管會是政府機構；博物館、文物考古工作隊則是業務單位。

中國的文物保護制度，經歷了清末、民國、中央建政後、「文革」後新時期，從外國傳教士辦博物館多重植物樣本礦石樣本搜集，類似於今天的自然博物館；到張謇上書《上南皮相國請京師建設帝國博覽館議》、《上學部請設博覽館議》，又設想博物館與圖書館合一的辦館思路，應該是綜合文史藝術的

一種模式。但未獲響應，遂自辦江蘇南通博物苑，收藏自然、歷史、美術等藏品，成為一種綜合性的文化博物館。但我頗疑於博覽館、博覽會在清末多重於物產與產業，有如一九二九年杭州西湖博覽會舉辦時，多重在物產的展示交流，其目的是經濟的、商業的。但一旦成立西湖博物館，則復歸博物館的文化歷史的本色序列。

在博物館的建設中，魯迅也功不可沒。《魯迅全集》裡有許多文章提到了草創時期博物館的構想，以及推動其發展的具體思路。一九一二年由當時教育部在北京定安門清代國子監舊址上成立博物館籌備處。魯迅正在教育部任職，具體負責此項事宜。一九二六年，歷史博物館以故宮端午門至午門之房舍為館址，正式開館。這是第一個政府官辦的博物館，時局混亂，篳路藍縷，艱難前行，終成正果，魯迅功不可沒。

研究博物館的形制，其實需要整理清楚這幾大關係：

一、清末博覽會與博物館之間的差異。

二、早期博物館形制為舶來品，它與「西風東漸」的關係。它與學科分類意識建立的關係。

三、古物、文物、金石學、古器物學、考古學名詞的內涵外延的詞語變遷背後的知識譜系與學術結構之變遷。

比如，今天一提博物館，約定俗成是歷史文化藝術的綜合性定義，如果是自然博物館，必會特意標出，但清末正反之。何也？博物，重在自然物（植物礦產物）而非人文物也，從西方引進時即是此一傳統觀念，今日之博物館，重在以古物證文史也。一個世紀以來，「博物」的概念為什麼翻了個個？

二〇一四年十月二十三日

故宮歷史上的兩件意外之事

故宮博物院有輝煌的歷史，比如抗戰時的文物大西遷，由馬衡院長主持，那是一段可歌可泣的大歷史，展現了中國知識份子的風骨脊樑。因為馬衡先生又是浙江鄞州前輩，有同鄉之誼；又是西泠印社早期社員，出任第二任社長，有工作上的前後世代銜接；更有創立中國現代金石學體系，正是我熱心的可以從傳統中找新變的特定學科範圍，故而對馬衡前輩就更加關注了。

但故宮博物院歷史上也有一些那麼愉快的紀錄。茲舉兩例：

中國近代教育家、也是西泠印社早期社員經亨頤，培養了豐子愷、潘天壽等大師，堪稱民國時期最令人關注、最活躍的知識份子代表。但他卻幹了一件糗事：以國民政府委員名義，提交議案《廢除故宮博物院，分別拍賣或移置故宮一切物品》的議案，要求南京國民政府委員會討論。一九二八年此案一經報刊公佈，輿論大譁。六月二十九日，國民政府開會，居然通過了經亨頤這一議案，同時決定將原擬由中央政治會議咨送的《故宮博物院組織法》、《故宮博物院理事會組織條例》打回中央政治會議重議。

這對於費了九牛二虎之力把故宮從皇室、軍閥手中拉回到社會，公眾中來的易培基（後任故宮博物院院長）、馬衡、沈兼士、俞同奎、肖瑜、吳瀛等人而言，自是無法容忍，於是由北平的馬衡擬寫申訴函，廣泛分發來北平開會的蔣介石、馮玉祥、李宗仁、邵力子、李濟深、吳稚暉、張群等政要。同時在南京養病的易培基又找到國民黨元老、時任中央古物保管委員會主席張繼，以張繼的名義寫出呈文，逐條批

駁經亨頤的意見，強調故宮博物院建立的必需性和故宮古物拍賣的不正當性。中央政治會議討論結果，否決了經亨頤提案。再次函請國民政府依原組織法公佈。至此，經亨頤風波終於平息下來了。

問題是這一風波的來源不是來源於皇族軍閥，而是來自知識份子讀書人自己，這就讓人費解了。民國有許多風雲變幻，其背後的邏輯，實在是今天我輩所想像不出來的。

第二件糗事，是易培基院長所遇到的麻煩。即所謂院長盜寶案。聽起來更加匪夷所思。易培基自一九二九年被任命為故宮博物院院長，親訂《完整故宮保護計畫》，以理事蔣中正領銜呈送南京國民政府，獲准，又創辦《故宮周刊》以廣宣傳。至於延聘專家，成立專門委員會，籌措款項整修宮殿建築，組織安排古物、文獻、圖書陳列展覽，整理院藏文物，不遺餘力。但兩年以後的一九三一年八月二十九日，他卻被控告北平故宮博物院拍賣古物「零物」，並建特別倉庫。北平政務委員會隨即責令故宮博物院停售古物，南京國民政府監察院提出彈劾案。

這真是故宮的奇恥大辱，更是易培基本人的奇恥大辱。而控告他的人，正是兩年前與他並肩戰鬥對抗經亨頤廢除故宮議案、曾任中央古物保管委員會主席的張繼，國民黨元老。

院長盜賣文物案，非同小可，又加之北平政務委員會、國民政府監察院的介入，更見撲朔迷離。但案件又不了了之，並沒有進一步的真相與事實披露與判案紀錄。我個人想想，兩年前他極力反對經亨頤的拍賣故宮古物並且在中央政治會議據理力爭，再加上他自己又以博物院院長兼古物館館長，為避監守自盜之嫌，他也不會智商低到如此授人以柄啊！真要是貪婪，悄悄地上下其手中飽私囊，不比這樣大張旗鼓地招搖過市還要特別倉庫為證要聰明得多？

易培基的書獃子氣上來了。為自證清白，他憤而致電在南京開會的故宮博物院理事會宣佈辭職，並呈故宮上級主管國民政府行政院。次日，理事會同意辭職，指定古物館副館長馬衡代理院長。一九三三

年十一月易培基抵北平與馬衡辦理移交，逐件點交無誤，監督員、北平市市長袁良蓋章確認無誤。手續完成，他避居上海。又受到江寧地方法院兩次起訴，遂於一九三七年九月因病去世，享年僅五十七歲。民國文化建設之一代英豪墜落，真可惜也。時至今日，故宮研究專家對易培基的業績大都是肯定的，對於院長盜寶案大都是不屑一顧的。且繼任者馬衡又是親隨多年，忠厚篤實，可以信託，這對晚年鬱鬱寡歡的易培基是個極大的安慰。

我頗疑心於這一控告案是出於人事糾纏及背後的黨爭。一九三〇年代初，易培基出任故宮博物院院長，改組機構，分古物館，自己兼任館長，馬衡任副館長；分圖書館，袁同禮任副館長，張繼任館長，沈兼士任副館長。但張繼認為自己是國民黨元老、中央古物保護委員會主席，資歷身分俱不在易培基之下，又在經亨頤廢故宮案中有功匪淺，卻未受到重視，於是心懷不滿，藉機訴訟，搞掉易培基。但易培基這一方有蔣介石為依靠，既然最重要的古物館抓在手裡，自不會輕易退卻，故易培基請辭，馬衡接掌之，確保故宮博物院大政方針不亂。這樣的分析，從幾個人事安排的痕跡上看，並不是想入非非空穴來風。

待讀到馬衡主持故宮之物南遷之不易；又讀到他受中共地下黨組織請託，萬般周旋抵制了國民黨政府關於空運文物去南京、台灣；本人撤離北平的命令，堅持留在故宮博物院。沒有運走一箱文物。為中華人民共和國留下一座毫無缺陷的故宮博物院，實為有功國家第一人，為有功故宮第一人！中共建政後因威望極高，繼續留任故宮博物院院長。

但改朝換代，即使是大師如馬衡又豈能倖免？一九五二年馬衡被調到北京文物整理委員會當主任委員。終於離開了他嘔心瀝血一輩子的故宮博物院。一九五五年謝世，享年七十四歲。先是陳喬，後是有新四軍背景的紅色文物專家吳仲超主政故宮博物院。作為為故宮奮鬥一輩子的馬衡先生，心中不知有什

麼樣的酸甜苦辣？

　我有一個研究生想研究馬衡，我告訴她，年表排出來以後，著力發掘這位同鄉前輩的學者性格與心理活動，體察馬衡先生遇到變故時，遇到師長託付時，遇到艱難責任挑戰時的種種心理變化：被當作政局上的棋子擺來擺去時，應對這些，是需要一種多麼強大的心理狀態啊！

二〇一四年十月三十日

「古物」、「文物」、「古器物」之特定語義指代

我們今天叫「文物」，其實在民國時並不叫「文物」，而叫「古物」，兩個名稱，代表了兩個不同的時代。回想起來，煞是有趣。為舉其例，以證之。

民國初期，「古物」是一個介乎於古董、古蹟、古文物的覆蓋面較廣的特定詞語。比如北洋政府內務部要故宮在武英殿設北平古物陳列所（一九一四年），向社會開放，售票供市民參觀展出清內府所藏奉天瀋陽行宮和熱河行宮的各種古物。其功能就是今天博物館的功能。但它叫古物陳列所。「古物」兩字是十分約定俗成的。後來正式成立故宮博物院，亦設古物館、圖書館、文獻館，易培基任院長兼古物部主任，馬衡任副主任。院長親自兼任，亦見出「古物」的核心地位來也。

其後國民政府頒佈一系列法令，皆以「古物」為詞。

一九二八年，北京成立臨時古物維持會，由陳垣等負責。

一九三○年，國民政府頒佈《古物保護法》十四條。

一九三一年，行政院發佈《古物保護法實行細則》。

一九三二年，《中央古物保護委員會組織條例》公佈。

一九三三年，北平市民自發成立保護古物協會。

一九三四年，《中央古物保管委員會辦事規則》、《中央古物保管委員會會議規則》作為國民政府

令準備案呈奉。

一九三五年，行政院公佈《採掘古物規則》、《外國學術團體或私人參加採掘古物規則》、《古物出國護照規則》。

綜上所引，所有由國民政府發出的條例法令，均以「古物」而非今天「文物」的名詞為準。當時的中共陝甘寧邊區政府，也沿用「古物」的概念：比如一九三九年，《為調查古物、文獻及古蹟事》發出訓令給各分區行政專員、各縣縣長云云。可以說：「古物」的稱謂，作為民國時期的標誌，是清晰的、明確的。我頗疑心「古物」是一個從日本引進的外來名詞，所以沿用不疑，有如「藝術」、「美術」、「文明」、「政治」、「經濟」、「文藝」之類的東洋輸入詞通用於清末民初之例。

但一些轉變正在悄悄發生。

一九四七年，中共山東人民政府成立膠東文物管理委員會。

一九四八年，中共東北行政委員會在哈爾濱成立了東北文物管理委員會。頒佈了《東北解放區文物古蹟保管辦法》、《文物獎勵規則》兩部法令。這是地方新政權初次用「文物」替代「古物」一詞。當然，它也不是空穴來風，在幾年前，民國的民間已經有此例。比如一九三五年，國民黨北平市政府祕書處已經編輯《舊都文物略》，又成立了從事古建築維修保護與調查研究的專門機構「舊都文物整理委員會」，用的都是「文物」概念而非習慣的「古物」概念。只不過限於地方政府的影響力，傳播不廣而已。其後國共內戰後期，獲取新政權的山東、湖北、浙江、河北、河南、北京、雲南、甘肅、福建、四川相繼成立省級文物管理委員會，終於完成了全國統一體制的地方文物機構設置，一九四九年十月一日，中華人民共和國成立，即在政務院設文化部，下設文物局。鄭振鐸任局長，王冶秋任副局長。所頒佈的法令中，再也沒有民國時的「古物」概念而統一為「文物」矣！

與「古物」、「文物」相並行的，還有一個「古器物」。它更多地通行於學術界。

一九一六年，羅振玉編《殷墟古器物圖錄》

一九一九年，關百益編《新鄭古器物圖錄》

一九三九年，于省吾著《雙劍誃古器物圖錄》

在學術界與高校，「古物」是個含糊的概念，它可以是古董、古玩、古蹟，而古器物卻是定位為「器」，具有學科意義。我曾問過當年在浙江大學專授古器物課程的沙孟海師「文物」與「古器物」之間的差異。沙孟海師的解釋是：「古器物」重在「器」的形制變遷與文明傳承，「器」有功用的含義。比如青銅器中有禮器、樂器、兵器等，它既是文物學、金石學，也是古器物學的研究對象。但一些農耕工具、起居用具、車馬器、計量器、雜物等，如果年代不是原始上古，又沒有銘文（大多數民間實用之物都不會有銘文），就不入文物、金石學之法眼了，但它卻是文明承傳的重要證據、古器物學的研究對象。所以它是站在文物研究的大框架下，更側重民俗學、文明史、社會生活樣式史研究的特定立場。就像「考古學」一樣，我們習慣於以為「考古學」是研究中華文明起源，所以它必是中國的老舊國學；其實它的學科背景、知識譜系都是來自西方學科思維、學術方法的。

「古物」、「文物」、「古器物學」，加上同時並行的「博物館」諸名詞，其實每一個名詞背後都有特定的時代指代、社會觀念指代甚至是政治意識指代，端看我們有沒有這種抽絲剝繭、細心演繹的學術能力。信然！

二〇一四年十一月六日

書畫鑑定中尷尬的「代筆」

鑑定活動中的真偽判斷，本來是一錘定音的。是真必不偽，是偽必不真。兩者必居其一，不可含糊。書畫鑑定家常常堅持自己的判斷，陳述理由，據理力爭，不同的判斷各持一端，從而形成一些有趣的鑑定爭論公案。儘管有些鑑定可能依據不足，但只要治學是認真的，態度是嚴肅的，我們可以不完全認可其鑑定依據，但必然會尊重其鑑定結論——即使他未必一定是正確的，但他卻是清晰的。

但比較麻煩的，是「代筆」。以前讀啟功先生名文〈董其昌書畫代筆考〉，專業積累太少，雲裡霧裡，不得要領。只記得「代筆」畫家趙左的名字。後來查出代筆董其昌作畫的，還有沈士充、趙洞、葉有年、楊繼鵬、珂雪、吳振等五六人，幾乎是一個專業團隊。靠董其昌的大名頭吃飯。但因為董其昌的書畫平時見到較少，實例難取，故而也就當知識儲存而已。

真正讓我對「代筆」撓頭的，是第一任社長、海派領袖吳昌碩。其時編吳昌碩書畫集，又辦吳昌碩書畫展，召開吳昌碩研討會。整理編輯吳昌碩傳世作品時，忽然發現有一批畫比較弱但款書氣很壯的作品。論款論印，皆無問題，但畫風筆墨出手稚嫩小心翼翼，了無吳缶翁常有的霸悍縱肆之氣。聯想到傳聞在海派書畫率先走向市場之際，吳昌碩訂單日多，不得已，只得請專業代筆人如王一亭（人物）、趙雲壑（山水花鳥）、吳東邁（花卉）等代為應付筆債。其中，王一亭專畫佛像，屬於特例，趙雲壑筆墨老辣，足可亂缶翁之真；其子吳東邁則稍弱，此批作品，乃東邁為父代筆者乎？

於是，是真是偽，竟難一定矣。從畫上說，不出自吳昌碩之手，當然應該判偽。但從吳昌碩落款鈐印看，款書既真，又證明吳昌碩對畫面技法等等是認可的，在質量上是認真把關的，說不定還在「代筆」畫上補足、追加、完備之，於是又不能斷為偽。這真偽之間，一念之差，還真不是非黑即白，涇渭分明可論。

畫家請「代筆」，有幾種不得已的情況。一是畫家名氣太大，求畫者眾。來不及，只好請門生子弟「代筆」自己落款。吳昌碩即是最典型的例子。二是畫家專攻花鳥，但訂畫者因名氣大希望求人物畫，又不方便拒絕說不會畫，只能請會畫的「代筆」，三是畫家資深年高，老眼昏花，畫不了工細的仕女、翎毛、蟲草，於是自己畫粗筆花卉配景，而請門生子弟「代筆」畫精細部份，比如齊白石即有如此傳聞。當然，也有貴公子習氣濃郁不耐煩案頭孜孜的，如皇族溥心畬，自己身懷絕技，卻寧願喝茶聊天、美食自期、優哉游哉、瀟灑快活，而把丹青事付與「代筆」的學生。總之，作為明清以來繪畫社會學的一個側面，「代筆」現象是一個十分有趣、有內涵可發掘的繪畫史、鑑定史命題。

從宋徽宗時代，北宋畫院畫家就替皇上代筆。徽宗許多傳世作品，如最著名的〈聽琴圖〉，都是畫院中人所為，再由徽宗署款，從而成為「御筆」的。明代文徵明是創作量極大的名畫家，但他也有專門「代筆」人，名叫朱朗，錢穀。兒子文彭也是「代筆」的好手。清初四王中王時敏也有兒子王撰「代筆」，王石谷則因眼力不足，山水畫中人物或牛馬，則請楊晉、虞沅「代筆」。揚州八怪中金冬心的傳世畫作，則多有羅聘、項均、汪士慎及書僮陳彭「代筆」。當然，這種「代筆」之所以成立，通常是代筆人與委託人之間有父子之情、叔侄之緣、師生之誼，如文徵明之於文彭、王時敏之於王撰、鄭板橋之於鄭墨、華新羅之於華俊。至於師生之誼，則金冬心之於羅聘、吳昌碩之於趙雲壑，例子更是多不勝舉矣！

這樣的「代筆」一多，自然也會有經濟上的糾纏。即使是血緣親屬，也會為遺產處分而對簿公堂，比如任伯年傳世假畫，多由其子任堇、女任霞、門生倪墨耕所為；而馮超然假畫，則多由外甥張穀年所造，請注意，不是事主明確請託「代筆」，而是背地裡悄悄造假牟利。其間的糾結，正未可以親情私誼含糊論之也。

至於前舉董其昌，則有幾段存世文字可供一粲：

——「曾見陳眉公手札與子居（代筆者沈士充）老兄，送去白紙一幅，潤筆銀三星，煩畫山水大堂，明日即要，不必落款，要董思老（其昌）出名也！」（程庭鷺《箬庵畫塵》）。

——「先君與思翁交遊二十年，未嘗見其作畫。案頭絹紙竹籠堆積，則呼趙行之洞、葉君山有年代筆。翁則題詩寫款用圖章。」（顧復《平生壯觀》）。

「要董思老出名」，即署款具名：畫要沈士充畫，署名要董其昌署。畫畫找趙洞、葉有年畫，董其昌自己只負責「題詩寫款用圖章」，嗚呼！

那麼，這樣的「代筆」業界究竟認不認可？答曰：基本上還是當作真跡來對待。比如仍以董其昌為例：有詩云：

隱君趙左僧珂雪，每替容台應接忙。
涇渭淄澠終有別，漫因題字概收藏。

只要題字落款是真，即表明畫家自己是認可了的，也只能以真跡視之了。

二〇一四年十一月十三日

從書畫作偽史到「蘇州造」

古書畫鑑定的需要，是因為作偽的猖獗。而近世以來，造假之間，集中在幾個大區域。具有作坊化、分工細、專業化程度高的特點。遂成一個特殊的時代現象。如「揚州造」專攻揚州八怪金冬心、鄭板橋和石濤；「湖南造」專偽曾國藩、何紹基、左宗棠、曾國荃、齊白石。「北京後門造」專造宮廷畫即專署「臣某某」款的細密畫；「河南造」專造宋元，但水準不高。但即使再有得逞於一時，畢竟不出揚州、湖南、開封、北京有限地域，影響不了整個書畫鑑定界。上海沒有一個專門的「造」的名號，但以譚敬為首的偽畫班子卻堪稱專業化程度最高，以後會專門涉及之。相比之下，值得深入研究的，倒是赫赫有名的「蘇州造」。

「蘇州造」質量高、品質精、輻射面廣，在作偽界首屈一指。從明代開始，一、倚仗明代書畫風氣極盛，名畫家如吳門四家集聚而成全國中心；二、收藏家居全國之冠；三、江南經濟高度發達；四、文化優勢明顯；等等，不但書畫史獨占鰲頭，收藏作偽史也是睥睨一世，無與匹敵。比如，蘇州專諸巷、桃花塢、山塘街書畫鋪鱗次櫛比，是作偽的最好出口。作偽範圍，不僅限於吳門畫派。有專業偽唐宋青綠山水如李思訓、李昭道、張擇端、趙伯駒、趙伯驌，乃至明代本朝仇英仇十洲的，設色華美，多用絹本，畫工細密，造型平庸板滯，人物或工筆山水為主體。在民間極少宋元收藏的情形下，它極適合商賈們攀附風雅的市場需要。但正因一味工細俗筆匠氣，被行內蔑視為「蘇州片子」。直到清代中期才漸漸

消歇。又有詹仲和（僖）專仿元代自趙孟頫以下，不僅畫作工細羅漢、獸馬可以亂真，連最難的趙體書法仿作也可以得心應手。甚至還可以仿元畫同時名家如吳鎮、夏昶。姜紹書《無聲詩史》喻曰：「寫墨竹風杖露葉，可遠仲圭（吳鎮）近接仲昭（夏昶）」，像這種以一人研究仿偽一代畫風，在其他地區作偽史紀錄中還沒見過。錢泳《履園叢話》舉一事，足可證「蘇州造」之勢大：

國初蘇州專諸巷有欽姓者，父子兄弟，俱善作偽書畫，近來所傳之宋、元人如宋徽宗、周文矩⋯⋯王蒙、倪瓚、吳鎮諸家，小條短幅，巨冊長卷，大半皆出其手，世謂之「欽家款」。

一大家族都專事偽宋、元畫風，試想一、是需要多細密的分工合作？二、是具有多大的市場需求量啊？

宋、元如此，明朝同代如何？同是姜紹書《無聲詩史》載：朱朗隨文徵明學畫，誼為師徒。有時也為文徵明「代筆」。有時也「託名以行」，畫些仿文徵明的山水畫牟潤利。一客商夜宿蘇州，屬童子攜潤訪朱朗宅，求仿居賃相鄰的文徵明（衡山）山水橫卷一件，未料夜深人靜，不辨府邸，童子誤入文徵明宅並誤認文徵明為朱朗，道委託出作偽之意。文徵明宅心仁厚，恐隔壁朱朗得知尷尬，又恐童子回去受責，遂笑納禮金，謂童子曰，「我畫真衡山，聊當假子朗，可乎？」次日傳為笑談。

不但坊間匠人專門作偽風氣極盛，連文人儒士也介入進來。同時代的例子，是赫赫大名的王百穀。

清沈德符《萬曆野獲編》云：

骨董自來多贗，而吳中尤甚，文士皆借以餬口。

近日前輩，修潔莫如張伯起，然亦不免向此中生活。至王伯谷（穀）則全以此作計然策矣。

在沈德符這樣的大學者心目中景仰的前輩大儒張鳳翼（伯起）、王穉登（百穀）居然也出此作偽之事？可見同時代的蘇州人對書畫作偽熱衷到什麼程度了？

「蘇州造」的後世紀錄，則推大收藏家顧文彬與吳雲。

顧文彬，蘇州人，官至浙江寧紹道台，撰述《過雲樓書畫記》的主人，藏書古籍、扇面亦成規模，正宗的文人學士。明清名家名作如杜瓊、沈周、文徵明、祝枝山、孫克弘、藍瑛、收藏宏富，所在多有。在清季收藏史上蔚為大國。吳雲，浙江吳興人，官蘇州知府，性喜金石鼎彝、法書名畫，收藏明清書畫極眾，正宗的金石家。

一個貴為道台，一個貴為知府，而且兩人為親家，又同為掛了號的收藏家，據記載，卻利用吳平懂金石而以印章仿製為路徑方式；顧文彬善著述（《過雲樓書畫記》）為文字著錄，合作作假。又清末民初蘇州的大收藏家龐元濟（虛齋），也有把收藏的一些近似宋人風格的明人無款小畫，添上馬遠、夏珪名款賣到西洋去的傳說。書畫鑑定史上「蘇州造」的演繹史，真是妙趣橫生、連漪無窮！僅僅瞭解「揚州造」、「湖南造」、「北京後門造」、「河南造」、「蘇州造」等等現象故事並介紹，是容易的。但梳理出「蘇州造」那不可取代的作偽史價值、鑑定史價值，我想我們是深入推進了一步。接下來，應該探討更深層次的地域文化價值觀、學術風氣、經濟基礎、市場發育等等相關課題。套用一句流行語：

那麼，接下去問題來了：

一、為什麼一門父子兄弟會同時從事專門作偽行當？

二、為什麼一人會專注一個時代如元代的畫風作偽？

三、為什麼文人士大夫會不顧形象節操一同混跡作偽？

四、為什麼貴為知府道台在收藏界負盛名者也會熱衷於此？

五、為什麼這些現象都發生在蘇州？

二〇一四年十一月二十日

重提朱家溍

蕭山人朱家溍季黃先生，是當代文博專家中最不張揚高調的一位。與今天不斷被反覆炒作的徐邦達、謝稚柳、楊仁愷、啟功、王世襄、羅哲文、劉九庵等名聲赫赫相比，他幾乎處於常常被遺忘、連名字都不被提起的地步。但他好像滿不在乎。安於做一個平平常常的故宮職員，做一些繁難瑣碎之事樂此不疲。

對朱家溍先生來說，他的平淡平常意味著什麼？

他是世家大戶。父親朱文鈞翼盦是財政部高官，故宮博物院成立，朱文鈞被聘鑑定書法名畫古籍善本珍拓碑帖。而朱文鈞本人也收藏宏富。這對年輕的朱家溍來說，少年啟蒙時期就面對一流藏品，可稱第一等的滋養。朱氏一門到朱家溍兄弟，都是博物館世家，比如供職浙江博物館的長兄朱家濟先生，還受師陸維釗先生聘，成為浙江美院書法專業創辦時的主力教師。而朱家溍先生供職故宮六十年，被譽為「故宮活字典」。一門豪傑，於此可見一斑。

季黃朱家溍先生是中國國家文物鑑定委員會委員，中央文史館館員，故宮博物院研究員。身分並不顯赫但都極有含金量，都是「高大上」的「實貨」，沒有一個虛的，更沒有值得炫耀的主席理事之類的頭銜。身分如此，但作為文博大家，是到近年才慢慢被公眾認可的。既沒有以資歷叱吒風雲，也沒有以身分笑傲世俗，而是把自己當作世俗中一份子笑吟吟面對世間風雲變幻。於是，在故宮院牆內外，常常

可以看到一景：八十多歲的一老頭，騎一輛半舊自行車，見人打招呼，就像一個守院的更夫。住宅在北京西門角「僧王府」（僧格林沁王府），歷經滄海桑田，院子裡就兩間小屋，十分侷促，甚至牆是紙糊的。但簡陋之甚仍不失「範兒」：竟有啟功先生為題「蝸居」二字。

他的捐贈則更是令人咋舌。從上世紀五○年代開始，朱家溍先生一門即開始把幾代收藏，積聚碑帖一千餘種、古籍善本兩萬餘冊，及大批明清黃花梨、紫檀家具，書畫文物都無償捐獻給國家。前不久，故宮博物院為紀念朱氏父子的故宮緣，為紀念朱家溍先生誕辰百年，還專門在二○一四年九月三十日至十一月五日，在延禧宮為他辦了一個「歐齋‧墨緣——故宮藏蕭山朱氏碑帖特展」。蕭山朱氏僅僅碑帖這一項捐獻，其中被定為一級文物的即有五十六件，佔故宮所藏碑帖百分之二十七‧六，「歐齋‧墨緣」展覽從中精選一百件，配以朱翼盦文鈞先生著錄、題跋、交遊史料。那麼如果要估值全部捐獻文物，該是一個多麼大的天文數字啊？能想像這樣的捐獻者甘於安貧樂道，每天騎舊自行車住「蝸居」嗎？什麼大世面、什麼大場面他沒見過？

季黃朱家溍先生是故宮的活字典，熟讀清代內府大檔。太和殿（金鑾殿）的龍椅，被袁世凱的洪憲皇帝夢趕到倉庫裡成為廢料，一九六三年朱家溍先生憑藉自己淵博的知識，細心找到龍椅，一年整修，終於讓龍椅重回金鑾殿。另一個絕活，是朱家溍先生的博學。據朱氏老友王世襄先生稱，一九九二年，中國國家文物局組織專家組赴各省市博物館鑑定一級文物，除玉器、銅器、瓷器可以請到專家之外，三類之外其他文物則皆由朱家溍先生掌眼。比如琺瑯彩琺瑯器的標準，就是朱家溍先生定的並且至今仍在被遵奉。我忽發奇想，目前故宮博物院與浙江大學在聯合招收「故宮學」研究生，如果朱先生還健在，他應該是最合適的首席學科領導人選。可惜他生前並無這樣的學術平台，遂使一代大家竟成無學科支撐的雜家，憾憾！

季黃朱家溍先生又是具有宏觀思維的文博專家。比如他有一個十分新的觀點，一直未被業界注意。故宮碑帖專家老友施安昌提到：「文物鑑定」是個約定俗成的概念，但其實沒有人能真正「定」。故而應該改成「訂」字為更合適。「定」是到此終止不再變更，但你怎麼知道沒有新證據新史料出現，足以修正、推翻舊的鑑定結論？文物之鑑是一個科學論證的過程，探究真理永無止境，誰也不敢說自己就「定」了。而「鑑訂」則著眼於原有結論的不完備不確切不精密之處，有錯誤疏漏則訂正之，這才是文物工作者的應有態度——我們今天浙大書畫文物鑑定研究中心在做的工作，正是把文物書畫鑑定當作一個科研探索來對待，時時探討它發展、改進的可能性。雖然「鑑定」一詞目前要改成「鑑訂」，尚難突破約定俗成的瓶頸，大部份鑑定專家還是喜歡那種一言九鼎的好感覺而不願放棄「定」字。但我們這些學問家與朱家溍先生的思考卻處於同一機杼，故於心有感焉！

最近，中華書局又重印了朱家溍先生的《故宮退食錄》，暗紅色布面，正像他的一生：素面大賢。通常成為大聖賢，必是萬眾景仰，一呼百應；而窮街陋巷，蝸居布衣，「一簞食，一瓢飲，在陋巷。人不堪其憂，回也不改其樂」（《論語·雍也》），這樣的人生境界，不是每個人都有的；即使是名家大師、更以文博界的眾大老而論之，也絕非常態而是極稱稀罕的。

與九月至十一月故宮博物院「歐齋·墨緣」特展以蕭山朱氏為脈，主要展出捐獻碑帖和父親朱翼盦文鈞的文物不同；蕭山博物館在十月二十五日至二〇一五年三月五日舉辦的「百年季黃——紀念朱家溍先生誕辰一百週年展覽」，作為家鄉的舉措，吸引了巨大的社會關注度。季黃先生誕辰一百週年的二〇一四年，有這樣兩個頂級的展覽南北呼應，倘若老人家地下有知，足稱寬慰於九泉了！

二〇一四年十一月二十七日

收藏大家的情懷與信仰

民國時期的書畫收藏，有一個很突出的現象，就是收藏規模愈大，愈有眷戀情結，不肯以其輕易交易賺取個案中物的利潤——為愛而藏；為嗜而藏；為信仰理想而藏。其實他們並非不知道自己收藏宏富的價值連城，但他們卻義無反顧，一任其舊；不到身處窘境的晚年，或要處理身後事，絕不將自己的收藏脫手與人以取厚利。

進入民國時的收藏大家，論規模、論品質、論影響，以龐元濟、張伯駒、吳湖帆、張珩、張大千為同一輩中最為傑出者。

龐元濟是首屆一指的收藏大家。承蘇州悠久而強大的吳門收藏文化歷史的熏染，龐元濟畢生以收藏為人生目標而心無旁騖。他的收藏，滋養了許多青年一輩的書畫家，只要獲得他的信任，進入到他的藏品之中，幫助他對每一件藏品進行登錄、修補、複製備份，就是一種大機緣大福分。比如前舉的張大壯，即是這方面的典範。有如鄧石如年輕時有機緣入梅鏐家觀摩藏品眼界大開，終成一代大家；龐萊臣的功用，是一個善於以宏大的藏品作為孵化器，來培育一大批青年英才。故而他作為收藏家影響一代藝術創作的典範，作為一代藝林領袖，是收藏界在江浙滬地區最有特色的人物。只要看看他的虛齋裡金題玉牒、錦囊絲籤、繡像朱紫……排列如雲錦燦爛，每件珍品皆敘背景材料文獻考證，而且編成《虛齋名畫錄》、《虛齋名畫續錄》，在浩瀚的收藏中精選嚴擇，以六百三十四件極品收入名畫錄。而且在漫長

的收藏生涯中，只見收進不見售賣，又做收藏家，又做研究家；如此姿態，世上能有幾人？

吳湖帆也有收藏世家背景，潘祖蔭、吳大澂兩位祖上的勳臣文豪的奢華門楣，決定了他顯赫的社會地位和權威身分。在收藏鑑定界，他的「四歐堂」，他的懷素〈千字文〉、宋高宗〈千字文〉、劉松年〈商山四皓圖〉、趙子昂〈枯木竹石圖〉、黃公望〈富春山居圖・剩山圖〉等唐宋元巨跡收藏，他在鑑定界元老大家一言九鼎的地位，他因善詞而有《佞宋詞痕》、《梅景書屋詞集》，他的鑑定收藏著作有《丑簃談藝錄》、《鑑定筆記》、《燭奸錄》、《目擊編》。最後，還有他這一手獨步天下的山水畫，都是一個單純收藏者所難以企及的。這樣的人物，很少看到他頻繁地買進賣出，一遇極品貴珍，沾手後即入祕篋日夕把玩，再不出賣；最多是以物易物，用好的藏品去換更心儀更好的藏品。若不遇迫不得已的情勢所逼，基本上看不到以藏品拋售牟利的舉動。

張伯駒的絕世收藏眾所周知，卷軸畫傳世第一的展子虔〈遊春圖〉與書法墨跡第一的陸機〈平復帖〉使他具有笑傲群雄的資格。須知他入手〈遊春圖〉所需資金籌備是賣掉自己在北京最好最大的宅第（原為李蓮英舊宅）才湊齊；我們今天只聽說賣畫賣藏品去買豪宅豪車享受生活，卻從未聽說過賣掉頂級豪宅去買文物藏品的。更難能可貴的是，當他的藏品被土匪偵知，遭綁票欲以害其性命逼迫交出稀世珍寶時，張伯駒竟囑咐妻子以死相殉之志：寧可死節絕不交出國寶之決意。這樣的以命相搏，體現出何等偉大的收藏家的節操！

張珩（蔥玉）是湖州張氏世家子弟，出身名門，三代皆為收藏鑑定巨眼。從小養尊處優，而耽溺翰墨，其收藏在二十世紀三〇年代即可匹敵於吳湖帆、張大千。只收唐宋元，不收明清，表明他在收藏專業上的底氣十足。據聞鄭振鐸曾在一九四七年為張珩編過一冊《韞輝齋藏唐宋以來名畫集》，內有唐周昉〈戲嬰圖〉、唐顏真卿〈竹山堂連句〉、宋歐陽修〈灼艾帖〉、宋易元吉〈獐猿圖〉等等。張蔥玉後

來轉為國家文物局書畫處長，又以出眾膽識為書畫鑑定的學科化建立了不世功勳。

張大千以丹青領袖畫壇，而收藏也是出手大氣，收得許多中國繪畫史上的巨跡。近代收藏史上最大的豪舉，除張伯駒以豪宅換名畫之外，張大千以十五根金條、五百兩黃金再加二十件明畫，易得五代顧閎中〈韓熙載夜宴圖〉、董源〈瀟湘圖〉、〈江堤晚景圖〉三大名品，可推首屈！晚年張大千流落海外，部份藏品流出，人事糾纏，也消磨了不少英雄豪氣。又加之他畫名太盛，掩蓋了作為收藏大家的一世名聲，以致我們反而忽略了他作為最具代表性的當世收藏大家的存在價值。

歸納這五家巨擘大師，首先有個共同特點：不是世家祖傳就是丹青高手。龐元濟、張伯駒、張珩屬前者，吳湖帆兩者兼得，張大千屬後者。其實龐張諸公都寫得好字畫得好畫，只不過到不了吳湖帆、張大千的高度。但龐元濟的品質與規模；張伯駒的書畫收藏兩個第一的紀錄；張珩的鑑定學科建設的不朽功勳，又是他人所不具備的輝煌業績了。其次是他們都把收藏當作一種理想與信仰，不沉迷於商賈固有的買進賣出以牟取暴利，甚至遠離市場，而是為文化續一脈絡，極少熱衷於交易商貿，直到最後，張伯駒所藏進入故宮博物院成為鎮館之寶，龐元濟所藏進入上海博物館、蘇州博物館與南京博物院，吳湖帆所藏進入上海博物館。再次是他們都有學術研究跟進，比如龐氏《虛齋名畫錄》、張伯駒有《春遊瑣談》、《叢碧書畫錄》、張珩有《韞輝齋藏唐宋以來名畫集》（一九四七年）、張大千有《大風堂書畫錄》（一九四三年）。又次他們都是一代社會名流，除了收藏鑑定之外，皆能以文人士大夫氣節與操守立身，而不僅以商賈心態和書畫販子思維自處。遇事大處著眼，不貪婪不較勁不瑣屑，以冰清玉潔自期，以此論之，即使今天還有足以在收藏數量上上攀他們的例子，甚至拍賣、收藏、交易方面也做得不俗者，又豈能同時具備他們的卓越境界？

在國家收藏缺位的時代，正是有了這樣一些偉大的人物，我們才會看到持續百年的民族文化的保存

與倡揚。而他們的信仰與理想，今天的收藏家雖然不能人人皆學之，卻應該人人皆知之，並且人人皆引

為自己進入收藏界的人生目標。

二〇一四年十二月十一日

「圖錄費」與拍賣亂象

書畫拍賣行市場的優勝劣汰，並非齊刷刷的你下我上守信者勝背信者敗，而是你中有我我中有你，有時候甚至會出現劣幣淘汰良幣的倒轉局面。俗話說無商不奸，只要有百分之一的機會，就會有百分之九十九的投機者與坑蒙拐騙者。關於拍賣圖錄，早些年就關注過。當年西泠印社拍賣公司草創時，陸鏡清老總說要給每一位社員寄一套拍賣圖錄，我大表贊成。專攻創作書畫篆刻的社員們、學術研究的社員們，如果有機會關注一下藝術品市場，尤其是上拍的明清古跡名作和近代大師作品，當然是一件大好事。「西泠拍賣」好幾次都出西泠印社早期社員專場，有些圖錄還成為我們研究社史的圖像資料依據。

但關於拍賣圖錄，也有一些有意思的話題。

於我們而言，真是一個來自藝術品市場的支持與後援。

早些年有感於吳昌碩在日本的巨大影響，於是有了搜集日本藏吳昌碩書畫篆刻作品的心願。請在海外的西泠印社社員鄒濤協助，經過幾年努力，蔚為大觀。其後纂成《日本藏吳昌碩金石書畫精選》，質與量皆屬上乘，發行社會，影響藝術界非淺。殊不料一次北京匡時拍賣，董國強老總忽然打電話給我，云看到一批吳昌碩的回流作品，看圖錄是陳先生編的，但總覺得不靠譜，謹慎起見，所以詢問一下。我說沒有印象啊？畫冊有過，拍賣圖錄沒有過。遂囑他找助手把書寄我。一看圖錄裝幀簡陋，赫然署名「主編陳振濂」。出版是「西泠印社出版社」。而內檢畫冊頁面，全部是假。顯然是通過以假易真來包

裝偽作，並費心思印刷圖錄以自證之、進而謀取暴利的伎倆。一冊圖錄印刷費不過數萬，而這批假畫如果當真畫出手，那可是上千萬的暴利啊。這讓我對書畫作偽市場之猖獗，有了新的認識。它不是小打小鬧的把戲，而是可以「大兵團大規模作戰」的。

過去拍賣公司幾家有名氣的，規模都不小。收藏家要使自己的藏品擠進去成為拍品不容易；要以假充真更難，所以騙子要使用這種自費印刷圖錄的大成本投入以求一逞。隨著藝術品市場愈來愈好，許多小拍賣公司如雨後春筍，紛紛開辦。有些既無背景又無雄厚資金的，一兩次拍賣過後，再也難以為繼，於是就動起印圖錄的歪腦子。比如，藏家有東西要出手，拍賣公司找所謂的鑑定家上門服務，十分謙遜而態度尊重，藏家入手五萬十萬的東西，鑑定家一估價三百五十萬至四百萬，天花亂墜侃一通，您老撿漏啦，這東西值大錢啦！幾十倍的利潤想像，忽悠得收藏家臉紅心跳，以為真是金元寶砸自己頭上了。但一到送拍了，卻大多會遇到一個意想不到的要求：要印刷圖錄，還未上拍，先要交圖錄入編費兩千元至五千元不等。理由是還未產生利潤，前期的宣傳推介費用要自己承擔一部份。等到拍賣會開了，或壓根兒就沒開，告訴你流拍了，結果是未成交；書也印了，入編費也拿不回來了。東西也還是原來的東西。甚至還有鑑定要付鑑定費若干，但如果送拍，可以免鑑定費。以此來誘迫藏家送拍上當從而收取圖錄費。

一個拍賣公司如果連拍賣圖錄也印不起，費用要分攤到藏家，這個公司多半不靠譜，而且從五萬價格被公司御用鑑定家可以估到三百五十萬的高度，中間有幾百萬的利潤差價，怎麼連兩千元印刷費都要計較？顯然不合情理。所以這時候千萬不能被量眩得迷失基本判斷力了；不但要看怎麼說，還要看它怎麼錄費。

這幾千元錢打了水漂，其實，小拍賣公司就是盯著你的圖錄入編費，積少成多，既有拍賣圖錄以充業績，又能白賺一筆版面費，以此得逞於一時的。行內所謂「虛假鑑定，高估藏品，聯手做局」，即指此也。

麼做的。區區兩千元入編費，就暴露出利用圖錄做手腳的心態。

贋品橫行是當今拍賣公司最頭疼的事，但卻是許多魚目混珠的以拍賣名義行書販子之實所希望的。「老的賣不過新的；新的賣不過假的」究其原因，是當市場繁榮導致大量民間資本甚至國資的進入，以及視文物藝術品拍賣為投資與投機的風氣所致。既然投資，就要講究回報，求利心態是正常的。其實明清至民國皆有之。但把投資、投機當作主流、常態，大眾一窩蜂地瘋狂投身進去，牟取利潤發大財，於是就成了坑蒙拐騙橫行，賣出贋品不以為恥反以為榮、自以為得計有本事的價值取向，這卻是今天文物藝術品走向市場後始料不及的後果。而且更糟糕的是，所有這些，都是以「陽謀」的方式進行，比如炒家與製假者對收藏玩家的「算計」，都有振振有詞的託詞：比如國際慣例拍賣不保真啦、「吃藥」當作付學費啦、炒作為市場行為無須大驚小怪啦、附上「鑑定證書」以保險啦……亦即是說：只要文物藝術品市場開放後，它首先就是一個商場（商戰之場），而不是我們想像中的藝術場——只不過是以藝術的名義建立起來的獨特商場。甚至在許多情況下，有些方面連商場的規則（如保真）都可以堂而皇之地不遵守。忘記這一點或不理解這一點，那我們對「圖錄費」這類怪現象就會百思不得其解並為它憤憤不平過甚了！

回想起當年西冷印社拍賣有限公司的向數百社員贈送幾十斤重的拍賣圖錄之舉，再看看這所謂的「圖錄費」，孰真孰偽，一目了然！

「圖錄費」如此，其他呢？

二○一四年十二月十八日

「江南第一藏」錢鏡塘

浙江海寧硤石鎮有一書畫收藏世家，三世而至錢鏡塘。我在上海讀書時，其女公子錢惠賢老師曾經為我們帶過班上過課。當時正逢「文革」時期，錢老師是被打入另冊的黑五類，平時噤若寒蟬。一次偶然我交全班作業到教師辦公室，正逢錢老師在面對一張臨本講陶淵明的〈五柳先生傳〉中的開始：「先生不知何許人也，亦不詳其姓氏，宅前有五柳樹」，我進門接了一句「因以為號焉」。她大為驚訝，說你居然會背古文？難得難得。但其後她對我親近，我卻不敢，怕被大家指為與落後份子錢老師過從太密而被孤立。雖然當時時勢如此，一個十七歲的少年，抵禦不住外界的壓力。但現在想想：畢竟是冷淡了錢老師的一番賞識之心，良心上是過意不去的。

當時並不知道錢老師是世家，更不知道錢鏡塘是何等人物。一次，學校組織到上海博物館去參觀古代書畫特展。對我們這些青年學子而言，是膜拜有加如飢似渴，生怕脫落名畫的每一個細節。我正在一扇大櫥窗前看宋人〈雪竹圖〉，跟同學在竊竊私語：不是說中國畫都是以線條為骨力嗎？怎麼這件古畫全是沒骨染成，沒有一筆坦露的線條？錢老師慢慢踱過來，悄悄在我身邊停下，指著〈雪竹圖〉說，看來你很喜歡這張畫？這是我家藏過的。以我的閱歷，怎麼也無法把有如聖殿般尊貴的上海博物館和一個被政治打入另冊抬不起頭來的錢老師掛起鈎來。瞠目結舌的表情，讓錢老師頗感意外，她說你看看〈雪竹圖〉竹竿中一個細小的局部：上有小款：「此畫價值黃金百兩」。這個標記，只有我父親告訴過我。

於是我對錢老師肅然起敬起來——原來她們是一個大世家啊。

錢鏡塘的收藏被譽為「江南第一藏」。上啟唐宋、下至當代，法書名畫金石玉玩，總量達一萬餘件。除宋代蘇黃米蔡及范寬、郭熙、李成、馬遠、直至趙孟頫、文徵明、祝允明、唐寅、仇十洲等，直到趙之謙、任伯年以降，幾乎是以個人之力傾舉家之財，形成一個龐大的、當時獨一無二、無可匹敵的收藏群。當時的業界，視他為今之項墨林、安麓村、龐萊臣一級人物。

錢鏡塘對於一些古代名畫的流傳研究可謂是訓練有素。比如，他一直關注的人物中，范寬是一個特例。目前傳世有幾件如〈谿山行旅圖〉、〈雪山蕭寺圖〉、〈山水晚色圖〉等等，每件的行蹤與來龍去脈，他都爛熟於心如數家珍。上世紀四○年代初期，他收范寬〈山水晚色圖〉的經歷可謂典型。一次在上海廣東路文物市場，他走進一家大店，入座大堂紅木八仙桌，周圍古玩家馬上圍了過來。一位賣主一看錢鏡塘這樣的大牌，覺得賺大錢的機會來了。便把一卷破碎爛蝕、霉斑點點、顏色褪變的大軸山水畫送過來請他過目。錢鏡塘不緊不慢：這樣破爛的畫，年份是有一些，從哪兒淘來的？賣主笑吟吟賠著小心說：是祖傳的。別看破爛，來路是祖宗傳承，可惜品相破爛，沒有人識貨。錢鏡塘說準備多少價出手？賣主想面對這樣的大老，再怎麼也得咬咬牙喊個高價啊？叫了八百大洋。周邊五六位行家都說想錢想瘋了，這堆破爛也敢叫大價錢？結果錢鏡塘照價收下。眾皆大驚！錢曰，此畫從紙質、墨跡、用筆、格式看，不是傳為范寬的冒名偽造，而是的確為宋畫范寬無疑。我追蹤它已經有好幾年了。此畫原為明代嚴嵩所藏，後被抄家入宮。清代入畢沅畢秋帆祕篋，又因畢氏被抄家，流失民間。近年聞曾入平湖葛家中，抗戰浙江淪陷，落入敵偽之手。我錢鏡塘也是第一次看到。但因為只是「傳范寬」又破爛之甚，信者不多。所以不太受重視，怎會到你手中？我可以斷定就是本品——如此詳盡的敘述，賣主除了佩服得五體投地外，不得不承認所謂「祖傳」是杜撰編造，想賣個好價錢。錢鏡塘微笑著說：你的祖傳，

能傳幾代？五代人承傳也不過是一百多年，反而淺估它了。現在承藏至少可以到五百年前的嚴嵩，而確認其為范寬真跡，更是上溯北宋千年以上。不知道是幾倍幾十倍於祖傳呢？

錢鏡塘的家藏，大部份歸了上海博物館，已經成為上博最厚實的家底之一。上世紀七〇年代，其孫錢道明將還在家中的收藏印六十五方匯聚成冊，鈐拓了一百部，名為《錢鏡塘鑑藏印錄》，分贈友好。而其題籤，竟是本師沙孟海先生的手跡。當時忘了問一下沙老，與錢鏡塘先生是什麼樣的交往？說不定還有許多藝林掌故存於其間也未可知。又此譜由謝稚柳題扉、鄭逸梅作序。我忽然想到：沙孟海先生代表浙江博物館向上海大收藏家吳湖帆求讓元黃公望〈富春山居圖・剩山圖〉時，謝稚柳先生是牽線中介人，而錢鏡塘先生也是代為說項者與促成者。如此看來：兩位一定有一段翰墨交往——一位學者大師與一位收藏大家的交流。我很好奇，他們見面後會有什麼樣的交談呢？

錢惠賢老師久未知消息了，聽說她一家兄弟姐妹在「文革」時因階級鬥爭要劃清界限而互相間十分冷漠，估計錢老師一孤老太太，親情淡薄，晚年應該過得十分寂寞淒涼。真後悔當時少不更事，沒有多向這位世家前輩請教，後來負笈湖上，也忘了問起那部《錢鏡塘鑑藏印錄》尚有餘冊在否？緣淺如此，歉歉！

二〇一四年十二月二十五日

「天祿琳琅」與古籍之「形式鑑定」

最近，收到故宮發來的消息，稱明年將舉辦以《石渠寶笈》收錄的書畫研究的國際研討會，希望提供宏文云云。這讓我想起了另一個同是乾嘉時期事關古籍的《天祿琳琅》（又稱《初編》）的煌煌大舉。

乾隆時代是一個高度重視文化的時代，姑且不說這個重視文化還是在振興文化，至少在今天，《四庫全書》這樣的鉅製，是人人都十分膜拜有加的。乾隆九年，下旨清點內宮藏書，並開列其中宋元明版珍本、善本移藏於乾清宮東側昭仁殿，形成專門的御書庫。乾隆四十年，又有旨命于敏中、彭元瑞等大臣編出目錄：《欽定天祿琳琅書目》十卷。嘉慶二年秋，這批藏書因乾清宮大火付之丙丁，損失慘重。於是再由彭元瑞選擇各種善本，編出《欽定天祿琳琅書目後編》，以昭仁殿再作庋藏之所。今天我們所指的《天祿琳琅》，即指《欽定天祿琳琅書目後編》所涉的這批宋槧元刊及明刻善本。

清季社稷動盪，宮內書畫大量流失，古籍亦難倖免。首先是《天祿琳琅》有前編和後編，魚目混珠有相當的施展空間，一般人不可能對前與後有十分清晰的目錄印象。後者推前者或前者說後者，是常有的事。其次是許多當年的確是《天祿琳琅》編內的古籍珍本，為宮內太監偷出來換銀子，又怕露餡獲罪，遂夥同書賈將每冊前後副頁中的「天祿琳琅」諸璽裁去，以消除追究憑證。這樣的情況在許多流通市場上多次見到。再有就是我們能見到的普通仿冒，如以普通古籍仿鈐「天祿」諸璽以充皇宮舊藏；即

使本來就是宋元珍本，倘有「天祿」之璽，入過宮，當然身價倍之。因此，本來作為清宮內府皇家收藏的「天祿琳琅」，只要憑書目即可知端倪始末；但百年多的時間篩汰，反倒使它漸漸地模糊起來，以至一遇到先得考慮其真偽問題了。目前在拍賣場上，如果遇到「天祿琳琅」之璽的古籍，自然不敢全信以為真了。

與一般古籍目錄主要是從內容的辨證出發、如同時著名的《四庫全書總目》重在從書目去作「辨章學術，考鏡源流」的純學術工作不同，《天祿琳琅書目後編》更多地著力於古籍版本學的描述與比較。因此它更多的是立足於版本、圖像、格式的對比取證，幾如書畫鑑藏式的紀錄，而不僅僅限於文字內容意義正誤的證明。這與《天祿琳琅》重善本的收藏宗旨有密切關係——同樣一部《杜工部集》，普通的當世刻本在文字內容上與宋槧元刊孤本、善本並無差別，但在版本學意義上卻有天壤之別。從這個立場上說：同是古籍，書目提要如《四庫全書總目》，是以學術為本；而《天祿琳琅書目後編》，則是以學術中的藝術（美術）考辨比勘為本——學術是目標；而藝術（美術）則是方法與手段。由是，許多學者在談及《天祿琳琅書目後編》時，都按照學界慣用的術語，以為是清代乾嘉版本目錄學的開山之作與典範；但在我看來，《天祿琳琅書目後編》是版本學的開山，卻不涉目錄學的創新典範。版本學是研究版式、格式之年代與刊刻經過，是針對古籍之（視覺）形式而發的；目錄學是研究圖書分類與書目，是針對古籍之文字內容而發的。《天祿琳琅書目後編》的示範意義，是在於它是版本學的典範而不在於它是目錄學的典範，或者說，《天祿琳琅》是以圖像學、格式學、刻書史學顯示出的典範；而《四庫全書總目》則是分類學、目錄學、語義學的典範。只不過在清末民國西學東漸、學術界開始沿用西方大學的分科意識之後，為了分類方便，我們習慣於在大學中文系古典文獻學專業中將「版本目錄學」合併對待，於是不再細分其間的差別，遂至一遇到《天祿琳琅書目》和《四庫全書總目》，大抵籠統對待之，反倒

分不清其中的美術手段（版本圖式）與學術手段（內容意義）之間的區別了。

即使是《天祿琳琅書目》的相關研究乃至後世的收藏研究，也可以分為兩種不同的形式與內容路徑。比如在內容研究中，可以有昭仁殿的庋藏緣由、時間、火災的發生與損失、《後編》的發起、其中宋槧元刊的選擇；比如據說《後編》對於善本的判斷在質量上不如《前編》，尤其是宋元孤本誤判率超過一半，題為宋版，其實只是明版甚至清刻本；而題為明版，或許又可能是宋元槧本；它表明彭元瑞的眼光不如于敏中，又可能有時間倉促的原因。又比如編纂過程、皇室背景、體例、對後世的影響；以及善本特藏的來源、選擇標準、焚燬事故、重建、典守規則、總量、維護、流傳與幾代散佚現象。這是目錄學和《天祿琳琅書目》專題研究的範圍。但如果是在形式研究中，則可以有宋元善本、孤本的用紙、框格、開本、書眉、行距字距、字體、刻刊、烏絲欄、墨色乃至歷代鈐印、流傳嬗遞；讀書時的句讀、眉批、夾注方式；收藏家的題跋，以及它背後的年代學意義與文化涵義、更涉及古籍印刷史、刻刊史，這是版本學的研究範圍。

《天祿琳琅書目》（前編・後編）所錄書目，有的在長期流傳過程早已被截頭去尾、身首異處；分藏各家，均是殘帙，不通過細細比勘，許多散頁就無法復原。而這些比勘，靠的更是版本學（而不僅僅是目錄學重視內容）的宋槧元刊每一頁面的視覺形式對比，它已經成為今天古籍善本鑑定、收藏的主要依據。

一九九五年是古籍拍賣史上最值得紀念的年代。在中國對文物從原有禁令到鼓勵進入市場交易的開放政策於一九九〇年代初推出之後，正是在一九九五年，嘉德拍賣公司第一次上拍的古籍《歐陽文忠公集》，正是「天祿琳琅」的舊藏。它開創了一個新的紀錄。而隨著研究深入，我們今天又通過《天祿琳琅書目》研究，找到了過去一直處於含混狀態的「版本目錄學」名目中所包含的「版本學」（美術鑑賞

依據）與「目錄學」（學術辯證依據）的差異，並以此確定了《天祿琳琅書目》（前編・後編）在古籍鑑定收藏中獨特的（美術式）創新地位。

二〇一五年一月八日

書畫「牙儈」說兩宋

近年中國史學界對於唐宋文化的分類很有一些熱鬧，許多學者都推崇日本京都學派代表人物內藤湖南的唐宋文化分期說，即自上古歷秦漢魏晉南北朝至唐五代，屬於「唐型文化」。而自北宋開始至明清，則屬於「宋型文化」。其特徵是重文輕武，科舉取士，文官政治制度的形成，其實，若以中國書畫史的規律來衡之，似也無甚大謬，比如以書法論：唐代以前碑版以歐虞顏柳為代表的唐碑（上接漢碑、魏碑）與宋以後的蘇黃米蔡趙董吳門四家等等以長卷手札條幅為標誌，的確構成兩個完全不同的歷史時期。中國畫則在表現上稍移其後，是從唐畫到北宋前期，以魏晉至唐壁畫、寺廟畫和中堂巨製為主，轉型到北宋中期蘇軾、文同再到南宋梁楷、揚補之、趙孟堅，進入元四家黃王倪吳，形成宋型文化的主流形態，直貫明清，謂為「文人畫」（寫意畫，水墨畫）。

研究書畫文物交易市場史，這「唐型文化」與「宋型文化」的分野，也一樣可以參考甚至套用。在唐末以前，當然也有私人民間收藏交易，但大都是皇宮內府御藏的記載與寺院名剎壁畫的紀錄。一部張彥遠的《歷代名畫記》就是明證。而到了宋代，文化強勢體現在社會生活各個層面與方面，於是書畫賞鑑也從宮廷逐漸滲透到民間。宋代以前，帝王蒐羅民間私藏以豐富內廷，都是以權威強行徵集，大臣將相州郡太守則是貢獻供呈，不存在相對平等的甲方乙方的交易的問題。但從宋代開始，連皇帝嗜好書畫雅玩，亦不以勢力凌人，高懸巨賞，專遣訪使，搜求古字畫。北宋太宗、徽宗、南宋高宗皆是其中

翹楚。其時書畫交易，一時臣子庶民紛紛翻出家藏古物迎合聖意，不僅僅是畏懼皇威，也是貪圖巨利賞金，欲得高價以求善遇。其中的經濟、市場的因素，不可因為皇帝參與而有意忽視之也。更有專門的訪畫使，如宋初高文進、黃居寀；南宋的畢良史，皆是此中的內行裡手，有的本身就是名畫家兼鑑定家，有的是專業的鑑定交易師。比如畢少董外號「畢骨董」、「畢償賣」，在南宋初的行內極有聲譽。遵宋高宗御旨，駐留行在（宮內）作書畫職業鑑定，還領工資「月給俸二百千」。

皇帝的參與與一擲千金，使書畫市場陡然升溫，交易已成一個繁榮熱鬧的所在，它在客觀上又催生了民間的書畫收藏交易熱，北宋特色的做法：茶樓酒肆、廟會宴局、妓樓舞榭、客棧商行，處處都以懸掛書畫為光彩。甚至富豪乃至官府有重要宴請時，必有職使差撥四局六司事務執掌，其中竟有「帳設司」一役，專職負責宴會廳的書畫陳列懸掛一應事宜。寺院每到逢年過節，也必有「掛名賢字畫，設珍異玩具」，以顯耀品位，吸引觀眾遊客；更有趣的是《夢粱錄》所載連熟食店也附庸風雅蔚然成風：「汴京熟食店，張掛名畫，所以勾引觀者，留連食客。」《都城記勝》述大茶坊張掛名人字畫：「所以消遣久待也，今茶坊皆然。」如此風氣，宋代書畫市場豈能不盛？

宋代的書畫交易與畫商隊伍其規模十分巨大。在最初，是由一般商品貨物交易人即「牙儈」角色來串聯起買賣雙方的。有如今天的畫廊與書畫經紀人。但在最低層面上，我們俗稱叫書畫掮客、書畫販子。他們的工作是協調價格、促成交易。《水滸傳》裡浪裡白條張順，就是魚牙儈子。漁民打魚到市上賣，必須先找他作為中介（他手中握有定價權和交易管道）。低端的牙儈，是茶樓酒肆、妓館食廡字畫交易的主角。而專業的畫商，則是從估價、鑑定到交易一手包辦並且有行業威望者。五代蜀國黃荃為畫院首席，曾有屏風畫十數屏，雖為名家手跡，卻年久破裂舊損，閒置成都府衙多年無人問津。入宋後官府大吏見此，囑人新畫。而處理黃荃舊畫則「呼牙儈高評其值以自售」。其中估價、定價的功能躍然，

且官府委託，還隨呼隨到；證明這些牙儈（畫商）是作為常態的職業存在，隨時為官府民間提供專業服務的。

牙儈的活躍造就了當時京城諸邑許多有相對穩定的書畫市場，最有名的是汴京的大相國寺：「殿後資聖門前，皆書籍玩好圖畫及諸路罷任官員土物香藥之類」（《東京夢華錄》），其他樓閣寺廟、果子行也時有臨時的書畫交易市場。這些地方，正是書畫牙儈最能呼風喚雨之所在。書畫家到此地找市場找買主求生活，收藏家到這裡覓寶撿漏，熙熙攘攘，人頭攢動，穿梭其中的牙儈與畫商便是必不可少的潤滑劑。

我忽發奇想：宋人張擇端〈清明上河圖〉狀盡汴京庶民生活，絲絲入扣，三百六十行，百藝百工，無所不包。其中可有書畫牙儈的身影？

更有一奇想：那時的書畫牙儈，也像今天畫廊拍賣行一樣，不保真，知假賣假只顧賺錢？眼看別人「吃藥」，自己自以為得計還背後偷著樂？那時的牙儈，會不會更在意行業規則、職業倫理和品牌建立等等意識呢？

二〇一五年一月十五日

明代書畫交易收藏市場中的江南士族與徽商

蘇浙一帶自元明以來，收藏風氣極盛。謂為江南士族舊家，或曰吳門風雅。比如從湖州的趙孟頫以

下，到蘇州的沈周、文徵明、祝枝山、唐伯虎、仇十洲、嘉興的項元汴、無錫的華夏、華亭的董其昌、

太倉的王世貞等，清代乾嘉以後，更有揚州八怪直至海派書畫，幾乎是一個完整的序列。俗謂它已經構

成了一個「江南士大夫文化」在明清書畫史上的典型表現。與此前以中原河朔、京津晉冀等為中心的情

況截然不同。我曾經以「江南士大夫文化與西泠印社」作大學視頻公開課，有書畫篆刻界人士批評說憑

什麼西泠印社只能從屬於「江南士大夫文化」？這不是排斥北方篆刻家嗎？其實「江南士大夫文化」指

的是一種文化類型，而不僅僅限於地理指代。蘇浙一帶是這種類型的源發地，但相近的贛湘荊楚就是另

一種類型了。連安徽也只是皖南稍近之，皖北就差異甚大了。至於華北平原、黃河流域的中原西北和長

江上游的巴蜀，當然又是另一種氣象。在文化類型與氣質上，各擅其是，但肯定不能混淆之。

短短兩三百年，由蘇浙為主的江南士族舊家在書畫收藏上的蔚為大觀，也經歷了不少轉折。如果

說，明太祖定都南京，是在地域上為江南舊家的收藏開闢了一個巨大的「文化場」，那麼當皇室、官

僚、士紳全體投入附庸風雅之際，我們不但看到有項元汴（墨林）的民間縉紳收藏宏富；更看到了像權

奸嚴嵩的大臣巨宦貪賄掠寶。嘉靖四十四年，奉旨抄嚴嵩嚴世蕃家，冰山既倒，文徵明次子文嘉奉聖諭

參與清點嚴府鈐山堂三千餘件古代書畫珍品，隆慶二年（一五六八年）編成《鈐山堂書畫記》。其規模

之巨，令人難以想像。至於另一大臣禮部尚書韓世能，竟把嚴府抄出的堪稱稀世國寶的一流精品皆收入祕篋。其中竟有展子虔〈遊春圖〉、閻立本〈職貢圖〉、顧閎中〈韓熙載夜宴圖〉、李公麟〈便橋受降圖〉、張擇端〈清明上河圖〉以及元趙孟頫、王蒙以下元四家名品。以此看官府巨宦豪族的收藏，足可以令人咋舌不已了。

沒有官府權勢背景的，則是有錢族如江南士紳巨賈。在此中，江南士大夫舊家名門，是收藏的始作俑者，得風氣之先。如沈德符在《萬曆野獲編》中提到：

（明代收藏）始於一二雅人，賞識摩挲，濫觴於江南好事縉紳，波靡於新安耳食。諸大估曰千曰萬，動輒傾橐相酬。

像項元汴、文徵明、王世貞、董其昌等收藏家，都屬於「濫觴於江南好事縉紳」中的「縉紳」之列。他們的特點，是眼力極好而收藏規模巨大。像項墨林收藏，堪稱巨擘，首屈一指。「海內珍異，十九多歸之」。眼力極好，是鑑定能力極高，收藏不僅僅拚錢財，而強調綜合素質。因此，他會為一時失手買了高價而扼腕歎息、輾轉反側，幾天寢食難安。同行譏嘲項子京是因為痛惜錢財損失，其實他是為自己走眼而自省，並非是錢財原因。至於董其昌因為自己擅畫，更是以豐富實踐經驗加上眼力目鑑的長期訓練，鶴立雞群，獨占鰲頭。也許可以這樣說：江南世族舊家出身的文人士大夫收藏家，互相比拚之間又一脈相承的，是一種收藏文化理念的塑造而不僅僅是收藏買賣的利益驅動。

而在江南舊族打磨出來的蘇浙吳越收藏風氣之後，尾隨踵至的徽商則是完全另一個套路。明代中葉以後，以新安為代表的徽商崛起，一方面地靠蘇浙，近水樓台先得月，耳濡目染，對書畫古玩的收藏風

雅並不陌生。另一方面則本是商賈出身，於講究收藏文化必有隔膜。前者的證據是「堂中無字畫，不是舊人家」，愈是商人，愈不想被鄙夷為「土豪暴發戶」，故把家中有無書畫文玩擺設與收藏視作俗、雅之分界。大量的民間需求，又有為自己正名的急迫性，於是才有了上引的「日千日萬，動輒傾囊相酬」的瘋狂現象，從而在客觀上哄抬了書畫藝術品市場交易與價格。徽商「不惜重值，爭相收入，時四方貨玩者聞風奔至，行商於外者，搜尋而歸，因此得之甚多」（吳其貞《書畫記》）。

從市場培育的角度說，附庸風雅的徽商具有積極意義。大量資金流的湧入，書畫文玩價格的抬升，市場上的不問價錢的飢餓式搶購，對書畫收藏的需求形成一代風氣，功莫大焉。但在這之中，就個案而言，經濟目的反而是不明顯的，而徽商賺了錢後渴望脫俗入雅的文化（它背後是政治和社會地位需求），卻是十分正面的。換言之，「傾囊相酬」既不為買進賣出賺錢取利；也不為積累日久自己由商賈變身為收藏家鑑定家專業人士；而是為一個階層的文化地位翻身。書畫文玩的交易，在此中扮演了一個標誌物與標誌行為的角色。

明代書畫收藏與市場交易呈現出這樣一個規律：首先，是作為專業人士的吳門舊家望族持續介入，構成了明代的第一個標竿。建立起了市場框架，確立了交易遊戲規則；奠定了行業、職業、專業的基礎。其次，是藉助於徽商的異軍突起，以商業元素為先導，以資本為支撐，作為財富槓桿強勢介入，打造市場抬升書畫的大氣候，最終形成了「千年以來未有之奇變」，即使在明代之後也持續沿循五百年的書畫文玩交易、市場、收藏、鑑定的歷史格局。誠如王世貞所指出的：

畫當重宋，而三十年來忽重元人，乃至倪元鎮以逮明沈周，價驟增十倍。窯器當重哥、汝，而十五年來忽重宣德，以至永樂、成化，價亦驟增十倍。大抵吳人濫觴，而徽人導之，俱可怪也！

說可怪也不怪，書畫一旦進入市場，除了原有的藝術標準之外，自然還有許多要素在互相牽制互相作用互相影響，社會的、經濟的、地域的、政治的，都很難說誰是正面誰是反面。比如「吳人濫觴」，有開啟之功，自然是正面的。但「徽人導之」，不懂裝懂、攀附風雅又擁資百萬左右市場，難道就一定是負面了？沒商業元素的介入，這明代如此興盛的書畫交易市場如何起得來？沈周、文徵明、董其昌的日子哪有這麼好過？再說了，在建立書畫交易市場的商業規則方面，是藝術家懂行，還是徽商懂行？

二〇一五年一月二十二日

紫檀家具市場的大起大落

最近，各大報紙都在做紅木家具的銷售廣告。市場似乎不太景氣，有業內行家認為，前幾年炒作價格暴漲得離譜，現在要為此付出代價了。

在去年的美術傳媒拍賣‧書法專場公益拍賣中，我曾經寫過一批主題性作品，題為「陳振濂書法主題創作系列——紅木與紅木家具研究」，還編印成拍賣圖錄。其中有一則〈皇權與紫檀〉：題記大約是指清三代康熙、雍正、乾隆，宮內造辦處多用紫檀為料，大多自廣東（粵）、廣西（桂）、南洋輸入。

其時皇家嗜紫檀，價格炒得火爆，是一般御用器物金絲楠木二十倍以上。而且非經聖旨恩准，內府造辦處不得擅自用紫檀造辦。清代內府有檔案記錄，曾以紫檀造大件兩千有餘。還有乾隆皇帝得知內府以紫檀造圈椅，竟為沒有事先上奏而龍顏大怒嚴斥責的御批。故而自清三代以後，紫檀大件如號稱為民間所造，基本不靠譜。第一民間拿不到紫檀大料，都被內務府搜刮殆盡。第二即使偶有漏網之魚，當時風氣，各級官吏如總督、巡撫、知府必出重金購置並進奉宮中以討好皇上。

正因為難得，當紅木家具走入市場後，價格飆升，暴利令人瞠目，於是謀利不擇手段之醜聞屢見不鮮。故宮紅木家具鑑定專家，王世襄為頭牌，朱家溍居次，胡德生為市場追捧。一次在義烏聽到一則收藏趣事。有一義烏企業家從美國買回一千件舊家具，規模巨大，而且聲稱內有四十二件唐宋元古文物，義烏官方以為是一個巨大的城市文化標識，準備撥出二十畝地、五千萬元建立一個有助義烏城市

形象的古家具博物館。於是請胡德生先生親赴義烏作一鑑定。胡德生先生先陳述故宮專家不得為私人鑑定，義烏方則辯解這關係到批地資助，是為政府委託鑑定。胡先生又提出鑑定時收藏者不得在現場，結果討論鑑定結論時，收藏家在門口旁聽，當知道結論是並無唐宋元，連明清也少見，而大都是民國貨，一想到二十畝地五千萬元泡湯了，還要額外負擔稅費，勃然大怒，衝進會場大聲呵斥。結果義烏市政府、人大、政府、海關、稅務、文化局反覆做工作，希望胡德生先生改口。以便這個文化工程能實現。以胡先生在業內的聲譽與品牌，他當然不可能改口，但他也擔心得罪人，離不開義烏或被三教九流威脅了。那麼試想想：如果當時收藏家出重金賄賂他，有幾位清貧的鑑定家守得住？如果當時有黑社會暴力威脅他有性命之憂，有幾位學者書生扛得住？

這就是鑑定家的尷尬。

紫檀家具的作假，有木料方面的，有造辦方面的。關於材料真偽，許多紫檀其實是黑酸枝（官名曰豆科黃檀，又曰盧氏黑黃檀）。原以為產於馬達加斯加，後來發現從東南亞、印度直到南非，分佈很廣，產量也大。以充紫檀，最具潛力空間。今天叫售紫檀家具的，首先要提防這一陷阱。其次是造辦方面，如前所述，倘不是宮內御用，紫檀大件在清代民間顯然沒有生存空間。

關於紫檀材料作假伎倆，因有暴利誘惑，古董販子可謂無所不用其極。

一、以普通木材施以塗料，亦可細細檢查背面及接榫處。其結口處會露出馬腳。

二、家具表面擦皮鞋油，光澤暗顯，不掩木紋。用清水擦拭，可見脫色。

三、刷高錳酸鉀溶液，有明顯刺鼻氣味。

四、反覆刷食用鹼，滲入方式相對仿真，但色彩較灰暗，缺少精神。

五、刷熟石灰水。

也有這幾種手段交替使用以求不被識破。

另有家具造型的製造作假。

一、以次充好。如以黑酸枝充紫檀；以草花梨染色充黃花梨；甚至以越南黃花梨充海南黃花梨，因價格落差巨大而取暴利。

二、拼湊改製。明清大料原造已不可遇見，於是民間小作古家具殘件被收集起來，移花接木，用小料拼大料大件。

三、以平常件改為罕見之名品。比如拼改宮內大件知名極品。

四、包鑲皮子，在家具的表皮作貼皮，如果遇到高手，做工精細，足以蒙人眼力。

五、改大為小。大改小高改低，可以裁剪而不易露餡，但匠作是今人，已非古舊原物。如依古董定價，自能取得暴利天價。

曾見清宮御物有一西洋飾紋束腰扶手菱形角椅，當時啞然失笑。這樣的西洋式，怎可能出於皇宮內府？但它做工出於宮內造辦府，確鑿無疑。當時頗為疑惑。後來注意這方面的資料證據，想到康熙內宮嗜西洋掛鐘座鐘、引進照相機與攝影術、流行油畫、還有洋教士，若是偶爾採用西洋歐洲紋飾、造型取束腰，應該也是有可能的。後來，在王世襄先生的著述裡看到這一件圖片，並給出肯定的答案。

於此可知，學然後知不足也！

二○一五年一月二十九日

當鑑定家遇到「被鑑定」

很多有名的鑑定家，十分自信。一言九鼎，不容置疑。若別人有異見，必奮起反駁斥責之。或譏別人不懂裝懂，或嘲別人譁眾取寵。公說公有理，婆說婆有理的各持一端互不相讓之事甚多。故爾鑑定家在鑑定別人時趾高氣揚，而在被別人鑑定時卻竭力反彈。不但在混江湖走市場的所謂鑑定家層面是如此，即使在一流的知名大師身上，也不乏其例。想想真是有趣得很。

前不久組織運作了首屆中國「收藏、鑑定、市場、拍賣」高峰論壇，大牌雲集，其中邀請到了故宮博物院王連起先生，我與王先生交往甚久。最近的一次，是在三年前的紹興、第四屆蘭亭獎的學術報告會上，當時中國書協請王連起先生主講〈蘭亭序〉的各種傳世版本，資料宏富，準備充份。我在中國書法家協會分管學術委員會，故有幸為他的學術報告合作主持。殊不料老先生腹中掌故極多，話匣子一打開，滔滔不絕，妙趣橫生。他反覆說，振濂兄是沙老學生，我是徐邦達先生的弟子，所以屬於同輩，如果有什麼吩咐，隨叫隨到。其實王先生七十多歲了，我因為師從沙孟海、陸維釗先生的緣故，天賜好機遇，在圈內算是輩分較高，但與故宮老專家忝為同輩，心裡是很虛的。這次十二月又誠請王連起先生來參與盛會，又有機會聽他道古，十分欣喜。

一九八三年，中國副總理谷牧倡導，全國組織專家開始第三次中國古代書畫大普查行動。當年四

月，國家文物局成立由謝稚柳、啟功、徐邦達、楊仁愷、劉九庵、傅熹年、謝辰生組成的、平均年齡七十歲的中國書畫鑑定組，在全國各省市博物館巡迴鑑定。據王連起先生說，本來是請啟功先生任組長，啟先生謙避，認為自己是高校教師，而非博物館系統專業鑑定家，於是由上海博物館謝稚柳和北京啟功聯袂出任。七位老人朝夕相處幾個月，發生了許多有趣的事情。我記得一九八四年春，鑑定組巡迴到浙江博物館，鑑定家們下榻美院外事招待所，我還請啟先生到寒舍品明前茶，為我剛完成的《書法美學》、《空間詩學導論》題書名。一問起巡迴鑑定諸事，他老人家皺眉鎖目，說有時候像小孩吵架，我聽後大為愕然，這些大名赫赫如雷貫耳的大師，竟然也有如此任性可愛的一面。王連起我提起這些往事，撫掌大笑說，正是正是。他聽徐邦達先生說起這些往事，有時邊說邊氣鼓鼓的，表情煞是可愛。

說別人的收藏不真很容易，既無須證明也無法證明。但輪到自己，就不好說了。到遼寧博物館鑑藏品，認定傳張旭〈古詩四帖〉為明人所偽，楊仁愷先生受不了了，撰文力證其真。到上海博物館鑑定，又認定其中明清部份多半否定認為不真，但上海博物館的收藏都經過謝稚柳法眼，故謝稚柳勃然大怒，斥責說你們有什麼資格說偽？拿出證據來！你們懂不懂？故宮徐邦達、劉九庵都是明清專家，他們若說假，至少動搖了原來一言九鼎的無上權威。一個最高等級的鑑定組，最有影響力的大家意見相左，矛盾顯露，七十歲的老人負氣使性，徐邦達先生在謝稚柳先生的「你就是自詡高明」的指責聲音中，拂袖而去，不再參加鑑定組活動。而在其中擔任和事佬的，最積極的是楊仁愷先生；啟功先生與世無爭，有時也勸說幾句。通常互不相讓的，是謝稚柳與徐邦達先生。謝先生資歷老，又精於畫，啟功先生說一不二的氣質很濃；徐先生則有故宮為背景，專業積澱雄厚，學者認死理，寸步不讓。各持一端，又都說得出道理，故而兩不遜避，宜其有之矣！

怪不得一九八六年發生在浙江、官司一直打到最高法院的拍賣第一案：張大千〈仿石溪山水圖〉索

賠案，謝稚柳與徐邦達兩位一判偽一定真，令人手足無措、不知應對。原來老前輩之間雖然學富五車，也有心結啊！也怪不得啟功先生在寒舍會皺眉鎖目，連上好的龍井明前茶也舒展不了他鬱悶的心情。說不定剛剛在浙江博物館為鑑定真偽爭執過呢。

這些老輩大師都已經駕鶴西去了，留下了無窮無盡有趣的掌故佳話。其中反映出的是鮮活的人生性格與可愛的性情，栩栩如生，有血有肉，正像魯迅先生評《水滸傳》所說的，是由人物對話即能判斷名字角色的。他們之間有爭執、有歧見，但可愛可敬之處，正在於只是堅決捍衛自己的職業操守與原則，沒有利益賺賠、錙銖必較的計算。故而爭歸爭，負氣歸負氣，卻沒有今許多混江湖的所謂鑑定家的猥瑣相。我對王連起先生說，應該把這些生動活潑的故事記錄下來，勾畫出每一個鑑定大師名家的性格情感、氣度襟懷、待人接物、專業操守的方式、有時不無遵循嚴格行規與專業良知的堅守與固執。就像我們最近為許多民國學者文人，如蔡元培、章太炎、梁啟超、王國維、辜鴻銘、黃季剛、魯迅、徐志摩、胡適、傅斯年、顧頡剛、錢玄同等等作性格刻畫的文章極為流行，他們是一種「範兒」；一種特定的人文類型。那麼，對上一世紀書畫鑑定大師群體，難道不應該也有這樣一份多角度的、豐滿的、不一味吹捧而是喜怒哀樂栩栩如活的人文紀錄與「範兒」供後世仰慕嗎？

當然，就鑑定本身而論，「鑑定」是掌握了話語權；而「被鑑定」則是別人控制了話語權。其間的角色對立與置換、衝突，是十分正常的。具體結論正誤優劣其實並不重要，但在過程中鑑定大師們的生動表情、表達與表現，卻是最最吸引我們這後輩眼光與心靈的。

二〇一五年二月五日

「收藏、鑑定、市場、拍賣」高峰論壇之熱點話題

二〇一四年秋，浙江大學中國書畫文物鑑定研究中心聯合杭州日報集團、濱江區委宣傳部共同舉辦「中國首屆收藏、鑑定、市場、拍賣高峰論壇」。從六七月開始啟動，到十二月二十七日成功舉辦，故宮博物院、上海博物館、浙江博物館、西泠拍賣、浙江大學等與斯行相關的專家學者濟濟一堂，共同探討收藏、鑑定、市場、拍賣在當下的問題。

上午是開幕式與專家報告會，單國霖（上博）、薛永年（中央美院）、肖燕翼（故宮）三位主講。

中午是社會公開講座，陳浩（浙博）、凌利中（上博）主講。

下午是圓桌討論會，曾君（故宮）主持。

專家們大都是有備而來，講座十分精彩。圓桌討論會則是互動環節，我配合曾君，不斷拋出激烈話題。到場的以博物館鑑定專家為多，故話題也圍繞書畫鑑定老本行為多。

比如為什麼數十年來書畫鑑定中醜聞不斷，紅包鑑定不斷消耗公信力？它在機制上、方法上呈現出什麼樣的缺陷？

又比如，在博物館工作的專家能不能從事商業鑑定甚至為商家買方「掌眼」？它牽涉到一種什麼樣的行規、背後有什麼樣的職業倫理與道德約束？

再比如，鑑定如果遇到兩位大家一正一反各持一端，用什麼方式去最後裁定？靠上訴到法院判案裁

決，可靠嗎？

又比如，鑑定中除了目驗、看氣以外，還有沒有更科學、更有說服力的「自我證明」的手段與能力？

復比如，在今天的大規模項目中，比如一個國畫收藏大展的陳列作品、比如一部宋畫、元畫、明畫全集，遴選真偽的鑑定標準是什麼？能清晰地列出來供公眾檢驗嗎？

再比如，當今天書畫文物收藏進入大眾時代，博物館式的研究式鑑定究竟有多少現實可行性？為什麼目驗而無法證明的做法會大行其道？

更比如，在每位專家長期從業經驗中，高科技要素的介入有無十分的必要？或者沒有高科技證明也無礙大局？

尤其是點名求答，令往返來回的場面十分激烈。有專家認為，目前書畫鑑定市場十分紛亂，鑑定是一個不可知論的命題——如果專家自己都認為不可知，憑什麼去取信於收藏大眾與社會？又憑什麼對涉及幾百萬上千萬的拍賣品負責？

有專家陳述：目前收藏市場愈來愈大眾化，但民眾收藏家也應該提高自己的水準與素養，不能把板子打在鑑定家身上——這就像遇到食品安全重大事故，我們卻要求普通老百姓學會判別三聚氰胺、地溝油、毒大米一樣，要專家們何用？

還有專家認定：不可能每件拍賣品都要經過高科技檢驗，每年數以百萬計的書畫，都要先去通過高科技檢驗，這是什麼樣的成本？不可行——如果這不可行，那麼有沒有可行的辦法來彌補之、替代之？如何以扎實的「證明」力量改進書畫鑑定的既有模式？

更有專家以為：古代鑑定從來沒有高科技的介入，近百年鑑定大師如吳湖帆、張大千、張珩、徐邦

達、謝稚柳、啟功、楊仁愷、劉九庵等等，完全不懂高科技如材料化學物理工學計算機圖像識別，照樣不耽誤他們鑑定大師的地位。所以不必引入高科技，因為此行大家都不懂──但當今天文物書畫形成一個巨大的利益市場，造假者的高科技意識遠遠超過鑑定家的高科技意識，許多青銅器作偽、陶瓷作偽、書畫作偽騙過一流鑑定家眼睛，不與時俱進，只顧抱殘守缺不思進取，這一專業何有前途？

問題非常多，多角度的回答也都發人深省。從中可見當今書畫鑑定收藏界業內人士的基本思考方式與思考層面，以及面對時代挑戰、專業要求的應對窘迫的無奈。它是被動的、捉襟見肘的、而且在學科建樹方面遲鈍緩慢；也缺少高校科研院所那種先天的對學術探索不懈追求永無止境的原動力。其實，時代在不斷提出新課題：比如收藏大眾化問題；高科技引入問題；造假問題；與市場（巨大的利益掛鉤）問題。其實過去吳湖帆、張珩那一代、啟功、謝稚柳那一代都沒有遇到過，因此前輩的經驗總結裡自然會少這一塊。但我們今天除少數菁英之外，多數還是在用舊思維舊習慣舊辦法應對。如果不通過高等教育的有效提升，是不可能在這一行業專業發展過程中拒絕平庸、拒絕慣性的。

在我的感覺中，「收藏、鑑定、市場、拍賣」四個主題詞，「收藏」發展最快，虎虎有生氣；「市場」與「拍賣」則繁花似錦百花爭豔，同時也有些許魚龍混雜良莠不齊；而「鑑定」則有老態龍鍾之象，拿不出什麼好辦法來應對新時代新要求。但反過來說：收藏又是最具有學術含量的高端領域，如何在這方面通過本次高峰論壇來推動發展與提升品質，是百年近代鑑定學史中繼第一代張珩、第二代謝稚柳、徐邦達以下，我們作為第三代應有的學術使命與責任擔當。

二〇一五年二月十二日

二十年前的兵馬俑買賣爭論風波

上世紀九〇年代初，中國文物界曾經有一個倡導文物開放市場、對兵馬俑作為文物的處置要解放思想的大爭議。事情緣起於全國人大常委、台盟中央主席蔡子民的一則人大代表議案。他率領袁雪芬等五位人大代表赴西安考察文物保護情況，考察了陝西關中地區三十六個文物點，短短半個月的視察，深有感於文物市場禁錮、文物地下黑市非法交易猖獗，文物走私遍地都是，文物經費嚴重不足，政策上有巨大的空隙造成「死保」的尷尬，遂於一九九二年三月八日在《文匯報》發表〈賣掉幾個兵馬俑，如何？〉的文章，還特別提出，秦始皇陵兵馬俑有幾千，有美國收藏家聯繫，想以一億美金購買一尊兵馬俑，徵得文物部門同意，若以此獲得鉅額收益，專款專用以補充文物經費嚴重不足之弊，不亦兩善乎？在全國七屆五次會議期間，他又提出相關人大代表議案，揭露秦兵馬俑二期工程因缺資七千萬元而無法完成。

而且這一空缺，靠當時財政撥款絕無指望。這一對比陳述，廣受新聞媒體關注，蔡子民先生並在接受採訪時指出：在文物保護領域，我們也應該改革開放。文物市場應該開放。

此論一出，引起軒然大波。大部份相關者表態，首先考慮的是「政治上正確」，所以無不堅決反對，甚至指責為「賣文物就是賣祖宗」，「世界上各個國家都採取嚴格措施禁止本國文物流失境外，因此，雖然一尊兵馬俑國際收藏家開價到一億美金，我們也堅決不賣！」（范敬宜、曹鵬語）。時任中國國家文物局局長張德勤也表明態度：堅決反對拍賣珍貴文物。時任故宮博物院保管部主任高和、中國歷

史博物館研究員傅振倫等專家也持非常慎重的態度，有的堅定反對。兵馬俑雖然有幾千之多，但它是一個整體，如果只出土一件，決不會列為世界第十一大奇觀。時任秦俑博物館館長著名秦俑考古專家袁仲一更是直截了當：一個也不能賣！最有意思的是時任陝西省主管副省長鄭斯林，他說：前一段議論賣兵馬俑，這件事萬萬不能幹，人家要罵我們敗家子。這關係著民族感情問題。兵馬俑是文物菁華，拍賣兵馬俑不要再提了。至於其他影響不大又重複較多的文物，還是可以考慮的──立足點是政治和社會輿論層面上的。

儘管這場大爭論最後沒有一個定論，但對文物政策開放解除禁帶來的思想觀念的衝擊卻是巨大的。比如，一個也不能賣之論調，立足於愛國主義與國格的政治思維，但卻無法直面上世紀九○年代初文物保護窘迫之實際情形，有點坐而論道之意，顯然不是解決問題的思維。而出口一兩尊無妨的論調，雖然在兼容顧困境和實際解決困難方面可獲兩全其美，但以當時中國社會正在轉型時期，禁令一鬆，口子一開，例子一出，勢必無法掌控，導致文物市場大混亂，藉口同樣理由使國有珍貴文物大量流失，這樣的危險也不可低估。因此，慎重的提示是極有必要的。不同意成立理由的考慮也是十分正當的。

蔡子民先生的本意是無可挑剔的、出於公心為國為民的，而且他是通過實地調查研究得來的思考，又是在堂堂正正的全國人大提出議案，說他是「賣祖宗」，這是一種上綱上線的「文革」思維，自不可取。反對者則是堅決維護國家文物的立場，這個大原則也是必須要守住的紅線。每一個文物人都有這樣的自覺意識，不為利益所動，講求行業節操，極其難能可貴。

「不能賣」，是怕口子一開，人人藉口比照，氾濫成災，局面失控；如果口子扎緊，防微杜漸呢？當時整個中國法治意識淡薄，法制不健全，或許未必能寄予多大希望與幻想，而且洛陽、西安等文物密集出土之地，一段時期盜墓橫行，無法嚴厲的法治體制，能否預設防線？這在現在已經是不可知了。

有力干預制止，也看出今天文物考古界面對一個紛繁混亂世界的尷尬——兩種對立的觀點都能成立，都合理，但討論到最後不了了之，沒有人敢擔責去付諸行動，正反映出這一進退兩難的艱難選擇來。

隨著文物市場的開放，民間文物交易通過拍賣而流通，許多散失在國外的文物回流，進入流通交易領域，有買有賣，漸漸隨著歲月的磨洗變得稀鬆平常，我們對它的觀念立場也愈來愈開放與豁達，兵馬俑沒有用來換一億美金，但二十多年前文物考古界發生的兵馬俑爭論事件卻是一場觀念與思想的洗禮。

文物保護原則中的局部保護與大保護理念之間的衝突與平衡；文物收藏品參與市場交易流通的是與非；法制法規在其中不可或缺的保障護航作用，都告訴我們，某一事件、某一觀點從常識上貼標籤，比如「賣祖宗」、「國格」，保護兵馬俑不賣是保護文物；賣一兩尊兵馬俑換取鉅額資金，也是基於更好保護文物的出發點，兩種選擇並不是一賣國一愛國；兩者都是愛國的。

二〇一五年二月二十六日

中國拍賣業起步、公物拍賣、經濟體制改革・香港樣板

中國文物藝術品拍賣方興未艾，目前已經成了聚焦效應最集中的社會熱點。但檢諸最初的拍賣，並不是文物古董藝術品，而是公家用品與罰沒物品。與西方拍賣傳統幾百年歷史相比，中國應該是從二十世紀八〇年代末到九〇年代起步的，迄今為止不過二十多年的歷史。

不限於文物藝術品拍賣，最早的拍賣紀錄，是一九八六年九月拍賣破產企業「瀋陽防爆廠」，開了中國拍賣工廠企業的先河。

一九八六年十一月，廣州拍賣行成立。這是經歷三十多年空白以後成立的第一家拍賣行。

一九八七年，深圳拍賣土地以兩百萬元起價，拍到五百二十五萬元落槌成交。這是中國第一次以拍賣方式完成土地使用權交易。

一九八八年五月，北京市拍賣行成立，並在民族文化宮舉行第一場拍賣會。中國商業部、國家發改委、北京市政府下屬的部委辦局和各大企業各大機構以及四百多參與者參加了這次拍賣會。很顯然，從出席的領導與部門來看，它應該不是限於文物藝術品拍賣的範圍。

一九八八年六月，天津市拍賣行成立並舉辦拍賣會。

一九八八年九月，上海華東拍賣行開業並舉行紅木家具拍賣會。同年，深圳開拍運營小車牌照二十八個。平均每個牌照拍出十九萬餘元。

一九八九年三月，廣東珠海拍賣抵押貸款房產，從兩百五十萬起價拍到三百二十萬成交。是利用拍賣保護債權合法權益的一項新紀錄。

一九九〇年十月，河南糧食拍賣市場成立。

一九九一年六月，中國第一家動產、不動產綜合拍賣行在深圳掛牌。

一九九一年十二月，海南成立農產品拍賣批發市場。

很明顯，以一九八六年為始，至一九八八年為盛況空前，中國的拍賣業全面啟動。但那時候，並沒有文物藝術品拍賣的概念。而且以不動產（房產）、商品、糧食、企業、汽車牌照、彩色電視、冰箱、摩托車、中南海首長坐的紅旗牌轎車、古舊照相機等為拍賣主題，是為司法、社會經營服務的。

一九八八年是一個關鍵的轉折點。十一月一至三日，上海、天津、廣東、瀋陽、長春、大連、哈爾濱、北京八大城市拍賣行的企業家們齊集北京交流，中國國務院總理李鵬在新華社記者採寫的內參上批示：「請體改委研究並會同有關部門提出方案。」體改委於《一九八九年經濟體制改革要點》中明確表態：「在若干中心城市試辦拍賣市場，開展各類公物的拍賣業務。」這裡面有三個要點。第一是總理拍板定音，拍賣業終於在中國的改革開放中站穩腳跟，取得了合法身分。第二是定性為公物拍賣而不是我們後來想當然的文物藝術品拍賣。第三是它被國務院體改委納入年度國家經濟體制改革的大盤子，牽一髮而動全身，是改革開放的標誌，不再是古董文玩界一個領域的自娛自樂。

一九九二年，是文物藝術品拍賣業興起的轉折點。

文物藝術品拍賣的大背景，是公物拍賣的全國性風氣。而它的小背景，則不僅僅是承接經濟目的的公物拍賣與司法罰沒拍賣；反而是在熟悉拍賣運行建立觀念的同時，藉助了香港的文物藝術品拍賣的現成做法，拿來主義，迅速上馬。在一九九二年一夜之間「千樹萬樹梨花開」。另一個重要要素，是作為

緊箍咒的文物交易的開禁與市場化開放進程。它很像農村「包產到戶」政策的開禁。

一九九二年三月，香港太古佳士得拍賣首開紀錄。春季拍賣會成交額兩千三百九十六萬港元。

香港蘇富比拍賣行春季拍賣會，瓷器和書畫拍賣成交額四千三百萬港元。

一九九二年四月，北京榮寶齋聯合香港古玩拍賣公司，瓷器、玉器、中國字畫，成交額千萬港元以上。

一九九二年四月，上海朵雲軒書畫社聯合香港永成古玩拍賣公司，舉辦中國近代書畫拍賣會。

一九九二年五月，大陸中資駐香港（中藝）有限公司舉辦「中藝古董精品拍賣會」。引人注目的是時任中國國家文物局局長張德勤親臨香港現場，參加開幕酒會與剪綵儀式，耳濡目染了香港藝術品拍賣的空前盛況。香港社會名流霍英東、徐展堂、楊永德聯袂出席。拍賣會的業績，乾隆粉彩鏤空雲龍轉心瓶以一百二十萬港元高價成交，嘉靖黃釉碗以一百七十萬超過底價十倍成交。成交總值達千萬港元。五月二十五日，中藝中國文物諮詢中心成立，這個專門面向香港的專業機構，代表了中國大陸決心進軍文物藝術品拍賣市場的姿態與戰略，並企圖與香港市場對接的願望。

中國的文物藝術品拍賣在一九九二年起步。

與香港同步，一九九二年四月至五月，北京、上海、廣州、深圳、湖州相繼進行了中國書畫的藝術品拍賣。尤其是九二北京國際拍賣會，上拍兩千兩百三十五件文物，其中兩百餘件乃是國家嚴禁出口的、乾隆六十年（一七九五年）以前的珍貴文物，比如商代青銅雲紋爵、戰國銅劍、商代銅戈。原本應該持堅決反對態度的北京市文物局，竟然出面列名參與，文物藝術品拍賣開始有了官方支持的政策形象，謂為解放思想、改革觀念，恐怕不為過言——從文物拍賣市場開放的反對者，到文物交易市場的積極參與者，這樣一個小細節，不正見出天翻地覆的改革開放大潮來嗎？

二〇一五年三月五日

博物館、畫廊辦展的「贗品測試」創意

在去年十二月組織舉辦的「收藏、鑑定、市場、拍賣」高峰論壇上，我曾經問一位專家學者，有什麼建議可以改變目前書畫拍賣市場上贗品氾濫現象？鑑定家在這裡能起哪些作用？專家回答說：陳先生主張引入高科技因素，但成本太高，可操作性不強；還是要提高收藏者參與者的鑑定水準，於是圓桌會議上大家七嘴八舌，都主張大辦收藏鑑定培訓班。但其實放眼當下，這一類的班著實辦了不少，除了培養起一批初級愛好者以外，學學美術史常識而已，並沒有多大建樹和意義；要改變目前中國收藏鑑定市場的生態，使它更科學、理性，幾乎沒有什麼特別的作用。

偶然之間，翻到一則報導，想起我們一直在糾結的話題，忽然覺得有很大的啟發意義。英國倫敦達利奇畫廊收藏、陳列了許多大師如林布蘭、魯本斯作品，為提高觀眾對名家大師作品的鑑賞力，畫廊決定選擇一件仿於二○一四年、價值僅一百二十美元的中國複製品混展在其中，並鼓勵觀眾找到這件仿品。達利奇畫廊的館長澤維爾‧布雷指出：這一舉措與要求使觀眾從一般膚淺的賞心悅目式觀看，轉入仔細比較檢驗的專業心態：關心的不再是籠統的畫得好看不好看，而是特定的油畫筆觸、光澤的年輪、畫布種類、開裂的顏料；特別有一位觀眾留言：「過去只要是在畫廊裡掛出來的東西，人們習慣於認定它肯定是好作品，跟隨說好是普遍風氣。但我應該獨立判斷，尤其是有一件仿品在考驗我的眼光和分析能力之時。」

其實這是一種最好的鑑定訓練。不知假，焉知真？浮光掠影，走馬觀花，沒有比較，觀察也就不會

細緻入微。提出此創意的美國概念派畫家道格‧菲什博恩表示，要讓觀眾明白：不是畫廊、美術館牆上展出的都是有巨大價值的精品。即使精品名作，也要自己去觀察去體驗去判斷，而不是道聽塗說的「耳食」，這就像給觀眾下了戰書，提出了鑑定、鑑賞的挑戰。

達利奇畫廊為這個活動取名為「中國製造」，因為仿品是從中國南方廣東深圳大芬村買來的。這多少會令我們不快——首先是中國有著規模龐大的假畫製造產業並形成供應鏈，比如這次仿作的購買即是達利奇畫廊通過電子郵件選定圖片下訂單，又照價匯付了一百二十六美元（含運費），三週後即收到快遞。裝原畫框並置於原畫展示之處，一切都非常順利。這就是英國人概念中的「中國製造」，雖然不是有意作假而是策劃一個嚴肅的有意思的活動，但畢竟製假是在中國實現。其次是中國其他領域假冒偽劣成風，從食品到名牌包再到工業產品與電子產品，比比皆是。尋找的假畫被貼上「中國製造」標籤，儘管不太友好，但因為的確是從中國下訂單買來的，似乎也難以反駁。而布雷館長與菲什博恩畫家對中國大芬村油畫仿製的精美也讚不絕口，只是認為無法取代原作的氣息神韻而已。

假如我們在中國古代書畫文物展覽中，也以嚴肅的學術姿態，將某一青銅器仿品、瓷器仿品、書畫仿品置於展覽之中，鼓勵參觀者在欣賞、觀察、對比、判斷中得出自己的結論，這樣的鑑定訓練是否更有實效？中國的博物館在近十年辦館意識由收藏徵集研究開始轉向社會公共文化服務；面向市民、面向中小學生，辦各種樣的普及活動；那麼可不可以辦這些相對高端的專業類活動？即使是較大型的民營畫廊，以這樣的互動活動來吸引社會關注，又兼而提升自己的品位：既不耽誤賺錢又有針對具體的鑑定培訓，豈不是一舉兩得？至於仿品贗品的來源，陸儼少、沙孟海、黃賓虹、潘天壽、齊白石、張大千，哪一位名家大師不是仿品假畫滿天飛？隨手拈來作為例子並不困難。而且此舉目的不是在於每件展品真偽的商業鑑定：牽涉到巨大的商業利益，必然糾纏於此真彼假爭執不休，而是以幾十件真品展示中

隱藏的一件仿品的尋找為例，先鼓勵觀眾作為參與者取得可能零亂的、自相矛盾的感性見解（這是正常的），再到三個月後謎底揭曉專家出場，從名家大師獨有的筆墨、造型、構圖、材料等元素出發，尋找證據、分析細節直到最終綜合判斷，全部展示給大家看。遍觀這樣生動而具體的訓練，似乎目前在中國還沒有被嘗試過。

以此類推瓷器、青銅器，取高仿混列其中，要求觀眾細細對比其中差距；甚至還可以作斷代訓練：比如元青花為珍稀之物，與明清尤其是清代青花的差別；青銅器中商周重器與楚器的差別，董其昌、王時敏、任伯年、吳昌碩與門生子弟們的代筆仿作的差別，都可以構成一個個鑑定訓練主題。如果有二十比一或三十比一的尋檢率，就足以說明問題。用我過去發表的一篇長論文的標題來說，就是「需要證明」。觀眾的自我判斷（即使經驗不足而可能有誤）要提出證明；專家的揭曉謎底更需要證明。

英國達利奇畫廊辦展創意「贗品測試」的策劃，雖然是緣於中國製造的仿製假畫，這在民族感情上讓我們很不爽。但冷靜理性地看待它，不情緒化地評判它，「他山之石，可以攻玉」，積極提取其合理的部份，為我們陷入瓶頸的收藏鑑定專業訓練所用，這正是泱泱大國國民應有的胸襟、氣度、情懷。魯迅先生提倡的「拿來主義」，正體現出這種高超的智慧。今天中國更強大，更沉穩，更不需要狹隘偏激民族主義的干擾。正看反看，端看我們以什麼樣的心態對待世間萬事萬物了。

二〇一五年三月十二日

一九一五年——狀元張謇與他的觀音畫主題性收藏與展示

張謇是近代史上的風雲人物。他是清朝末年的君主立憲派，主張維新自強，在當時屬於清流。光緒二十年狀元，授翰林院編修，與清末官場腐敗成風、捐班橫行、賣官鬻爵司空見慣相比，他是有功名的清節之士——科舉功名之拔得頭籌，又有報國維新青雲之志。兩者兼得者，唯蔡元培可相頡頏。在清末，這樣的例子是極少見的。

張謇在清末以呼籲立憲聞名於世，甲午戰爭時與權貴李鴻章政見相異而彈劾之，聲名大起。在維新思想統轄下，他的主要生平業績，是在故鄉大辦實業，建博物苑、圖書館；先在清廷學部任中央教育會長，相當於今天的教育部長或中國教育學會長，為教育界領袖。又以浙蘇兩省聯手，與湯壽潛（浙江）聯合成立「預備立憲公會」號令立憲派進而號令全國知識界。辛亥之後，出任南京臨時政府實業總長，北京政府農商總長，足見其在保皇派、立憲派、革命派各個圈子都有巨大的影響力與威望。但在服務新政府之際，張謇作為先行者前瞻者的改造社會、維新政治的理念，卻是寸步難行捉襟見肘，時時遇到保守勢力明的或暗中的抵制。作為政治家，在重重阻力下顯然很難有所作為。他於是回過頭來，在一九一五年辭職南歸，於老家江蘇南通從事實業建設。建造博物苑、圖書館，在當時都是史無前例的首創之舉，正體現出張謇重視普及科學文化、開啟民智又敢想敢幹、敢作敢為的維新立場。

既然創設中國第一個博物苑（館），對收藏鑑定應該不陌生。如果說，南通博物苑是以植物名目、

工業科技、物品種類等作為主體，而不是今天博物館以文物為主要藏品進行研究、展示人文類歷史類的理念；但張謇本人既是狀元，科考本出身，於文史必不陌生，而且應該是其中出類拔萃的佼佼者。由是，很想探究一下這位狀元對於中國文物書畫收藏的業績與獨特理念——率先創設第一個博物館的社會名流、又有強大的維新改革思維的張謇的做法。

論近代書畫收藏大家，論專業規模，張謇都算不上頭牌。但若論主題性收藏，他卻是獨樹一幟者——他專收觀音像近百餘件，並編輯《歷朝名畫觀音寶相》行世。他還在南通建觀音院以庋藏展示、佈道弘法。這樣的舉止既有弘揚佛法的社會世俗的需求，又有集聚歷代繪畫名作的藝術效果。是佛家的慶典；又是收藏界難得的輝煌記錄。在當時的藝術收藏界，這樣的紀錄不但是原創性的無與倫比的，即使在張謇身後，也是絕無僅有、罕有來者的。據紀錄，他的觀音畫收藏中，有唐吳道子（傳），宋賈師古、牧谿，元錢選、趙孟頫、管道昇，明仇英、徐渭、丁雲鵬，清陳洪綬、張照、禹之鼎、金農、羅聘、華嵒、戴熙、江灝、王錫疇、竹禪上人，有絹本、紙本、金線描、血畫、還有聞名遐邇的沈壽繡品，旁涉玉雕、牙雕、竹木雕、石刻古董，《歷朝名畫觀音寶相》共收一百五十件，序、跋皆請大德高僧佛門弟子為之，足以見虔敬。

張謇《上南皮相國請京師建設帝國博覽館議》、《上學部請設博覽館議》為一代名文，是博物館學史上最早、最重要的文獻。它告訴我們，第一代博物館人的視野、理念、定位與對新生事物的理解力。比如他較多地強調博物館的教化育人功能：「庶使莘莘學子，得有所觀摩，以輔益於學校」，希望博物館成為又一種學校。又博物苑分設三部份專題展覽，一是自然、二是歷史、三是美術，似乎博物館又兼具美術館的功能了。

尤其是定位，他把博覽館與博物館名稱混用，是光緒後期到民國初的時代背景所致。按今天的習慣

用法，博覽會是臨時組織籌辦，而博物館則是長期的固定陳列；博覽會以物產甚至工業產品為主，講究包羅萬象的綜合性；博物館則講求展示的專題脈絡。比如張謇的南通博物苑，兼有博覽會的功用，而他建觀音院展示歷代名畫觀音像系列一百多件，則是一個博物館專題展覽的典型形式。這樣，張謇是近代創立博物館的第一人，但他未必是收藏界的第一人。而歷代觀音名畫的收藏集匯，使他在收藏界也有相應的地位與影響力。他是一個在博物館學科做頂層設計的大家，是把握方向的領軍人物，觀音主題的收藏，對他而言，是錦上添花：在其中，博物館是一塊大錦，而觀音畫收藏，則是鮮花簇擁。相比之下，許多專業收藏大家是志在「花」（物品），而無意於「錦」（體制）。以此視張謇與龐萊臣、吳湖帆、張伯駒、張珩等等的區別，差別還是很明顯的。唯有張珩可與之並駕齊驅。但張謇是以一己之力建立博物館收藏展示體制與運行制度，張珩則是從收藏發展向文物博物館學與鑑定學科建設。兩者都是從宏觀的「錦」入手，兩者都有「花」的切身實踐經驗與業績，但各自所取的側重點略有不同也！

民國初年，許多抱有維新救國心願的民族資本家、實業家，都是先以辦實業的心態來從事文化收藏的活動。南通張謇辦博物苑開斯界先河，南潯嘉業堂劉承幹藏書富甲江南、錢塘丁丙、丁申補鈔文瀾閣《四庫全書》，無不是實業富足後在文化上有創始之功。過去，我們對他們的民族資本家的社會政治身分很在意，而對他們的文化功績卻重視不夠，評價不到位。

倘若評價張謇，不僅僅是實業家張謇，而主要是文化名人張謇，豈不善哉？

二○一五年三月十九日

當一代金石學領袖遇到造假與贋鼎

清代金石學復興，學者沉湎其間，成果豐厚，自乾隆以降歷嘉慶、道光、咸豐；從畢沅、阮元一直到黃易、鄧石如、趙之謙；名流如雲。但偶爾也有出洋相鬧笑話的事例，令人忍俊不禁。

首先的一個例子：畢沅是早期金石學興起的最重要人物。官至陝西巡撫、湖廣總督。著有《山海經校注》、《晉書地理志校注》、《關中勝蹟圖志》、《關中中州山左金石諸記》。文獻記載他六十大壽時，一縣令為奉迎上司所好，送呈二十方古磚，並拓出墨本，集裱成冊，一併呈上。畢沅見之大喜，並無鑑偽之疑，還破例約見送古磚的縣令所遣家丁，言六十大壽，有人贈此古雅之物，真吉兆也！遂詢家丁其物之由來，家丁見巡撫大人如此喜歡，不免得意忘形，多嘴多舌：云此事俺也有功勞，遂將縣令覓舊本雇匠人模仿，定點仿造、做舊、做殘剝、苔蘚效果。墨拓成冊的拓工如何掩飾假磚的破綻，種種不一而足的過程和盤托出。更自炫自己在哪些環節中出過力。畢沅聽了不發一言，拂袖而入內室，縣令弄巧成拙，家丁饒舌，若無畢沅大喜，破例接見家丁；或家丁不多嘴饒舌，得意忘形，則畢中堂定會以假作真，二十方偽古磚作為中堂六十大壽壽禮，若再獲這位金石學家題跋，無人再敢指摘其假矣！

第二個故事是阮元。作為一代金石學領袖，阮元官至湖廣總督、兩廣總督、雲貴總督。又任大學士，加太傅。傳世最著名者，為煌煌巨帙《經籍纂詁》、《十三經註疏》，又著《兩浙金石志》、《積古齋鐘鼎彝器款識》與畢沅一樣，是從經史之學轉向金石之學的路徑。論學問深厚沒得說，但看實物卻

未必皆可靠。清人筆記有載：阮元有一門生赴都會試，途經通州買一燒餅充飢，因見燒烤導致斑駁成文，大似青銅器銘文，甚見古穆之意，遂忽發奇想，戲以墨拓之，寄呈阮元過目。並附一函，佯言：

「某於通州古董肆中見一古鼎，惜無資不得購，不知為何代物？敬請師長考訂，以證其真價。」

阮元見墨本並來函，約集名士學者共同鑑賞，大家不敢遽斷。阮元以宋代《宣和博古圖》為據，指拓片某字與《宣和博古圖》收某鼎文字相合；某字漫漶因拓工不佳，某字不辨為年代久遠剝蝕迷離，實非贗品云云，隨即題跋其後復函於門生。門生見之大噱。一個燒餅，因好事者多此一舉，竟成匪夷所思，或曰金石學家如果是從史學家、經學家轉過來，則目驗實物的本領並不是萬無一失的。

第三個故事，是金石學大師羅振玉。羅振玉號雪堂、貞松老人，雖步入政界，但以金石考據諸般學問立身。初在北京為官，辛亥革命後又立志效忠遜帝而赴日本京都避難。再滯留大連，赴長春偽滿洲國。他與王國維齊名，世稱「羅王之學」。本世紀四大發現即甲骨文、漢晉簡牘、清代內府大檔、西域殘紙，前三項與羅振玉有直接、密切的關係。平心而論：文物古董搶救，羅振玉功莫大焉。傳世《殷墟書契前編》、《殷墟書契後編》、《殷墟書契考釋》、《流沙墜簡考釋》皆稱一代文獻。後之研究者無不奉為經典。

在京時期，羅振玉同時經營古玩，古董商的形象逐漸勝過作為一流學者的形象。北京海王村有一家名叫博聞簃的古玩鋪。主營青銅器和字畫。掌櫃的收到好物，必赴大連求售於羅振玉。羅氏收青銅器遇到佳器例不還價，尤其是最鍾愛有款識銘文者。於是，博聞簃東家將從各處收來的敦、彝、爵等有款識者率先送到羅振玉處。業內人士知道羅振玉有個規矩：凡有青銅器或其他古玩，必須第一個給他過目，如若別人先看了，他就不買了。但他的行內聲譽就是不還價。古董商們要賣好價錢，當然羅振玉是最可靠的買家了。一旦遇到沒有銘文的彝器，古董商們會找匠人刻上幾個字，再做舊做鏽做紋樣，一起帶給

羅振玉，殊未料羅氏不分真假一併收入。想羅氏鑑定收藏是頂級人物，見多識廣，不可能分辨不出贗品。明知假還買假，那麼只有一個可能：真者自己留下收藏；假的再轉手牟利。反正是雪堂所出，名牌效應必然起作用。後來他人的文獻記載也印證了這樣的事實。尤其是在日本京都和東北大連長春，反正並無相抗衡的專家，故路徑十分暢通。當然，知假賣假，羅振玉也因此背了個「古董商」的壞名聲。

畢沅是以假為真；阮元是以無為有；羅振玉是知假買假賣假。三位學術大師貨真價實，世所公認。對待造假贗品的態度與做派，有的如同笑談；有的反映出官場「潛規則」；有的學問一流貢獻卓著但小節有瑕疵。皆是文物古董市場在清代乾嘉年間和民國初年的種種殊相。從它們入手去研究當時的市場、交易活動，合理推導，是很可以得出相當豐富多彩的結論；倘若再與今天文物古玩書畫拍賣、鑑定、市場、交易世界的種種尷尬相對比，則更可以推衍、拓展出更大的學術空間的。

二〇一五年三月二十六日

王國維、羅振玉、沈曾植——王國維與書畫買賣

王國維、羅振玉、沈曾植都是一代學術大師。羅雪堂、沈寐叟也是卓有建樹、笑傲群雄的一代翹楚，雖然羅振玉工甲骨金文書法、沈曾植善北碑章草，在書法界也足以呼風喚雨，但卻很少有人去關注他們的書畫收藏、買賣交易事蹟。如前所述，羅振玉被指為「古董商」，但以金石學範圍的青銅器石刻為主。尤其是繪畫方面，不聞有什麼特殊的紀錄。而且羅、王、沈三位都專事書法，似乎也與繪畫相去甚遠。

辛亥革命之後，羅振玉、王國維「避難」日本京都。一九一六年元旦後王國維先行返回上海。入哈同創辦的倉聖學窘主持學術研究計畫。羅振玉舉家在日本客居，生活壓力頗大，只得做一些古董買賣以支撐局面。遂請王國維在上海替他買一些古畫，送往日本以牟利。今存國家圖書館近一千封羅、王之間的往還信札，詳盡記錄了其間一些書畫交易的實際情況。

先看王國維與羅振玉分處上海與京都，討論五代名家僧巨然的畫風鑑定問題。

王國維在上海碰到一件巨然的〈江山秋霽圖〉，他事先找到不少印本資料，研究董源、巨然的畫風，提出鑑別的依據：

今日又將董、巨諸畫影印本展閱一過。覺昨所觀〈江山秋霽卷〉為宋人摹本無疑。其石法、樹法皆

有淵源，惟於元氣渾淪之點不及諸圖遠甚（用筆清潤處亦覺不如），卷中高石皴法與〈雪霽圖〉略同，矮石作短披麻皴，求之董、巨諸圖均所未見。

黃氏（收藏家）巨師畫卷，維前所以謂為宋人摹者，即以其深厚博大之處，與真跡迥殊。若論畫法，則筆是董、巨，無可訾議，與公前後各書所論略同。巨然唐人詩意立幅雖無確據，然非董非米，捨巨師誰為之？其中房屋小景，用筆溫潤渾厚，與〈谿山行旅〉異曲同工。黃氏卷惟有法度尚存，氣象神味不如諸幅遠矣！

羅振玉急於促成此事，回函曰：

弟於此買書畫，所重在巨師者。巨之畫一見可別，第一其氣勢浩瀚，有長江大河一瀉千里之勢。紙幅愈大，氣象亦愈壯。若此五丈之卷果出巨師手，必仍若不能盡其技。若它人為之一卷，未半而才已竭矣。次則觀其墨法，巨師渲染，雖或用極皴之墨，亦沉著深黝。

巨師卷真偽之別，有二者可以定之。一真者墨氣必深鬱沉者，二者必柏塞滿幅也。但於此二者辦之，十得七、八矣！

巨然尤不可放去。弟意卷長五丈，非巨然不能，雖大癡（元代黃公望）過人，亦恐無此力量也。

其次，再瞭解羅振玉與王國維買賣古畫的分工合作現象。大致的格局，是王國維在上海訪到古名畫，與羅振玉信函討論後，買下來送到日本，由羅振玉再售出。比如羅振玉反覆提醒：「弟意購書畫須酌有價值之品。」有價值非僅指有藝術性，更指有市場賣得動的商業價值之意。大名頭肯定是首選。又

「弟意公為此事不難於購入，而難於售出」。既然是在日本「售出」，必須依靠羅振玉。如果這長五丈的巨然〈江山秋霽卷〉被帶到日本，又經羅振玉題跋，憑他的威望與學術地位，轉手牟取暴利是易如反掌之事。

沈曾植也是這一圈子鼎足而三的人物。王國維函中有云：「乙老（沈曾植號乙庵）信召看畫，即往。則出北宋刊本《華嚴法令圖》大幅，上有文字近千，字體已近南宋，而有一橫牌，字云：「皇宋慶曆四年少林寺板」十字，實為奇品，索二百五十元。」又羅振玉在日本賣畫形勢極好，沈曾植也曾託之出售自己的藏畫。而且上海有一黃姓遺老，家藏古畫宏富。沈曾植介紹王國維去鑑定收購之，黃氏擬要六千元全購去。王國維看後函告羅振玉：

羅振玉回函：

黃氏畫單收到。弟圈出二十五件擬還價四千五百元。乞與乙老商之。

要之以書畫而論，黃氏之物欲全購未為未可，所難者在力之有無。維意上海情形，售四千元者之顧客已絕無僅有。

可見沈曾植在羅、王、沈三角關係中也是個不可或缺的角色，心氣相投，又都以遺老自居，還都學富五車。王國維甚至還有一評：「乙老之眼，雖就近可以請教，然亦出入頗多。」三個老古董湊在一起，竟也有如此評議，令人忍俊不禁。

王國維有一函，特別引起我的注意：

唯竹一幅大佳，其竹乃渲染而成。有竹處無墨，而以淡墨為地，此法極奇。當中竹三四竿，氣象雄偉，一竿竹旁倒，書「此竹直黃金百兩」篆書二行，冰泉謂人言宋人畫錄中記此事，此言荒唐。

「惟此畫尚是宋人筆墨，冰泉謂售主索五百元。」

又函羅振玉曰：

若前此之宋人畫竹，竟為蔣孟蘋以七百元購之。此畫佳，然價亦駭人。此種物究非山水比也。

這不正是我在前述錢境塘收藏一文中提到的宋人〈雪竹圖〉、現為上海博物館的鎮館之寶嗎？王國維先生竟然也注意到並予以高度評價？據當時上海物價，七百元可以買七千斤米，的確是一筆鉅款。不過幸好沒有被帶到日本賣掉。不然今天我們就觀賞不到這樣的曠世名作了。

王國維為買畫奔走滬上，曾自訴甘苦體會：「買賣書畫誠不易。不獨畫之精否、真贗難以驟決，即於價之操縱，亦非易事。」這是大實話。而他習慣於傳統認識，認為花鳥竹木究竟不如山水畫。其實像〈雪竹圖〉這樣的曠世名作，自趙孟頫以下元四家，吳門沈周、文徵明、唐寅、仇十洲。其實並不過份。沒有一件山水畫代表作能抗衡它的歷史價值。所以鄙意不能一概而論。起初五百元的索價，其實並不過份。但從書畫交易來說，〈雪竹圖〉作者佚名，於是除非極懂行者，它又不如巨然的名頭容易起高價了。亦即羅振玉

提到的「有價值」之意也。

　　附記：本文的王國維等信函文字引用，得益於《王國維與羅振玉來往書信手稿述評》（劉烜著），特此鳴謝！

二〇一五年四月二日

永恆的時間——
三百年蘇富比、四百年「美國身分」的中國古董拍賣

看到一則消息：最著名的蘇富比拍賣行，今年已經營業兩百七十一年了。這樣悠久的歷史，表明蘇富比在恪守拍賣公信力、業內信譽的守護和每一場拍賣的認真負責的嚴謹專業態度。一個擁有幾百年歷史的拍賣行，歷經多少滄桑和時代變遷，會遇到多少致命的生存挑戰？但它的堅守讓我們敬佩乃至敬畏。早期蘇富比拍賣行是先從書籍拍賣開始的，其後業務擴大到古董、藝術品、收藏珍品。現在更可以拍不動產。業間評價：它之所以橫跨幾百年而經久不衰的原因，是對於拍賣品和客戶的近乎嚴苛的精挑細選。德國有媒體稱：它可以位列全球最長壽六家企業的前茅。

無論一戰、二戰的破壞有多大，多少城市成了廢墟，但今天去看歐洲古城堡、看各種著名的企業以及前店後作坊的手工世家，歷史悠久無不是自炫自誇、引為驕傲的第一理由。我們出訪或旅遊，也願意去尋訪那些幾十年幾百年的歷史遺存。過去有所謂的「老歐洲」與「新歐洲」之區別。是從政治、地域角度去劃分。其實，英倫風範、法蘭西藝術、意大利、德國。歐洲之所以這麼有吸引力，不正是因為它的「老」如醇醪、韻致悠久嗎？

百年最長壽的企業之所以被敬畏被崇仰，不僅僅是時間上的「老」，還因為幾百年歷史表明它應該

是本行業規則的制定者或定調者。我們過去並不知道有藝術品拍賣，有了這個概念，不正是因為蘇富比的幾百年成功實踐嗎？而且不僅僅是最初的定調，還有戰爭、金融危機等等造成的行業變數。在各種變數不斷影響的環境中，它要與時俱進、適應新形勢；又要堅持自身，確保規則不變。正是這種變與不變的平衡，使得一部兩百七十一年的蘇富比企業史，成為一部藝術品拍賣史的濃縮版。它不僅具有個案的意義，而且更具有一種行業史的含義。毋庸置疑，「老」、長久、橫貫幾百年，是其中最重要的條件。

美國《華爾街日報》近日有一篇報導，標題很有意思：「找到中國古董的最佳地點不是中國，而是美國。」說是在幾個世紀裡，傳教士、富有的收藏家、進口商與移民，曾經將大量的中國古董帶到美國。因為社會穩定，今天佛蒙特州農場的小木屋、新奧爾良的獵槍房、科羅拉多的牧民木棚中，多有博物館級的中國藝術收藏品的蹤跡；過去幾乎沒有人注意到這些存在，但現在卻逐漸浮現出來且數量眾多。藝術品經銷商們奔走各處，但屢屢碰壁，完全不受農場主、狩獵者們的待見。偶有所獲，則可能是大獲。

幾個世紀是什麼概念？其實就是蘇富比近三百年歷史的概念。當然，這「幾個世紀」有各種解讀：比如英法聯軍火燒圓明園搶掠的文物古董；被帶入歐洲又轉帶到美國的文物古董；近百年來通過交易、拍賣被收到美國各大博物館的文物古董；進入美國的年代不一，但珍貴的文物離開中國本土則幾百年了，卻是不爭的事實。而在農村小木屋、獵槍房、牧棚中被發掘出來的近世文物，雖然不比博物館的藏品，卻也是今天正對贗品橫行束手無策的中國藝術品市場和拍賣行老總十分青睞的所在。嘉德拍賣方就宣稱：由於中國國內藝術品市場備受假貨困擾，客戶反而極其信任美國收藏品的可靠性與真實性。所以他們蜂擁而至，不惜加價購買具有「美國身分」的古董藝術品以保其真。這樣一來，在美國各州「跑地皮」（行話：指到農村城鎮各地收購瓷雜文物者）尋找古董文物的販子更成為一個重要的被看

好的行當、牟利甚巨了。從十七世紀以來，通過英國與荷蘭商人、殖民者帶入歐美大量青花瓷器，十九世紀，則從美國傳教士與文物愛好收集者商人手中能看到極大量的雕像、玉器與珠寶流傳於歐美大陸，作為探險，老外旅行中國一般必有紀念品被攜回，在傳了幾代之後，如果陸續出現在農村牧場的小木屋與馬棚、柵欄之間，似乎也不奇怪。本來，它們好好地待在該待的地方安然無恙，殊不料中國富人買家一夜崛起，享譽世界，每每在拍賣會上一擲千金，引人咋舌，不惜支付極高價格。於是擁有「美國身分」又沉睡了幾百年的這些中國古董文物反倒成了目標文物、拍賣新寵，深受中國收藏家們的追捧了。

擁有幾百年的歷史感，是當下中國古董文物擁有「美國身分」因此可防假貨滲入的交易優勢所在。

它反映出今天中國文物拍賣界的混亂與公信力低下的殘酷現狀，但也反襯了從十七世紀以來中國文物古董在海外歐美流傳時相對穩定的生存態勢——從無人問津到萬千寵愛集於一身，為求「美國身分」（背後是幾百年流傳可靠的含義）而不惜反覆加價，其間，不正是時間的巨大力量在發揮信譽的作用嗎？

擁有兩百七十一年的英國蘇富比拍賣行，近四百年的海外回流中國古董文物的收藏史流傳史的「美國身分」，這些異曲同工的事例向我們表明：時間的永恆就是金子，就是信譽；沒有不講誠信而能堅持承傳百年的。回望我們今天，浮躁的文化快餐、不耐煩講信用品牌的沾沾自喜自以為得計的投機、文化企業創辦與破產倒閉如走馬燈式的旋轉、賺快錢至上的賭徒心態難道不應該反省？以兩百七十一年的蘇富比拍賣行為對照的反省‧；以回流文物的「美國身分」走紅中國拍賣會的反省。

「中國古董的最佳搜尋地點在美國」。這看起來是一個偽命題，但卻是一個當下歷史的真實。

二〇一五年四月九日

企業家的文物藝術品投資

隨著中國收藏交易拍賣市場的結構愈來愈多元化，藝術品交易受股票市場、房產市場橫向影響的要素不斷增大，藝術品收藏拍賣也開始呈現從剛起步的個體買家轉向由企業、財團投入的新趨勢。二〇一四年美術傳媒拍賣公司與我合作提出的「整體性收藏」、「專題性收藏」、「規模性收藏」模式，也正是針對這種新趨勢而發的。

企業投資古董藝術品，最具有紀念碑意義的，還是一九八七年三月日本購買梵谷名畫〈向日葵〉的事例。一九八七年，在日本名不見經傳的安田保險公司參與藝術品投資，在倫敦佳士得拍賣會上以令人咋舌的兩千五百萬英鎊（約合五十二億日元）拍得梵谷名畫〈向日葵〉，成為日本人擁有世界、彰顯經濟強國的一個標誌物。記得我去日本講學時，大街小巷、名都鄉鎮的印刷物、雜誌，還在不厭其煩地整版刊出〈向日葵〉或以它作刊物封面。梵谷和他的名畫似乎成了日本民族文化自信的標誌圖像，成為日本國民談資中最時尚的主題。而安田保險這一豪舉帶來的效果是：一躍成為最引人注目的大企業財團，業務迅速擴展，直接收益超過兩兆日元。

其實，梵谷一生畫了六件〈向日葵〉，故而安田這一件並不是孤本。兩千五百萬英鎊足以在英國買到一座商廈或摩天大樓，據說安田保險在隨後的澳大利亞海輪鉅額保險業務競標時，擊敗比它規模大得多的世界級企業而中標，其原因正是不惜鉅款購買梵谷〈向日葵〉所產生的新聞傳播效應與品牌標誌。

這種公關效應的獲益者不僅僅是安田保險，日本的整體國家形象也藉此得到大幅提升。有輿論認為，日本企業暴發戶恃著當時日元匯率高漲形成的超強購買力，抬高了全世界從古董手錶到名畫藝術品再到地產的全球價格指數。

中國藝術品拍賣起步很晚，但也有一些財團企業有所作為，不乏令人印象深刻的事件和業績值得一說。

一、保利拍賣與圓明園獸首

二〇〇〇年，北京保利集團在香港以三千萬元鉅資購得圓明園文物銅牛首、銅猴首、銅虎首。此後，中國澳門博彩企業家何鴻燊在參觀了保利博物館牛、猴、虎首後，於二〇〇三年和二〇〇七年分兩次斥鉅資購得銅豬首、銅馬首捐到中國內地。二〇〇九年二月，福建商人蔡銘超以愛國主義名義拍了銅兔首、銅鼠首而不肯付一千四百萬歐元成交款。再後來，保利博物館授權天津展出銅牛、猴、虎首時銷售複製品。比起老牌的北京嘉德、瀚海、榮寶諸家拍賣公司，因為這些故事與舉措，保利一下子從叨居末位的新兵一躍成為國內拍賣老大。

二、南京企業家投資：陸儼少《杜甫詩意冊頁》

二〇〇四年，北京瀚海拍賣春季拍賣會，陸儼少的《杜甫詩意畫百開冊頁》以六千九百三十萬元被南京天地集團購入。這是中國畫在當時的最高紀錄。也是陸儼少作品當時市場價格的三倍多，加上佣金則接近四倍。此事成為股份制民營企業南京天地集團文化含量極高的標誌性廣告，對擴大企業知名度、美譽度有奇功；並對企業整體性投資、規模性收藏做了一次極好的示範。南京天地集團為此成立了長風

堂博物館。二〇一四年，浙江文化界在北京中國美術館紀念大展，還曾由浙江畫院專程赴南京向天地集團借出這套冊頁，展示於中國美術館正中圓廳。

三、龍美術館：〈功甫帖〉、雞缸杯

二〇一四年，上海新理益集團、天茂實業集團董事長劉益謙以天價兩億八千萬港幣在香港蘇富比拍得「明成化鬥彩雞缸杯」，與他二〇一三年在紐約蘇富比拍賣會上以五千零三十七萬元人民幣（八百二十二萬九千美元）收購蘇軾〈功甫帖〉一樣，引起巨大的爭議。但這些爭議辯論，反而幫助他聲名鵲起，他的「龍美術館」也因此成為上海的新地標，吸引著無數觀眾與愛好者來一觀這些具有傳奇故事的文物的風采。

總結這些企業家轉戰藝術品拍賣投資的新聞事例，有幾個特點是值得一提的：

首先，作為企業投資成功的文物古董藝術品，必須有足夠的知名度、唯一性，保證它有強大的社會關注度。《杜甫詩意畫冊頁》為畫家平生唯一；〈功甫帖〉、「明成化鬥彩雞缸杯」皆有許多歷史故事可敘述，又有足夠的真偽爭執吸引眼球。

其次，在拍賣會上的成交價均是匪夷所思的天價，一擲千金的豪舉令人震動，新聞效應明顯。市場關注度達到最高級。

第三，企業均因此而知名度急遽飆升。後續的展示於企業博物館、美術館正是其實實在在可持續發展的物質載體。

二〇一五年四月十六日

元青花與中外文化交流

二〇〇五年七月十二日，英國倫敦佳士得拍賣行舉行「中國陶瓷、工藝精品及外銷工藝品拍賣會」，上拍一件元青花大罐「鬼谷子下山圖」，以一千四百萬英鎊成交，加佣金後為一千五百六十八萬八千英鎊，折合人民幣為兩億三千萬。創下當時中國藝術品在世界上的最高拍賣紀錄。消息一出，業內震動。

青花瓷極其高雅，尤其為文人所喜愛。但存世許多青花瓷的紋樣處理方式和表達方式，怎麼看也不像中國古代原生原長、正脈傳承的單線藝術形態，而不得不呈現、夾雜著一種異域相。尤其是與中國傳統的五大名窯汝、官、鈞、哥、定窯相比，及與明清的釉上彩繪、鬥彩、五彩；清代的粉彩、琺瑯彩等從青白瓷到彩瓷相比，青花瓷似乎是一個藝術上明顯的「另類」。站在瓷器史技術製造立場上討論青花瓷，與站在紋樣圖案視覺藝術表現上討論青花瓷，其觀察重點與判斷的結論是不一樣的。

在青白瓷時代，瓷器的藝術表達也很精美，只不過多採取雕刻或工藝的外觀形式，而不採用在瓷器上手繪作畫的形式。它的特點是工藝落腳點，如刻花、畫花、印花、堆花等等技法的運用，而一個原始越窯的瓷器，器形完整，刻紋圖案工藝裝飾只是它的附屬，有沒有都不影響其整體性。但在青花瓷以下的鬥彩、粉彩、釉上彩的彩瓷時代，瓷器的白坯與彩繪是兩張皮──沒有手繪的各種技法的介入，白坯就是個半成品，只是一個初步的造型物質載體而已。十年前曾去過景德鎮，當時看那裡的瓷器，嫌有些

工藝美術家的手繪太俗氣不夠水準，就問朋友要了幾個純粹的白瓷大盂當筆洗，朋友很吃驚說這還是半成品，你拿去豈不是罵我們畫得太差？我說畫得不入行還不如不畫乾淨；就像玩紫砂壺，好事者喜歡往上刻一些不倫不類的書畫，有時反而純淨些只看工藝精湛造型獨特裝飾大氣更意味醇永一樣。

青花瓷首創於元代的景德鎮，它是中國陶瓷藝術史上第一次以手繪介入的紀錄。自從有了青花瓷，瓷坯器形的主體地位與重要性退居其次，而器上繪製則成了主要價值所在。其後的彩瓷時期基本上都沿循這一規律與價值取向。比如景德鎮有名的「珠山八友」，是因為他們製作的瓷器本身工藝精美器形獨特才有名？還是因為他們在瓷器上畫畫嶄露頭角有名？當然是後者。這樣對手繪的重視超過瓷器造型、工藝水準的傾向，正是先從元代青花瓷的發明開起端的。

值得注意的是元代這個歷史時代結點。

與秦漢、唐宋相比，元代蒙古統治者從一開始就在審美上就呈現出另類的趨向。不同民族之間的文化差異是客觀存在的。但這還只是向內看的封閉空間的比較。如果再擴大了向外看，則蒙古鐵騎一直打到中歐，使元代的版圖成為中國歷朝歷代最大的、橫跨歐亞大陸的超大版圖，其中必然會帶來更大規模的異文化之間的交流碰撞。比如歐洲文化與華夏文化、草原文化之間的互動互制、互啟互滲的可能性。而在此時，瓷器作為中國最受歡迎的工藝品與日用品，在被元蒙統治者的駿馬戰刀帶到古波斯、中古歐洲去的同時，反過來切合彼地的口味，應該是題中應有之義吧？

元青花的生產，逐漸隨著拓土展疆的形勢，愈來愈作為迎合中東、歐洲的外銷需要而大量生產。據稱目前在國外尤其是土耳其、伊朗等中東地區以及歐洲收藏的元青花瓷器，普遍器型較大，各式圓口葵口、大盤、大罐、大碗、扁壺、梅瓶的製造，顯然是針對中東的飲食風俗習慣如席地圍坐、以手抓食直接有關。因此它應該是為出口直接訂製的。這種造型講究渾成厚重、端莊簡潔，在藏品數量和種類上，

歐洲與中東的藏品就其豐富性和質量而言，的確遠勝於國內收藏。

而最大的特點，是青花器的手繪，從工藝裝飾意識極強的精細縝密，開始走向自由度很高的徒手線寫意表現。有如工筆畫轉向水墨寫意畫，元青花大器既然提供了體量上的揮灑空間，景德鎮的畫工們則開始了自由的表達。我們當然不能認定這與元四家的山水文人畫黃王倪吳的中國畫變革有關係、對它們作強行牽扯關聯，因為沒有確鑿的證據。但大批出口青花瓷的產量，會使畫工可以盡情揮灑自如而不是謹小慎微一絲不苟；而且在中東到歐洲，游牧民族的簡易生活也不需要特別精工細刻的纖細，比如鬥彩、粉彩等等在書齋閨房裡的精巧玩藝兒；而是大氣磅礴白底藍花，逸筆草草、意趣橫生、又簡潔又美觀的審美需求。這種中西交流的痕跡，或許從另一個角度促使青花瓷從裝飾走向寫意的過程，變成一個中國陶瓷史上獨一無二的美術現象，即使是元以後的明清青花，要麼迎合元青花藝術表達的逸興橫飛，要麼另闢彩瓷的新徑，除此之外，並無他途。

元青花大器開創了單色古雅的活潑、成熟的紋樣手繪形式，它在裝飾的前提下講究徒手線揮灑自如，更體現出了活潑的生命活力，具有一種韻律之美。而它所選擇的文人畫題材如梅蘭竹菊，禽鳥走獸蟲魚等等，以及手繪紋樣如卷草紋、折帶紋、蓮瓣紋、蕉葉紋、如意紋、海浪紋、回紋、纏枝花紋，在畫面構圖上取裝飾圖案之飽滿，而在線條活潑自由表達上則與元明山水寫意畫異曲同工，反映出中國畫特有的毛筆文化的純粹的美意識。因此，它是外銷中東歐洲異域而審美趣向卻是反向愈來愈中國化了。

此外，元青花又多取元代戲曲故事人物題材、歷史戰爭題材、愛情故事、文化典故，如前舉「鬼谷子下山圖」，即是講孫臏的師傅鬼谷子在齊國使者蘇代的再三請求下，答應下山搭救被燕國陷陣的齊國名將孫臏的故事。這樣的故事，其實中東土耳其、伊朗和歐洲都不懂也不會理解，但卻仍然出現在元青花出口大器上，表明當時的景德鎮畫工們具有充份的創作選擇自由。不必考慮出口中東歐洲是否需要畫彼國

的文化題材以迎合之。若不然，一個纏枝花卉的簡單圖案也比這「鬼谷子下山救孫臏」的中國歷史故事更受中東、歐洲人的歡迎。

明代的官窯青花瓷在製作上已不再呈興旺發達之象。但以商業理由出口歐洲的大批生產、販賣活動卻十分盛行。據荷蘭東印度公司的紀錄，從一六〇二年到一六八〇年的八十年間，東印度公司往返中國與英國、荷蘭的商船，運載青花瓷及其他瓷器達到一千六百萬件。其中青花瓷佔主要地位，許多造型與紋飾是按英國及歐洲的訂單而燒製；反映了歐洲在當時的審美趣旨。比如前些年一件「萬曆青花帶蓋大罐」以四萬銀元（約合一百二十萬人民幣）由香港崇古齋高價購入者，即屬此類明代出口歐洲訂製的珍品。亦即是說：今天我們看到的許多青花瓷，都是那個時代中歐交易流通販運互動的結果，它構成了青花瓷出口交流的第二個重要歷史時期。

從工藝紋飾到自由寫意，是元青花的第一個「逆向」回歸。從單純紋飾到選擇中國古代歷史題材，是元明青花的第二個「逆向」回歸。兩個回歸，都是在外銷中東、歐洲、和出口西歐、英、法、荷的文化大交流的背景下反向對中國趣味（中國筆墨、中國題材）的彰顯。針對這種奇特的文化現象進行討論，僅僅研究陶瓷史（青花瓷史）的視野與知識儲備是不足以勝任的，必須有中外交流史的專家介入，才有可能引出可靠的結論與解釋。

二〇一五年四月二十三日

青銅器中的「仿」與「偽」

在書畫文物鑑定史上，真與不真（偽）是一個界線清晰的標準。凡真必不偽。凡偽必不真。但也有例外的例子，比如書法史上的唐摹〈蘭亭序〉、武則天時的〈萬歲通天帖〉，都是後人摹搨，它肯定不真，但又從未有人指責其為偽。這樣的例子告訴我們，除了真、贗之外，還有第三種形態。似真而實非真。

青銅器研究中，這樣的例子更見典型。在商周器、戰國器等等被視為珍寶的大背景下，宋代的文化轉型使尚古成為一種士大夫的風氣。從歐陽修、薛尚功、劉敞到趙明誠李清照，歐陽修的《集古錄跋尾》對古銅器的考訂敘述，李清照《金石錄後序》對收藏過程中甘苦曲折的描述，讓我們感受到宋代士大夫嗜古的盛況，尤其是在當時商彝周鼎出土面世漸多，宋徽宗內宮編纂《宣和博古圖》、《宣和畫譜》、《宣和印譜》（傳），朝野合力，營造出一個金石學的大時代。

宋徽宗時代不僅留下了大量的古代鐘鼎彝器的圖像文獻紀錄，還別出心裁地留下了一批實物紀錄。

北宋皇祐年間，「初，議禮局之置也，詔求天下古器，更制尊、爵、鼎、彝之屬。其後，又置禮制局於編類御筆所。於是郊廟禘祀之器，多更其舊。」這就是說，朝廷設禮制局的一個主要功能，即是仿製古青銅器以供當朝祭祀之用。為使它有充份依據，還詔求天下古器以供仿製。至於宋徽宗又是嗜古的文藝皇帝，更是把青銅器仿製由祭祀禮制之需轉向古物鑑賞的藝術目的。「每得一古器必令良工仿造之」，

且都達到可以亂真的地步。比如仿春秋宋公成鐘而鑄的新鐘，號「大晟鐘」並配新樂〈大晟〉，其紋樣

刻口較淺，雖少見古器端莊厚重之味，但卻融入了宋代文人士大夫風流倜儻的韻致。另外，「大晟鐘」

又讓我想起了宋代大詞人周邦彥以精通音律、能自度曲而被封徽猷閣待製、提舉大晟府。這是中國音樂

文化史上的一件大事——圍繞「大晟鐘」，可以有一個跨文化的系統研究。這就是「仿器」給我們帶來

的有趣話題。又從經濟市場角度看，宋代仿器多註明製造時間及「帝製」、「帝鑄」、「帝造」、「皇

帝」字樣，與商周彝器中「王乍」等慣例不同。雖然器形相似，仿製精度甚高，但既有款記，顯然不是

純心作偽，以偽混真。故曰「仿器」——它肯定不真，但也不是器贗鼎。

其實，在宋代仿器之前，就有所謂的「句容器」流行一時，以至要宋人單獨辯明之。宋趙希鵠《洞

天清祿集》云：「句容器非古物，蓋自唐天寶間至南唐後主時，於昇州句容縣置官場以鑄之，故其上多

有監官花押，甚輕薄漆黑，款細，雖可愛，要非古器，歲久亦有微青色者。世所見天寶時大鳳環瓶，此

極品也！」據此可知，其實在宋代以前，從盛唐到唐末，已有仿器出現，只是規模不大。但造仿器卻有

專門的場地，還是官方設置的。以至宋人還要齜齜辨偽「要非古器」。或許在趙希鵠們看來，這些就是

今天充斥市場牟取暴利的贗鼎偽作，不可上當受騙，以為是三代古器也。

宋代仿器傳統一直延續到元明清。元代國祚短暫，傳世仿器並不多。據容庚《商周彝器通考》：元

代還有「出蠟局」仿造成套的三代青銅器作為廟宇祭供所用，但製作粗糙，僅得三代器的形似耳。據明

代《宣德鼎彝譜》所載，明內府仿器規模遠大於宋元。而所造鼎彝的器形、用料，各種記載清單，全收

入此譜之中歷歷可查。但質量不佳，器形仿古，可具體到紋飾、圈足、雙耳等處，卻常常見出異樣來。

至於清代，仿器更是隨心所欲，許多今天看起來破綻百出的漏洞，其實不是清廷造辦處沒有眼光或無意

疏漏，而是皇上或王爺大臣們我行我素的結果。「仿」只是使用的需要，只要本意不在作偽，以當朝皇

上趣味為中心的改造而不全依古法，本來是十分合乎邏輯的。只是今天看來都是文物古董，我們會以文物鑑定的心態去審視它們，並以造假視這些仿器，以為它們是水準不夠露出破綻而已。

既非真器，又非贗鼎，而是介乎中間的「仿器」。論學術歷史，它顯然不真；但論文化，它卻又有存世價值並且構成一段歷史。這讓我們十分為難。以此看中國浩瀚的大歷史，許多現象的評判，都不是非黑即白的貼標籤，好人壞人涇渭分明，而是「你中有我，我中有你」。青銅器歷史上的「仿器」告訴我們一個淺顯的道理，這才是真實的歷史。

有一個定義是可以成立的：偽器贗品是以欺騙市場牟取暴利為目的，故人人深惡痛絕之。而「仿器」則是為某種特定的需要，它沒有現實功利的利益考慮，因此，我們對自宋元以來的「仿器」現象表示深深的理解，並願意以它為學術研究課題。當然，宋代仿器是否百分之一百沒有進入市場，不太好下斷語。但像清代乾嘉以降大量上古青銅器出土，引發清代金石學大盛，嗜好收藏青銅彝器的達官貴人士夫文人者眾，於是有商賈大量雇工專事偽造以謀利，原來以「仿器」營生的工匠轉向造假，偽器氾濫，急於牟利，於是講究精細盡量貼近原古器的技術與工藝水準逐漸失傳，「仿器」的歷史也就自然消亡了。這真是令人扼腕歎息的憾事啊！

其實何獨青銅器研究如此，市場經濟以利益為指揮棒，毀掉多少本來很有才華、可望大成的書畫家、工藝家，以及多少傳世絕藝？

二〇一五年四月三十日

造紙術與鑑定收藏史

蔡倫，字敬仲，東漢桂陽郡（今湖南耒陽）人。他總結造紙經驗，改進造紙工藝，利用樹皮、碎布（麻布）、麻頭、魚網等原料精製出優質紙張，於元興元年（一○五年）奏報朝廷，受到和帝稱讚，造紙術也因此而得到推廣。

蔡倫造紙被譽為中國古代四大發明之一。古來討論中華文明的學者傾向於認為，造紙這樣的滲透到社會基本生活中去的重大文明形態的物質變革，不應該是一個個人所為，有如倉頡造字的傳說一樣，是古代神祇膜拜的文化心理的一種表現形態而已。比如，一九七五年的考古發現，西安灞橋之西漢古墓出土「橋紙」，為漢武帝時物。一九七三年，考古學家在甘肅居延漢代遺址中發現兩片西漢麻紙。都比「蔡侯紙」早了近兩百年。故而蔡倫應該是一個造紙過程的參與者、集大成者；但不應該是一個憑空而出的發明者。這在今天，已經是大家公認的常識了。

文字的物質載體最早並不是紙，而是龜甲獸骨，青銅器、玉、石。先書寫，後契刻或鑄造。刻、鑄是它的最終呈現結果。隨著毛筆使用的擴大，開始有了竹木簡牘和縑帛書，直接以墨跡書寫示人。竹簡木牘取材容易，使用面極廣，而縑帛則不易得且極昂貴，普及不容易。於是紙就作為縑帛的改良品而問世。記得上世紀八○年代末有一次與造紙術專家、中國社會科學院潘吉星先生一同前往韓國漢城出席世界印刷術大會發表論文，在捍衛中國是印刷術起源的歷史事實的同時，潘先生悄悄對我說，他帶來幾張

經過科學研究完成的仿唐紙，贈送我一張，有一張寫完書法還寄給他收藏。看到老先生小心翼翼視若珍珙的表情，不由得肅然起敬。有感於老專家的癡迷，回國後認認真真地寫了一篇題記寄奉他求教。這是我與造紙術研究領域的第一次學術交集。

說紙是縑帛的改良品，是因為紙字從「糸」。許多專家據此認為紙本義應該是布帛縑素一類的編織物。這當然不符合今天我們對紙的定義：因為紙與縑帛的最大區別，即是它不是編織而成的。那麼紙從「糸」，應該是殘留了或保存了從縑帛到紙張的過渡形態的痕跡。相對於竹簡木牘以及甲骨、青銅器、石刻等硬材料而言，當時的縑帛、紙張都屬於軟材料的大類，從某種程度上說，可以作同等視也。《後漢書》：「其用縑帛者謂之為紙。」其實更具體的解釋是：最初的造紙法為模仿繅絲業的漂絮法來造紙。生產絲綿類織物見到漂絮後作錘打壓緊後，有一層薄薄的漂絮留在網蓆上，依據這個原理，造出以漂絮法製成的紙，當然會從「糸」了。

故晉人書作，多有標明「繭紙」者。繭者，蠶絲也。其後改良原材料，藤皮、稻草、麥稈、橘皮、桑皮，麻竹、蕁麻相繼進入造紙術的視野。東晉以降，麻紙盛行一時，還是從「糸」的影響所在。記得已故沙孟海先生偶然獲得一張古法製造、二‧五米高的「繭紙」，絲光盈盈，潤滑細膩如小兒肌膚，於是興致大盛，叫我去看他老人家寫〈臨河敘〉，未知此件現在庋藏於何處？

造紙業的全盛時代在隋唐。但限於當時造紙技術，多生產一些小幅尺頁以供文人寫尺牘詩稿之用。今天我們為什麼看不到唐以前的中堂條幅？很大的原因是當時只能製作小幅，王羲之時代都是手札信函尺頁；連綴起來則成了手卷。但卻無法縱向連成條幅中堂。唐代著名的「薛濤箋」、宋代的「謝公箋」都是盈不過尺的小箋。唐代著名的孫過庭《書譜》、張旭〈古詩四帖〉、顏真卿〈祭姪文稿〉、懷素〈自敘帖〉都是小頁拼接成手卷的。今天我們以為是手卷，其實準確地說，應該是冊頁連綴。

明清中堂大軸的出現，主要還是絹帛。編織物不限大小，除了幅面因為織機寬度有限制以外，長度可以無休止地五米、十米編織下去。故而明代董其昌、張瑞圖、王鐸，傳世行、草書無不丈二、丈六巨幅，但在這一歷史時期，造紙術也有長足進展，不再以尺頁為限了。

據此，在古書畫鑑定中，有兩點是可以作為標準的。

關於紙張的尺寸依據是：一、漢以前無紙（不是以縑帛混稱紙），有紙必為偽。二、漢至隋唐無大紙，皆為尺頁或尺頁連綴成的長卷。大量傳世作品足可證明這一點。故凡王右軍、顏魯公若有大幅也必為偽。三、直至明清，絹帛書丈二、丈六大草、狂草，司空見慣，但紙張書仍然少見，亦是紙張製作要達到巨幅，在技術上殊不易也。

關於紙張的質地依據是：一、愈早期的紙張材料，離縑帛質地愈近，如「繭紙」、「麻紙」。二、後期的紙張製作，在技術上不但要考慮書寫順暢，不能紋理太粗太清晰，溝壑縱橫以滯礙行筆。還要考慮印刷術的興起與大量應用，更需要光潔溫潤以便印刷字體清晰美觀，故而採用竹纖維以成「竹紙」與楮皮紙，離縑帛愈來愈遠，亦預示著用紙量愈來愈大，範圍也愈來愈廣。證明文明進程之突飛猛進的勢頭。亦即是說：從書寫之初從「糸」的「繭紙」、「麻紙」；到適應大量書寫的「楮紙」；再到印刷大盛後應運而生的「竹紙」，基本可以勾畫出書畫文明在用紙上的變化發展之軌跡。它與鑑定收藏史是密切相關的。

二〇一五年五月七日

皇宮收藏之於宋徽宗

都說宋徽宗是文藝皇帝風流天子，不問政事，耽溺書畫，最終葬送了大好河山，自己也被強擄到五國城淒苦而終。這當然是站在歷朝皇帝的立場上去看他。其實，沒有一個皇帝在文藝上有他這樣全面的修養和綜合的能力。把這些成績分類列舉出來，卻足可以傲視天下，千年以來無與匹敵。

先看作為文物收藏核心的外圍條件：

一、善書工畫

傳世〈聽琴圖〉、〈瑞鶴圖〉、〈柳鴉蘆雁圖〉、〈芙蓉錦雞圖〉、〈草書千字文〉、〈草書紈扇〉，又獨創瘦金書等，都是他的傑作。他還設立畫院培訓畫師，聘米芾為書畫學博士，聚集了一批頂級的書畫家。史載他要求畫師們仔細觀察孔雀升墩先舉左腳還是右腳？畫月季四季朝暮的不同花蕊枝葉的表現區別，如此注重寫生，在宮廷畫師中是極其罕見的。

二、以詩文考核畫師

比如以「深山藏古寺」、「踏花歸去馬蹄香」等詩句為畫題選拔畫師，開創了古詩文入畫的範例。

文人畫過去是一個概念，王維、蘇軾是因為身分是詩人，才由歷史給予一個文人畫（詩人畫）的冠名。

但卻由一個九五之尊的皇帝首開其例，實際操作。

三、花石綱

在汴京營造艮岳，從全國各處運送奇石異卉，口味高雅超過專業級園林師。讀《水滸》，印象是苛政擾民，激起民變。但從園林建造史角度上說，則是史無前例的大手筆，有如萬里長城，既是偉大中華民族的象徵，又有孟姜女哭長城和陳勝吳廣起義。端看從哪個角度去理解。

四、精音律

鑄大晟鐘，制定〈大晟〉樂，聘名詞人周邦彥為提舉大晟府。改變了漢唐宮廷歌舞以舞為主、歌配舞樂之習慣，以極其高雅的音樂創作為主，以舞配樂，為宋代宮廷樂的發展開一新天地。

五、善工藝

撰《大觀茶論》，分門別類，又倡「茶具宜用金銀」，導致朝野金銀茶器大量出現，蔚然成風。又鑄樂器如上舉「大晟鐘」，則不唯精音律，還須懂冶鑄之術，這些都是其他皇帝所不具備的。

以書畫、詩文、園林、音律、工藝製作的精通為底子，再來看宋徽宗的收藏，無論是規模、數量、品質，還是分類立項、收藏方法，都堪稱無與倫比。比如書畫，他有《宣和書譜》、《宣和畫譜》傳世。《宣和書譜》著錄內府所藏古名家一百九十七位並為逐個立傳，收法帖一千兩百四十餘軸，為宮廷收藏以來最詳細的收藏目錄。《宣和畫譜》則分歷代名畫為十大項目，計道釋、人物、宮室、蕃族、龍魚、山水、畜獸、花鳥、墨竹、蔬果；列名畫家兩百三十一人，六千三百九十六軸。這些收藏品質之

精、種類之多、數量之巨，完全出乎我們的想像。今天的收藏鑑定作為一個專門史來研究，這兩部書是必備的依據與參考。

除書法名畫收藏著錄之外，宋徽宗還下詔編著《宣和博古圖》三十卷。勾摹內府收藏三代至秦漢古青銅器，以存其形、以錄其跡。但編書著款為「大觀」，當時還未有「宣和」年號，何能以後代前？後讀清永瑢《四庫全書簡明目錄》，才知彼時已有宣和殿。是以殿名為著述名。即遇此一小小插曲，亦知讀書不可不廣也！聞北宋末皇宮裡建有宣和殿、崇政殿、保和殿、汲古閣、博古閣、尚古閣，皆為庋藏法書、名畫、古籍、古玉、青銅器、印璽⋯⋯專殿專項，縱觀前後，唯清代乾隆朝編《秘殿珠林》、《石渠寶笈》乃沿此例。宋以前諸代內府，一般只立一祕閣或祕書監度藏書畫文物，而宋宣和與清乾隆則設十數殿，每殿分專題收藏，甚至還依殿制收藏印。如馮承素摹〈蘭亭序〉卷尾左側鈐「重華宮鑑藏寶」等等，號為「殿座章」。前幾天在紹興參加第五屆中國書法「蘭亭獎」頒獎，主持「蘭亭論壇」，還在學者專家講解的「馮摹蘭亭」的投影中尋找這方「殿座章」。可見，學問其實也可以做得很有趣，不一定非得頭懸樑錐刺股而已。

金題玉軸，縹緗琳琅，善哉！皇宮內府的潢潢氣度也！

二〇一五年五月十四日

從石刻到木刻

中國古代的甲骨文契刻，青銅彝器鑄刻，到漢代大量的篆隸石刻，構成了整整一個「刻、拓」的時代。雖然有曹操的禁碑令，雖然有竹木簡牘與紙張的出現所導致的墨跡書寫的廣泛興起，但先書後刻，刻後墨拓為其最終結果，則舉彼為刻、拓時代自非過言，是故沙孟海先生對魏碑研究有寫手刻手異同論，正在於對刻手（而不僅僅是作為書法家的寫手）的作用不肯稍有怠忽也。

漢唐的豐碑大額告訴我們這是個書法的石刻墨拓時代。唐代虞世南、歐陽詢、顏真卿、柳公權，先有一手銅牆鐵壁的遒勁端莊的楷書碑刻，才能自立於書法史，墨跡行書習慣上則被歸為他們的二等業績。但石刻太沉重，並不能大批生產，於是書法開始轉向木版。藉助於印刷術的逐漸成熟，唐代已經有以木版刻佛經的做法。比如敦煌發現的唐咸通九年（八六八年）王玠出資雕刻的卷子本《金剛經》，是目前存世最早的木版刻書。用紙七張綴合成卷。其第一段刻〈釋迦牟尼說法圖〉，圖像精美，刀法嫻熟。早期木刻文字圖像，多為弘揚佛法的目的，故多為佛經、造像、咒語等等。取其木質輕便，印刷量多，發行範圍有限，正合佛家剛起時在一定場合一定人群中流行推廣之旨。直到五代馮道見有如此效果，遂用此法來刻書，以取代笨重的石塊。於是有了國子監校刻經典，先刻九經（九三二年），卷帙浩繁，號稱舊監本，於是木刻本與雕版印刷遂大行於世間矣！

宋初刻〈澄心堂帖〉尤其是王著《淳化閣帖》，書法題材，第一次成書刻書，用的是硬度很高的棗

木版而不是石板。連記錄古印章的如王俅《嘯堂集古錄》也是用木刻複製印面形式文字。許多當時的青銅彝器銘文拓本，也皆是以木刻為之。它與宋初盛行雕版印刷、印了大批史書、子書、醫書、算書、類書、《文選》、《文苑英華》等文學類詩文總集的大背景是一致的。

研究雕版印刷史與活字印刷史的專家成果不少，研究從石刻到木刻的圖像印刷，卻不多見。如鄭振鐸《插圖本中國文學史》、王伯敏《中國版畫史》。其實，唐宋以來，木版刻書，已成主流，尤其是宋版書，在拍賣會上論頁以黃金賣，可見其彌足珍貴。但木版刻圖，從書法圖像如《淳化閣帖》、《大觀帖》以及宋元明各家書法刻帖（它雖有文字但卻屬於圖像傳播性質），到繪畫圖像，如唐宋早期菩薩像、文學、醫學、考古、《證類本草》、《事林廣記》、平話小說、《三禮圖》……明代安徽徽州版畫刻工創立徽州派版畫，活躍於蘇、杭、徽、寧的江南一帶，在戲曲小說的插圖方面以造型生動、刀功細膩而獨領風騷。比如，繡像版《三國演義》、《水滸傳》、《金瓶梅》等等，僅僅提出版畫就可以獨立成冊，精美絕倫而古意盎然。更有陳洪綬的《博古葉子》為斯界一代名作。而且不僅限於書籍印刷；墨綻浮刻、信箋紋樣，都是木版畫刻工大展身手的馳騁場，涉及的名畫家如丁雲鵬、陳老蓮、蕭尺木等等繪畫史上的大家，可見其豐厚的文化含義。

有如上古時期，鐘鼎彝器是鄭重的場合使用，莊嚴肅穆端正權威是它的特點。但先民們日常起居使用的都是陶器，簡單易得。石刻都是重碑巨碣，非有一定的正規目的，不會輕易去投入製作，必須有反覆修改的美文、書風優雅的技法、撰文。那麼轉成木刻即以雕版、活字印刷等相對輕捷的材料與過程，則是順理成章的事。木刻圖版除了對書法圖像的精確細節和神氣等等，複製和傳遞尚不夠勝任之外，其他的文字印刷的書籍傳播，或繪畫中白描圖像的傳播，木刻都可以勝任且綽綽有餘。它造成了宋元明清以來一千年的文字印刷、繪畫（白描勾線）印刷和書法圖像印刷的大時代。

尤其令人興奮的是，清末民國的木刻版畫還藉助於古籍插圖的方法，讓很多畫家很快入到商業市場。比如《張子祥畫譜》、《任熊任薰畫譜》、《芥子園畫譜》中的近代名人如任伯年、吳昌碩、錢慧安、胡鐵梅、巢勳、俞禮、王冶梅等，藉助於木刻和石印（可以大批量印刷），一夜之間馳名滬上，以致成為當時書畫市場的寵兒。待到珂羅版（照相製版）印刷技術風靡大上海和京津等地，木刻版畫也逐漸進入了消歇時期了。

值得一提的是，在現代印刷出版已經健全體格之後，文化巨人魯迅先生與鄭振鐸先生，還是對《北平箋譜》與《十竹齋箋譜》的編刻，花費了巨大的心血。尤其是六大冊一套的《北平箋譜》成功面世，被認為是復活了原汁原味的木刻箋譜的傳統。它的目的不在於實用的改善，而是基於文化遺產的保護與美意識的承傳。它成為石刻到木刻大段歷史的最後一抹鮮豔的餘暉；也催生了今天對作為純美術的木版刻製傳統工藝進行重新檢視、復活的藝術新視角。我們過去習慣於把秦碣漢碑等等碑刻上的文字，稱為「石刻文字」，而把雕版木刻文字稱之為「木版文字」。最近看到一本小冊子，講歷代碑刻，書名叫「石版文字」。以木版倒推石刻，創造「石版」的概念，足證「木版文字」概念之主導且影響深遠。但「版」者，固定尺寸固定格式是也。石刻文字，並無固定版式，一概套用為「版」，可乎？

二〇一五年五月二十一日

從「漢八刀」看漢玉雄風

少時學藝術，浙美組織研究生去全國考察，取西安、洛陽、開封一路，當時看到霍去病墓刻石那恢宏博大簡練壯闊的氣勢，為之震懾，以後看到明代的淡雅與清代的雕飾，自然會生出一種疑惑來。兩千年歲月，戰伐無數，是怎麼轉型成為這般精緻考究的境地的？漢代衛青、霍去病兵鋒直指沙漠，砂礫黃土、茫茫萬里，倒是適合，但像趙飛燕輕盈能作掌上舞，或陳皇后百金請司馬相如寫〈長門賦〉細膩委婉，好像也不都是霍去病墓刻石那般粗獷渾成的格調。那麼，霍去病墓刻石，難道是一個特例？或者是荒漠粗陋，只能湊合一下？私忖既然是一代名將，少年英雄，數萬鐵騎，好像也不會如此湊合啊？又或者是霍去病個人審美嗜好？雖然他有「匈奴未滅何以家為」的誓言，但一個十八歲的少年，審美觀尚未形成，似乎也不會生前為自己定好這樣一個簡約樸素的格調來交代遺囑給部曲親兵。那麼，究竟是什麼原因呢？

有一次逛潘家園，看到地攤上有仿漢玉蟬石雕小件。仿製當然不值錢，但我看了幾處，忽然心裡一動：這種手法從美術上看，不正與漢霍去病墓石刻的手法十分相似嗎？從淘古董的立場上看，它當然沒有價值。粗製濫造又數量極多，人人知道是假貨偽物。但從研究漢代玉雕石刻的角度看，凡仿造必求有來源，有來源才會充真品蒙人，於是它不又是有形制上的參考價值了嗎？

相對於玩玉的行家，漢玉蟬件不算名貴珍品，真正碰到地道的漢玉蟬件，是在香港一個好友家中。相對於玩玉的行家，漢玉蟬件不算名貴珍品，

存世量也有一些。當然，摸在手裡包漿深厚，潤澤光潔，煞是可愛。過於簡潔的刀法顯示出碾玉工匠巨大的自信心，我們看著大氣磅礴愛不釋手，一般人還嫌其過於簡單粗疏，寧願選擇精雕細刻紋飾華美的類型。我曾經看到的是一個青玉質地的、一個白玉質地的漢玉蟬，還有一些雕紋複雜的玉龍玉璧。看其手法，簡潔而團整，很像印章印鈕雕刻，講求團欒而不生邊角，以圓潤渾成取勝。且以一道刻痕為際，斜勢坡形，以見其憨厚之態。於是想到霍去病墓石刻的同樣手法，寥寥數刀，鑿出一個大沙漠橫戈鐵馬、輕生死重名譽的少年將軍揮戈千里，這是漢代獨有的博大氣象。兩者之間，真是異曲同工啊！

霍去病墓石刻作為雕刻的技法在歷史上其實並沒有特殊的說法，但玉蟬件的刀工卻是有來歷的——這就是著名的「漢八刀」和作為紋飾技法的「游絲刻」，以及引出來的「凸文平地法」和「四靈印」題材的出現。

比如一件青玉蟬，大塊面塑型是「漢八刀」，刻痕線條乾淨俐落、挺拔爽利，溝底清晰溫潤，而落到蟬翼蟬腹上，則以平刻「游絲刻」為之，有如魏晉墓室棺槨壁畫石刻的陰文白描細刻。如果是玉璧、玉劍珌、玉豬、玉龍、玉虎、漢玉司南佩、漢玉帶鉤、漢九竅器，大抵是這樣一個分工：「漢八刀」定型、「游絲刻」完飾。但「游絲刻」後代承傳，從平面線刻進入鏤金錯采的立體圓雕階段，愈來愈走向細密的工藝美術化，也愈來愈走向宋元明文人書齋雅玩的口味。再往下，則是「凸文平地法」即把凸文的蒲文紋、穀粒紋、乳釘紋等等的根部底子剷平潤滑，以見一絲不苟的精工製作。這也是漢代玉器首創的技藝，今天鑑定古印章乃至明清篆刻，還常把「底子」當作一個鑑定項目。當然在其中，只有「漢八刀」才是蘊含漢代雄風，保存了簡約大氣、豪邁渾成的漢人審美品位，從而與後代日趨世俗的審美澆薄之勢背道而馳，為今天留下了先祖們的一絲藝術的原生態。

說是「漢八刀」，其實不僅僅是刀，因為玉質太硬，必須先加工浸泡，用硬刀劃出深痕，再以刀與

碾交叉。千古卓越的「漢八刀」作為漢代特有的刀法，其實分為刀與琢兩部份。先以刀定位定型大致切削成坡度，再以碾的砣輪反覆琢磨而成。以刀痕皆作磨平潤滑為準。當時先民風俗簡樸，故凡精工者必被追捧，必成佳作也。

——「君子比之玉……潔白如素而不受污，玉類備者，故公侯以為贄」（出自《春秋繁露》）。

第一是公侯卿相士大夫皆以白玉（尤其是新疆和闐玉）互贈為禮，除了動物、圖案等題材以外，其他題材十分少見。第二是有一個題材卻是前無古人，這就是「四靈紋」，青龍、白虎、朱雀、玄武。「前朱鳥而後玄武、左青龍而右白虎」（出自《禮記·曲禮》）。孔穎達疏「四方宿名也」。在漢前的戰國到秦是絕不見的。凡有四靈紋者必為漢物，若有惑言戰國玉器者，必為偽也。

二〇一五年五月二十八日

從趙之謙與吳讓之的藝術爭論看書法收藏中體現的文人個性

趙之謙為一代藝宗，書畫篆刻詩文都是多面手，技法全面，在當時無有匹敵者，又為海派繪畫前驅和金石大家。與清末吳昌碩並駕齊驅。尤其在清代篆隸崛起的特殊年代，他的「說文篆」生動活潑，足可與吳昌碩的「石鼓文」雙峰對峙。他的繪畫則山水、花鳥、人物兼擅，形式感獨步天下，遠超同輩之上。吳讓之是趙之謙的前輩，也是書畫篆刻兼善，在篆書史中，上接鄧石如，成為一個關鍵的不可或缺的中堅人物。故清中期以來論篆隸中興史，向來是以鄧石如（安徽）吳讓之（揚州）、趙之謙（紹興）為正宗一脈的承傳，並無異說。

最近澳門藝術博物館「吳讓之與趙之謙書畫篆刻展」之大舉，囑我附一「專論」。吳讓之與趙之謙的關係亦師亦友，吳長於趙三十歲年，並無師承關係，只是同時專攻篆刻而已。但以前讀趙之謙《吳讓之印譜・序》中，又看到一些費猜索的評語，令人迷茫。至少在收藏、市場交易這方面，引出這個話題是有意思的。

故事發生在同治二年（一八六三年）。趙之謙好友魏稼孫持趙之謙《二金蝶堂印譜》呈示吳讓之並乞題，吳讓之以當時皖派中堅的身分為作跋：「撝叔趙君自浙中避賊閩海，介其友稼孫魏君轉海來江蘇，訪僕於泰州。一冊中有自刻名印，且題其側曰：今日能此者惟揚州吳熙載一人而已。見重若此，愧無以酬之。謹刻二方呈削正，蓋目力昏眛，久不事此，不足觀也」。並刻贈「趙之謙」、「二金蝶堂」

二印。吳讓之以六十五高齡又是印壇班首，獎掖未謀面又有才華的後進，這樣做也是不容易了。當然，他是長者，所以他在誇獎「先生所刻已入完翁（鄧石如）室，何須更贊一詞耶？」的同時，也委婉提出「竊意刻印以老實為正，讓頭舒足為多事」。針對趙氏追求豐富的藝術表現提出自己的穩健藝術觀。贈印作跋為善意，提出意見為切磋，應對有方了。

同年八月，魏稼孫又集《吳讓之印稿》，想到吳趙二人既有前緣，又都是他認定的偶像級人物，遂攜譜自閩赴京請趙之謙撰序，題為《書揚州吳讓之印稿》。趙之謙既表示了對吳讓之成就的讚揚，但卻又提出了尖銳的評論：「摹印家兩宗，曰徽曰浙。浙宗自家次閒後，流為習尚，雖極醜惡，猶得眾好。徽宗無新奇可喜狀，學似易而實難。巴予籍、胡城東既歿，薪火不滅，賴有揚州吳讓之。讓之所摹印，於印為能品。稼孫與余最善，不刻印而別秦以來刻印巧拙，有精解，其說微妙。且有讓之與余能為之不能言者，附書質之。同治癸亥十月二十有三日，會稽趙之謙書時同客京師」。

十年前見一二而大歎服，十年後見全觀卻留下「手指皆實，謹守師法，不敢踰越」的評語。還有一個神品妙品能品的第三級能品的定位，尖銳鋒利，令人愕然。我估計是吳讓之為趙作跋時的「讓頭舒足為多事」的提醒令趙之謙老大不服氣：「手指皆實，謹守師法」云云和「能品」之贈，正是衝著吳的

余，乃得遍觀前後所作。讓之於印，宗鄧氏，而歸於漢人。年力久，手指皆實，謹守師法，不敢踰越，讓之復刻兩印，令稼孫寄余。今年秋，魏稼孫自泰州來，始為讓之訂稿。

一個系統：皖派三大家中的兩位標誌性人物；兩部印譜：《二金蝶堂印譜》的吳讓之跋、《吳讓之印稿》的趙之謙序，還有魏稼孫這個熱心者穿針引線奔走於淮揚、福建、北京，結果卻引出一場藝術之爭。平心而論：六十五歲的穩健的吳讓之，在藝術感覺上的確遜色於銳意進取血氣方剛三十五歲的趙之謙這個「老實為正」而去。

謙。吳讓之平和而點到為止，趙之謙進取而直言不諱，於文風人品吾取吳，於藝術立場吾取趙。事物的兩重性，於此可見一斑。

魏稼孫真是個優秀的收藏家，曾組織吳讓之、胡澍、趙之謙三位小篆名家寫出一組有序的冊頁作品，但引出藝術觀之爭，卻是他自己也想不到的。

今日談收藏，一是應當學魏稼孫，製造了一組這樣有趣的題材。一個收藏家，應該進一步「創造」收藏品而不只是買進賣出。我想如果遇見這兩部有吳跋趙序的印譜，當以五倍十倍之價致之。因為它還是重要文獻，有印證清代篆刻觀念史的學術價值。二是作為藏品，它具有獨一無二性和不可取代性，世上不會有第二本相同的印譜。這就是文物收藏的要領。三是對吳讓之、趙之謙、魏稼孫等人物研究提供了第一手資料，為我們瞭解清代前輩的個體處世方式、交流原則、社會認同度等更大的研究範圍內容直接保留了珍貴的證據。如此理解頂級收藏，諒必不謬耳！

二〇一五年六月十一日

潘天壽名畫兩億七千九百萬引出的藝術品市場課題

潘天壽〈鷹石山花圖〉在嘉德公司二〇一五年春拍時以兩億七千九百萬的創紀錄價位成交，成為業內外關注的熱點。我這個月往返京杭，所看到不少媒體以「標題黨」的姿態，把金額做成大標題來吸引眼球。作為一個讀者，我對這樣的報導模式略微有些失望。

中國畫單件能高攀近三億的拍賣成交價，站在新聞的立場上看，史無前例，的確應該報導。然而，「標題黨」的做法，告訴讀者的是某名畫值多少錢，老百姓最後留下的印象還是錢，不是畫本身，而是好畫能換這麼多的錢！這種功利化的報導效果，恐怕不會都是正效應。有如近十年間電視計較收視率、電影講票房的做法一樣，一旦什麼都置換成錢來計算價值，這個社會、這個民族的精神就被抽掉了骨力和支撐點，失去的是振作的勇氣與毅力了。

中國的藝術品拍賣早就進入了億元時代，單幅作品近三億的拍賣額，的確令人震驚。但我更想知道的是，為什麼過去拍賣會上潘天壽的作品進入不了億元俱樂部？記得幾年前西泠拍賣上拍過一件〈水牛圖〉大條幅，極精，兩千萬底價，最後流拍。這和什麼因素有關？潘天壽的作品流傳世間太少？民眾對之的瞭解度不夠？潘天壽的藝術造詣不用贅詞，但他的市場認可度如何、以什麼方式建立起來，其中有什麼規律可尋覓？

更進而論之，近三億的成交價，是市場的必然走勢與邏輯結果嗎？其中有沒有偶然性？查閱以往潘

天壽作品的拍賣成交紀錄，似乎缺少通往兩億七千九百萬紀錄的循序漸進合乎邏輯的拍賣價台階，這個從天上掉下來的兩億七千九百萬會把拍賣界同行砸暈也不奇怪了。尤其是前不久，二〇一五年五月十七日《京華時報》還刊發了〈藝拍市場最冷的寒冬到了〉專文並有詳細數據分析，潘天壽作品的拍賣價如此逆勢而上，理由是什麼？有報載買家看準了準備下手購入，據聞競拍到兩億後相持不下，於是電話委託馬上加五百萬，一錘定音，將〈鷹石山花圖〉收入囊中。那麼這裡面有沒有買家實力強大志在必得不惜成本的「任性」，而並不是市場價值的正常反映？換言之，這是一次偶然的美麗邂逅？一段時間後買家如果想出手，還能賣過三億嗎？在目前的市場規律下，三億是一個作品真實的價格嗎？更進而言之，比如潘天壽的常態價格大約在什麼位置上，與齊白石等價格應該有什麼樣的對比度，又與題材、尺幅之間構成什麼樣的特定浮動指標？類似的問題我還可以提出很多……

我以為，拍賣界在當代應該努力建立一些重要藝術家的市場價格指數，以供市場分析師對之作出理性分析。即使談錢，也不是過於簡單地歡呼近三億成交並熱炒新聞，而應該更進一步探討分析事件起由的必然性和完成過程中的種種偶然性，引導讀者以文化的視角（畫的視角），而不僅僅是商業視角（錢的視角）去看待。這樣，潘天壽的學術含金量會更得到彰顯，觀眾也會感受到由取得商業成功的一個事件被引導到一個時代社會文化形態分析思考的層次，他們獲取的印象，不再只是兩億七千九百萬這個唯一錢的概念，而是以兩億七千九百萬為觸發點的文化追求與市場生態追究，這才是今天中國藝術品市場所非常需要的。

潘天壽先生是浙江美院的老院長，他的「四全」觀念（詩書畫印）一直是我們信奉的金科玉律，他又是創立中國書法高等教育體制的奠基人。我們都因此而受惠於他。出於對潘天壽先生的尊仰，也基於他的〈鷹石山花圖〉對拍賣市場研究的典型意義，故斗膽陳述鄙見，以作芹獻。

二〇一五年六月十八日

《石渠寶笈》和皇帝的臨摹

研究清代鑑定收藏史，《石渠寶笈》是一部繞不開去的鉅著。為北京故宮博物院今秋舉辦《石渠寶笈》書畫展與國際學術研討會，奉命撰文，將這部十二冊大書認真翻了一遍，卻對《石渠寶笈》卷一「四朝宸翰」的目錄產生了濃厚的興趣。按理說，皇帝的御筆宸翰被認為是至高無上，而臣下都是小心翼翼山呼萬歲，沒有人敢說半個不字。《石渠寶笈》既為順治、康熙、雍正、乾隆專立「四朝宸翰」，自必遵奉此旨。但在這宸翰之項目中，竟出現了大量皇上臨摹古聖賢法書的作品收藏紀錄。似乎一向自居聖賢的當朝天子，反倒在古代書法名家大師面前謙和了不少。

《石渠寶笈》列皇上臨古法帖的有大量著錄。僅僅一個康熙皇帝，臨書就有臨蘇軾潁州西湖月夜泛舟詩一卷；臨黃庭堅書孟郊詩一卷；臨米芾詩一卷；臨米芾詩帖各卷；仿米芾千字文一卷；臨趙孟頫書輞川詩一卷、臨趙孟頫書歸田賦一卷、臨趙孟頫書納扇賦一卷，臨趙孟頫秋聲賦一卷，其後則董其昌亦為大端，有數十卷臨本。如果說皇上宸翰自是天下墨跡第一，那麼這麼多的臨本反映出皇帝們在書法上仍然有著清醒的認識：不學古，不足以自立。若「任筆為體，聚墨成形」，不經過臨古訓練，終究是門外漢耳。這時候，九五之尊的皇權幫不了任何忙。

不像今天的個別高官寫書法，從不臨帖，揮手便寫，連楷書都寫不端正，但旁邊的隨從只能拍手叫好，稍有提醒與委婉點評，立刻沉臉，老虎屁股摸不得。所謂「玩愈是癡迷於書法，愈會按規則辦事。

過了，楷書沒寫好，就寫行草書，還敢裱了送人」。皇帝以至高無上的權位，本來每一下筆，即是御筆宸翰，無人會質疑。清代的皇帝，似乎要比今天在書法家協會利用權勢搶佔主席、理事爭名奪利明智得多。《石渠寶笈》有大量的皇帝一般揮毫紀錄，但也有為數不少的學習經典法帖紀錄。按說一般揮毫要自由得多，當然在技法上也容易得多，那麼臨摹法帖受古人約束當然也要難受得多。作為業餘書法家（皇帝寫書法必然是業餘的），幹麼要捨近求遠？捨易求難？

順治、康、雍、乾四代皇帝重視中華文化，對傳統國學漢學有著不遺餘力地推廣，對於書法而言，學術藝術講流派講技法，但一般實用書寫則沒有這些想頭。「館閣體」是「烏」、「方」、「光」是科舉實用的需要，而藝術上的蘇黃米蔡顏柳歐趙，則是藝術表達的需要。皇帝臨摹歷代名家法帖，正是有意識在強化、彰顯自己的藝術指向與審美觀。在《石渠寶笈》的「四朝宸翰」裡，我們看到了一種更進步的專業的認識。皇帝們治國平天下，本不可能成為專業書法家，但這種對書法遍臨古帖的經典技巧的注重，卻比一些自我作古的書法家要清晰得多。

乾隆皇帝得此〈梅雀報春圖〉手卷後，十分喜歡，在畫卷上題詩三首相和：其一、貴得其神不貴妍，書宗畫法有同傳；雀梅一卷詩三首，妙義還因揭道淵。其二、南枝最識好春歸，羞煞海棠獨以肥；麻雀偏欣晴雪夜，淨明香界聚相圍。其三、臘雪先春湊嫩寒，展圖詠句興無闌；江鄉食履應增健，大愜予懷老者安。錢陳群進此卷，附識三絕句於後，即用其韻題卷中，仍另書以賜。辛卯新正，御筆。鈐御印二：「乾」、「隆」。乾隆此詩收錄在《御製詩三集》卷九十三，前加說明：「題錢陳群所進王淵梅雀報春卷，即用其韻，並書賜之。」

二〇一五年六月二十五日

「全形拓」道古

中國古代金石碑帖史上，有一個特別有趣的現象。這就是有一個短暫的橫跨近兩百年的「全形拓」時代。

關於「全形拓」，最早的文獻記載，據說是嘉慶時的馬起鳳，但關於他的生平經歷，除了知道他是浙江嘉興人，字傅巖之外，其他都語焉不詳。其次則是被阮元譽為「金石僧」的達受六舟和尚，與稍晚的金石學大師陳介祺。到了民國時期，馬衡先生和故宮博物院這個平台，是它的歷史上的第三個聚焦點。

西泠印社早期社長馬衡先生在故宮博物院博物館成立之初，即以中國金石學奠基人的威望與學識，提出設立「傳拓所」，並從北京大學請來精於「全形拓」的老前輩薛錫鈞主持傳拓技術。薛錫鈞年輕時曾為清代金石學泰斗陳介祺拓過不少祕器，在傳統的石刻墨拓的平面性技法之外，提出了青銅器傳拓的全形、立體、器形完整的新的傳拓理念。陳介祺收藏的主要就是青銅彝器，故而這「全形拓」，最初就是為陳介祺的青銅器藏品所專用的。「全形拓」是在硃拓墨本針對石碑的平面拓盛行於世的同時，開創了另一種美術式立體傳拓的創新方式。薛錫鈞年輕時有機會投身於此，真是三生之幸！馬衡有此眼光，亦見出他作為金石學大家的卓絕把握。至一九四七年，馬衡院長又從北京慶雲堂古董鋪禮聘馬子雲先生到故宮古器物徵集組教學研習傳拓技術。尤其是全形拓絕技。

達受六舟和尚號為「金石僧」，他和金石大師陳介祺，則是開山祖師級別的標誌性人物。達受為嘉興海寧人，嘉慶、道光時代癡迷金石。其自編年譜《寶素室金石書畫編年錄》自述曰：「壯歲行腳所至，窮山邃谷之間遇有摩崖，必躬自拓之，或於鑑賞之家得見鐘鼎彝器，亦必拓其形」。

而背靠強大學術背景的大收藏家、金石學大師陳介祺，則被吳大澂譽為「三代彝器之富、鑑別之精，無過長者。拓本之工，亦從古所未有」。過去從學術史上，我們多關注其收藏與鑑定方面的豐功偉績。卻忽視了「拓本之工」的開創之勞。事實上，陳介祺收藏青銅彝器極富，故他對「全形拓」的發明、研究不但有他自己豐富的青銅器收藏的優勢，還使得「全形拓」的推廣與發展有了一個極好的物質開端。換言之：如果說六舟達受因為自己不是金石學家與收藏家，因此從事「全形拓」還帶有遊戲性質的話；那麼稍後的陳介祺，則是依託宏富的青銅器收藏，對傳拓和「全形拓」予以了專業水準的推廣與細密分類觀照。

陳介祺的特點是以個人收藏為範圍，但沒有現代學術的支撐。馬衡與馬子雲為新一代。其特點，是已經有了一個有形的金石學學科背景，「全形拓」不再是一種古董收藏的雅玩手段，而是有了一、學問體系。二、博物館公共平台。新發明的這兩大新要素的刺激。已經成為一個學術系統的有機組成部份——從事「全形拓」等傳拓技術的人，從民間工匠轉變為一個身懷絕技的名家。金石學學術之鏈中不可或缺的一鏈。這是一個根據時事變遷作出相應反應的典範：如馬子雲先生，從古董鋪玩家到故宮博物院金石傳拓專家，這樣的轉換，如果沒有金石學學科的興起與發達的背景，豈可得乎？

清末西方印刷術進入，攝影術也為複製技術提供了更強大的物質支撐，古物的「全形拓」日漸蕭條。但從道光以降的「全形拓」卻意外地得到了一個珍貴的經濟發展機遇：以「全形拓」上作豔色寫意花卉，成了當時時尚一景。尤其是十里洋場的上海，風靡一時，由於它既為金石學之正宗、又是文人畫

之顯技，墨拓與點染並舉，古董與寫意交融，遂成金石拓片尤其是「全形拓」的最後一道夕陽。當時精通「全形拓」的拓工在上海非常吃香，求藝者極多，門庭若市，身價倍增。但在二十世紀五〇年代書畫全面退出藝術市場，此後間斷幾十年，遂銷聲匿跡多時矣！

在博物館裡，有不少出自名家之手的全形拓標誌性藏品：如達受拓〈剔燈圖〉，達受拓〈周伯山豆〉，馬子雲拓〈虢季子白盤〉、馬子雲拓〈霍去病墓前石人〉、〈人抱熊石刻〉全形拓以及吳昌碩〈鼎盛圖〉，分藏於北京故宮、中國國家博物館。至於陳公祺的〈毛公鼎〉全形拓世上並不罕見，陳氏自己散出者至少有十數本之多。

西泠印社近年倡導「重振金石學」，過去在民國初「漢三老諱字忌日碑」贖回時，對出資者曾議定以拓片為報，共拓出上百本。經名人題跋者亦有十數本。而且西泠百年亦有馬衡、陳伯衡二位金石學大師。最近十年間，西泠印社對傳拓尤其是「全形拓」進行了積極推廣，年輕一代的「全形拓」專家正在崛起，期盼能全面恢復這一優秀傳統，重新開創一個傳拓的新時代。

二〇一五年七月二日

王朝的收藏

春秋鑲嵌狩獵畫像紋豆，現收藏於上海博物館。

每次看故宮博物院的展覽，老是在想一個問題：這麼多收藏珍品是怎麼被積累並被保管起來的？比如在清皇朝被推翻前後，遜帝溥儀即以賞賜為名，將宮中的大量書畫文物運出故宮，這證明當時皇禁不嚴，皇上可以任性地處理各種藏品，既如此，這官府收藏的規則何在？

商周時代起，王室與貴族就已經具有文明承傳的意識，開始以收藏來積累文明的物質樣態了。河南安陽殷代王宮遺址的發掘中，宗廟建築的左右時見窖室，其中有許多器物尤其是青銅器在焉！但當時的確尚無體制，並無規矩可尋。西周時代則特設「天府」、「玉府」——「天府掌祖廟之守藏較早」，「玉府掌王之金玉玩好兵器凡良貨賄之藏」。在「天府」、「玉府」有專職「藏室史」負責藏品歸類整理並作「簿記」。其中，青銅彝器必然成為其中之大端。尤其值得關注的，是哲學家老子曾為周之「守藏室之史」，更有「蘇秦發書，陳篋數時，墨子南遊，載車甚多。可見書籍已經流行，私人藏室，頗便且當」（梁啟超語），如果這些還只是書籍收藏與應用，那麼像司馬遷「適魯，觀仲尼廟堂車服禮器，觀孔子之遺風」，則證明當時孔子有宗廟，「衣冠琴車書」一一生前的生活起居、著述、講學諸遺物，受到「歲時奉祀」。這就是實物收藏的最早歷史紀錄。

漢代特別建立「天祿」、「石渠」、「蘭台」……諸台閣；漢武帝設「祕閣」，搜求天下法書名畫

和古物名品。尤其是後漢中期如陳遵輩手札尺牘久負時譽，於是受到從朝廷命官到士大夫的追捧。而在南朝梁武帝時如陳遵輩手札尺牘久負時譽，其規模之大，誠有今人想像以外者。隋文帝建「妙楷台」、「寶跡台」，是皇宮書畫分類貯藏的開端。但直到唐代，有蕭翼賺蘭亭故事，有蘭亭殉葬昭陵故事，但關於唐代書畫以外的古物尤其是青銅器收藏，卻是語焉不詳。北宋時期從宋太宗到宋徽宗，大批收藏書畫而外，對青銅器古物的收藏也達到了登峰造極的地步。尤其是仿器的規模與質量，如大晟樂鐘以及其宮廷演奏，還牽涉有名的詞曲家周邦彥，實在是一個自古未有的涉及音樂與文學、兼合詞史與樂史的大文化事件。不是修養深湛的宋徽宗，根本無法措手。當時士大夫階層如歐陽修、劉敞、呂大臨、米芾、薛尚功、王俅、趙明誠、李清照、李公麟等等介入收藏後，與文史相結合，遂形成方興未艾、生機勃勃的宋代金石學運動。

歐陽修有《集古錄》十卷，李公麟收藏古代青銅器，考訂世次，辨別款識，趙明誠、李清照則編《金石錄》，集金周鐘鼎彝器、漢唐石刻拓本有兩千多件；著名書法家米芾還開研究收藏史研究著述之先河，著《書史》、《畫史》流佈世間，把這些私人收藏私人著述再與宋徽宗御撰的《宣和書譜》、《宣和畫譜》、《宣和博古圖》等聯起來看，或再與宣和畫院等專業機構互為映照，說宋代是人文時代，在收藏、研究方面有大進步，應該不是虛妄之言。

元明清以下皇宮的收藏雖然沒有「首發」優勢，但只要看看金章宗那一手漂亮的瘦金書，和柯九思任畫學博士等等，即可知文脈不斷。

真正在王朝的收藏歷史中再續輝煌的，是清代康熙、雍正、乾隆三代。一部《石渠寶笈》，一部《天祿琳琅》，一部《秘殿珠林》，一部《佩文齋書畫譜》，浩瀚博大，條分縷析，幾十冊鉅著的詳細著錄，是古代收藏史中從未有過的典籍記載，與此相對應的士大夫民間收藏，也是規模宏闊。比如周亮工、顧炎武、安岐、黃丕烈、高士奇、張廷濟、瞿中溶、吳雲、劉喜海、吳

式芬、陳介祺、王懿榮、吳大澂……朝野交會，遂成清代收藏奇觀。其中士大夫民間收藏與王朝收藏也未必非常涇渭分明，比如安岐、高士奇的收藏，最後全部被強迫捐獻納入皇宮，皇恩浩蕩，豈敢有半個不字？

許多青銅彝器古物，都鑄有「子子孫孫永保之」的字樣，反映出收藏家本人希望傳之久遠的美好願望，但千百年來，有哪些古物最後是可以「永保」的？歷代收藏家們的際遇與心態告訴我們，富不過三代，「永保之」其實也不過是一個美麗的夢想而已。勿為物累，勿為心炫，順勢而生，隨遇而安，這才是顛撲不破的真理。王朝如此，王朝的收藏亦復如此。

二〇一五年七月九日

從書籍收藏看中國社會文明與文化形態的變遷

中國的書籍收藏事業，經過了幾千年的發展與坎坷，具有豐富多彩的內容，成為中國文化的最主要象徵。追溯它的歷史地位，有助於我們瞭解中國是怎麼發展起來的。

漢字的發展，經歷了幾個十分重要的階段。第一階段，是古文字如甲骨文、青銅器金文、竹簡、木簡、帛書、石刻碑版等構成的。第二個階段，主要是魏晉南北朝到唐宋元明清，是五體書篆隸楷行草階段。第三個階段是印刷術施行階段，強調書籍的精裝平裝，長開本方開本、各種各樣的版面、銅版紙有光紙，字體分為黑體字、粗體字、長宋字、正宋字……三個階段分別代表中國社會的三種文明形態與文化形態。在甲骨文為代表的材料時代，漢語言文字是不發達的。我們只要看到青銅器時代的「毛公鼎」已經被稱為巨器，即可知當時文字的簡陋。在那個時代，因為文字的簡約，文字學家、語言學家以及一般社會市民對文字和語言的要求是不高的。五百字的「毛公鼎」已經被指為當時的鴻篇巨制，即是明證。但在魏晉這個轉型時期，隨著佛教進入中國，引起文字語言應用的日益繁化與多樣化，文字進入了自身大發展的階段，不但在書體上發育齊全，在漢文字筆法（事關藝術創作）上也取得了大發展。文字與書法得到了完美的表現，使書籍收藏打下了一個很好的基礎和很遠的前景。

從春秋戰國時期孔子藏書的例子，也可證明這一點。孔子是個藏書家，但歷史上沒有記載。漢武帝時代，發現孔子故居中有孔子壁中書，這大批古書成為後人景仰前賢的最大寄託，它證明孔子是當時最

大的藏書家：要整理六經，沒有大批藏書是萬萬不可能的。墨翟有書三車、惠施有書五車，這些都是春秋以後的第一批藏書家。

第二批藏書家是初唐以降。如李泌是唐代最有名的斯界大人物。韓愈評他是「鄴侯家多事，插架三萬軸⋯⋯」，即指他的收藏規模龐大。此外，各種敦煌寫本也呈此一性質。在當時，收藏家動輒三五萬冊書並不罕見。私人收藏之規模大者，如蘇異、柳公綽⋯⋯都是極佼佼者。宋元明清以後的藏書家，則舉不勝舉，只能不贅了。

縱觀一部中國書籍收藏史，有幾個特點是十分清晰的。在早期的書籍收藏中，因為竹木簡和帛書為主要書寫工具，所以收藏講究少而精；孔子的研習六經，數量雖然不少，但以古文的簡約，仍然與今天不能比。唐以後如李泌則借隋唐佛教對文字語言的氣勢獲得大量書籍收藏的機會，遂成一代大收藏家。至明清以降，收藏大家如雲而至，民國時期新式印刷術進入中國，成為新文化運動的主要文化支撐與文字支撐，對比出傳統書籍文字文化的落後之處，以至於短短幾十年間西洋書籍遍佈天下，成為今天中國書籍文化在知性內容上的主角，傳統古書只能成為古物古董來對待，在專門的古籍書店裡讓懷舊客留戀傷感。

到清代和民國、中共建政後尤其是改革開放的新時代後，藏書家愈來愈多，形成一個個不同的區域，代表著不同的流派，提出了許多嶄新又清晰的書籍收藏理念，使它從一個實踐的收藏與買賣行為上升為固定有形的學科意識。這是最大的時代進步。

回想起二十多年前在日本當大學教授，週日逛東京神田街神保町的舊書店，收到的有各種洋裝書，也有一些仿中國的線裝書，罕本稀裝不少，真可謂是從日本文化上溯中國文化，於我的日本書法、國畫、篆刻、博物館圖書館學有益，且受益匪淺。回國後在上海海關過關檢查，四十幾個箱子開箱檢查後

發現是四十堆書，令海關工作人員大為驚愕，乃稱進關十五年，從未見到過這樣的遊客。當時我只是笑笑不語，後來竟與彼成為經常走動的朋友！

二〇一五年七月十六日

西方收藏與博物館時代的開端

西方的博物館，大部份是由私人收藏支撐起來的。這和它的私有制大背景有很大的關係。

公元前三○○○年左右在埃布拉已經形成了國家檔案館，收藏韻文獻記錄作為先民的文明發展與生活紀錄，沒有它，我們無法瞭解原始社會到奴隸社會的點滴。其後，古希臘時代，藝術品捐獻是通過收集人們向神廟謝恩奉情的方式進行。公元前六世紀，據說已經有人在收集古物；公元前五世紀，古希臘神殿已有一座專門保存歷次所獲戰利品等古物的收藏廳。公元前二四八年，埃及托密勒王朝在亞歷山大港創立了亞歷山大里亞博物館，值得注意的是，它的初級學術意識在當時是無與倫比的。它設有專門的大廳、辦公室，陳列天文學、醫學、文化藝術等藏品和專設圖書館，與今天的博物館已經十分相近。在公元前一世紀時，其中已經有作家、詩人、歷史學家、哲學家和各種學者的手稿約五十萬部，成為上古時期世界最大的藝術與科學中心與展示地。

羅馬征服希臘後，把希臘數以千計的銅刻、和大理石雕像運回羅馬寺廟。其實，當時的羅馬，整個就是一座大博物館。到了中世紀進入封建社會，僧侶們控制了收藏和博物館事業，教會成為收集古物、植物標本的主要職責者，更由於宗教需要與財富積累，許多修道院在自身藏品上堪稱「博物院」。

從十四世紀到十六世紀的文藝復興運動，標誌著社會走向市民化的大自由大倡導，其結果是民眾的、世俗的精神佔了主流地位並達到了一個非常的高度。博物館愈來愈大眾化，收藏的理念也愈來愈走

向大眾，社會發生大轉型。十多世紀的、像天書一樣的希臘古文獻又正好得到破譯，於是，一個新的收藏與博物館時代來臨了，它帶來了當時社會研究古物成風的現象。

以意大利為例，它不限制私人博物館的建立，出現了在其他國家沒有的各種私人收藏所，而且大都以家族形式幾代、十幾代承傳，有歷史記載，當時最有名的梅迪奇（Medici）家族也把收藏內容從相對較雜亂的寶石、書本、凹雕、掛毯、拜占庭錢幣、模型、佛蘭芒人的物品等等轉向繪畫雕塑等純藝術的方面。意大利也不禁止藝術品的外貿行為，有不少意大利人出國探險，著名的馬可・波羅到中國探險即是典型的例子。據說一五三四年教皇曾經想禁止本國人對外國的藝術品交易，但沒有取得成功。

歐洲的探險家把科技文明與文化成果帶到東方；又滿載中國的日用品和物質文明尤其是悠久的歷史文明返回本國，在語言文字不通的情況下，這已經是最好的交流方式了。比如中國的絲綢與瓷器兩大傳統，就是在這一時期被傳入歐洲並廣受歡迎。探險家與收藏家周遊列國，視線大開，收藏胃口大幅擴張，收藏的規模也大幅擴大，為今天的各國博物館活動提供了充足的動力與觀念立場。故而，它不僅僅擔任收藏的功用，還成為中西文化甚至是生活觀念交流的主角。

二〇一五年七月二十三日

探險，收藏與文明共享

從十五世紀起，歐洲人開始了亞洲、非洲的世界大探險，形成了古蹟探訪，古物蒐集的大運動。無論是教皇、國王、商人、自由民，都熱心投入此中，樂此不疲。與過去收藏多限於王公貴族的既有條件，因此所涉僅限於自身而缺乏大眾面不同，環境一大，範圍一開，各色人等都蜂擁而至，呈現出一個世紀大探險的獨特現象。比如早在十四世紀，就已經有探險家收藏從亞洲、非洲帶回的碑文與古物；十五世紀以後，各種私人收藏館在佛羅倫薩魚貫而出，其中意大利梅迪奇家族最有成就，梅迪奇家族一直到他的孫子輩，其收藏已經從錢幣、寶石、凹雕、掛毯、模型、拜占庭錢幣、佛蘭芒人的物品等零碎項目發展為繪畫與雕塑等健全的學科內容。

搜集奇珍異物成為探險收藏的主要目標，亞洲與非洲成為目的地。意大利教皇當時試圖禁止此起彼伏層出不窮的貴族平民赴亞洲的古董藝術品出口貿易，顯然沒有成功。皇室的王公貴族也沒有閒著，西班牙王室、法國凡爾賽宮、意大利佛羅倫薩、梵蒂岡等等仍然是世界收藏之都。但真正的博物館的出現，要到一六八二年英國貴族阿什莫爾（Elias Ashmole）將其藏品即貨幣、徽章、考古出土文物、美術品、民族民俗物品全部捐贈牛津大學，正式建立阿什莫爾博物館，才算開始。把私人藏品通過捐獻公共機構來服務社會，收藏向社會民眾公開，這是第一次。所以這是個博物館史上了不起的歷史紀錄。

十七世紀，第一次中國大探險開始啟動，中國絲綢與瓷器到這時開始大批量引進歐洲。據文字記

載，英國瑪麗女王曾設各種玻璃櫥收藏中國瓷器，德意志公國宮廷、丹麥王朝的珍寶殿也都擁有大批中國瓷器。英國伊麗莎白女王藏有一白瓷碟一青花杯，奉為無上之寶。當時的英國東印度公司長期做中國生意，無數次往返中歐，貨船一到歐洲港口，婦女們蜂擁而上淘瓷器，沒搶到的還傷心落淚呢！

工業革命興起，民主文化的理念興盛，使收藏事業也迎來了嶄新的大背景。為了更多的文化普及與人人平等的公共服務，許多屬於貴族的私人博物館開始向國立、公立轉型。最著名的是英國醫生漢斯·斯隆（Hans Sloane）。他擁有的文物達七萬九千五百七十五件，還有大量的植物標本和四萬件學者手稿，他在病重期間遺囑促使英國國會購買，一七五三年，國會出鉅款決定購買，並成立了大英大不列顛博物館作為國家博物館，一七五九年開幕。

建立博物館與收藏系統是一個方面，如何使這個系統向社會公眾開放又是一個方面。基於法國資產階級革命的影響力，十八世紀公共收藏與展覽事業成為斯界的主要工作目標。法國決定開放羅浮宮，改建為共和國藝術博物館；西班牙的普拉多宮、意大利羅馬的梵蒂岡也相繼開放，許多私人博物館也向社會大眾開放。封建貴族專營的收藏終於成為社會大眾可以共享的內容，這無疑是一個巨大的社會進步與文明進步。

特別應該指出的是，十九世紀中葉，由於中國的貧窮落後愚昧，列強開始了在中國的侵略行動。就探險淘寶而言，西方以斯坦因探險隊為代表，東方以大谷探險隊為代表，對中國敦煌文物進行了肆無忌憚的交易；而更早的八國聯軍攻佔北京搶掠文物寶藏，其中都有為歐洲各國博物館提供珍貴藏品的目的，站在收藏的立場上看，這些都是不正當、不合理、不可取的非法行為，所以必然受到中國人民和世界人民的嚴屬批判！

最後介紹一下收藏與博物館的一批學術成果。一八三六年，《湯姆遜分類法》出版，是博物館與

收藏的項目分類的最基本依據。一八七三年，英國皇家藝術學會提出「使所有的公共博物館皆具有教育及科學的目標」。一八八〇年，英國學者魯斯金（John Ruskin）著《博物館的功能》（*A Museum or Picture Gallery: Its Functions and Its Formation*），就學術拓展力而言，英國作為老牌帝國的確有著不同一般的理念。

二〇一五年七月三十日

古玩文物中的價值與價格

文物與古玩在市場經濟中是有價格的，它們在歷史研究中也是有價值的。價格與價值之間是否一定吻合？很難確定。有時價格遠遠高於價值。最近潘天壽的花鳥畫拍賣成交價兩億七千九百萬元人民幣，與他平時的幾千萬的價格相差非常大；另一個例子是齊白石的「篆書對聯·花鳥畫」，也拍出了上億的鉅額成交價，不乏收藏買家有意青睞抬舉的因素在內。有時價格又遠遠低於價值，比如清代吳昌碩尤其是蒲作英、民國時的江寒汀、中共建政後的應野平、張大壯、申石伽等等，價值很高，價格卻一直上不去。

本來，價格與價值應當相合。但在目前，許多拍賣會上價格與價值常常體現出很大的反差。這已經成為今天古董文物走向市場的一個巨大瓶頸：眼看著它存在，又說不清其間的原因與理由，「反差大」的現象正基於來自社會文化與專業的各種不同原因，但反差既然出現，總應該有一些對這一現象的調查與研究和思考判斷，甚至是解釋。這正是學術研究之道。

任一商品，包括古玩文物，只要是進行交易，必須符合價值規律。一般而言，在市場供求大體相當的情況下，古玩文物的價格與價值應該是相符合的。在此中，要估計價格，必先估計價值與數量。古玩文物有許多出土於地下，或是先人遺留，沒有成本，若論今日使用價值，幾近於無，有的只是藝術價值、歷史價值或科學價值，既無法量化，也並無固定價格可議，那如何去評估其價值呢？

一是按照中國國家文物定級標準《文物藏品定級標準》的規定來進行。珍貴古物：一級，價格在千萬百萬以上；比較珍貴文物：二級，價格在十萬以上；一般文物，三級，價格在萬元以下。時至今日，古書畫古物拍賣早已進入億元時代，這個標準上應該再加一項：特級文物。如潘天壽、齊白石、雞缸杯等等，都應進入億元以上特級文物的行列。

以中國國家頒佈的《文物藏品定級標準》的等級標準來衡量，只是一個比較公式化的判斷，肯定不是包辦一切的。比如任何一件古玩文物的拍賣，必會基於物品的數量、質量、在社會和歷史上的學術藝術地位、製作創作者的地位、身分、名銜；創作精心程度、與平時庸常度的對比反差程度，以及公眾對它的認可度、個體的購買力、行情的漲跌情況、拍賣現場的激情頓起、必而得之之志、拍賣宣傳手段的運用、當時經濟進退的大環境、藝術品行業發展的時代興衰。在中國，更有藝術品交易與房市、股市之間的關係。各種原因的綜合作用，才能構成一個完整的大型拍賣行為。當年陸儼少的《杜甫詩意百開》冊頁登七千萬、齊白石〈篆書對聯‧花鳥畫〉上億、直到這次潘天壽花鳥畫的兩億七千九百萬，之所以能夠以超高價成交，都可以從上述十五項左右的參考檢測項目中尋找到理由與原因。

而在具體操作中，由於來自社會各界的五花八門的表達、理解、投機以及信用等方面的問題，在藝術品交易中難以避免坑蒙拐騙的不良現象。賣假，是一個最集中的「癌症」，而以知假賣假這一嚴重擾亂古玩藝術品市場的行徑，最為可惡。用各種手段混跡，比如以次好以偽充真、用後人之作充古物、以高仿印刷代替原跡、補新款以為名家之跡、同名畫跡相混淆、臨摹、裁剪名畫成雙、揭裱成複本，乃至以偽跡先印畫冊取假證再上拍賣市場。從拍賣公司來看，失信負義或拍得古物後欠款賴賬、不付錢等失信行為之氾濫，必然會造成古玩文物的價值與價格的背離，造成古玩文物藝術品市場的不穩定不平衡的發展瓶頸。

據我的經歷，適足以作為例證的，一是我以前編過一冊精裝的《日本藏吳昌碩金石書畫精選》。幾年以後，北京匡時拍賣的老總董國強來電詢問，說收到一冊同名畫冊，製作粗糙、收得缶翁作品水準低下，當事人想上拍，已被拒絕。把同名畫冊寄我，一翻滿冊皆是低劣的偽作。想想用這本以我名義編的偽作集來支撐偽品拍賣，外行豈有不上當的？二是高科技導致在書畫收藏界高仿真印刷幾可亂真，一些畫廊拍賣行刻意把古玩文物的高仿真印刷當古物真跡賣，客戶大上其當。這種利用後仿真印刷冒充的情況，在玉器、青銅器、瓷器、紅木家具及竹木牙雕中非常常見。我自己，也有看到高仿我的手卷而辨別不出來，以為真是我親手而為的。一張複製有二十張的印刷品，就有幾萬十幾萬的價格，試想如此一來，怎麼不會在價值與價格上高價低質或低價高質呢？

古玩文物界對價值與價格的平衡穩定關係，應該承擔起責任來。這一行要發展，它是一個逃不開的課題。

二〇一五年八月六日

漆器的沿革

中國古代漆器，是古董藝術品中的一個大類。過去研究者少，但在收藏界，漆器收藏卻是一個大項。記得當年香港校友曹先生要為浙大藝術博物館捐獻家藏全部漆器，我奉命隨團赴香港去看東西，還在曹府看到幾件董其昌的山水冊頁，筆墨磊落，神韻邁然，真具文人氣也。印象極其深刻，及至一見曹府收藏的宋金元明以下的漆器，洋洋大觀，驚愕無語，對漆器的藝術性從陌生到瞭解，又有了新的認識。

古代食器最早一代是青銅器，鼎、簋、鬲、甗、簠簋、敦豆、爵角斝、觚、觶、尊、觥、卣、壺、罍、瓿、盉、方彝、盤、匜……形形色色，不勝枚舉。在浙江餘姚河姆渡遺址發現的朱漆木碗，是先秦時期的漆器第一發現。這表明：與青銅器食器的大發展相比，漆器的起步並不慢，只是可能當時技術手段不夠，規模不夠罷了。

商周時期許多墓葬都出土漆器，且都以食器的面目出現，有彩繪漆器，有嵌螺鈿漆器，可見當時已有一定規模。戰國到兩漢，輕巧的漆器作為主要食器製作極盛，取代了略嫌笨重的金、玉、銅食器，這是漆器的第一個大發展時期。長江中下游出土如湖北江陵楚墓、長沙楚墓、湖北雲夢和四川青川秦墓、長沙馬王堆漢墓、江陵鳳凰山漢墓，都出土了成批漆器。而且不但是食器，家具有床、几、案、箱；飲廚器有俎；食器有盤、盂、卮、樽、耳杯、勺、匕；妝奩器有奩、盒、奩、匜、鑑；還有兵器有甲冑、

質、弓、矢箙、劍檟、戈矛的柄；樂器的鼓、瑟、笙、編鐘架；陳設品有座屏；喪葬有棺、笭床、鎮墓獸。最令人驚愕的是大發展中的漆器，竟然還去仿青銅器禮器如鼎、豆、壺、鈁，甚至還能製造交通工具，即車與肩輿！

漆器是第一個建立起品牌與著作權的行業，比書畫和其他藝術都要早。這一點還未引起學界研究的足夠注意。故我們特意拈出之：首先，出土漆器上有「軑侯家」、「王氏牢長沙王后家般（盤）」作為標誌，這是貴族官僚家庭用漆器；其次，出土漆器上有「大官」、「湯官」字樣的，為漢代皇家膳食所使用的漆器。有「上林」字樣的，則是上林苑宮觀用器。正因為有了這些品牌提示和著作權規定，幾千年後人才能夠一眼分出其間差別。

就大體而言，魏晉南北朝以後，隨著瓷器的快速普及，漆器被嚴重邊緣化，成為家具、夾紵佛像和日用器皿的主要載體。唐代漆器中，古琴製造為其大端；日用器如碗、鉢、盤、盒奩、托等也十分興盛。而因遣唐使的緣故，其彩繪漆器在日本收藏極多。至唐宋元階段，漆器種類有螺鈿、金銀平脫、戧金、犀皮、雕漆、剔漆，都是從唐以後創造出來的新項目。

今天我們找得到的，主要是明清漆器，故宮博物館所藏最多，民間所藏也有不少。技術上的創新，如元代嘉興西塘張成、楊茂為率先，兒子張德剛、包亮主持宮廷果園廠官辦漆作，創作了宣德年間有名的「剔紅」。另外明末宮廷獨創的「雕漆」失傳，清代乾隆間又由蘇州雕竹工恢復，其後「雕漆」，即由蘇州職造府專領。今天我們的「雕漆」工藝，皆是清末民國時由修補宮廷雕漆發展仿造而來的。在清代，漆器特殊工藝「百寶嵌」是最受歡迎的漆器。而描金、彩繪則成為傳統。在漆器界曾經有一個奇怪的歷史紀錄不可不提：描金漆在傳入日本後被稱為「蒔繪漆」，明代宣德年漆工楊氏受命赴日本學習「蒔繪漆」，回國後仿製推廣，其子楊塤從學，所製足可亂真，遂成大名。「蒔繪」本出自中國，結果

中國明代漆匠捨祖宗不學，卻去學外邦子孫庶出的「蒔繪」，聯想到改革開放以後大批青年出國留學，北京人赴紐約，上海人赴東京，都是學習先進，也是對自己祖宗早已輸出文明的發展內容作再度地回身第二重學習。以此看來，無論用什麼方法，唯文明與先進，是一個國家的最大目標和必然選擇。

二〇一五年八月十三日

關乎文化意識與行為原則

古之「書寫」與今之「拼寫」

在當下電腦和網路時代、拼音時代和提筆忘字時代，如何寫好漢字？就這個問題，我連續三屆在全國人代會上提出了議案，為此，還寫了三篇學術論文以配套之，引用目下在社會上的種種書寫現象，如「拼寫」與「書寫」的性質不同等等，作為三份人大議案的學術補充和詳細展開的說明。

關於漢字書寫，過去本師沙孟海先生在「執筆法」的學術研究討論中，曾利用北齊傳楊子華〈校書圖〉古畫來論證五指執筆法是高案高座的宋代以後事，以前直到蘇黃米蔡為止，都是單鉤執筆法。此論令人腦洞大開。於是想起，關於漢字書寫及中國古代文化的許多文字描述，是否也應該以圖畫印證之？唐韓滉〈文苑圖〉、南齊〈執筆圖〉、宋徽宗〈聽琴圖〉作為中國古代早期琴棋書畫的三大代表作，尤其是韓滉〈文苑圖〉，因為直擊文字書寫，更是受當時社會與歷史尊重，成為漢字書寫的直接表現成果。名畫出於唐代韓滉，題縹出於宋徽宗趙佶，這樣的憑證，還有什麼可懷疑的？

根據畫面呈現，四文人裹襆頭，顧盼生姿，凝神煉句，推敲斟酌，在為自己的詩篇作反覆的修改。

構圖上，斷句、沉思、倚樹、考律、磨墨、持筆指天，在一個並不大的畫面中表現得淋漓盡致——這樣一個擁有非常發達的文字形象思維系統的偉大民族，具備強大的漢字訓練忍耐力，是不應該在短短百年

之間被拼音文字所代替的。所以我會在今年全國兩會上提出哈姆雷特式的發問⋯

「書寫」還是「拼寫」，這是一個問題

雖然行為的最後結果同樣是漢字，但「書寫」還是「拼寫」，關乎一國一民的文化意識與行為原則，甚至還牽涉到使用什麼「道具」元素？比如是用筆畫「點橫豎撇捺」，還是用字母ＡＢＣＤＥ；用的方式是組合還是諧音，最終，立場是「形」還是「音」？這些，都是有極本質的、牽涉到中華文明的存亡差異的。在今天網路時代與手機終端的時代，操作系統都來自西式的英文字母式鍵盤，只能用二十六個字母來「拼」漢字，除非你只用紙筆不用電腦手機鍵盤，你才能找到「書寫」原則，而不去「拼寫」漢字。

但反觀現實，無論是「書寫」還是「拼寫」，我們往往只關注其作為結果的漢字的相同，卻忽視其過程的截然不同。基於此，今後幾代人對於漢字的文化變遷、傳統變形乃至顛覆崩塌數典忘祖，應該不是不可預測的。現在提出這一看法，絕不是杞人憂天，更不是譁眾取寵。

再來評價古畫本身

與唐韓滉〈文苑圖〉堪可媲美的，一是北齊傳楊子華〈校書圖〉，那是一個完整的學者正在書寫文字的畫面：執筆方法與角度正斜、紙張的懸空度，坐姿、書案的有無或高低，它可以與〈文苑圖〉互相印證，告訴我們漢字書寫文化的悠久與它的一些基本要領。以此對比出今天小學正常態文化教育中漢語「拼音」的怪異——不是成年人掃盲這種特殊教育需要，為什麼不按傳統方式從筆畫開始而要從拼音開始？二是同為文士文化題材表現類古畫：〈文苑圖〉的標籤是宋徽宗趙佶題的，曾被稱為名題。而後宋

徽宗大約有了興趣，自己在北宋宣和畫院又畫了一件〈聽琴圖〉長條幅，畫面二人對坐，工筆細膩，有十分的精緻度和技巧的高難度，在宋畫裡屬於無上之品，雖然不是描摹漢字書寫場景的，但鑑於宋代倡導詩書畫印的文化轉型，與唐文化拉開距離。且三件名畫又是一種歷史文化序列，故排比於此，或可令讀者諸公在此一序列中獲得新的思考結論也未可知。

所舉三件古畫的地位，皆有可讚賞之處。〈文苑圖〉是皇上題縹，〈聽琴圖〉是皇上所繪，這是關乎皇上宋徽宗的一組；〈文苑圖〉畫文人寫字，〈校書圖〉也畫文人寫字，這又是關乎繪畫創作中文人寫字主題表現的一組。這些，都是一般古畫鑑賞過程中所不會具備的條件。故〈文苑圖〉、〈校書圖〉、〈聽琴圖〉三件古畫同舉的價值，不僅僅在於鑑賞，更多的是在於作為有形的文獻印證的能力。

在過去，它多是在史學研究中實施，比如相似的古史研究領域的王國維提出研究古史當取「二重證據法」即是同例；現在，我們把它應用到當下的社會（文字）漢字運用中作為例證支撐。目前，漢字書寫已經進入到了一個普遍提筆忘字的危機時期，從兒童啟蒙推行「拼音」意識開始，一代人甚至幾代人對漢字和書寫的恆定概念已經被覆蓋顛倒，而代之以西方的拼寫概念了，它已經成為傳統文化傳承和發展的一個非積極因素。

為求撥亂反正回到文化主流上來，故以古畫形式來進行學理論證。

二〇一五年八月二十日

御題被刮之「謎」

曾從許多鑑定名家如謝稚柳、徐邦達、楊仁凱等的著作中瞭解古書畫鑑定須注意刮、割、挖、擦等作偽現象，真可作偽，偽能成真。近日翻閱故宮朱家溍先生著《故宮藏美》，對其中所述《法書大觀》的「御題被刮」現象引起了關注。

清宮舊藏，無不以有皇帝的御題為榮。因為這是擁有合法身分的標誌。皇帝在宮內，面對幾十幾百萬件古物藏品，即使書畫數量也達到幾十萬，要都題，十輩子也題不完。自然是找水準最高、自己最喜歡、又最稀罕的傑作名品來題。因此被御題肯定是一個不可多得的寵遇，求還來不及呢，怎麼會想到要刮擦掉它呢？

《法書大觀》收自東晉以來經歷唐宋元，可謂是尺牘手札書法中之精粹極品。我記得少時在美院學書法，〈東山〉、〈人來得書〉、〈惟清道人〉諸帖都臨摹過幾十遍，反覆揣摩筆法，尋求正造。至於〈卜商〉、〈湖州〉、〈蒙詔〉三帖，為唐代大家歐顏柳所為，更是日夕相對不稍去。像這樣一部絕品，又經御題，為何要被刮擦破壞？是後人反感乾隆帝字跡平庸到處亂題不分場合才有此刮？似未可能。深藏深宮的這些收藏名跡，無人碰得到也無人敢碰。我們今天在看古畫時對乾隆帝到處亂題，又題不出好字，還題不對畫面位置的現象嘖嘖有煩言，但在當時是皇恩浩蕩三呼萬歲的。既如此，御題刮擦應該另有其因，而且可能不是文化上審美上的原因。

清社既覆，末代皇帝溥儀困守舊殿數年，若不是馮玉祥的軍隊驅趕，溥儀還是有一個遜帝的名號，「帝」還是「帝」。這幾年為了未雨綢繆，他通過賞賜御弟溥傑偷拐出不少古董尤其是古書畫，形成了「東北貨」的格局。今天歷史學家多以為這是清末文物流失最大的一次，是為先赴天津再到吉林長春復辟建偽滿洲國而行，其立場是政治性的。但其實，宮內文物大量外流，在此之前還有一次，是太監偷盜。八國聯軍入侵北京，慈禧西狩，圓明園、頤和園遭劫，禮樂崩壞，太監們是在場者和親歷者——眼睜睜看到被認為無比高尚、無比神祕的宮內古物書畫，在洋兵手中遭受搶劫爭奪竟會有如此不堪的境遇？這讓太監們也蠢蠢欲動，洋兵可以如此，我們在宮內為什麼不可以如此？於是，進入宣統時期（至少三年以上），宮內偷盜成風，各色太監只要夠得著名畫法書者，無不下手，歐陽詢〈張翰思鱸帖〉和蔡襄〈遣使持書帖〉，應該就是這個偷盜序列中的遭劫之品。

劫也就劫了，但問題是這兩件被偷出來後，無法脫手牟取暴利，因為每件上末尾都有乾隆御題八字，一看就是皇家故宮偷盜出手，既是不合法之物，人人皆可訛之。若是倒查回去，偷盜的太監們縮罪難逃。在大風險與利益的對衝之下，既不能不偷以放棄牟取暴利；又不能肆無忌憚偷了卻讓自己有殺身之禍；於是先消除皇宮的印記，刮掉乾隆御題，把它變成民間古字畫精品再作交易。法書名畫，本就價值不菲，利益照取，但被皇權重罰的機率少多了。

歐、蔡兩法帖的御題刮擦現象，這應該是個比較合理的解釋。另外，從發現處來看也可印證我們的判斷。《法書大觀》冊子是故宮之文物南遷時在各宮殿尋集藏品時，在漱芳齋前簷木炕炕板的破座褥下夾著被發現的。炕板接地，極易漤蝕，本非藏古法書之處，顯係臨時突發應急所為，遜帝溥儀也不可能有此行為。我以為當時應該是偷盜行為已經發生，但遇到意外如主管查巡，或皇上調閱，或為大內侍衛盯上，總之無法脫身才會出此一舉。時過境遷，當事太監驚慌失措也忘了這一檔子事，才會在二十多年

後的故宮文物南遷時偶然又被重新發現提及，但彼時已人事全非、證人全無，遂使今日書畫收藏界，不得不墜入迷茫之中了。

二〇一五年八月二十七日

私人美術館現象

在我們常規的概念中，美術館博物館，一般都是國家機構，是公辦國辦的。私人只有受教育的份。

但近年來，民營私人博物館的興起，幾乎成為一個獨特的社會文化現象。由私人美術館與民營博物館引出的一系列話題，也時常成為文物收藏、藝術品真偽鑑定等領域的熱門爭議話題，不斷攪動著社會輿論走向。

私人辦美術館，當然是因為國富民強的大形勢。老百姓手裡有錢了，有實力的企業家在從事經濟活動的同時，有的投資體育如足球，有的則轉向藝術品古董收藏。收藏多了，就有了開辦美術館、博物館的衝動。如果說商業行為還只是一種人人習以為常的謀生之技，那麼開辦私人美術館，卻是一個令人刮目相看的「高大上」選擇。它所包含的智慧與文化積累，乃至品位的顯示，當然必定有經濟實力作為支撐的硬條件，使長期以來中國傳統的「重儒輕商」轉變為今天的全社會推崇「儒商」之雅——浙江每年都會有聲勢浩大的「世界浙商大會」，明確把「浙商」定位為「儒商」，全社會都引為己任全力投入，即是明證。

「儒商」講究文化品位，肯定不能是「土豪」。儘管從整體上說，還有許多熱衷於去巴黎歐洲名品店狂購LV包包或在飛機上一言不合大鬧機艙的浙商有錢人，但自己定位為「儒商」投資文化藝術收藏的愈來愈多，有的未必是投資或回報的思維模式，而是真正喜歡這個領域，願意無條件投入之，從而提

升自己所從事事業結構的合理性與文化特徵。這樣的例子，在浙江這個民營企業佔整體比例甚大，遠超

過同為發達地區的長三角上海、江蘇的外資與鄉鎮企業的經濟結構特色。比如，作為民營企業家（我們

通常叫做私人老闆）以其決策迅速果斷，無須面臨不同文化形態理解度（外資企業常常遇到的困擾）、

和必須花時間集體統一認識（鄉鎮集體企業的瓶頸）的挑戰，相比之下，所佔的優勢是十分明顯的。

故而在浙江各市縣，一不經意，就會遇到一些規模相當可觀的收藏家和專題博物館；在大城市，則

會有一些私人美術館活躍在市民文化生活中，既為大型官方美術館提供藝術結構多樣化的補充策展活動

內容，又可以獨立運行某些專題研究或資料性匯集的特色展覽陳列，從而為地域文化增添一抹亮色。企

業家的資金為此提供了堅實的運營支撐，引入專門的美術與文物專家又提升了地區原本不具備的品位、

格調與檔次。

民營、私人美術館博物館的崛起在中國才剛剛開始。如我在梳理西方收藏與博物館史的前述文章中

提到：西方的發展是由私而公，先以個人收藏形成巨大規模者，再捐獻給國家形成國立權威原有的文化

機構，如大英倫敦大不列顛博物館，即是得自於私人英國醫生漢斯·斯隆的私人近八萬件文物的整體收

藏，有財團（規模性）或家族（橫跨幾代的持久性·最典型的如意大利梅迪奇家族）的強力支持，才能

成為近代博物館的樣板。中國的民間美術館與博物館，家族的作用因為社會結構的不同，作用並不明

顯。但大財團作為後盾的例子卻並不乏見；即使中小型的收藏與美術館的出現，雖然不都是大財團的規

模，但一個大型企業的充份資產運作和專業收藏，也已經足可以形成專業級的內容，令人刮目相看了。

之所以在十年左右的時間內會湧現出幾百家私人美術館博物館，當然還是因為當代中國文物藝術品

收藏市場的日益興旺與風生水起，收藏規模日益擴大並愈來愈亟須進行專業化處置以免藏品受到損傷，

倘論建立靠向規範專業的收藏保管操作系統，當然是直接引進美術館博物館的管理模式最方便可靠。但

與幾位個人開館的朋友交流，各人也都有個人的煩惱。首先是資金經費的限制。既然建館，謀劃長期堅持，就需要持續的投入，而且不僅僅限於第一次看得見可預見的硬體投入，隨著愈來愈深入和專業化，投入項目會增加，資金需求日益興奮，原有的資金準備與投入預期呈捉襟見肘之窘境；又缺少政府財政與國家稅收優惠的支持，如果不吸入社會資金則入不敷出。其次是專業化進程，私人美術館博物館要發展進步創高端品牌，專業化的人才引進必不可少，專業化的收藏保管硬體設備購買也是題中應有之義，原有的憑興趣任性而為的個體收藏行為無須考慮這些問題，但建館後這些卻都會成為運營的挑戰。至於私人美術館更需切入當下，除了上述原因之外，還要隨時代不斷策展激活與銜接當代美術界以建立自己的影響力，與當下形成休戚相關的聯繫，那就更需要足夠的人力財力、人脈資源。比如，要在大城市引進一個國外有品位的高端專業美術展覽，私人美術館遇到的高額保證金交付，多在數百萬左右，這還是開展前沒有計算進實際技術運營的鉅額費用，而如果要出國展覽，則需要向海關繳納出展美術作品估價的百分之四十保證金。像這樣嚴酷的規則，倒逼著私人美術館要麼放棄；要麼尋找變通之策，而投機與一味變通，顯然是於方興未艾的私人美術館博物館的健康發展是有百害而無一利的。

政策扶持與社會支持，還有專業高度，都是私人美術館博物館發展的重要制約因素，應當分類仔細研究之。

二〇一五年九月十日

八大山人賣畫逸記

明清之際，八大山人朱耷是一個極有故事的人物。論畫的造詣是一代宗師，更以其前朝遺民舊皇孫的特殊身分，引出無數推衍與想像。閱讀八大山人資料，習慣上的一個清高狷介之士的印象，忽然有所動搖。曾依稀記得有美術史家比較石濤與八大山人，認為石濤為清帝下江南獻賀詩、賀畫為有媚時之嫌氣節不逮，而八大以亡臣遺民作「哭之笑之」的簽署為保有氣骨，故八大山人更高一籌云云。但在賣畫方面，八大山人似乎也並非外行手段。有一種世俗的精明在焉！

首先是如何推出自己。程廷祚《青溪集‧先府君（程京萼跋齋）行狀》：

八大山人，洪都隱君子也。或云明之諸王孫，不求人知，時遣與潑墨為畫，任人攜取，人亦不知貴。山人老矣，常憂凍餒，府君（程）客江右訪之，一見如舊相識，因為之謀。明日投箋索畫於山人，且貽以金，令懸壁間。箋云：「士有代耕之道而後可以其身。公畫超群軼倫，真不朽之物，是可以代耕矣」。江右之人，見而大譁，由是爭以重貲購其畫。造廬者踵相接。山人頓為饒裕，甚德府君。山人名滿海內，自得交府君始。

這是出自程跋齋（京萼）兒子程廷祚的視角，當然對父親之有功於八大山人的作用非常重視，其中

也許有誇大其辭的成份。但八大山人在此之前「任人攜取，人亦不知貴」恐怕也並非事實。比如「隻手

少甦，廚中便爾乏粒，知己處轉掇得二金否？」、「斗方八卷，一側一圖」，「畫二奉令宗兄，過高，

有可易者否？外字一副，祈轉致之」，「畫十一，編次，一併附去」，這樣的數量紀錄，當然是為了

畫商交易買賣所設而不是友朋贈酬。不可能是世間「不知貴」，更不可能「任人攜取」而已。那麼。

相對於八大山人而言，程京萼好比是今天拍賣會上的一個炒家角色，是拉抬了八大的畫市行情的推波

助瀾者。

八大山人不但自己賣畫，也經營古字畫，比如他對董其昌就情有獨鍾，不斷囑人送來：「董字畫不

拘大小，發下一覽為望」，「張店已有董宗伯真字畫，二三日內發下一覽為望」……完全切合當時康熙

尚董的時尚風氣。顯然是此道中人。甚至還有他與人商酌價格的紀錄：

十紙說有舊搨者不？此帖前少二種紙，苔紙乃其筆，一說也。實父（仇英）非不佳，敝友人忘其冷

落，價昂，可別作道理，來日過我面商之，如何？敬老年道兄，八大山人頓首，二月七日。

這是說畫價好商量，嫌貴可以面議，貌似是在出售仇英的畫而買家認為仇英畫受冷落不走紅，若開

價過高難以接受。應該是一個討價還價的過程，它的市場交易行為是特徵極其明顯的。

八大山人作《山水冊》後有一買家黃研旅之跋，甚為典型：

八大墨妙，今古絕倫。余求之久矣，而無其介。丁丑春，得跋齋書，傾囊中金為潤，以宮紙卷子一

冊十二，郵千里而丐焉。越一歲，戊寅之夏，始收得之，展玩之際，心怡目眩，不識天壤間更有何

樂能勝此也。八公固不以草草之作付我如應西江鹽賈者矣！

這就是說，鹽賈商家作為藝術品市場的主力軍，並沒有忽視八大山人的存在，八大山人也熟練地應酬其間，為求買賣交易高效率，還以草率之作應世；而且還是先收潤金，拖了一年後才還筆債。閱此，我們想起了同為江淮鹽商所眷的揚州八怪和滬上任伯年的久欠筆墨之債拖沓不畫的掌故——但在我們心目中，八大的遺民孤傲、困頓冷寞形象，應該是與之相差千里的啊！

「人愛其筆墨，多置酒招之，預設墨汁數升，紙若干幅於座右，醉後見之，則欣然潑墨，……醒時欲求其片紙隻字不可得，雖陳黃金百鎰於前，勿顧也」——古人記史述人，常常會理想化地帶上自己的想像力，上古聖人孔孟老莊是如此；書畫家傳記中更不乏其例，回想起許多現在的學術研究尤其是博士論文，引用古人傳記不分青紅皂白，溢美之詞盈充頭尾，完全沒有分析辨識過程，常常扼腕三歎。故我特意借八大山人揭示此一關鈕。試想，在長期以來浸染遺民、孤士、高潔、隱世的印象後，再讀這樣的關於八大的描述，您覺得還會如仰天人嗎？

二〇一五年九月十七日

洪憲瓷、珠山八友、文革瓷——近代收藏三大瓷

從青白瓷到青花、粉彩……中國的瓷器經歷了一個從實用器到文物器的過程。由於瓷器製造的特殊工藝，許多社會政治、文化乃至一個時代的紀錄，都假瓷器以廣其傳。近百年來，在瓷器藝術史上值得一談的，有袁世凱復辟帝制時特製的「洪憲瓷」、景德鎮一批藝術家自己集結創出的品牌「珠山八友」和文化大革命時的「文革」瓷。

「洪憲瓷」：精工打造御窯瓷

洪憲是袁世凱復辟帝制的年號，這即意味著這款瓷器與近代中國政治有著千絲萬縷的關係。「洪憲瓷」作為其中一個細節，為我們後人留下了一段無可替代的見證。

九五之尊的皇上要擺出一副真命天子的「譜」，當然要設計出許多橋段。袁皇帝仿清制在瓷都景德鎮設御窯，委派古董商郭世五為陶瓷總監，專赴景德鎮督造。具體操作的陶藝師為鄢儒珍，地點為湖北會館。初時僅僅是想燒製一批以粉彩與琺瑯彩為主的袁氏官窯精品，登基大典籌備處長皇侄袁乃寬原擬以這批瓷器獻禮，由於袁世凱的總統府和登基皇帝寢殿都在中南海居仁堂，故燒製的瓷器署款「居仁堂製」（或「觶齋」）紅字篆書。其實當時尚未有「洪憲瓷」之稱謂。其後袁世凱八十三天皇帝夢斷，而「居仁堂製」款的瓷器因時間短暫數量極少，但在製作造辦處的備餘瓷土卻有大量積囤，瓷工們又以

「洪憲年製」為款燒製了一批，時間橫跨兩年，與前製「居仁堂製」（觶齋）款統稱為「洪憲瓷」。其後二三〇年代，景德鎮的民窯仿官窯更是以「洪憲年製」為標準，精美不亞於原時之器，遂成就了一個完整的，含御製、官窯、民窯仿官窯（後期）三大構成的收藏系列。據說：「洪憲瓷」的薄胎、潔白度、透明度都大大超過乾隆御瓷，時至今日，在市面上收集「洪憲瓷」是一種時尚，十分珍稀；但能再細分當時的御製「居仁堂製」、郭世五的「洪憲年製」官窯和後來的民窯仿官窯，卻如鳳毛麟角，構成了民國初年（約在一九一六年左右）瓷器收藏的一個有趣話題。

「珠山八友」：國畫對繪瓷的提攜

瓷器的快速發展，使瓷畫的發展也獲得了巨大的空間。燒瓷瓶、瓷盤、瓷碗、瓷缸、瓷版……是一個工藝美術的匠作過程，而在瓷器上作畫的，則是匠作群體中的藝術家。在景德鎮製瓷史上，製器始終是主角，而器上作畫則是配角。即使是繪瓷，熱衷的也是技術問題，如胎與釉的關係、釉下彩與釉上彩、沒骨技法與陰陽表現的釉色問題等等，仍然是工藝居先，對器形胎釉的重視程度極高。

從明清到「洪憲瓷」御窯停燒後，工匠製作仍可沿襲實用一脈，繪瓷師則大為失落。部份流落民間的繪瓷師依仗御製時代粉彩、琺瑯彩的經驗，開始了自振之舉。首先是成立「月圓會」，進而打出「珠山八友」的名號。「珠山八友」，三人為安徽人，另有徐仲南、田鶴仙，也被列入「八友」之名。作為一個瓷器上的畫家群體，他們的存在，對於在繪瓷上引入傳統的山水、花鳥、人物畫正宗的風格技法流派，尤其是擺脫工匠畫而走向文人畫，提升繪畫水準檔次與景德鎮繪瓷的文化含量，可謂功莫大焉！

「珠山八友」在筆墨形式上還只是二流角色；但正因為它是被畫在瓷上，在技法上從繪畫角度看，西人，王琦、王大凡、汪野亭、鄧碧珊、畢伯濤、何許人、程意亭、劉雨亭。其中五人為江山八友」的名號。

明顯有別於宣紙上作畫、且畫瓷瓶、瓷盤、瓷板的空間意識也迥然不同於平常作畫，因此「珠山八友」的作品在收藏界得到熱捧——不為畫家、而是為瓷畫家的特殊定位，也許，貴如董其昌、王石谷，在瓷釉上、在立體環轉的空間中，也未必超得過「珠山八友」在民國瓷器收藏史上的特定價值。

「文革瓷」：瓷器為政治服務

「文革瓷」又叫「主席瓷」，它基於兩個事實：一、二十世紀五〇年代末，湖南醴陵燒製了一批毛澤東主席專用生活瓷，如茶杯六十個，杯底有「湖南醴陵」楷書款。二、江西景德鎮燒製七五〇一工程即「中南海瓷」，也是毛澤東主席專用。七五〇一的說法來自於一九七四年初湖南、山東、江西三大名瓷產地受中央委託為中南海毛主席燒製瓷器，最後景德鎮被選中，一九七五年元月投入生產。因為特殊訂製，數量不多，這兩批瓷器都被稱為「紅色官窯」、「主席用瓷」，在今天的收藏界炙手可熱。但「文革瓷」不僅僅是主席個人用瓷，當時把杯、盤、碗、瓶、筒等瓷器當作宣傳品，大量繪製毛澤東像和文革宣傳畫，以及直接仿書毛體書法語錄；使瓷器圖像有如大字報宣傳欄，與瓷畫的國畫概念如「珠山八友」的美術史、繪畫史努力；與「洪憲瓷」的取藝術表現品相雅美相去千里，在中國幾千年瓷器史上是一個聞所未聞的特例。雖然在藝術上無甚可取，但卻因物以稀為貴而成收藏界的新寵。至於在那個瘋狂的年代，幾十億枚毛澤東瓷像章與幾百萬尊主席瓷雕像，從廣義上說也是「文革瓷」的重要構成部份，不可因其非實用器皿而有意忽之也！

二〇一五年九月二十四日

秦磚漢瓦

磚瓦之屬，必隨著古代生活起居方式的進化而有極大改變：「洞穴其居」的原始部落晨昏朝夕，不需要磚瓦諸內容。但想及萬里長城之於「磚」；阿房宮之於「瓦」；雕樑移柱，大興土木，寢宮迴廊，飛簷走壁，知其為必有之物。流傳至今，則有秦磚漢瓦的收藏內容而已。「六王畢，四海一。蜀山兀，阿房出」。杜牧〈阿房宮賦〉已經把這一宏偉建築形容得壯闊巨大無比，「五步一樓，十步一閣」、「高低冥迷，不知西東」，「蜂房水渦，矗不知其幾千萬落」，如此的規模，需要多少磚瓦之屬以盡其用以彰其美？因為有了這樣的大修宮殿甚至改變了自然環境的超大工程，才有了今日陝西一帶俯拾即是的「秦磚漢瓦」，並成為收藏界的新寵。

秦磚漢瓦中，首先被關注的是磚瓦的吉語文字之飾，比如最常見的如「長樂未央」、「長生無極」、「萬壽無疆」是祝禱長壽的意思，與秦始皇遣徐福率童男童女渡海瀛洲求長生不老之仙藥的傳說是非常一致的。可見在先秦到秦漢之間，求長生登仙術覓不死之藥，是朝野最大的中心話題。但秦漢人並不直接了當地把這種祝禱自由隨性地表白出來，而是把它鑲嵌到一個有外形約束的環境中去，彎曲其字形筆畫，把它像圖案一樣納入於磚瓦的半圓式外弧形，讓這些文字更具有視覺美感與造形意蘊，從而視文字（它有含義）更接近於紋樣圖案（它無含義），這樣的匠心，應該不僅僅是出於建造宮殿的帝王將相們的「形」與圖案紋樣之「形」，在此中獲得了水乳交融天衣無縫的完美結合。敝齋中亦

有「千秋萬歲」一架瓦當，圓形十字界格，品相完好，供奉書案，每天摩挲再三，藉以發思古之幽情，體察其匠心美妙之處，亦晨夕功課之不可或缺者也！

從上世紀八〇年代開始，隨著出土與新發現的增多，民間收藏就有了對磚瓦之類的刻意收集風氣：如陝西的吉語瓦當；山東的漢磚與瓦當；魏晉吉語磚。在當時的收藏界，玩秦磚漢瓦的大致有幾類：一是玩原刻的，重在講究磚瓦的銘文，以完整的、品相良好的、又在出土地、區域或文字內容上稀缺少見者為上。二是玩拓片的，墨拓砆拓，拓工精細一絲不苟，持來求作長篇題跋的。從九〇年代中期開始風氣大盛，我就受人委託題過無數，有單張立軸的，也有拓成整冊的。總之題完後看看的確滿心歡喜，比一張唐詩一首的千篇一律老生常談的書法紙片有趣多了也豐富多了。三是玩風雅的，比如找到大小合適的漢磚晉磚，把它鑿成大硯台大墨池，做個紅木座子，案頭清供，或製為筆盆筆舔、把玩磚瓦吉語紋樣的圖案雕刻之美，口誦手撫，沁人心脾，以養懷抱，這些，都是收藏圈裡流行的做法。我書齋案頭即有幾品漢晉磚硯，粗拙厚重間顯出清雅，酸枝木硯托偶作映襯，十數枝斗爪葉筋筆參差其間，細玩吉語文字紋樣，旁置青瓷水盂供一泓碧泉，適足以見出秦磚漢瓦的上古意韻悠久綿長也！

秦漢瓦當紋飾有不可替代的形態之美。蓋其或為半圓或為全圓，文學的配飾須依此外形而生發。既有上接商周青銅器的雲雷紋、饕餮紋，又有磚瓦獨有的動物如飛禽走獸，諸如雙鶴、四雁、奔鹿、玉兔等等，在弧形的限制下反而別生新姿，為方正取形的碑刻墓誌與畫像石所無法企及者。因此，磚瓦之美具有它在形制上的獨特性。至於材質上的差別，也有一說。自殷商即見釉之發明，西北關中地區曾發現東漢釉陶出土；河南信陽東漢墓中出土青瓷壺、洗、杯、碗等等；都證明根據生活需要，陶器已經迅速向瓷器的技術大踏步發展。但無疑地，磚瓦（陶）仍然是彼時生活中的主要材料。作為生活用品如此，而作為建築材料，先不說萬里長城以及恢宏壯麗無法想見的神話般的阿房宮，

只是一個建築屋舍廊軒堂居，所用磚瓦即幾千幾萬數起，每片瓦每塊磚，都只是一個龐大無比的建築的細胞與部件，是小得不能再小的局部與枝末而已，都要有吉語文字與圖案刻鑴其上，這是何等的精工巧作與奢侈豪華！僅僅是不厭其煩的千萬片磚瓦的耐心製作，和從這些行為骨子裡反映出來的精神上的自信與奢侈，今人何可及其萬一？

二〇一五年十月十五日

〈清明上河圖〉與瘋狂「故宮跑」

北京故宮博物院今年的壓台大戲「《石渠寶笈》特展」，吸引了億萬文化人的目光──精彩紛呈，神妙無比，有史以來未有之傳統文化藝術盛宴，博得的是大家異口同聲地稱頌。今天辦藏品展覽，不能再以「酒香不怕巷子深」的老觀念為之，故宮方面在籌劃這次大展的過程中，推廣與宣介先行，告訴社會公眾這些稀世珍品的藝術價值所在，特別是在傳播上做足了功夫。所以效果特別好！

〈清明上河圖〉作為中國繪畫史上的名作，向來引人關注。這次隆重出展，自然是賺足了眼球。報刊、電視和網路，尤其是在各地地鐵站燈箱廣告的遍佈，更是收家喻戶曉之奇效。向來以老態龍鐘、步履蹣跚又深不可測著稱的故宮，這次卻展現出青春年少的無窮活力，真是令人不得不刮目相看耳！

偌大的「《石渠寶笈》特展」，當然不止一卷〈清明上河圖〉，從展子虔〈遊春圖〉到王珣〈伯遠帖〉、唐神龍本〈蘭亭序〉以及宋人如米芾三札這樣不世出的精品，這一場「《石渠寶笈》特展」，可圈可點之處甚多。但是很奇怪，老百姓好像並不理會專家的不斷提示，對其他最精彩的名人名作淡漠置之、熟視無睹，狂熱地衝著武英殿裡的〈清明上河圖〉，矢志不渝地趴著不肯輕易挪步，即使後來者不斷催促排隊移動讓更多人一飽眼福；維持秩序的保安也不斷提醒盡快移步保持觀展隊伍流動；但大多觀眾只要一到面前，仍然對〈清明上河圖〉樂此不疲，不肯輕易讓出最好觀看位置。我當時正在北京參與「《石渠寶笈》特展」的國際學術研討會作主持與評論，有機會親歷了這一萬頭攢動萬眾

蜂擁的壯觀場面。

關於〈清明上河圖〉與「《石渠寶笈》特展」，還衍生出一個新詞，叫「故宮跑」。我們看展都是晚上的「專家專場」。大巴把專家們送到午門內道口，但想像一下當天入場的觀眾，從故宮博物院大門排長隊買票進入一直到展出〈清明上河圖〉的武英殿小門，再由此進入內殿展廳，中間還得有一個長長的通道及轉向武英殿的一大段路──即使先進入午門，只要不快速奔跑搶時間在武英殿外庭再排隊佔位，同樣又要再一輪費時間耐心等候。這幾乎是百米衝刺的午門內爭速度搶跑，大部份皆為佔個好位置看〈清明上河圖〉；與美術館新建博物館的井然有序不同，故宮的建築本不是為展示展覽而建，因此它的特殊的宮殿建築結構與分佈，導致了被觀眾揶揄自嘲為「故宮跑」的有趣話題。

這樣有名的展覽，搞專業的自然不能不看，我的一個同事專程坐高鐵趕到北京，聽說要排隊六小時，已經有充份思想準備，我告訴他，十數年前在上海博物館「晉唐宋元書畫大展」時，上海市民為看一眼〈清明上河圖〉，也留下了排隊六個小時的驚人紀錄。結果此君第二天一大早戴著晨曦趕去排隊，足足排了七個半小時，已經是下午四點半，故宮宣告要閉館門了，差點引起排隊者「暴動」，只好臨時開放夜場到八點閉館才算平息風波。但據十月十日報導，因為第一階段展覽交替撤展，〈清明上河圖〉要收回庫房不再公開展示，結果在最後一天觀眾的告別參觀排隊時間達十三小時。真是史無前例、又匪夷所思的「瘋狂」紀錄。

〈清明上河圖〉以其富於故事性的寫實圖像，被歸為風俗畫的標誌性作品，與山水、花鳥、人物畫不屬同調，也不是水墨淺絳、沒骨重彩的分類。我們站在今天的繪畫藝術立場上看它，只是一個講故事講得出色的範例，並不是千古不易的典範。它竟在「《石渠寶笈》特展」中有如此獨占鰲頭的受寵度，其實正反映出社會市民階層與專業學術領域的不同關注點與興奮點。好奇、有趣、故事性強、細密、寫

實、栩栩如生……這些街頭巷尾百姓們都能理解把握；接受度當然高了；而筆墨、氣息、風格、神韻等抽象的內容，專家當然引為首要，但卻不可能有動力去創造出十三個小時超級耐心地排隊紀錄。於是，〈清明上河圖〉在「《石渠寶笈》特展」中的一枝獨秀豔壓群芳以及由此而創造出的專有名詞「故宮跑」和作為專項紀錄「排隊十三個小時」，告訴我們最重要的一點，就是舉辦展覽推介名品，必須要會講故事善講故事，沒有故事，它就是蒼白的、索然無味的。即使專家們興致勃勃地癡迷於它也無濟於事；此無它，因為展覽與推介、傳播首先是一個社會行為，是要求得來自大文化各個層面的接受與認同之故也！

在故宮設宴歡送海內外專家的晚宴上，故宮博物院前副院長肖燕翼兄致詞感慨：什麼時候不一味宣傳〈清明上河圖〉這樣的新聞熱點，不湊大眾的熱鬧，我們的文化心態辦展方略就會日趨成熟了。這是來自專家的有益提醒。但另一方面，古代中國畫史中，有故事的名作多的是，故事有沒有被成功發掘、被講好，則是一個從專家到大眾都十分糾結的時代命題。目前在這方面還有許多待做的功課。在今天這樣一個好的傳播的大時代，好的藏品、好的展覽、需要的很多條件都可以通過努力去具備、擁有和達到；但好的構思、好的傳播方式、好的故事提示，卻不是隨便就能實現的。〈清明上河圖〉帶來不可思議的「瘋狂」及背後隱藏的命題：「故宮跑」、「十三小時」等等熱門話題，正表明它是我們今天必須直面的時代挑戰。

二〇一五年十月二十九日

班簋的身世

早前在參觀首都博物館時，知道有一尊「班簋」。周天子宴樂諸侯，祭祀祖先，例以天子九鼎八簋、諸侯七鼎六簋、卿大夫五鼎四簋。「楚莊王問鼎」的典故告訴我們：「鼎」是社稷江山的象徵標誌，那麼與之並列的「簋」作為青銅彝器的朝廷地位當然可想而知。「班簋」作為其中一件富有傳奇色彩的名品，首先引起我注意的正在於此。

其後，在各種不同的邂逅中不斷重複、重疊著這種印象：

一、因了在西冷印社倡導「重振金石學」，查閱清代嘉慶年間皇家編《西清古鑑》十三卷，即收錄了其圖形與銘文。

二、清代嚴可均輯《全上古三代秦漢六朝文》是我們青年學藝時必備的一部大型工具書，翻閱甚多，偶然發現它收錄「班簋」文字，當然是作為文章文獻收錄的。

三、郭沫若先生在他的《兩周金文辭大系》中收錄了「班簋」，但他並未見過原物，「班簋」重新面世後，郭沫若特別撰〈班簋的再生〉一文發表以記當時的激動之心。讀其文字，可揣知一二。

……

「班簋」在清宮的青銅器收藏譜系中一直是來路清晰，《西清古鑑》的著錄與《全上古三代秦漢六朝文》，分別從金石學與古文獻學兩個方面確保了它的流傳有緒。它的遭厄，第一次在於八國聯軍侵華

時期被搶出皇宮，流失民間，沒有遞藏記錄，但「隱於市」而被藏家保存完好祕不示人。而第二次則遇到「文革」十年浩劫，被紅衛兵「破四舊」抄家而大遭損毀，簋的全形被毀成若干大小不一的碎片，並被送到廢品回收站、煉銅廠，等待回爐。正是在一九七二年，北京文物清理揀選小組的呼玉衡、華以武師徒到有色金屬回收站看到幾塊沾滿銅鏽的碎片，其紋飾與若隱若現的文字在多年從事古董行業的師徒看來，氣質十分特殊。於是認定周邊應該還有更多的碎片或殘件的存在。返身再去尋找，收穫頗豐，回到辦公室後又請教更有經驗的程長新先生，認定這應該是西周時期一件有長篇銘文的珍貴文物。再返回回收站篩了一遍，把所有殘件碎片作了拼接組合，才認出這就是流傳有緒的清宮寶物「班簋」。鑑於這是一件重器，次年夏，由北京方面再送回故宮文物修復廠，經過整形、翻模、補配、修補、紋飾對接、焊接、鋼鏨鐫刻、做舊、填鋅、砂洗等等，修舊如舊，頓還昔觀，才完成了青銅器修復史上的一次成功範例、一個壯舉。

「班簋」的最大文物價值，是在於它那洋洋灑灑一百九十八字銘文，這使它除了成為傳世青銅器中難得的特例之外，還因其卓越的文獻證史功用而享譽於時。比如我們據此得知「班簋」主人叫毛伯班，是周穆王時代的貴族重臣，與其父隨周王征戰三年平定東夷之亂，卓有業績，故鑄簋以記。這是三千年以前的事了。至於從美術工藝上說，獸面紋飾的流暢與繁密，和器形的飽滿莊重，尤其是四維鉤足、兩耳環繞的體態，婀娜多姿又不失威嚴氣格，無論是疏密間隔和造型美感，都告訴我們在西周初，這是處於相當高端的文明水準與製作工藝的結晶。堪稱是身世高貴毋庸置疑。更有值得一說的，是其不凡的流傳蹤跡。從宋代出土面世以來，直到清代乾隆嘉慶年間，入《西清古鑑》；又收為文字以及上古文獻之徵。八國聯軍侵犯時散失民間隱藏若干年，又在「文革」中為紅衛兵抄掠損毀、七〇年代再為郭沫若氏關注而專門撰文以張其事，直到通過它完整地再現中國文物修復的技術全過程，像這樣的「奇遇」，這

樣的有故事，恐怕是大部份青銅器（包括瓷器玉器）文物所不具備的。即比如，就是一個經歷從八國聯軍侵犯北京、到「十年浩劫」遭紅衛兵抄掠這兩段橫跨一百多年漫長歲月的重大歷史事實；又是一個從輝煌的皇宮重器到動亂年代廢品堆裡的殘件碎片的相去霄壤的特殊際遇沉浮，再到被偶然撿回來恢復真身的傳奇經歷，除了「班簋」，誰人有此厄運？又誰人有此幸運？

二〇一五年十一月五日

雙說「洛神賦」

在相隔不遠的北京故宮與首都博物館，有兩件同名為〈洛神賦〉的古代珍品遙相盼望。故宮博物院藏的是傳東晉顧愷之繪畫長卷〈洛神賦圖〉；首都博物館藏的是傳東晉王獻之書法小楷〈洛神賦〉刻本。

三國魏晉時期的曹植有〈洛神賦〉名篇傳世，成為一代文學標竿。曹植貴為王子，由京師返回封地路過洛水，與洛水女神相遇產生了纏綿悱惻的動人愛情故事，並以優美的文筆描述其間女神的高髻玉簪、拂衣推雲、步履輕波、顧盼含笑等等妙姿和自己對仙女的脈脈含情，向來被作為上古到中古時期碩果僅存難得一見的「美文學」典範而廣受後世追捧。是則在相近時代，由東晉時期的王獻之與顧愷之兩位書畫大家據此而成的一書一畫的藝術傳奇，應該是一件情理之中又意料之外的文化盛事了。

顧愷之的〈洛神賦圖〉為人物畫之經典，目前考證是出自宋摹高手，造型古拙而具當時精細巧藝之神采。洛神本人的美女造型自是魏晉時期的特徵，車駕、神獸、鸞馬、旌旄、深澗、坡岸、樹木、細草……都能達到出神入化的境界，與同時代稍後隋展子虔〈遊春圖〉的山水人物關係比例和表現手法非常接近而精美過之。尤其是魏晉時期山水畫初興時「人大於山，水不容泛」的構圖特徵，通過摹本一絲不苟地忠實描摹，被體現得淋漓盡致。但我以為更重要的是：這是古代中國畫史中第一個以文學作品為底本進行主題創作的紀錄。〈洛神賦〉出自文學家曹植之手，為名家名篇，它是先在的，本身與繪畫史

無關。畫家把它引入自己的創作，既不能學明清水墨逸筆草草、遣興抒情不得要領，又不能像漢人畫像石中述孔子、老子、周公故事必須非常忠實於歷史。〈洛神賦〉出於曹植的虛構與想像，本無其事，取為題材也是顯示文學家的才情而已，與歷史事實並無關涉。而顧愷之取之為畫，必須吃透原意、反覆比較、認真表現之。這就是我們今天所說的「主題性創作」。歷來多見的〈竹林七賢圖〉、〈蘭亭修禊圖〉、〈西園雅集圖〉、〈虎溪三笑圖〉都屬此類，在中國繪畫史中向來不重寫實的傳統制約下，它們的偶爾出現，是彌足珍貴的。它不是工匠畫，更不是文人畫，可惜這卷故宮藏〈洛神賦〉是宋摹本，若是顧愷之原跡，那該創造多少個第一紀錄啊？

王獻之小楷〈洛神賦〉又稱〈玉版十三行〉，共兩百五十字，字字精工妙不可言。而它的墨跡，據說在唐代即已經出現：是唐摹本硬黃響搨形式如〈蘭亭序〉、〈萬歲通天帖〉然。據記載，王獻之〈洛神賦〉不止數本，皆是當時作為新體的楷書用筆與體式。其中一件有柳公權跋：「子敬好寫〈洛神賦〉，人間合有數本，此其一焉。」其後則稱柳跋本，以見出唐代流傳。董其昌有跋云見於項元汴家，賈氏只得分兩段裝成一卷，前有宋高宗內府「紹興」鑑藏印，後則鈐賈氏收藏印「悅生」、「長」鑑印。雖有言之鑿鑿的記載，但所述的唐摹墨跡本都失傳了。

摹本失傳，只得求諸刻本，目下最早的紀錄，是北宋哲宗元祐間發起編輯摹刻為《祕閣續帖》，徽宗建中靖國元年刻成。其中刻入〈洛神賦十三行〉。細細核對，這並不是前述的柳跋本而是另一墨跡勾摹本。柳跋本則在宋代《越州石氏帖》中刻入，保存了珍貴的王獻之〈洛神賦〉的不同摹本樣貌。至於玉版十三行之「玉版」則自南宋賈似道以于闐碧玉刻十三行以來，明代萬曆間從杭州葛嶺掘地得之（又

書畫學博士米友仁作跋；宋末權相賈似道又得四行七十四字，但與高宗米跋九行不銜接，賈氏只得分兩足證在明代還流傳有緒。唐以後的記錄是，在宋高宗紹興年間又獲〈洛神賦〉九行一百七十六字，還有

有疏浚西湖得之湖底一說）公之於世，士大夫人以得拓本一紙為貴。康熙中入京城，旋入內府，即拓本亦不易得矣！咸豐時八國聯軍火燒圓明園遭劫，又流散民間；經安徽，到上海朵雲軒收購，再到北京文物公司，初皆疑為後世翻刻，廉價收入而已，乃於一九八一年憑藉北京文物公司慧眼，遂以一萬八千元鉅款收得「玉版」，轉交首都博物館收藏。

王獻之時代，書法還是實用的書寫行為，無論是大王手札尺牘如〈孔侍中帖〉、〈喪亂帖〉、〈姨母帖〉、〈快雪時晴帖〉以及陸機〈平復帖〉、王珣〈伯遠帖〉諸帖，還是作為文稿的〈蘭亭序〉，都不脫通信往來問候起居報事記述的實用文字功能，像王獻之〈洛神賦〉這樣非實用的、純以書寫前賢文學名篇的「純藝術行為」，在今天是人人為之的尋常舉止，在魏晉當時卻是前無古人的創新之舉。雖然現在博物館裡只存拓本和玉版原石而無書法原跡，但它與前述顧愷之〈洛神賦〉的依據文學作品而專題繪畫創作的「創紀錄」行為的價值一樣，都是史無前例的唯一歷史記載，是無可取代的。它們都代表了中國書畫藝術最初以「主題性創作」去靠近古典詩文、不滿足於書畫限於作為匠人人職人技藝而希望使它更具有文學（文化）品格的一種新的發展方向。實踐證明，一千五百年後，它已經成為中國書畫的主流方向。

撲朔迷離的玉版，究竟是見於吾杭葛嶺山石蔭翳台階掩映之間？還是得自於西湖湖底篙柱划撐之際？有緣的杭州人，是否應該去接地氣作尋蹤之旅，或者泛舟湖上作翰墨旖旎之想？

二〇一五年十一月十二日

馬踏飛燕

這是一件最有知名度的出土文物。它又叫「銅奔馬」、「馬超龍雀」、「馬踏飛隼」、「馬踏飛鳥」、「飛馬」、「銅馬」……但最膾炙人口且有極高公認度的名稱，還是「馬踏飛燕」。作為中國旅遊業的象徵和標誌物，它可謂家喻戶曉。尤其是它出土時間為一九六九年十月的甘肅武威東漢墓，不屬於流傳幾百年上千年的皇宮內府與近代博物館收藏文物早已為人津津樂道；既是標準難得的新出土文物，自然特別引起行內業外的廣泛關注。

出土時並不僅僅一件「馬踏飛燕」，而是有三十九尊造型各異、體態生動的銅馬。東漢墓中突然出現如此集聚的銅馬陣，當時究竟出於什麼緣由而成？有認為它們是為相馬而設：伯樂相馬，相其神駿；九方皋相馬，不辨牝牡驪黃，可見在當時，因為良馬是應用廣泛、無遠弗屆的主要交通工具，相馬術必是一項非常吃香、萬眾心儀的「大專業」。早在西漢，長沙馬王堆漢墓出土就有西漢帛書「相馬經」，又有霍去病墓石雕、唐代有石刻「昭陵六駿」浮雕、韓幹有〈牧馬圖〉；至於文字記載，除了伯樂相馬、九方皋相馬之外，漢代有《後漢書·馬援傳》言及當時以銅馬模型作「相馬法」，又三國曹植有〈白馬賦〉、晉郭璞有《山海經圖讚》、《馬經》；唐代李白有〈天馬歌〉，韓愈則有名篇〈雜說四〉並有著名的「千里馬常有，而伯樂不常有」的千古之歎。再看有這樣一個銅馬群出土，一則可以理解為殉葬品，有如秦俑之類；二則作為生前應用之物，銅馬或許正是當時相馬時普遍應用的模具與教科書。

《後漢書·馬援傳》是這樣描述的：

援好騎，善別名馬。於交趾得駱越銅鼓，乃鑄為馬式，還上之。因表曰：夫行天莫如龍，行地莫如馬。馬者甲兵之本，國之大用……昔有騏驥，一日千里，伯樂見之，昭然不惑……援嘗師事（楊）子阿，受相馬法。考之於事，輒有驗效……孝武皇帝時善相馬者東門京鑄作銅馬法獻之，有詔立馬於魯班門外，則更名魯班門曰金馬門。臣謹依儀氏羈、中帛氏口齒、謝氏脣鬐、丁氏身中，備此數家骨相以為法。

結合「馬踏飛燕」文物的一系列特徵，至少有幾點是明確的。一、一代名將馬援已經以銅鼓鑄為馬式，以供相馬時作為依據。二、有一個叫東門京的相馬名家，以自己的經驗鑄成銅馬模型獻於朝廷，皇上下詔立於宮門之外並更名曰「金馬門」。三、相馬術分為羈、口齒、脣鬐、身中等等科目，能夠分類對應之，甚至相馬時亦由不同相馬師對不同部位科目作相應的專業判定；表明它擁有明確的標準和依據。東漢墓出土的三十九尊銅奔馬，應該是在東漢時期戰爭、交通、農耕活動中大量應用馬匹；又有伯樂、九方皋等相馬師神乎奇技的影響力映照下才具備如此豐富的含義；「馬踏飛燕」更是其中的典範。

當然，在鑄銅奔馬時，對於瑰麗的藝術想像，也毫不遜色於作為相馬式的實際生產耕作運輸或作為戰騎奔襲功用之一途。比如「馬踏飛燕」之燕，本來只是在四腳騰空時讓一隻馬蹄有著力點，然則卻將之擬形為鳥：是飛燕？龍雀？隼？烏？議論紛紛，莫衷一是，顯然增加了浪漫多姿的瑰麗境界，不管是殉葬明器、實用的相馬式、還是一般玩賞之器，從藝術的角度看，其絕美之姿是毋庸置疑的。

漢代衛青、霍去病遠征匈奴，漢武帝更為了獲得傳說中的大宛汗血寶馬，征戰三年，令數萬士卒捐

軀大漠邊陲，古時沙漠用兵，騎兵居優，為的即是大宛汗血寶馬。所謂汗血，是駿馬奔跑時血脈賁張、汗出如漿、皆呈血紅之色。當然，既有汗血之貴，骨法、四蹄、背脊、冠鬃乃至聲嘯奔跑，皆有異相在焉。「馬踏飛燕」所反映的，不正是杜甫「此馬非凡馬」、「真堪託死生」諸詩句所喻者耶？

二〇一五年十一月十九日

智永禪師八百本〈千字文〉今何在？

智永和尚是中國書法史上書法造詣最專業最全面的高僧。一般的禪家墨跡，或是意氣高過實技，雲山霧罩自作炫人如高閒、佛印輩；或是執於一端出神入化，但於功夫齊備楷隸全能則有欠缺如懷素。唯有隋代智永和尚以一卷〈真草千字文〉享譽於世，見出空門中人雖講求抽象的精神意氣，其實在實際的點畫功夫方面也是極其扎實、中規中矩的。這恰恰是所謂的佛家書、道家書最缺乏的素質。

唐李綽《尚書故實》：

右軍孫智永自臨千字文八百本，散與人間，江南諸寺各留一本。永往住吳興永福寺，積年學書，後有禿筆頭十甕，每甕皆數石。人來覓書，並請題頭者如市，所居戶限為之穿穴，乃用鐵葉裹之，人謂為「鐵門限」。後取筆頭瘞之，號為「退筆塚」，自製銘誌。

「鐵門限」、「退筆塚」是書法史上有名的勵志掌故。過去師尊父輩鼓勵後學，多以此二典為喻。

相比之下，智永作為主體人物名氣，反而沒有「鐵門限」、「退筆塚」更膾炙人口深得人心。古詩文或書論中常有「筆塚」（智永）「墨池」（王羲之）以示勤學苦練之重要，而以後世智永比擬書聖王羲之，正證明智永的份量不遜右軍。但關於「筆塚」，也有疑惑者。

清代章學誠《知非日札》有云：

永師學書雖勤，斷無每日換退數十筆頭之理。人生百年，止得三萬六千日耳！十甕筆頭，每甕數萬，是必百年之內，每日換數十筆頭，豈情理哉？

「退筆塚」或有之，但十甕筆頭數十萬的量，或是渲染而已，當不得真。

以此推之，智永在永福寺書〈千字文〉八百本，分送江南諸寺的傳說，恐怕也不無可議處。周興嗣編〈千字文〉的文字盛行於南北朝時的梁、陳之間，梁武帝欽定為教科書頒佈天下。智永書寫後遍贈江南各寺，這是合乎情理的。至於是否有八百本之多，大概只是個約數而已。而令人頗費猜疑的是，傳至今日，除了刻本之外，竟無一卷墨跡傳世。今天我們看到的智永〈真草千字文〉竟是唐時假日本遣唐使之手東渡日本，在《東大寺獻物帳》中明確被著錄的本子。初藏於東大寺，後輾轉落入私人藏家之手。

直到一九一二年大正初，才借剛剛興起的影印技術公之於世。反觀中國，竟無一絲蛛絲馬跡，何也？

一九七四年啟功先生在看到日本東大寺藏本並作〈日本影印智永真草千字文跋〉中認定：

日本藏真草千字文墨跡一本，乃唐時傳去者也。其筆鋒墨彩，纖毫可見，此真是永師手跡，毋庸置疑。多見六朝隋唐遺墨，自知其真實不虛。

啟先生沒有詳述證據，而是從筆墨風格上作出了判斷。當然也可以有一些追問。比如當時〈千字文〉是〈千字文〉流行風靡是不錯，但以真（楷）、草兩兩排列對應的逐字寫來，是一種獨特的做法。〈千字

知識啟蒙讀本，初級教科書的功能，應該是提供最標準的（最好是唯一）寫法。而真（正）、草書體對應的是立足於書法藝術審美取向的寫法。智永分送江南諸寺的八百本〈千字文〉，按常理應該是一種書體如正楷書以便識讀；而不太會是正、草交替對照的雙體。但智永傳世的單體〈千字文〉也一直不見蹤跡，神龍見首不見尾，如此看來，智永之謎，竟是難以得解了。

歷來關於智永〈真草千字文〉的刻本，約有如下一些：

一、北宋大觀三年（一一〇九年）二月薛嗣昌以長安崔氏祕藏墨跡摹刻而成。現存陝西西安碑林。世稱「關中本」。

二、清初刻本，據稱是據墨跡上石。但沒有關於底本的來歷說明，摹刻精細，稍遜古意。曰「寶墨軒本」。

三、明《戲鴻堂法帖》翻刻本。因卷首缺字數十，自「龍師」二字起，故稱「龍師起本」。因屬石本翻刻，價值不高；但卷尾有董其昌跋，亦為一得。

有賴這些零星石刻拓本，還算知曉智永〈真草千字文〉的些許源流傳聞。但墨跡實物，怕是難睹廬山真貌了。

二〇一五年十一月二十六日

「東北貨」

在清末尤其是民國到中華人民共和國成立後的一段時間裡，在東三省地界忽然冒出一大批國寶級的古董書畫文物，被稱為當代書畫收藏鑑定中的「東北貨」。在其中，隱藏著一段聞名遐邇的大掌故。即比如今年故宮「《石渠寶笈》特展」中萬口稱譽獨佔魁首的〈清明上河圖〉，原本也在「東北貨」的序列。

清室既覆，遜帝溥儀退位後仍居住紫禁城皇宮內府，沿用宣統年號，保持著小朝廷的架式達十三年之久。雖仰承著民國政府「優待清室優待條件」的優厚待遇，但是要豢養大批內廷大臣太監，還要為復辟大清江山籌措活動經費，於是打起了宮內文物古董收藏品的主意。溥儀以賞賜皇弟溥傑為名，將宮內頂級的書畫文物與古籍珍本偷運出宮外，存放在天津英租界，逐漸拋向市場以換取鉅額資金。之所以以書畫與古籍孤本為目標，是因為它面積珍小便於偷帶，不像青銅器瓷器笨重難以移動。待到溥儀出逃，避藏天津靜園數載，又赴東北投靠日本建立偽滿洲國，這批古字畫與古書因各種原因被收入長春偽皇宮，部份被變賣流散東北各地。一九四五年日本戰敗投降，留在偽皇宮的一千多件古書畫古籍珍本又落入值守的偽軍之手。而隨溥儀逃亡的一批精品古字畫如〈清明上河圖〉這樣的頂級文物，也因為與他一同做了蘇聯紅軍的俘虜而被收繳。在溥儀《我的前半生》中，有關於這一經歷的敘述記載。

〈清明上河圖〉等的文物價值，蘇聯人並不瞭解。兵荒馬亂之際，它被遺忘扔在機場無人過問，

267　「東北貨」

後來被作為普通戰利品混在大量用具雜物中一起上交，清點時又發現還有兩卷〈清明上河圖〉摹本。

一九五〇年，這批古董書畫物件被撥歸遼寧省博物館即「東北博物館」，不久，中國文化部組織專家對流散文物進行清理登錄，才發現〈清明上河圖〉混藏在其中，遂入藏北京故宮博物院。關於這一段歷史，可參看當事者、書畫鑑定大家楊仁愷先生的《中國書畫》一書中所述史實。

〈清明上河圖〉如此，其他文物書畫如赫赫有名的隋展子虔〈遊春圖〉等也莫不如此。日本投降時，北京許多大古董商如玉池山房馬霽川、文珍齋馮湛如、崇古齋李卓卿還有穆幡忱等紛紛親赴東北長春或派得力助手前往打探，〈遊春圖〉就是此時入手古玩行，張伯駒先生變賣家產，將〈遊春圖〉買下留存國內，以後捐獻國家，未使其流失海外。

「東北貨」在抗戰前後到中共建政初期，是當代書畫史上的一個特殊現象。檢其源流，一是當年溥儀以賞賜為名由溥傑偷帶古書畫古籍到天津，時間大約在一九一五至一九二三年左右。二是溥儀出逃駐天津靜園後潛至吉林長春，後任偽滿洲國皇帝時期攜運東北的古董書畫古籍入藏偽皇宮，後來日本戰敗，一九四五年到一九四六年間，國民黨軍佔領長春，將其中一部份移交長春大學（東北師範大學）圖書館；一部份文物古董運回北京故宮。三是日本投降時，擔任衛戍的偽軍趁機搶奪內府書畫古籍而散落民間，成為市場中「東北貨」的主要來源，其時間約在一九四五年以後。四是溥儀一九四五年八月出逃偽皇宮時曾攜帶的幾十件精品，成為俘虜與戰利品，被蘇聯紅軍收繳並移交給中方，隨即被移藏至遼寧省博物館。從大概念上說，這四個類型都是在「東北貨」範圍；但從文物收藏史立場上精確地說，則第三項偽軍搶奪與第四項溥儀攜帶又被當作戰利品收繳以致散落民間的古書畫文物，才是真正的「東北貨」。一個「貨」字，表明了它們不存身於博物館與大學圖書館，而是在各種明的暗的市場交易流通中顯示出其特殊的來歷與背景。

橫跨三十多年的書畫收藏「東北貨」現象，見證了從清末、北洋政府、民國、抗戰（偽滿）、國共內戰直到中華人民共和國成立後各個歷史時期，作為一個特定時代書畫收藏鑑定史上的特殊研究對象，還有很多課題有待於我們去發掘去研究。

二〇一五年十二月三日

「東北貨」與長春偽皇宮小白樓

溥儀在偽滿洲國當皇帝，一切唯關東軍司令部馬首是瞻。起初連「皇帝」名號都沒有，叫「執政」。後來有了，但他在長春的居所卻不准叫「皇宮」——因為日本天皇居所才叫皇宮，溥儀是兒皇帝，怎麼能與天皇平起平坐呢？於是改叫「帝宮」。其實，在中國古代史中，「帝」的含義有時還在「皇」之上，稱「皇」者一般是所有皇帝的簡稱，但「帝」卻無豐功偉業不辦，如漢武帝、康熙大帝……

一九三五年，在長春「帝宮」主建築旁邊，新建一幢小白樓，專門作為皇帝的金銀珠寶、古籍珍本、書畫收藏及私人物品的專用倉庫，名曰皇宮圖書館。當時由日本關東軍武裝押運到長春的，有幾百個大箱子，其中藏品有一千三百件，但一直未打開過。正是這批珍貴的古董藏品，在一九四五年演繹出一場古代書畫的「遭難圖」，從而構成了當代書畫文物史上「東北貨」的奇葩紀錄。

一九四五年八月，蘇聯對日宣戰，號稱精銳的日本關東軍瞬間土崩瓦解。日本戰敗投降前溥儀逃出長春，出發前他與貼身侍衛進入小白樓，選出金銀珠寶與古代書畫精品裝入七十餘個箱子，由日本軍用卡車分批裝運。由於兵荒馬亂，人心惶惶，當時餘下一部份木箱沒有裝上車。這批物品中有手卷字畫四箱八十餘件，均為唐宋元明之最佳者（內有著名的〈清明上河圖〉），其餘玉器圖章、翡翠珍寶、金銀鑽石，不計其數。

溥儀與隨從們出逃後，在小白樓院外站崗的偽軍守備隊士兵李玉琛翻牆進入庫房，先挾一卷而出，不料撞著幾個同隊熟人，於是禁衛軍營房炸了鍋。幾十號人闖入小白樓先搶珠寶首飾金玉之器，書畫看不懂，但約莫知道畫比字值錢，於是拚命搶奪畫卷，如李公麟的〈三馬圖〉被撕開三截，各持其一。又比如米芾〈苕溪詩〉都被撕爛成為殘本，甚至搶劫不滿足的兵痞還放火燒燬了不少珍跡。稱它為一場皇宮內府書畫收藏（偽滿宮中收藏本身就得自於明清兩朝故宮收藏）之浩劫，恐不為過。

關於小白樓的傳奇，和「東北貨」的由來，還有一些值得梳理之處。

一，溥儀從偽滿「帝宮」逃跑時從小白樓攜出的七十餘箱書畫中精品，在他於機場被蘇聯紅軍俘虜後散落通化機場，後由蘇軍收集後轉給東北民主聯軍，重新被運送回到一九四六年已被林彪部隊佔領的長春。

二，被偽滿「帝宮」禁衛軍士兵哄搶的部份小白樓古書畫流落市場，後被東北民主聯軍幹部們收購或上交，匯集到當時東北行政委員會主任林楓手中，再移交在長春的東北文管會收藏。隨著遼瀋戰役的進展神速，東北文管會從哈爾濱移駐瀋陽，於是才出現了「東北貨」的名頭。至此，我才悟到為什麼「東北文物管理委員會」早好幾年先於全國各省成立。過去曾撰文談文管會體制以東北最先為表率，不知其間時序上領先的奧祕，其實在此中。「東北貨」的出世應該給林彪與東北野戰軍（原東北民主聯軍）的戰將們出了一個前所未有的文化上的大難題，它導致了戰時文物管理徵集制度的建立；匆促之中，對文物是起到了很大的保護與催化作用的。而在此中，林楓應該是一個主要功臣。據說當時林彪非常不高興，說幾萬萬人在打仗，你怎麼想起運送這些破卷殘軸？但林楓頂著壓力，仍然把這批文物盡數運往長春與瀋陽。

三，隨溥儀逃亡的偽滿洲國皇親國戚們，據說隨身攜帶出發前被賞賜的「帝宮珍藏」，也有相當多

的書畫古玩收藏，他們逃到吉林通化臨江縣大栗子溝後，停止不前，也不知道下一站要去哪兒。在這個山溝溝裡，溥儀聽到日本天皇的投降詔書；又被關東軍指使宣讀自己的「退位詔書」，還被誑說要赴日本，結果在通化機場成為蘇軍俘虜。久等溥儀不回來的皇親國戚們六神無主，商議之下，決定就近選擇去當時已住滿東北民主聯軍和蘇軍士兵的臨江縣城，暫且租下一幢朝鮮式旅館與民房，所攜帶的古董字畫珍玩裝在木箱裡，雜亂地堆在院落裡無人問津。這引起了偶爾路過的兩位民主聯軍戰士的注意。

長春軍區領導經過偵察，召集這批皇親國戚作動員，告訴他們國寶文物屬於國家與人民，從而追繳了一大批古董字畫，其間宋元明清字畫達一百四十多件，內有唐代周昉〈簪花仕女圖〉、五代董源〈夏口待渡圖〉、宋摹張萱〈虢國夫人遊春圖〉等中國繪畫史上的名作。這些名畫都通過東北人民銀行保管與撥交，再轉入一九五〇年新成立的東北博物館（文管會）即今遼寧省博物館。

從北京故宮紫禁城，到天津張園，再到長春偽「帝宮」小白樓，最後集中歸宿於東北文管會、瀋陽東北（今遼寧）博物館，近代古書畫中的「東北貨」現象，與近代政治軍事史休戚相關，成為文物鑑定收藏流傳史上的一個特例，從而引起後人無窮無盡的遐想。

二〇一五年十二月十日

「絲綢之路」與薩珊古幣收藏

收藏史中，收藏理念形形色色，豐富多樣，並引申出無窮無盡的故事。記得以前在日本的大學裡教書，曾拜識日本古印收藏大家新關欽哉。他以外交官的生涯（曾任日本駐俄羅斯、新加坡大使，駐香港總領事）之便，在世界各地廣泛蒐集古印。尤其是對中亞、古印度、古波斯的各種印章蒐集不遺餘力，還曾收藏有慈禧太后賜李鴻章的田黃大印，他還因此對中國明代出口貿易的「絲印」有集中的收藏與研究。回國後，我在西泠印社社刊中還專門編了一期「絲印」專輯，翻譯了他的長篇論文，組織圖版，試圖引起學術界與篆刻界關注。因為是首次披露稀有的珍貴資料，具有唯一性，當時頗受印學界矚目。

這回的話題是薩珊古幣，性質上有點類似於當年的探究「絲印」。收藏的主人公是香港錢幣收藏家杜維善，上海灘大老杜月笙之五公子。早期癡迷於數千種地質標本；後居住台灣，又嗜古幣收藏，有戰國秦半兩、秦朝半兩、漢半兩和五銖錢……收藏宏富，業內嘖嘖稱奇。他還有《北齋五銖匯考》等學術論著。曾聞他為兩枚稀有的半兩古錢，不惜賣掉台北的兩棟住宅，花費一千多萬新台幣方才購得的豪舉。而杜維善在讀了中國社科院考古研究所所長夏鼐關於絲綢之路金銀幣的考古研究論文後，隨即轉入珍稀古幣收藏研究，後他選擇古波斯薩珊王朝金銀幣為收集對象，終於在收藏界、學術界自樹一幟。

波斯薩珊王朝約在公元二三六至六五一年，正當魏晉南北朝至初唐。波斯王朝既為大食國所滅，諸王子貴族沿絲綢之路逃亡進入中國，有些還入中朝為官，對當時中東與我國新疆一帶的異質文化交流有

過巨大影響。檢《全唐詩》中反映這一史實的名篇，亦復不少。而薩珊古幣除了在西安、洛陽、新疆等地出現之外，在阿富汗、伊朗也多有面世，表明當時流亡的王公貴族活動範圍之廣。杜維善收集的薩珊古幣，若從品類言之，沿絲綢之路脈絡尋覓，則有安息王朝、貴霜王朝、西突厥與蒙古地域，涉及西域二十餘古國。綜觀這批古幣，有一個共同特點：都鑄有長鬍子頭像，或武士或君主或貴族，其中對頭盔、髮飾、王冠、鬍子式樣、服裝、刀劍武器乃至生活起居、商貿旅行、民俗風景等等的描繪刻畫，為今天提供了非常有意義的參考，是一個成體系的、以薩珊古幣為中心的龐大的文化史收藏的體量。

一九九一年，杜維善來到上海博物館，提出捐獻三百六十七枚古波斯薩珊王朝與絲綢之路西域二十餘國金銀幣。上博方面在意外驚喜之餘，決定對這批久覓不得的無價之寶闢專館陳列。自此，上博的此項收藏已超過全國絲綢之路金銀古幣的總和，創下了中國第一的輝煌紀錄。而這一專題收藏，也由私人而公家，成為上海博物館的一個門面，吸引著來自全世界的斯界愛好者與菁英人士。

近年來，「一帶一路」的學術構想已轉換成為國家大外交政策，關於絲綢之路的研究已成顯學。尤其是關於絲綢之路的經濟、政治、交通、宗教、制度、社會、技術的種種研究正風生水起，方興未艾。我想或許可以有兩個課題的小補充不為無益，一是古印章在中國與中東如伊朗、伊拉克、阿富汗、還有南亞印度之間的古代交流與引入，這恰恰是我們這些西泠印社中人的強項，可以組建社內外印學專家為之，也藉機拓展「一帶一路」大國策映照下西冷印社學術研究的向域外伸延與擴大。二是古波斯錢幣如絲綢之路之於薩珊古幣等等的資料呈現。交通方便的毗鄰，即上海博物館的專題陳列室便是一個最好的實物、考古資料群。兩者，都與收藏有關，都是我們可以駐足的領域。

第一次專程去上海博物館觀摩這一專門陳列時，我是抱著對收藏家杜維善的尊敬之心，認為它於收藏肯定有價值，但於當下文化建設則沒有多少引人入勝之處，因為當時我們的目光是對準發達國家如歐

美、日本。但現在有「一帶一路」國策的倡導，中亞到中東及南亞諸地域，忽然影響力與重要性大幅上升。下一次再去上海博物館看這批薩珊王朝金銀幣，貌似事先應該做一些什麼樣的功課，我想。

二○一五年十二月十七日

文物外流之「多稜鏡」

歷史是一面多稜鏡。在此為非在彼為是，很難定於一尊。過去談文物珍品大量流失海外，是我輩民族文化愚昧無知國力貧弱落後挨打喪權辱國的見證。從八國聯軍火燒圓明園開始經歷的種種苦難，都見證了這樣一個堅定不移的思想與認知原則。但一落實到具體的文物珍寶，在大英博物館、美國紐約大都會博物館、日本東京博物館等處尤其是眾多私人博物館裡徜徉留戀欣賞觀摩，卻又感歎幸好這些寶貝都被攜到國外受到良好保護，若不然在大陸，兵荒馬亂時的文物劫難如軍閥孫殿英縱兵掘掠慈禧陵墓，經濟發展後利慾薰心見錢眼開的大規模盜墓……正不知有多少國之瑰寶不能倖免於難。這樣看來，文物書畫的散落海外，孰是孰非又難以言說了。

評價人物與事件也莫不如此。英國人斯坦因、法國人伯希和等發現並向歐洲展示了西域敦煌文物之美，我們說他們是偷盜劫掠，在政治與民族大義立場上說，是正當的。但仔細想想，若沒有他們的歷經艱辛奔走荒漠以身犯險把這些珍貴文物攜往世界各地博物館並得到很好的保存，只憑區區一個身處荒漠的鄙陋王道士，這些文物在遇到軍閥政客、地痞流氓、外寇匪患時，遭遇被騙被拐被棄被毀的命運，只怕也在所難免。因此，簡單地對待某一個收藏史上的事件掌故，輕率認定必是愛國或是賣國，作出政治結論，必有照顧不到的疏忽，此即「多稜鏡」之謂也。

最近，遇到了一個人物評價的難題。此人名叫盧芹齋，是專門向歐美做中國古代文物書畫生意，或

可謂做「倒賣生意」的經紀人。他獲得了兩種截然不同的評價：在把中國文物介紹到歐洲美國形成收藏熱方面，他是冠冕堂皇的「文化使者」、「橋樑」、中國古文物之「傳播者」；但在追究近百年文物書畫的流失海外方面，他又扮演了一個唯利是圖、牟取暴利的不光彩的「掮客」角色。是耶非耶？真是頗費猜索。

民國初年，文物書畫沒有出口交易限制，也沒有健全的法規條例，願買願賣，不搶不偷，即是合法交易。哪怕是大虧大賺，也怨不得人，全靠自己把握。盧芹齋原名盧煥文，從小在湖州南潯富商張家為僕。張家大少爺張靜江是國民黨元老，為孫中山革命時的主要籌款人，又與蔣介石為把兄弟，權勢烜赫。張靜江曾赴巴黎任清廷駐法參贊，盧煥文隨行。張氏在彼開設「運通公司」買賣中國古董，初時目的是為孫中山籌集經費款項，盧則任具體操控者。後來在巴黎幾年，積累了大量人脈資源，盧煥文就自己辦「來遠公司」，在張靜江的庇護下，他改名為「芹齋」，正式做起了大規模的專業古玩字畫生意。

其方法是從國內物色一流貨源，進入巴黎時報低關稅，法國人不懂中國文物不會定價，其中有很多疏漏被盧芹齋利用。有的就地銷售，有的再轉到美國紐約高價拋出，從中牟取暴利。為打入美國收藏圈與文化界，他常常先以無償借展方式引誘收藏家關注，對方看到珍稀寶貝，自然提出購買交易，出手以巨金成交，屢試不爽，比如賓夕法尼亞大學博物館鑑於他屢次表示願意免費借展，想想何樂而不為？待看到展品，愛不釋手，館長當即決定買下八尊佛教石刻雕像裡最精彩的三尊，以後不斷從他手中買得數百件。

又比如「颯露紫」、「卷毛騧」，為唐太宗「昭陵六駿」中的「二駿」。被法國人偷運至西安，但遭聞訊而來的民眾阻攔；又是藉助盧芹齋與袁二公子（克文）交情，合謀以袁府封條保護，一路免檢，入手來遠公司，又被運抵美國，也是免費借展一套說辭，最後以十二萬五千美元的當時超高價售於賓夕法尼亞大學博物館。沒有盧芹齋費盡心機；沒有張靜江的保護；沒有免費借展的欲擒故縱手段；「二駿」這

樣的名品，在當時《限制古物出境令》的大總統令已頒佈之際，豈能輕鬆運出國外？

從二十世紀初上半葉，近四十年間通過盧芹齋的來遠公司販出去的古物究竟有多少？已無法統計。

說他是盜賣文物，他一切交易手法過程在檯面上都合法正當。但在這個客觀存在的幾十年歲月中，也有人認定盧芹齋是推動歐美建立中國文物收藏與觀念的有功者。這之前，歐美各博物館對中國文物收藏的概念在專業上是含糊不清的，把中國與日本、印度混在一起統稱「東方」的做法十分普遍。正是盧芹齋近四十年的奔走牽線買進賣出，終於讓外國人清晰地認識到中國文物書畫收藏展覽的巨大價值所在。

那麼，盧芹齋是功臣乎？罪人乎？是導致中國文物大量流失海外的奸商？還是建立歐美收藏界對中國文物書畫專業概念的文化使者？

二〇一五年十二月二十四日

中國古泉學社四君子

少時在書店裡看到綠漆皮封面的精裝《古錢大辭典》，激動萬分，以為民國時期學術活躍，各顯神通，令人眼花繚亂，反倒構築起一個繁盛的百家爭鳴時代，從而也記住了主編丁福保的名字。

我之喜歡古錢幣，最初起於篆刻。一方方印章，方寸之中氣象萬千，反覆揣摩，興味無窮。而看那古錢幣，也是外圓內方，魅力四射，尤其是像戰國刀幣在美術上的價值、「大觀通寶」那勁健的瘦金體，真是令人難以忘懷。記得其時閒暇甚多，又有一定的學術敏感，在大學做研究勤於思考，養成了喜歡提出問題的習慣。還曾對南宋錢幣史上的一個特例做過研究，寫過一篇〈南宋臨安府錢牌的緣起及其性質〉的論文，發表在上世紀八〇年代的《浙江學刊》上，於我可稱是唯一的錢幣史研究紀錄。後來書法篆刻研究愈來愈忙，漸漸疏忽了這方面的興趣。至今想來還十分惋惜。

丁福保於一九三六年創建中國泉幣學會時已六十三齡。這位曾經為京師大學堂譯學館教習的新式文人，又有著舊式士子的氣性。他在上海是一個懸壺濟世的名醫形象，馳譽天下。但其實在醫學界他並無多少開創之功，反倒是在錢幣學收藏與研究方面，擁有足以傲視一代的大業績。從丁福保入手，可以窺見民國古泉收藏學界發展的興盛軌跡。

一、創辦專業社團。一九二六年，湖州世家公子、張石銘之子張叔馴等創辦古泉學社，旋即停滯。一九三六年丁福保、葉恭綽等社會名流介入，與張叔馴合力成立「中國泉幣學會」，丁被推為會長，創

辦《古泉學》季刊，旋因抗戰爆發，又陷於停頓。直到一九四〇年因錢幣收藏大家四川人羅伯昭的支援而恢復活動，新成立「中國泉幣學社」，丁福保再被推為社長。三點一線，在民國古泉收藏界，丁福保成了一面旗幟。

二、丁福保主編《古錢大辭典》、《歷代古錢圖說》、《古泉學綱要》，編印《古泉學》、《泉幣》期刊。《古錢大辭典》收歷代古錢六千品，在羅伯昭介入和抗戰軍興以前，共計影印前人古泉古籍八種、改編三種、纂輯四種、自著三種，充份看出丁氏古泉幣學中的學術支柱立場和收藏為研究服務的特色。尤其是《泉幣》社刊為雙月刊，在名家鄭家相的主持編務中，出刊三十二期（從一九四〇年七月到一九四五年九月），氣勢宏大，奠定一代泉學基礎，可謂不世之功。正是這些成果，形成了近代古泉學的發揚光大普及眾生，成為一門顯學的優勢。

三、羅伯昭的繼續發揚中興之功。一代人的努力，缺少後續，就難以形成跨代影響。羅伯昭一八九九年生，小丁福保（一八七一年）二十九歲，可以說是兩代人。且地處西南，又為富商，先得四川錢幣藏家楊介仁全部藏品；又得「靖康鐵元寶」、「闊緣永通萬國錢」、「無太貨二字六銖錢」及「新幣十一銖」等稀世珍品。稱雄湘、鄂、渝等，號為西南藏泉首富。又在武漢成立「泉友會」，倡導一代風氣。一九三九年到上海，迅速融入滬上古泉界，先提供私人別墅闢專室為活動交流場所，又為《泉幣》社刊及時提供出版印刷資金。並先後發表《南漢錢史》等研究文章。因此，古泉幣研究與收藏，丁、羅兩代人的前引後繼不斷進取是一個必要保障。羅伯昭的藏泉既稱首富，數量巨大，共計一萬五千四百二十七枚，在一九五二年，全部捐獻中國歷史博物館。為中國的文化建設立下了汗馬功勞。

四、兩位左右護法。一位是前述《泉幣》總編輯鄭家相；浙江鄞人。自小在寧波隨錢幣收藏藏家張絅伯游，一九二四年在南京收購大量南朝梁錢幣泥範，從此以之為專攻，撰〈梁五銖泥範考〉。又著《談

泉》十二卷，過去曾買到過他著的《中國貨幣發展史》（一九五八年），通讀一過，深深折服於此公眼界開闊嫻熟史實的學術造詣與功力。又一位是戴葆庭，紹興人，活躍於湘、鄂、蜀、閩、浙、蘇、皖，收購古錢幣，兼作貨易買賣，收藏宏富。而有大量珍稀寶品是經他之手入藏名家。尤其是「大齊通寶」絕世孤品，戴葆庭割讓於張叔馴，張氏興奮有加，取齋名為「齊齋」。遂成就錢幣界的「南張（叔馴）、北方（藥雨）、西蜀羅（伯昭）」。一時群英薈萃，究之深處，皆有戴葆庭在推波助瀾焉。

丁福保、羅伯昭一線承傳，斯文不墜；鄭家相、戴葆庭一文一武，左右護法。有此四人精誠團結，才造就民國時期風生水起的泉幣收藏與研究。我忽然想起西冷印社創社四君子丁仁、王褆、葉銘、吳隱，也是這樣的超理想結構：有世家號召的文化影響力（丁）；有印學書畫的專業高度（王）；有奔走滬杭外交公關的錢袋子（吳）；又有勤懇治社不分晝夜的大管家（葉）。遂成就百年名社的卓絕大業。

丁福保（首倡研究）、羅伯昭（中興繼之）、鄭家相（編輯傳播）、戴葆庭（經營集藏），亦足稱為四君子也！

時下上海博物館正在舉辦吳湖帆鑑定收藏書畫大展，轟動一時。聞丁福保在辦古泉學會時，吳湖帆亦為慷慨解囊的資助者。此一公案及當時始末，當俟將來有專人發掘之。

古「泉」字通「錢」，詳細說辭，可查寧波收藏家張綱伯〈泉錢辨名〉一文，附記。

二〇一五年十二月三十一日

收藏界籌款募捐之法

前輩們弘揚文化，研究學術，尤其是在現代意義上的社團形態出現之後，因為某一社團的日常運營經費，或為某一項目內容的籌集資金，都需要書畫家們與收藏家們善於謀劃，提出構想，從而調動藝術家的投入熱情，從而取得豐厚的成果。而其中某些掌故，至今看來還令人感動不已。

西泠印社眾社員在創社之初始年代，曾因為浙地餘姚出土「漢三老諱字忌日碑」將被轉賣日本而奔走呼籲，並以地方鄉紳名流的身分，向當時的執掌者浙江督軍盧永祥，湖州富商張石銘各募得兩千大洋。這在當時已是一筆鉅款，但當時贖回漢碑所需費用甚巨，開價為八千大洋，另有差額數目巨大，文人書生，難以措手，遂在上海報上登出廣告，以「漢三老諱字忌日碑」墨拓本一百公之於眾，凡有捐贈款項者則持此為禮。對於捐贈巨大者，更請社中長老如吳昌碩、王一亭、丁輔之；乃至社外如李瑞清、鄭孝胥等海上名流皆作題署或跋文，以饗捐者。一時間，這百件拓片尤其是有名流題跋者成為滬瀆文壇的搶手貨，收藏界人士無不希冀得之而後快；坊間稱譽，傳為美談。結果總共募得資金超出預期，約有一萬兩千大洋，除了贖回漢碑之外，尚有餘款在孤山上建造一座古樸典雅的三老石室，成為前輩的書生報國風骨凜然的象徵。而這一百件舊拓經歷百年，部份拓片也在近年的收藏展拍賣會上陸續出世，成為那個時代一種特殊的文化記憶。每有這樣的拍品展品出現，都讓我們非常激動：哦！舊雨歸來，故跡重逢，前輩手澤熠熠生輝，感人的故事給我們以永恆與悠遠。

與此異曲同工的是在古錢幣收藏界，中國古泉學社的元老們在三〇年代末，編撰了第一部曠古未有的《古錢大辭典》，這是主編丁福保社長和他的古錢幣收藏家同事們的赫赫功績。但此書過於「高大上」，出版以後因太專業而銷售不理想，大量資金被滯壓，古泉學社的運營也成為問題。百愁莫解的丁福保，老驥伏櫪，試出妙招，利用自己在錢幣學方面的卓絕修養，囑學生們在市場上大量收購大路貨的古錢幣。通常都是論斤論袋，收得後再由丁福保先生以近七十高齡，親自在其中披沙揀金，挑揀出混雜在普通的甚至中等以下的凡品中的個別上品，集腋成裘，並作分門別類，編成若干主題收藏系列，成套成組，再以紫絨板上用紅絲線串釘這些沉厚豔麗的古錢，每套二十四枚，古銅斑斕，璀璨奪目。更由丁福保先生自己撰寫說明，以示鑑定精當，由來有據。裝入錦盒中再外置紫檀木盒，盒上刻石綠四字「泉品寶鑑」。似此無雙珍品，售價自然不菲。先以十二套在上海五馬路古玩市場試銷，出自名家之手，且貨真價實，系列編排，註釋分明，非斯行高手不辦，更是惹得搶購成風。最後驚動各國駐滬領事館也來爭購，丁福保還特意附贈《古錢大辭典》一部，普及泉學，國際化推廣，引得世界各地古錢收藏家紛紛託人專程到滬訂購，原本是為解經濟之困的舉措，竟成如此專業的推廣，據說售價曾經由兩百四十大洋飆升為四百大洋，仍然供不應求。年近古稀的丁福保，以此一壯舉，以其精湛絕倫的專業知識與鑑定經驗，為我們樹立了一個在今天看來也是以文養文並獲成功的珍貴範例。

然三天之內，被一搶而空，又坊間得知只有二十四盒，限量供應；出自名家之手，且貨真價實，系

民國時期，戰亂紛擾，政府沒有餘力出錢來做這些文博事業。但依靠民間自發的力量，雖然舉步維艱，卻仍然能不辱使命，在學術上開疆拓土，蔚為大國。這是一種彌足珍貴的信念理想，是一種強大的精神力量。遙想當年西泠印社群賢們為贖回「漢三老諱字忌日碑」拓出的一百張拓片，登門串坊以求名流大家的題識；又想起古稀老人丁福保為籌款孜孜矻矻在成百上千古錢中作不厭其煩的鑑定，在瞇著老

花眼一筆一畫寫古泉說明，我們感受到的是一種「古君子」的風範，這種風範失傳久矣！反省今日，凡我族類，能無愧乎？

「漢三老諱字忌日碑」拓片今日偶爾還能見到。但丁福保鑑定、編排、題識《泉品寶鑑》藏品卻一直杳如黃鶴，緣慳一面；豈歷經動亂，已不存片羽於世間耶？

二〇一六年一月七日

民國書畫交易之行規

民國趙汝珍為鑑定界名流大老。他的《古玩指南》自從一九四二年刊行面世後，一時洛陽紙貴，被譽為是近代文物書畫鑑定相對最權威的著述。其價值大約等同於書法界祝嘉翁四〇年代出版的《書學史》。但祝嘉著述之前有康有為、有《東方雜誌》與沙孟海〈近三百年的書學〉、有于右任《草書月刊》、有四〇年代重慶的《書學》祝嘉的系統性當然有可圈可點之處；但既然同時代有不少重量級成果，他的開創性與權威性自然不那麼突出。而趙汝珍《古玩指南》問世之前，文物書畫鑑定還沒有像樣的理論著述更沒有與現代學術掛鉤更沒有學科意識，它在本質上還只是一個實踐過程，不需要太完整的理論，於是趙汝珍已初具學科雛形的著作一出世，無有匹敵者，自然成為這個時代幾十年間的標誌性成果了。

趙汝珍本是一個古玩商，開辦「萃珍齋」古董店，在琉璃廠生活了幾十年，雖非一代鑑定大師收藏大匠，但在行內擁有足夠影響，而且筆勤腿勤，自《古玩指南》後，又出版了《古玩指南續編》、《古董辨疑》，這一系列的著述，雖然還不完全是鑑定收藏界的純學術立場，但卻已經清晰地劃出了一個現代學術的邊界：有結構分明的學科內容，又有講求邏輯論證的著述方法，在古典式的札記條目體例盛行的鑑定收藏界，的確令人耳目一新。

《古玩指南》論民國書畫市場的行規，有如下一些要領，在當時被奉為金科玉律，即使今天看來，

仍然頗具參考價值。尤其對初入行者而言，這些基礎知識也是不可或缺的：

畫貴於書，以繁難簡易之不同，非真值也。

書價以正書為標準：如右軍草書百字乃敵一行行書，三行行書乃敵一行正書。其餘以篇論，不以字數計也。今則以字之大小分，而以件論值矣。

畫則以山水為上，人物小者次之，花鳥竹石又次之，走獸蟲魚又其下。

立幅優於橫幅，紙本優於絹本，綾本最下。

立幅尺寸，高以四尺，寬以二尺為適宜，太大太小則不值錢矣。橫幅五尺以內者，為橫批；五尺以外者，為手卷。手卷長以一丈為合格，愈長價愈高。冊頁以八開為足數。愈多愈妙。屏條以四條為起碼，十六條為終數，太多則無法懸掛矣。冊頁、屏條皆為偶數，有不足數者，稱為「失群」。

此外則時代有先後、名頭有大小，即一人之墨跡，有繁簡之異，精粗之別，汗污受潮，損傷殘缺；精神完整、乾淨漂亮皆為決定價值之標準。

題字愈多愈佳，一行字謂為「一炷香」，名人題跋，謂之「幫手」，書畫著錄，收藏印鑑，皆甚重要。

如果不考慮故宮與各大博物館的收購，只是限於民間的、市場的書畫交易行為，則這些行規都是買賣雙方互相遵守約定俗成、心照不宣的潛規則。其實退一萬步講，即使是博物館級文物，除非互換或調撥，一般在市場民間收購行為如故宮周邊古玩店的交易或類似「東北貨」的收購，也不外乎上述的遊戲規則。從引出原文的這些字裡行間，大概可以斷定趙汝珍只是個粗通文墨的商賈，讀書並不多，

他有在琉璃廠「萃珍齋」門店投身實踐即通過大量看貨、收貨、賣貨獲得的第一手經驗，但當時琉璃廠這樣的人物甚多，而且生意超過他規模的比比皆是，但卻都未有他的眼（多看）、手（多記）、腿（多跑）的勤快，尤其是每遇必記，積少成多、集腋成裘，遂成就了他在收藏界的一世英名。據他自己在《古玩指南》再版自序中寫道：「本編自（一九四二年）九月二十三日第一版刊世時印出五百部，未兼旬即售罄。」令他大為驚詫，私意以為這應該歸因於「匯論古玩，從無專書，用拋磚引玉方法誘起考古大家之注意，本編僅為引子，是非美惡固無重大關係」。「從無專書」使他無意中得風氣之先，著述遍行海內外，但更重要的一個要素，是他著述時並無「考古大家」的學究式立場，比如我們上引的這些行規，操作性極強，但卻沒什麼道理可講；大家都這麼做，幾百年做下來，約定俗成，也就成了行業潛規則，雖無明文告示，人人皆得而奉之，遂與市場沉浮休戚與共，息息相通。試想如果學問高貴如「考古大家」出手，色色都須講論證論據，文獻引注，則市場讀不懂專業內容，豈能有「兼旬售罄」風行天下之潮流乎？

於是《古玩指南》在一九四二年有再版、三版之傳印，又於一九四三年有《古玩指南續編》之纂，不脛而行天下。其實何止是佔有當時的天下，即在七十多年以後的今天，各大出版社為盈利蜂擁而上，以舊翻新，把趙汝珍《古玩指南》拿來或整本翻印或分拆做插圖本新書，以我所寓目，各種版本不下二十餘家。試想想，如果不切合大眾口味，賣得不好，怎會有那麼多出版商效飛蛾撲火之險？

二〇一六年一月十四日

製玉但見陸子剛

改革開放尤其是文物交易解禁以來，玩玉器者眾。「君子佩玉」是自商周以來的悠久傳統，但凡有珮、琮、玦、環、瑗、璧、瓏、珠、璜等各色名目的講究，真可以展現一部上古時代的生活起居史。而孔子又曰：「昔者君子比德於玉焉，溫潤而澤，仁也。」這就把玉與為人之仁的道德要求結合起來，由物及人，玉成了一種至高無上的人文象徵；就像青銅器鼎、彝、觥、爵之類象徵著威權一樣。中國古代的青銅時代，江南未佔優勢而不得不遜讓於西北與中原；但若論玉文化，自良渚以來，江浙地域是獨佔先機、蔚為大國的。

陸子剛為明代後期製玉一代巨匠。在嘉靖、萬曆年間，玉器的製造以江蘇蘇州為冠。流傳於世的，分為蘇州派、北京派與揚州派。蘇州為諸派之冠；陸子剛又為蘇州之冠，其「江湖地位」可見一斑。

陸子剛最令人佩服的，是他的琢玉過程不同於一般的砂碾，而是直接以刀刻製，講求筆意，稍加打磨後即為成品。這一技術的展開，至今仍有我們不瞭解之盲點——玉質奇硬，一般刀具難以刻入；即使刀夠鋒利，人的手腕手指也沒有這樣的強勁力道。故而一般雕玉，例不行刻，而是以砂碾為主。我少年時在工藝美術學校看玉雕專業的同學製造一件玉雕作品，砂洗、水磨、金剛碾，兩隻手終日泡在水中，那種以月或年來計算的超常耐心、那種慢工細活，至今想來還歷歷眼前。以近推遠，明代碾玉除了設備的機械化程度不如近世以外，但砂磨琢碾而不是以刀鎸刻，卻是毋庸置疑的常識。正因為這是一個橫貫

幾千年的傳統，陸子剛的刻玉竟成了玉器工藝史上的一朵奇葩，一個另類的紀錄了。可惜在他去世後，刻玉絕技失傳而無人知曉，實在是令人扼腕歎息的憾事！從藝術上說：陸子剛的刻玉絕技使他所統領的明清製玉在圓潤纖微的傳統審美趣味上新增了一種重視筆意刀意，略帶刻痕韻味的新美感。刀刀見意，我們或可稱其為製玉界的「寫意」派。這種韻味，只有在早期玉器製造工具與技術含量還不夠完美的情況下才略有一二，而且它應該是原始粗疏不成熟的標識；待到雕琢砂磨之技日趨完美之後，諸事以精細為尚，漸露工匠俗藝之態，於是原有與生俱來的「韻」、「意」反被忽略，摹形畫影，有如市井畫店中的「行貨」工細、家具中的從明式簡潔到清式膩俗，全無一起一止、一顧一盼中的招式之美和節奏之美。擬之今日刻匾，手工刻與電腦機器刻的區別，正足以證其間落差也。

陸子剛每有作品，必署刻款「子剛」或「子岡」，每見得是精通筆意者信手為之，嫵媚動人處，篆意盎然。刻款所置位子，在底部、杯把、壺嘴下、蓋內諸處，十分精巧，而尤其重要的是，陸子剛所治玉器，多為文房與日用器皿，如筆洗、水注、筆筒、筆架、印床和杯、盤、壺等等。與青銅器、漆器、木器、瓷器等可塑大形不同，玉之材料取之天然，大都只能依料做小件，但這樣一來，其精品力作反而在名門世家高士墨客之間代代承傳，被視若珍寶，遂至陸子剛這個名字，也借此流芳千古，為後世交口傳頌了。

陸子剛傳世作品中，今藏於北京故宮博物院的有「白玉合巹杯」、「山水人物紋青玉方盒」、「嬰戲紋青玉壺」；首都博物館藏「和闐玉夔鳳紋尊」等代表作精品。其共同特點是：既有繪畫的平面浮雕（即後來的薄意之類），又吸收了繪畫透視的構圖法，還因善書法而有不少詩文刻款。論者以為，作為一個製玉藝術家，與此前的同行相比的特別之處有三。一是他為製玉圖式引入了中國畫（平面）圖像之美；二是引進了上古陶器，尤其青銅器的器形紋樣如象鼻鈕、螭虎紋夔鳳紋等用於玉器造型上，顯

示出傳統高古的價值；三是以刻款圓滿展現了書法用筆潤澤線條彈性的魅力。因為有了這些優勢，「陸子剛」大名遍行天下，所有較為精雅的玉器，工匠們都習慣於用「子剛」或「子岡」仿款面世以求高價。自明清以降，這樣的署款玉器在各大博物館及私人藏家中都被視若珍品，以致很難分清真品與仿作的差別。通常玉器鑑定家會把一些具有明代製玉特徵、器物造型極精緻而有畫意或三代彝器風格的、又有「子岡」篆書款的玉器，視為真品。而到了清代，玉飾風格與工藝技術大變，雖然署「子岡」款者甚多，為求嚴格穩重，則不入真品之例。這就有點像我們鑑定吳昌碩，吳氏生平有代筆紀錄，但牝牡難分。如果遇到水準較高者，即使懷疑可能是趙雲壑、吳東邁等代筆，但只要是吳昌碩自己親筆落長款，則仍然認定為是缶翁真跡。對陸子剛也是如此：因為存世作品珍稀，只要是明代器型樣式；又符合一、繪畫性，二、古器紋樣，三、篆書款等三項條件，只要有「子剛」、「子岡」款，當歸於真物。反觀清代從內府到豪門，收藏署「子剛」款者雖不稀見，但造型工藝不同於明款，存世數量又多，自當嚴辨不作混淆也。

　　玉器古物的鑑定向被稱為難事，千年聚石成形，在材料上很難截然劃分並作斷代，只能從器形、紋樣、雕工風格（包括署款方式）等工藝上來判斷某一時代某一名家的真偽，也正因如此，玩玉器就有了與瓷器、青銅器、漆器、木器所不同的趣味。如果再加上風雅的「君子佩玉」，晨昏旦夕，作隨身掛件隨時把玩，那就更使鑑賞收藏融於我們的日常生活起居，日日摩挲，樂在其中，視青銅、白瓷、竹木漆等，又是別一番風景矣！

二〇一六年一月二十一日

孫位〈高逸圖〉與承名世先生

上海博物館藏歷代人物畫中，孫位〈高逸圖〉可謂首屈一指。二十多歲時赴上博觀看展覽，那大概是中國改革開放後第一次大規模的館藏展，看到了許多頂級的書畫珍品。印象很深的如懷素〈苦筍帖〉、蘇軾、黃庭堅、米芾的法書與五代（傳）徐熙〈雪竹圖〉、宋范寬〈谿山行旅圖〉等等，孫位〈高逸圖〉長卷，也是我非常仰慕的劇跡。但因為當時稚嫩學力不夠，孫位的名頭又不是最大，與晉顧愷之、唐吳道子等無法比肩，且傳世作品極少，無法成為範例與話題，故而只是領略〈高逸圖〉的高古風采、筆精墨妙，並沒有對他予以過多的關注。我記得在觀摩畫作中只有一個印象：在中國繪畫批評史上，神、妙、能三品分列是常態，黃休復《益州名畫錄》又增列了一個：「逸格」，於是被後世畫學研究者大做文章，認為這個「逸」字的出現，正是決定後半部中國繪畫史向文人畫、水墨畫方向發展的第一個認識上的出發點，具有風向標的關鍵作用，因此值得大書特書。而這個「逸格」只列一人名字，即是孫位。於是就留下了一個疑問，孫位何許人也？各種印象錯綜其間，畫史上名聲不彰，卻有如此好功力？

一查史料，悟得更多，但疑問也更大。第一是他在唐末五代間非常有影響。宋郭若虛《圖畫見聞志》記載他「筆力狂怪，不以賦采為功」，但依據目前傳世的〈高逸圖〉畫風，卻很難有相吻合的證據。比如郭若虛《圖畫見聞志》、黃休復《益州名畫錄》等皆收錄並有評價，表明孫位絕非等閒之輩。但依據目前傳世的〈高逸圖〉畫風，卻很難有相吻合的證據。比如郭若虛《圖畫見聞志》記載他「筆力狂怪，不以賦采為功」，那應該是梁楷、牧谿、石恪的墨戲一路，與〈高逸圖〉絹本設色細膩華麗風格並不相合。又黃休復

《益州名畫錄》述他的畫風是「雄壯氣象，莫可記述」，又記他善畫水極有成就，「波濤洶湧，勢欲飛動」，目前也未有傳世畫跡實例可證。這些有時互相矛盾的喻詞，如狂怪（喻別出奇招不循故常之舉）、雄壯（喻偉岸崇高）、擅畫水波濤洶湧、「逸格」（喻優雅輕捷），共存於其間又錯綜參列，讓後世的我們構不成一個整體印象。又加之嚴重缺乏傳世真跡，更令人如墜五里雲霧中了。記得以前還有空隙時，為解答這些疑問獲取實踐經驗，還曾認真臨摹過〈高逸圖〉中的人物景觀，對其中技法的緊勁連綿的用筆線條非常在意佩服之至，而染渲色彩之際，重而不豔、淡而不枯，亦有它畫之不及者。與唐代閻立本〈歷代帝王圖〉以下到周昉、張萱的仕女畫相比，並不雷同而是自成一系，這樣的風格技巧，既非狂怪亦非雄壯，又不是信手拈來的「逸格」，甚是難以歸類也。

即使是〈高逸圖〉也還是在近年才被驗明正身。其功勞者為上海博物館著名鑑定專家承名世先生。

與當時叱吒風雲的謝稚柳、啟功、楊仁愷、徐邦達相比，承名世先生十分低調處世，他的最好時代，是上世紀七〇年代，然而英雄卻無用武之地。我與他的因緣，始於曾與他女兒同班學藝。當時無書可讀，曾蒙女公子春先同學從家中悄悄借出諸如傅抱石《中國繪畫變遷史綱》等，但因她瞞著嚴父，怕有風險，囑我只能限期兩三天即須悄悄歸還。機會如此不易，自是如飢似渴，通宵達旦，徹夜苦讀，後來春先同學留學日本專攻美術史，還在東京謀面敘舊，相與拊掌感慨當時同學少年之不易。

根據南京西善橋南朝墓新出土的「竹林七賢與榮啟期」畫像磚，比對其間人物關係與服飾、表情、景觀特徵等等，認定〈高逸圖〉描寫的應該是竹林七賢故事，原畫應該題作〈竹林七賢圖〉，宋代即已是一個殘卷。因為人物不完整，只剩山濤、王戎、劉伶、阮籍四位而少嵇康、阮咸、向秀三賢，故宋徽宗將其定名為〈高逸圖〉沿用至今。其考證論文發表在《文物》一九六五年第八期上，當時引起轟動，因為

承名世先生在一九六五年，正逢山雨欲來黑雲壓城之時，竟然仍癡迷於〈高逸圖〉的鑑定考證，並

在山雨欲來人人惶恐自顧不暇之時，竟然還有這樣「迂腐」的老學究敲章鑽句，沉湎於文物古書畫鑑定而置身於局外，謂為稀罕的「漏網之魚」，恐不為過。今天想來，能無唏噓？

承名世先生早已駕鶴西去，我和春先女公子還有夫婿達明兄（亦為其時我的同班室友）後來在北京一個國際研討會又匆匆見過一面，白駒過隙，人事滄桑，但想到當下我們在研究古代書畫鑑定史，應該不能少了承名世先生的席位。惜乎目前學術界關注他的人不多，故特為提示，願有心者能承其學藝，彰其業績，以不負先賢之苦心孤詣也。

二〇一六年一月二十八日

「傳國御璽」辨

初治篆刻史，除了古璽漢印明清篆刻以外，以為治史當跳出實踐家的技術視野之外，故而對隋唐宋官印特別在意。九〇年代初的一九九二年，應上海書畫出版社盧輔聖總編約，曾經寫過一部《篆刻藝術縱橫談》約二十萬言，其中特別列出「印制」一章，詳述歷代璽印制度包括古代御璽直到唐宋官印乃至清宮康雍乾三代御璽再到民國時「大總統璽」種種，與通常的「篆刻」思維不同而有新的切入點，自以為當時在諸種篆刻普及技法書籍中，是眼界較開闊立意較學術的一種。

古代最被關注的，當然是傳國御璽。它是皇權的象徵。《三國演義》有「十八路諸侯討董卓」的回目，長沙太守孫堅率軍先攻入洛陽，從井中宮女屍體錦囊中找到傳國御璽，即準備返兵回鄉做皇帝夢，但為袁術、袁紹兄弟偵破攔截，逼他交出傳國御璽，是一段曲離奇的演義故事，但其實史有詳記，並非全是虛構。更早的故事，則可追溯到春秋時代楚國卞和獻荊山玉於楚厲王，被刖左足；又獻璞於楚武王，仍被指為石，又被刖右足，直到楚文王時才真正認識到所獻為絕世美玉，遂命名為「和氏璧」。據說秦王得知趙國得「和氏璧」，意欲豪奪之，口稱願以十五座城池換之，藺相如不辱使命，「完璧歸趙」的掌故，是人人皆知的。

史載秦始皇統一六國奄有天下，以和氏璧剖為傳國御璽，丞相李斯奉命篆文「受命於天，既壽永昌」，作鳥蟲篆文。劉邦先入關中，秦子嬰獻此天子璽求降，遂為劉邦所得，儲漢初長樂宮，至王莽篡

漢，逼太后交出傳國御璽，孝元太后怒斥並擲御璽於地，玉折其一角，後以金鑲補。王莽敗後，漢光武帝劉秀輾轉得之，其後才有三國孫堅入洛陽而於井中得此傳國御璽之事。魏晉南北朝時期，為爭奪御璽而處心積慮大起兵戈之事多見。如東晉司馬氏、西燕慕容氏、姚秦諸朝皆有自刻御璽之舉。而傳國御璽，一說後唐廢帝持傳國御璽登樓自焚，遂失所在；另一則傳言元末由元順帝或某一元將帶入沙漠，總之，眾說紛紜，莫衷一是。至清入主中原，更有後金皇太極得此傳國御璽，遂改「金」為「清」，清初皇宮藏御璽三十九方，其中作為傳國御璽者，但連乾隆皇帝自己也不相信，認為是贗品。可見其承傳有多麼混亂，但就現在大家都認為的「受命於天，既壽永昌」御璽而言，最早不會早於明代仿製。

因為春秋戰國至秦漢，尚無紙張，在竹木簡上鈐印於封泥均不會是大印，而其時也不會有硃砂印泥。更就文字而言，諸體鳥蟲篆都是後代花體美術字的思維，根本不入先秦格式。沙孟海師以考古科學家的睿智眼光頭腦，在其大著《印學史》中，引用了一方「皇帝信璽」封泥原物，相對更為可靠。但細審之，其文字既非花體雜篆美術字，印制也不偏大而是正常的二至三釐米尺寸，可方便在通用的竹木簡泥封鈐用，即使玉印或可略大，也應該在情理之內而已。

——自秦始皇得藍田玉以為璽，漢以後傳用之。自是巧爭力取，謂得此足以受命，而不知受命以德，不以璽也！故求之不得，則偽造以欺人，得之則君臣色喜，以誇示於天下，是皆貽笑千載。（《明史·輿服志四》）

——會典所不載者，復有「受命於天，既壽永昌」一璽，不知何時附藏殿內，反置之正中。按其詞雖類古所傳秦璽，而篆文拙俗，非李斯蟲鳥之舊明甚……若論寶，無非秦璽，既真秦璽，亦何足貴？乾隆三年，高斌督河時奏進屬員浚寶應河所得玉璽，古澤可愛，又與《輟耕錄》載蔡仲平本頗合。朕謂此好事者仿刻所為，貯之別殿，視為玩好舊物而已。夫秦璽煨燼，古人論之詳矣，即使尚存，政、斯之

物，何得與本朝傳寶同貯？於義未當。（乾隆御製〈國朝傳寶記〉）。

每朝都有獻御璽者以討聖眷，但其實皇上心裡十分明白。偽造欺人，好事所為，明清兩代同一調門，正見出這傳國御璽的名頭太大，外行總是圍繞它轉圈圈。而生造譜系，以示流傳有據，亦是古代文獻真偽詬難以分辨之大弊。文學史、繪畫史、書法史甚至是筆法流傳史當然還有御璽傳遞史，無不如此。觀此，不禁想起了民國史學大師顧頡剛的史觀精論：「累層地建造起來的中國史」；著者愈後出，歷史愈往前。信然！

二〇一六年二月四日

水下考古與「海上絲綢之路」

最近，「水下考古」成為一個熱門話題，在業界引起巨大反響和足夠的關注度。有如盜墓因為其暴富和鉅額財富而成了文物考古界永遠的痛一樣；「水下考古」也因其沉睡日久的財產歸誰所得遂成為全社會（而不僅僅是文物考古學者）關注的話題，而考古本身的證史辨偽的學術功用卻反而成為次要課題，換言之，打撈「沉沒的文明」作為一個文化需求與期望廣泛的社會輻蓋面，遠遠超過證據鑿鑿必較反覆推演的學究式自得其樂。更加上中共中央提出中國外交的「一帶一路」、又有「海上絲綢之路」的歷史新認知，古代東西方文明的交流，跨越三大洲、綿延兩千年，據說一直通達到東非海岸，足可被認定是古代最長（達一萬四千公里）的遠洋航線。據說彼時中國已經有了先進的羅盤導航技術，橫跨印度洋、直達波斯灣的西端，中國的瓷器、茶葉、絲綢、香料等等作為先進國家的文明標誌，輸出遠洋，從而成就了一段波瀾壯闊的古代文化交流（輸出）史。

最近的話題當然是「南海一號」。八百年前的南宋，海上貿易興盛：「舶交海中，不知其數」、「商船雲集，桅桿林立」，有一艘滿載貨物的南宋海船從中國東南沿海出發，奔赴東南亞和西亞，但僅僅航行到廣東陽江海面即遭沉沒厄運。從一九八七年沉船被發現，直到十三年後的二〇〇〇年中國國家文物局與廣東省文物考古研究所組織專門的水下考古隊勘察、試掘，大致摸清了期間巨大的文物寶藏的

體量，並將其整船打撈出水，又過了十五年，近期才提交公佈第一批階段性考古發掘的龐大成果群。

又一個例子是二○○九年，廣東汕頭南澳島附近發現明代走私沉船「南澳一號」，發現有多至一萬零六百二十四件外銷貿易陶瓷，多為明代漳州青花瓷、景德鎮青花瓷，紋飾有仕女、麒麟、花卉、鳥禽等。再有一九九八年在印度尼西亞蘇門答臘東南海域發現「黑石號」沉船，出水的中國瓷器與金銀器，多達六萬餘件。其中瓷器佔百分之九十，包括湖南長沙窯、浙江越窯、河北邢窯、廣東窯等，學者研究認為這艘船應該是從揚州出發、中轉停廣州、再到波斯灣的國際港停泊交易。其實，這樣的例子，還可以舉出很多。

在長達千年的唐宋以降，海上絲綢之路、海上貿易的最興盛港口起點，正是南方的廣州港（或還有泉州港）。據說唐宋時代海上貿易被稱為是古代重農抑商傳統背景下難得一見的「商業革命」興起的時代，唐代杜甫有「乘槎消息斷，何處覓張騫」之詩。宋代更有南宋高宗時廣州、泉州兩個港口，市舶收入高達兩百萬貫，宋代官府通過幾乎佔國家總收入的百分之二十的市舶總收入，這筆鉅額收入被用作廣泛的用途，目前已知的如：補貼財政收支；抵付商人依「折中法」捐輸邊防；作為保證金收換紙幣「會子」；轉口出口高麗與日本；發放給官員抵支俸祿等等隨著海上絲綢之路的發達，輸入的貨物也擴大為麝香、珍珠、玻璃、玳瑁、犀牙、珊瑚、琥珀、棉布，各種珍奇異寶，而其自身也根據沿途異國的需求與興趣，由「海上絲綢之路」逐漸變為「海上陶瓷之路」，大批輸出瓷器和日常器皿，聲名煊赫的「歐洲貿易瓷」即是在這種背景下勃爾興焉，成為古代中西文化交流中一個突出的象徵。遙想十八世紀初興起的歐洲貴族紳士淑女衣著考究舉止優雅，享受著英式下午茶。這茶與茶具皆自中國輸入，故互相之間皆以議論中國傳聞逸語為能事。這種根植於大中華文明的民族自豪感，令我輩激動不已，實在可稱是古代文化交流史上難得的紀錄。

唐代中期以後，「安史之亂」造成的帝國軍事、經濟實力急劇衰弱，原有的漢唐盛世依據長安往西的地緣視野與對西域大漠的控制，為吐蕃的攻佔河西隴右和回鶻南下侵入西北的戰爭所消解，貫穿西域到中亞的「陸上絲綢之路」，被阻斷被廢止，這種政治版圖的變化動盪，造成了晚唐五代至北宋民族政治、經濟中心地帶的南移。如果說在「陸上絲綢之路」時期，長途販運瓷器的轉運繁複、勞民傷財、損耗太大、得不償失；而絲綢、茶葉等貨物則可以在馬幫、駝隊中保持運輸便利；那麼，在以東南沿海的不凍海港如揚州、寧波，尤其是廣州、泉州為出發點的「海上絲綢之路」，伴隨著造船與航海技術的發達，於瓷器出口販賣而言，具有運價低廉又安全可靠的優勢。故而來自巴格達、波斯的商貿船隊，交梭往還，構成了「海上絲綢之路」到「海上陶瓷之路」的大轉型。迄今為止在古籍文獻中，就有唐代賈耽《廣州通夷海道》可為鐵證。據說：從巴士拉到杭州，海路全程約需八十七天；在當時航海日程以年計算的時代，這已經是十分高效的旅程了。

站在這樣的歷史背景上看今天的「一帶一路」、「海上絲綢之路」、「水下考古」，尋找到它可能有的歷史邏輯，這於我們而言，是一件令人意外的大喜事啊！

二〇一六年二月十八日

銅鏡收藏中的罕見之品

吾浙之銅鏡收藏，多見於民間私家——各省、市級博物館的收藏其實原本不少，但因為新出土或傳世銅鏡流入市肆數量較多，文物市場開放後，私家用心搜訪，肯出重金，出手豪闊，時有大獲，比公家收藏經費有限囊中羞澀自不可以道里計。久而久之，一些知名的收藏集群開設私家博物館，古銅鏡的收藏無論質量規模，即使國立博物館亦未可望其項背。甚至有國立博物館的公職人員乃至專家，感歎現在公家敵不過私家，在浙江，民營資本充沛，尤其是銅鏡、瓷器、錢幣等等，私家之優於國立，已是有目共睹的事實。

從殷商開始，銅鏡即已出現在上古人的生活中，戰國秦漢，為銅鏡生產製作的第一個高潮期。唐鏡則為第二個高潮期——與其他青銅器研究到秦漢為止不同，銅鏡研究一直到唐代都是鼎盛期。宋代以後，銅鏡製作呈現出美術化狀態，另闢蹊徑，從考古學、古器物學上看價值不高，但從工藝美術學上看卻別有風采，亦不可以衰落期視之。

銅鏡的收藏、著錄研究始於北宋，《宣和博古圖》已經收錄了一批銅鏡，作為金石學的一個分支來對待。這種習慣做法一直沿用至今。而專門著書，則要等到清代中葉金石學大盛之際。二十世紀初田野考古大興，地下出土銅鏡極多，獲得管道相對不難，引出民間收藏銅鏡之風忽起，前述所謂「公家不及私家」的現象，正印證了當今這一獨特的社會文化風氣。

銅鏡研究牽涉到古器物學、金石學、考古學、文字學、美術史學、科技史學等一系列複雜的學科內容，非個人所能獨立擔當，故到目前為止，稱得上的研究成果較少。我所寓目的最有印象的讀物，一是沈從文《銅鏡史話》，二是上海博物館青銅器專家陳佩芬《上海博物館藏青銅鏡》。其他考古文物雜誌中也有一些刊載，大都是常識介紹與圖冊彙編。現今則有《中國青銅器全集十六・銅鏡》、《中國銅鏡圖典》等等，基礎性資料大致齊全，有志者若以收藏鑑定為契機，活用上述學科的專業知識，交叉歸納，或可以得其一二。

普通的銅鏡範例甚多也易得，不必贅舉。茲介紹兩件具有獨特文化視角的罕見珍品。

第一例是天象銅鏡。

瓦鈕，弦紋三周將圓形鏡分為四層。內圓最大，圖形七曜即日，月，金，木，水，火，土；間隔北斗七星與四神即青龍、白虎、朱雀、玄武，由於內圓空間巨大，諸題材元素並非簡單排列布如算子，而是互為呼應，饒有疏密揖讓的構圖意識：如白虎與青龍呈奔逐戲神珠狀，玄武（龜）與朱雀呈顧盼對視狀。

內圓往外，則分裡、中、外三層：裡圈為二十八宿名稱，環列：角、亢、氐、房、心、尾、箕、斗、牛、女、虛、危、室、壁、奎、婁、胃、昴、畢、觜、參、井、鬼、柳、星、張、翼、軫。中為天干地支，環列：子、癸、丑、寅、甲、卯、乙、辰、巳、丙、午、丁、未、申、庚、酉、辛、戌、亥、壬。

外圈為八卦圖與銘文環列一周：曰「百煉神金、九寸圓形。禽獸翼衛、七曜通靈。鑑□天地、威□□□，□山仙□，奔輪上清」。全鏡多達八十一字，且有八卦圖與四神四仙人，圖像與文字兼得，謂為當時製鏡人的巧妙構思，形同銅鏡製造中罕見的「主題性創作」，當不為過。

集中這麼多訊息，排列又不規範，顯見得不是用它來直接操作某些儀式，應該是作為特定的吉祥寶物，既用於鏡照，又是一種特殊工藝美術形式的文化儲藏，雅玩之意多於應用功能。

第二例是詩詞銅鏡，這枚「滿江紅詞鏡」在尚實用的製鏡界更見稀罕。八角菱花形，扁小鈕。鏡邊有突稜，均勻分佈三十二個梅花形嵌槽。鑲嵌三十二朵銀製小梅花，已脫落，但這還不算稀罕。中圓有突起雙線紋圈組成環帶，環帶上嵌有〈滿江紅〉詞一首，錄如下：

雪共梅花，念動是經年離拆，重會面，玉肌真態，一般標格。誰道無情應也妒，暗香埋沒教誰識。卻隨風偷入傍妝臺，縈簾額。

驚醉眼，朱成碧。隨冷暖，分青白。嘆朱弦凍折，高山音息。悵望關河無驛使，剡溪與盡成陳迹，見似枝而喜對楊花，須相憶。

詞寫得相當文氣，用典也貼切，顯非俗手所能為。我估計這三十二朵小梅花的繪製與這首〈滿江紅〉的撰寫，應該是製鏡工匠請文字高手與丹青高手專門而為。如此費工費力的「自找麻煩」，肯定是出於文化的需要，而不限於實用用途與工藝技術要求。就好比在篆刻藝術領域中，早年印章為取信實用；後來轉向藝術化，第一判斷標準即是印面文字內容的文學化與用於書畫即使用環境藝術化。

這樣想來，銅鏡研究可銜接戰國秦漢古印章，還可參酌漢畫像石、畫像磚，其研究的比較意義亦不可小覷，僅僅限於自身的收藏式研究，似乎又至為可惜了。

二〇一六年二月二十五日

「照子」：鏡與印

銅鏡研究中的又一個罕見的範例：

—「湖州真石家念二叔照子」（八出葵花形）
—「湖州真石家·二叔照子」（方形）

二十五年前的一九九二年，我在日本做大學教授，滯留一年，當時對在日本的「絲印」收藏很感興趣，向收藏家新關欽哉多有請益，還翻譯過他的論文長達兩萬五千言，瞭解了「絲印」的來龍去脈。據考證，這個「絲印」是當時湖州絲綢商貿易輸出，海運至日本的大批量絲綢貨包裝運時的憑據。湖州絲綢商們雇專人鑄造「絲印」，以銅印形式表明商標與產地、廠家、童叟無欺，貨真價實，信用與品牌皆在其中。故而忽然在日本冒出一大批中國篆刻史上從未見過的印章，研究印學史者無不茫然，其實「絲印」具有印章之形制，但卻從未進入篆刻史。作為商標憑證，它可以鈐蓋但卻從未被鈐蓋過，而且每一絲綢包繫掛一銅印，運往東瀛，入港驗關，收方驗明無誤，「絲印」功能已畢，被隨手拋棄遂滯留日本也不會有人再費神把它攜回。於是就有了這樣一批從未入眼、入史的「絲印」在日本的存在。有心人收集日久，便成了目前這樣一個說不清來路的印章收藏群，讓我們煞費苦心而百思不得其解。

據當時考證，明代在湖州出境的絲綢貨包裡，不僅有「絲印」，也有銅鏡作為附贈品隨行。銅鏡的輸出對海外來說是有十分需求，但相比之下，絲綢貿易利潤更高，故而關注點在絲綢貿易這一脈。「湖

州真石家念二叔照子」等等是作為贈品而存在，現在則都成了當時的遺存物。又湖州當時方言土語，鏡子就叫「照子」。如果說「絲印」還有信用、憑證的功用，那麼銅鏡則純屬獎勵（抽獎），從目前存世極少的「照子」來看，或百包絲一面鏡，或十包絲一面鏡，反正肯定不是每包都有，故謂「抽獎」，所謂行銷之道也。

自宋金以來，銅鏡上刻鑄落款之例漸多。研究「絲印」是元明海上絲綢之路尤其是明代的典型現象。那麼，同出一批絲綢貨包的「湖州真石家念二叔照子」銅鏡，專家斷代應該也在明代。這是研究海外貿易史、海上絲綢之路史、印章史學者的一般看法。但在銅鏡研究專家看來卻未必。斷代可以上攀南宋。南宋初與金國戰事不斷，而鑄鏡署款正是在金代文物中得到大量印證：如「南京路鏡子局官」、「龔縣驗記官」、「司事官」、「河東縣官」、「鏡子局官」、「承安二年鏡子局造」、「郭陽縣驗記官」等等不一。最複雜的一個款記曰：「承安二年上元日陝西東運司官局造，鑑造錄事馬（押），提控所轉運使高（押）」共計二十九字。又有一例，除「鑑造錄事」為「任」姓，其餘完全一致。如此，金代銅鏡出自官鑄多有款記，乃是一個不爭的事實；又金代設「鏡子局」專門機構，如唐時少府監之類，也是明晰的結論。至於署款內容，如上舉二十九字款記所示：時間、地點、機構、操作者職銜及領導名銜，應有盡有，幾如書畫題款之常例。文化上相對落後的金代尚且如此，兩宋中原江南應該是風氣更濃才對。其實北宋承傳至今的銅鏡中，已有個別署款記號：如「亞陽平（押）」、「晁家」，雖然例子不多，但推斷可能性是非常大的。本來，「絲印」研究的是明代中日海上貿易，故「湖州真石家念二叔照子」等本來也應斷代為明；而銅鏡專家又依宋金關係認定它應為南宋物，究竟何取？

以前寫關於南宋臨安府錢牌的論文，曾讀到南宋有「印入牌出，牌入印出」的嚴令。而今「照子」為鏡，「絲印」為印，鏡與印之間，是否本來也存在某些相互的關聯？抑或這是南宋的習慣做法？但南

宋並無「絲印」之名目，又當作何解？

　　最近偶爾翻到一則相關史料：杭州南宋官窯博物館正在辦一個南宋文化的專題生活展，三吳都會，錢塘繁華，據說從御街中部官巷口到羊壩頭一帶，諸行百市，門肆羅列，其中一千米距離，竟有金銀鋪近百家，可見驚人的經濟吞吐量。其中展出一件罕見金鋌藏品重二十五兩，上有「十分金」、「重二十五兩」、「相五郎（押）」等鏨字，足見這是鑄印、鑄鏡、鑄金銀的一個傳統做法，官鑄列府衙名，私家列金銀鋪名，作為旁證，或可供參酌？

二〇一六年三月三日

「水陸畫」

中國古代繪畫史，向以山水畫為最上，人物畫最次。又水墨畫地位高於重彩畫、寫意畫高於工筆畫、卷軸畫高於壁畫、岩畫、棺槨畫。儘管在近年來，敦煌壁畫的崛起與永樂宮壁畫等等，構成了一個新的聚焦點。但一般而言，壁畫之類出自工匠之手，與文人相比，向不入行家法眼。敦煌壁畫如果不是藉助於佛光普照，在繪畫史上並無今日之崇高地位；又加之中共建政後倡導美術大眾化與民間繪畫，敦煌壁畫遂具備了相應的政治涵義，這才隨著「敦煌學」的興盛而擁有目前的影響力。

這學期在指導韓國留學生撰寫博士論文，題目是「中國宋元與高麗時代水月觀音的圖像比較」。忽然想到佛教（道教）美術中的「水陸畫」問題，覺得是一個還很少有人關注的領域。應該細心尋繹之。

中國古代寺廟做大型經懺法事，隆重莊嚴，不厭其極。水陸法會時，寺廟牆上一般會繪上壁畫，講佛家（道家）故事，三國兩晉到唐代許多畫家如曹不興、張僧繇、顧愷之，尤其是吳道子的傳世作品被指為大型壁畫，其中有相當一部份就是為水陸法會所繪。水陸法會的精確稱呼為「法界聖凡水陸普度大齋勝會」，又簡稱「水陸會」、「水陸大會」、「水陸齋」、「水陸齋儀」、「悲濟會」。做法事時周邊需要有相關宗教題材內容與人物故事，固定壁畫不可移動，而如果繪成卷軸畫，則非唯在題材故事形象背景上有更新創意的可能，更可以在眾寺院懸掛通用，互濟有無；而且，寺院也不是每天都有水陸道場，用時懸掛，不用時卷藏，亦有助於保存和反覆長久使用——從固定壁畫到卷軸畫，應用的理由大致

如此。據說，最常見規模為二十幅，也有多達七十幅者。而據《益州名畫錄》載：成都寶曆寺水陸道場曾由畫家張南本繪製一百二十幅水陸畫，為其最高的數字記載。

水陸畫一般分上、下兩堂：上堂鑲黃綾，畫供諸佛、菩薩、明王、護法、天竺古仙乃至水陸畫家本人。下堂鑲紅綾，供阿修羅、餓鬼、畜生、河海大地、神龍、儒士神仙、城隍土地、善惡諸神等，成為儒釋道雜然糅合的人物畫創作現象。再後來，則三教九流、士農工商、六道四塵、地獄鬼神乃至山嶽河流溪沼星象，包羅萬象，幾於是一個全題材的繪畫形式了。

昔梁武帝首辦法會，普濟眾生，每年七月十五，例行道場法會。唐宋以後，富豪獨辦的稱「獨性水陸」，眾家籌資合辦者稱「眾性水陸」。平時則不得單獨懸掛；宣揚佛法教義，此為直接而形象。且越到後世，三教合一，互為混糅，佛祖、玉皇大帝、孔聖稱為三教之祖，皆現身於水陸畫，共享一爐香火。至明清以降，人物畫不景氣，石恪、梁楷、牧谿以下，只有陳洪綬、任伯年的人物畫在時世。而水陸畫則既屬民間美術，又是人物畫之大端，雖然在古書畫鑑定界影響不大，但作為人物畫在一個種類中的獨立表現形式，人物造型有沒骨有勾勒，色彩紅、黃、藍、黑雜用而厚重豐富，構圖常用三段式，繪天堂、人間、地獄三界，形式語言截然不同於水墨人物畫，也不同於唐宋以來重彩仕女畫和帝王將相肖像畫，若對之做深入研究，恐怕能另闢一視角，不雷同於人物畫史中敦煌壁畫和唐代仕女畫，而作為佛教繪畫的獨特典型視角，有助於我們對古代人物畫提出新的解讀。

青海樂都縣有西來寺，創建於明萬曆三十四年（一六○六年），歷時九年完成。「西來寺水陸畫」共二十四幅一堂，繪於明代，保存完好。一九八三年在四川省博物館裝裱一新，一九九六年由中國國家文物鑑定委員會以其水準高超、罕見完整與歷史悠久，認定為國家一級文物，令時人大為驚訝：如此匠作行畫，竟也評得上一級文物？以此，水陸畫逐漸進入了收藏鑑定界的視野。當然，與流傳有序的古代

繪畫相比，因為作者、年份、功用都存在諸多疑點而不易揭祕，目前水陸畫有此待遇者尚不多。但我想，連地處西域沙漠的敦煌壁畫都可以引起如此大的反響，那麼遍佈全國各大寺廟的水陸畫，一定也可以進入美術史視線，就像甲骨文被發現，有賴羅振玉（雪堂）、王國維（觀堂）、董作賓（彥堂）、郭沫若（鼎堂），可以在斷代、地域、王朝、刻契風格、占卜方式、文字內容等方面深入研究，構造起一個殷商時期詳盡的上古史；那麼傳世水陸畫關乎明清人物畫史與民俗畫史的清理，若有高手介入，也定會對中國繪畫史的解讀帶來新氣象。

倘如此，對水陸畫之進入當代古玩文物收藏並成為寵兒的可能性，夫復何疑？

二〇一六年三月十七日

關於古籍收藏「善本」的定義

清代張之洞界定「古籍善本」的涵義，一是足本：無缺卷刪頁。二是精本：刻本極佳而字體版式極典雅，又校注極精而全，非唯少錯訛，且校勘之間，能見出藏書史與古籍流傳史的脈絡。三是舊本：傳承悠久的寫本刻本，比如宋版元槧。有此三者，方得謂善本也。

關於足本，厲鶚樊榭山房的故事值得一說。清氏郁禮購得樊榭山房大批藏書，以為風雲際會，難能有再，故視若珍琲。細細整理，其中見有《遼史拾遺》寫本孤本一部，竟缺了五十頁。百計尋繹，殊無蹤跡。一直縈繞心頭，揮之不去。一日過青雲街，看到一和尚挑一擔兩簏廢紙殘卷，其中隱隱有一些手寫的墨跡。遂命和尚停留以問之，殊不料兩簏所盛，正是厲鶚樊榭山房舊物，大喜過望，遂不問價格指簏購下。閉門兩閱月，終於檢尋出《遼史拾遺》殘餘五十頁，手稿補齊，遂成足本。因《遼史拾遺》是手稿寫本，唯剩一本，若無此番周折圓滿，或成大憾。不比刻本缺頁尚可據他本補入。；所撰內容是無法再完全了。故郁禮之欣喜若狂心情，真難以言語形容之。

關於精本，標準也十分具體。首先是技術上製作精良，包括刊刻水準，印製裝訂之細密，這在早期抄本寫本上不是太大問題，但在雕版印刷盛行於世後，由於書刻字取歐陽詢、批量生產，商貿交易滲入士子民間，從好處說是文化普及，但也不乏書商為求利益最大化而粗製濫造，低成本高速度，讀書人多；但出書上市以謀厚潤。校對粗疏、錯訛百出，於是學界就有「盡信書不如無書」；魯迅先生更有明代刻書者

好以己意揣測而改古書，故不可信之論。故元明以來，學者藏書家養成一個通行的習慣，每有書入手，必以筆墨朱跡在自藏或過目的古書上隨讀隨校，記下書籍真偽、刊刻時間、版本優劣、流傳過程，尤其是各本不同文字的校勘記。這些批語與校勘記，即成為後世古籍鑑定的最好依據。比如大學者陳寅恪就在學界有「不動筆墨不讀書」的傳說，他在三〇年代讀南朝梁慧皎《高僧傳》，批注校勘圈點，反覆多次，幾於原書無有空白下筆處，為學界傳為典範。至於這些精本的收藏價值，唯其獨有，故極受收藏界、版本學界乃至史學界之大關注。二〇〇七年前後，古籍拍賣尚未風行，嘉泰拍賣上拍汲古閣本宋惠洪《冷齋夜話》線裝四冊，因有王國維手校、羅振玉題跋，在當時拍出天價，成為古籍拍賣界轟動一時的美談，帶動了後來古籍拍賣成為收藏大項的新風氣。

關於舊本，比較好理解。宋版元槧明刻，各有年代久遠之優勢。但除了年份之外，還有一些文化史上的優秀特徵，為後代所不及。比如宋版書在市場上論頁計價，一頁值金一兩。非唯久遠的優勢，也有美輪美奐的形式呈現。宋版書刻字風格，瘦者取歐陽修體，肥者取顏真卿體，間有取柳公權體（如今藏中國國家圖書館的赫赫盛名的《文選李善注》殘本）。根據蜀本、浙本、建本不同而各取所需。單就字體而言，雕版印刷因不同刻工導致不同字體選擇豐富多彩，但在宋末尤其是元以後活字印刷興盛階段，由於活字字模都是事先製作反覆使用，以技術標準化來推動方便實用，反而無法做到一書一體、一域一體。此外，憶早年在日本覺得日本書志學者長澤規矩也編《宋代刻工表》，當時年輕，看一個宋代刻工匠名錄竟能構成一個如此堂皇的研究領域，心中十分讚歎。我曾經因為搜尋研究漢碑、魏碑、唐碑、石刻、碑碣、墓誌、書丹、刻工人物，轉而對宋元印刷古籍刻工也有了粗淺的關注。初始以為這是相當於今之署名權而已，後來一想，它更有實用功效：刻本版心下方，通常會列刻工姓名，除了顯示署名權之外，還是以此記錄版片大小字數行數及計算工錢的憑據。尤其是大部頭的典籍，卷帙浩繁，為計算工

時工錢提供了省時便利的好方法。從北宋中期到南宋，這已成為宋版書的一個基本標誌。又南宋刻書已經非常商業化了，如臨安陳思書鋪刊出《書小史》，名為「小史」，其實部頭不小，文獻記載有刻工記名。少時我們學書法篆刻的學子引為必讀書，這正是南宋刻書的一個典範。今天宋版《書小史》已見不到了，而清代翻刻本又未必原樣存刻工姓名，仔細想來，終覺有憾！

另外一個需要說明的是，古籍刊刻通常會避諱，但宋版書的避諱通常不改字義以免混淆誤訛，致後世不得要領。它的避諱方式多採取缺末筆的做法，這是宋版書的特徵，為它朝所少見，故特附記於文末以備忘。

二○一六年三月二十四日

題跋之冠黃庭堅

蘇軾有〈黃州寒食詩〉，被譽為「天下第三行書」，是繼王羲之〈蘭亭序〉、顏真卿〈祭姪文稿〉之後最精彩的傳世絕品之一。在宋代、在蘇書中公認第一。過去，許多研究蘇軾書法的文章汗牛充棟，〈黃州寒食詩〉當然是其中最核心的內容。尤其是它出於東坡遭難時，更是一博後人同情之意。此詩是蘇軾在神宗元豐三年因譏諷時事之罪名被貶黃州團練副使時所作，心緒鬱悶愁結，英雄落魄，詠詩寒食二首；；又有認為書寫即在黃州當時，詠詩作書，同一時期；也有認為從「右黃州寒食二首」的口吻，似是以後述前而不是當時草書墨稿，應是離開黃州之後的追述之詞。但因為又是寫自己詩稿，隨寫隨改，故而「子」、「雨」又被點錯，表示即興換易修改的書法狀態。種種推測，都還是非常合理的。

〈黃州寒食詩〉的來源追溯，至少自董其昌時代即已見諸文獻。比如他曾在卷後跋曰：「余平生見東坡先生真跡不下三十餘卷，必以此為甲觀」。其後乾隆刻《三希堂法帖》收入此卷。至英法聯軍火燒圓明園，〈黃州寒食詩〉亦遭劫散失國外，其間但知幾經轉手，曾在日本露面。民國三十七年（一九四八年），外交官王世傑經過百般努力，終於將此卷購回台灣。一九八七年入藏台北故宮博物院。這時的〈黃州寒食詩〉，卷首與下端有經火燒之痕，亦曾經歷一九二三年日本東京大地震，屢逢災難，仍存完好，亦真是不幸中之大幸也。

但我之關注點卻還不限於此。早在印刷技術還不興盛的上世紀七〇年代末八〇年代初，偶然獲得一本日本二玄社出版的黑白印刷〈黃州寒食詩〉，本卷早已熟悉，而緊隨其後的黃庭堅跋，卻精光四射驚心動魄，寥寥五十餘字，信手拈來，一氣呵成，氣場無比強大，令觀者匍匐在地不敢仰視。當時的觸目驚心的感受，至今歷四十年仍揮之不去。這樣的書法體驗，除顏真卿〈祭姪文稿〉、〈劉中使帖〉之外，尚無匹敵者。跋文如下：

東坡詩似李太白，猶恐太白有未到處。此書兼顏魯公、楊少師、李西台筆意，試使東坡復為之，未必及此。它日東坡或見此書，應笑我於無佛處稱尊也！

黃庭堅為宋代草書大家：〈廉頗藺相如傳〉、〈李白憶舊遊詩帖〉、〈諸上座帖〉、〈劉禹錫竹枝詞〉等等，在其時未有匹敵者。由於個性太強，縱橫恣肆，不可一世，未合儒家溫柔敦厚之旨，終不免「死蛇掛樹」之譏。但與黃公其他的作品不同，在〈黃州寒食詩〉前卷蘇書的沉穩、堅挺、剛毅、果斷、收斂，略帶縱肆的氛圍影響與控制、約束下，黃庭堅緊隨其後的題跋，則是從汪洋恣肆大開大闔的原有揮灑習慣中收縮自律，從而取得一個負負得正、恰到好處的筆墨精神展現效果。

在收藏界，對於書畫作品本身（本卷、本幅、本冊）的重視是無條件的。任何題頭跋尾等等，在學理上當然是附屬而不是主角。既如此，蘇東坡〈黃州寒食詩〉是主體而黃庭堅的題跋則必然是配角與附屬。但問題正在於，黃庭堅的作為附屬的題跋，卻因為它的精神力量無比強大、虎視鷹顧、斬截勁健而大有喧賓奪主之勢。某種程度上說，它因為出於風格突兀而又無懈可擊，或為超越〈黃州寒食詩〉

的「極品」式題跋經典作品。從氣場來說，它不但沒有作為「附屬」必有的矮人一截小心翼翼的瑣屑心態，反而因為縱橫恣肆而在氣勢上壓過本體一頭。這種亢奮神奇的效果，在黃庭堅的其他長卷大軸如〈廉頗藺相如傳〉等十數卷作品中也未曾見過。在中國書畫題跋史上，這樣的範例也絕無僅有。

通常，在定義一件古書畫作品時，應該以本卷為標誌，後面各家題跋再多，也不會單獨列目。但在蘇軾的這卷作品中，題跋的異常卓越使我們認定對它的附屬定位深感不妥。因此，它的標題應該是「蘇軾〈黃州寒食詩卷〉．黃庭堅〈黃州寒食詩跋〉」。遍觀王羲之《蘭亭序》、孫過庭《書譜》、陸柬之〈文賦〉、顏真卿〈祭姪文稿〉、張旭〈古詩四帖〉、懷素〈自敘帖〉、唐玄宗〈鶺鴒頌〉、杜牧〈張好好詩〉等各卷的後續各家題跋，名家高手並不少，但題跋的心態都是陪襯、說明、附屬、缺乏主體性；而黃庭堅此跋則是一個大藝術家主體創作才情與高超技巧的充份發揮過程。題跋等同於創作，或更透徹地說：在書法史上，蘇軾的〈黃州寒食詩〉被推為「天下第三行書」，但黃庭堅的〈黃州寒食詩跋〉，當為「天下第一題跋」。遍觀歷來題跋，若論精彩絕倫，止於此矣！

由此想道：從收藏的角度來看，傳統的題跋依附不獨立的觀念，應該有相應轉變。像黃庭堅這樣的「創作型題跋」其實就是完整的書法作品。在古代，絕大部份的題跋是出自收藏家之手，收藏家未必是書法家，能筆墨完整字形端正已屬不易。收藏家也不是文學家，題跋的文辭組織也不可能非常專業；像黃庭堅這樣又是「江西詩派」之首、又是書法「宋四家」之一，身兼數美，在題跋群體裡可謂鳳毛麟角。但在今後，以書法創作家的身分從事專題性的「題跋書法創作」，為後世提供一些富有時代氣息的值得收藏之佳作──尤其是在今天書法界多以簡單地抄錄唐宋詩詞為風氣、在文辭意義上無所作為、也無能為力之時；題跋書法因其必然具有文字內容與專業意義從而在今天收藏史上作為一個「意義追尋」的書法時代標誌，具有別開生面的新效果。它應該成為我們倡導的方向；題跋書法創作，應該是當代書

法創作與收藏的一個極好的選項。

即使為今後的題跋書法收藏史的健康延續，黃庭堅〈黃州寒食詩跋〉的啟示意義也遠遠不止於此，它的光芒，絕不被蘇軾〈黃州寒食詩〉所掩蓋。

二〇一六年三月三十一日

書畫作品中「偽」的各種涵義

　　與老輩鑑定專家請益，或跟隨他們為收藏家鑑定藏品，他們通常不直指真偽，真曰「開門」；如果假則不直指「假」，大都是不表態，或曰「存疑」，或曰「好」，但不明確真偽，總之曲折委婉，不揭謎底，保持藏家面子。但其實，古書畫流傳千變萬化，的確也不能只以一個「偽」字概其全。其中摹揭、生造、借名、仿製……乃至局部造假手段如挖款、偽印、揭補、嫁接、造跋等等現象，並不能一概而論的特點，即使是所謂的「偽」，也有許多不同表現方式。茲以事例為證，分類述說之。

　　一、摹揭：古代沒有先進的圖像印刷技術，唐代採取勾摹、硬黃、響搨的複製方式。宋代則以古蹟上石，以刻帖墨拓便於複製化身千萬。從古蹟的承傳而言，唐代的摹揭複製技術發揮了重要的作用。今存王羲之〈蘭亭序〉墨跡如馮承素摹本，武則天時代的〈萬歲通天帖〉響搨勾摹本，就是其間的典範。它們當然不是真跡，但卻也不能簡單歸為「偽」。首先，「作偽」的不擇手段、謀利取利的企圖，與出於保存古代名跡便於學習為後世存範的摹揭之作，完全無法相提並論。

　　二、生造：由於歷代書畫篆刻家在藝術品市場上的風雲際會，就有不少精通摹仿之道的書畫商人看準這個市場，在研究各家風格技巧的基礎上，雇專人進行全面仿製。我們目前能舉出的耳熟能詳的例子，一是清末民初的偽作聚集如「蘇州造」、「湖南造」、「後門造」。「蘇州造」主要仿製明代吳門畫派名家的風格，多取絹本長卷；「湖南造」則多造曾國藩、李鴻章、左宗棠等首腦及何紹基等名家；

「後門造」則在京城風行，大都是署「臣某某製」，冒充宮廷內府的架式，也極有迷惑性。這些各種「造」，皆屬本無其事但有其名：作品是憑空生造，但名頭卻十分響亮，由於風格技巧可以摹仿得絲絲入扣，市場接受度很高。記得以前沙孟海師考證坊間《董巴胡王會刻印譜》，整部印譜皆為偽造，並無仿效之範本先例，是「生造」在篆刻界的典型表現。

三、借名：有些歷代名品，掛在大名家的名頭下，已流傳了若干朝代，但細細考索，終覺無法坐實。換言之，證據不過硬。比如有名的舊題柳公權〈蘭亭詩〉，本來是無款唐人書跡，筆墨過人，但無款不足以自高身價，於是掛上柳公權大名，一轉身成為大名家手跡。後人經手，為坐實柳公權，不惜多加收藏印與題跋，真偽雜糅，而一露偽跡印跋破綻，反而令人生疑，是真是偽？甚至是否是唐人手跡？反而讓鑑定收藏界舉棋不定了。更典型的是舊題王獻之〈中秋帖〉，曾被列為「三希」之一，而與傳王羲之〈快雪時晴帖〉、王珣〈伯遠帖〉齊名。但〈快雪時晴帖〉是硬黃響搨勾摹本，〈伯遠帖〉是真跡；而排序第二的〈中秋帖〉本來卻是宋代米芾的臨本，米南宮隨手臨得，為好事者所獲，掛上王獻之，名頭更大，更高古，當然價值更高，但仔細玩其筆墨，舉手投足一笑一顰間，仍是米家本色。但因為沒有很硬的說辭，單憑筆墨感覺的「目鑑」也無法清晰否定王獻之的說，於是，是王書真米書偽，還是米書真王書偽？成了一個無頭公案。幸好王米二人皆為大名家，互借掛名也不算太離譜而已。但從鑑定學角度來看，這種飄忽不定的含糊卻是收藏界的大忌。是，或者不是？偽或者真？難以定奪。

四、仿製：老友王連起在故宮博物院供職多年，師從徐邦達前輩，曾在《文物》二〇一四年第十期上發表宏文《王翬仿古畫與古畫中的王翬畫》，初看文章標題如繞口令，十分好奇。細細讀來，豁然開朗。它研究的是一個特別有趣的現象：王翬（石谷）為清初四王之摹古功力最深者。這位被譽為「畫聖」、「集大成者」的一代領袖，竟留下一大批臨古仿古之大作，以為同時後世學畫「粉本」。其實，

在他之前，已經有董其昌題署的《小中見大冊》共縮臨宋元名畫二十二種（今藏台北故宮博物院），清

初四王、吳歷，尤其是陳廉，都有《小中見大冊》作為仿學臨摹的粉本。山水畫在清初「四王」向被詬

病，以為是摹古成風，動輒「仿大癡」、「仿黃鶴山樵」……千篇一律，泥古不化。我疑心清初摹古是

因為要為後輩提供粉本，供揣摩臨習之用。其目的是傳授教習，需求量又大，遂讓後人誤以為這是當時

畫壇風氣，尤其是在石濤及四僧的對比下，招致嚴厲批判，其實瞭解了教授傳習的範本功能，就不會看

他們肝火如此之旺了。

王石谷僅是臨古供他人買去做粉本，光〈富春山居圖〉就有約六七件之多，其他宋元古畫的仿作

亦不少。當然還有知名的《小中見大冊》的縮臨，據說都是為沒有印刷支持的名畫推廣承傳需求所作的

選擇。同為「四王」的王時敏《小中見大冊》則有「一生精血，裒集宋元名跡，十有六幀……歲荒

賦急，貧不能守……茲幸廉州斫輪妙手，借余所留粉本，神而明之，縮成此冊」、「為余摹諸名圖，以

尋丈巨軸，縮為方冊」。這就是說，當時山水畫名家之間，對古畫作臨摹仿本（類於複製），再以摹本

作縮臨成《小中見大冊》之類，以為技法風格的「粉本」依據，俾學者「庶幾不失丘壑位置」，乃是一

時風氣。在沒有印刷的情勢下，這仿本是一個最有效的途徑。

查考故宮藏畫，王石谷摹古畫而署原名不落己款以致混淆於古畫者，據王連起兄認定，約有十數

件。錄名如下：巨然〈山水圖〉、許道寧〈關山密雪圖〉、江參〈摹范寬廬山圖〉、商琦〈嵩陽仿真

圖〉、曹知白〈疏林亭子圖〉、黃公望〈山塢遠村圖〉、〈層巖曲澗圖〉、王蒙〈仙居圖〉、〈秋山蕭

寺圖〉又〈秋山蕭寺圖〉、倪瓚〈水竹居圖〉、〈柳塘鸂鶒圖〉、朱叔重〈春塘柳色圖〉、范寬〈行

旅圖〉。按照「粉本」的要求，只要有用處，又是仿本，對署名原不會太在意；但如果不是用於「粉

本」，作為職業畫家，著作權與署名權肯定是錙銖必較。王石谷如此不在乎的態度，證明他是目的很明

確的。

當然這樣的仿原作不署名，由於仿者功力太深，各家各派盡收腕底，很容易混入原作中而不自知。

今天我們看一下這份清單，其中有很多已經進入繪畫史，進入黃公望、王蒙、倪瓚、曹知白等的真跡序列。如果不是徐邦達、王連起等專家的慧眼識破，它可能是一個永遠無法開解的「謎」了。

但是，有如此高超的技術水準為支撐，僅僅是「粉本」利於傳播嗎？仿作背後有沒有刻意「作偽」利益的驅使？

二〇一六年四月七日

「犀尊」犀角杯

在古代，犀牛的作用絕不遜色於戰馬。不但春秋時戰車的駕馭多是牛，且犀牛衝陣的絕對殺傷力，令將軍校尉們絲毫不敢怠慢。而上古時代冶煉術尚未發達，銅鐵之屬多用於兵器盾牌，而所謂的甲冑，在最初時候即多以犀牛皮為之。犀牛皮堅甲厚，抵禦刀劍砍刺，韌性非凡，既貼身又不致沉重難負。在浙江餘姚河姆渡、河南淅川下王崗等距今六千年的遺址，都發現了犀牛生息繁衍；雖不像野牛野馬可以馴養，但古之民生戰事中犀牛之用，還是非常普遍的現象。春秋吳國最強時曾自稱有犀甲軍士十萬三千人，若以每名兵士披犀牛皮甲（胸甲、裙甲）計算，則其數量極為巨大；倒推當時自然界犀牛群的龐大，可知一二。

中國國家博物館藏有一尊西漢「犀尊」。出土於陝西興平，造型勇猛，強勁霸悍之氣撲面而來。尤其值得稱道的是，犀鼻大孔開張，似在怒吼，鼻端有一長彎銳角，是犀牛主要攻擊武器；額頭有一短角，頸部厚實粗壯，多圈皺襞環繞，粗獷狂野，沉重無比。體型碩大，如巨牆重墩，不可動搖，而四足短促有力，肌肉隆凸，總之，每一個細節都無不表現出犀牛的兇猛暴烈。「犀尊」既名為「尊」，功用在盛酒。想彼時大將出陣、士卒用命，慷慨激昂，舉戈以酹，仰「犀尊」暢飲而祈天奏功，決機萬里，鼓舞飛揚，則犀牛強悍之形正足以鼓蕩其氣。因此，「犀尊」的特定外形塑造，決不僅僅是取一動物以求美觀而已，它是一次明顯的主題性創作。「尊」的醑酒之功，「犀」的戰伐之意，是一種形式與內容

的完美結合。

犀牛的勇與蠻，使牠長期適應野生狀態但極難改造。殷商時稱犀牛為「兕」，僅憑此字形，即知上古人對牠的戒懼之心。犀牛生活於溼熱之地，除分佈南洋、印度、非洲中南部外，在中國，目前則僅限於雲南、廣西交界處──從過去楚湘湖廣地區犀牛橫行，乃至前舉在浙、豫諸地遺址皆見遺骨的情況看，其實上古時代，犀牛的生活區域是非常廣闊的。但隨著商周時代氣候變冷，又大量草地、沼澤被改闢為農田，犀牛失去了理想的生活環境，族群南遷是必然的選擇。

但更重要的是人類的捕殺。一則犀牛角可治病，清熱、解毒、止血、定驚，藥效明顯。漢代《神農本草經》有詳細記載，於是捕殺以充藥需，亦為當時大量消耗犀角的理由。有如今日看東北虎（虎皮、虎骨）、大象（象牙），沒有市場買賣需求，就不會有殺戮。再者是更大的理由：在冷兵器刀槍劍戟時代，犀牛皮甲的防護能力極強；作為防禦必有的裝備，它的適用範圍無所不在。僅吳國就有十萬犀甲軍，春秋五霸又有多少？其他中小侯國又有多少？犀牛皮甲冑有大量的實戰需求，當然也導致了大量的殺戮。

犀牛角的使用則不同於犀牛皮，古代道家煉丹以求長生不老，魏晉南北朝風氣遂盛。犀牛角配合以水銀、硫黃、丹砂、麝香等等，煉成丹藥，服之可求仙得道。《漢書‧郊祀志》記載，新莽時以鶴髓、玳瑁等二十餘藥合煮為汁，漬穀種以植之，秋熟後食其穀而可長生不老，貌似臆想。晉葛洪《抱朴子》：「得真通天犀角三寸以上，刻以為魚，而銜之以入水，水常為人開」，則更是神奇的虛幻傳說了。

藥用與煉丹，還是古人對犀牛角功用的基本認知而已；尤其是藥用，在市庶民眾中流傳甚廣，成為犀牛屢遭捕殺的另一根本原因。前一陣子，市面上地攤上犀角杯、犀角盤等等的冒牌古董充斥氾濫。因為民眾迷信犀角治病有神效，於是以犀角杯爵來和酒療傷成了一時風氣。民間實用需求一開，假冒偽劣

更是橫行無忌。各種粗製濫造的工藝品號稱文物以冒高值，受騙者比比皆是。鄙意以為，以犀牛角入藥，只要來路正宗，尚無大慮；但若以犀角製造杯、盤、爵、尊等等用具，還標榜是宋是明以示傳遞有緒，則大抵不靠譜。以犀牛形為青銅器「犀尊」，是取其武勇之喻。以犀牛皮為甲冑，是冷兵器時代的春秋戰國征伐的需要。而以犀牛角為杯、爵，真正擁有古董價值的，必是皇宮內廷與王爺府中流傳有緒的精品特製；一般的犀角作為貴重材料實難隨意取得。犀牛本身就受制於氣候凍冷而南移；又被大量捕殺以取犀牛皮甲；又在社會宗教活動中，消耗於大量的道教丹砂之術（魏晉隋唐直至明代正德嘉靖間），和更大量的民間藥用之需；以此推斷，犀角的成杯、成爵、成盤、成盅不可能大量出現。倘若自以為「撿漏」而得，必是落入迷局，而為商賈詐偽之術所誤耳！

二〇一六年四月十四日

國家圖書館出版品預行編目 (CIP) 資料

典藏記盛 / 陳振濂著 . -- 第一版 . -- 新北市 : 風格司
藝術創作坊 , 2021.01, 2020.03
　　冊 ；　公分
　　ISBN 978-957-8697-91-1(卷 1 : 平裝). --
　　ISBN 978-957-8697-92-8(卷 2 : 平裝). --
　　ISBN 978-957-8697-93-5(卷 3 : 平裝)

　　1. 蒐藏品 2. 藏品研究 3. 文集

069.507　　　　　　　　　　　　　109022115

典藏記盛卷一

作　　　者：陳振濂

責任編輯：苗　龍

發　　　行：謝俊龍

出　　　版：風格司藝術創作坊
　　　　　　235 新北市中和區連勝街 28 號 1 樓

電　　　話：（02）8245-8890

總 經 銷：紅螞蟻圖書有限公司

電　　　話：（02）2795-3656

傳　　　真：（02）2795-4100

地　　　址：台北市內湖區舊宗路二段 121 巷 19 號

http://www.e-redant.com

出版日期：2021 年 03 月　第一版第一刷

訂　　　價：450 元

《典藏記盛》
中華書局（香港）有限公司在香港首次出版
所有權利保留
©2021 by Knowledge House Press

ISBN 978-957-8697-91-1　　　　　　　　Printed inTaiwan